KB068466

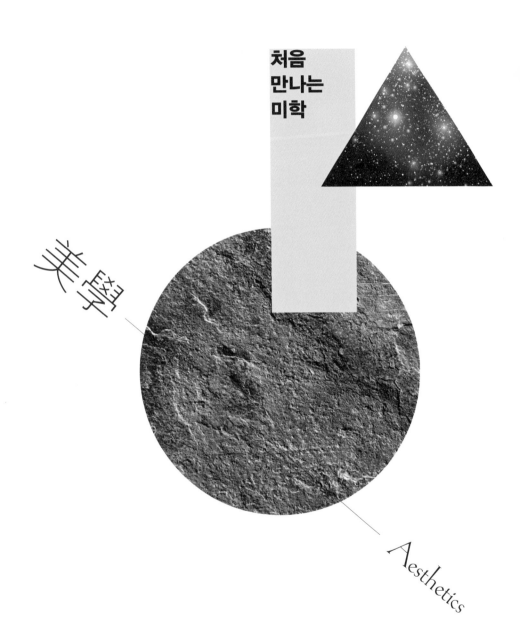

처음
만나는
미학

美學

Aesthetics

아름다움의 — 세계에 — 빠지다

처음
만나는
미학

노영덕 지음

RHK
알에이치코리아

미학과 예술론을 통해
고급 쾌감을 느낀다

이 책은 필자의 전작《영화로 읽는 미학》의 개정 증보판이다. 2006년에 출간되었으니 이 책이 나온 지도 어느덧 10년 가까이 되었다. 처음에 별 기대를 하지 않았으나 그래도 독자들에게 꾸준히 사랑을 받은 결과 인문학 서적으로서 선전했다는 평과 함께 이렇게 생명을 이어가게 되었다. 많은 독자들에게 감사드린다.

애초에 미학 입문을 유도하기 위해 만든 책이었으니만큼 필수적인 미학 이론을 가능한 한 많이 소개하고자 했으나 지면 등 여러 가지 제약으로 불가피하게 누락된 부분들이 많았다. 그것이 늘 마음에 걸렸고 그래서 시리즈물을 발간하고 싶었으나 여의치 않았다. 그래도 개정 증보할 기회가 주어져 다

행이지만 그 내용들을 다 소개할 수는 없기에 지면이 허락되는 대로 몇 가지를 첨가하였다. 물론 기존의 내용 역시 부족한 부분은 입문 수준에 맞게 최대한 보충하였다. 방법은《영화로 읽는 미학》을 지을 때나 지금이나 동일하다. 여전히 일반에게는 낯설고 어렵다고 느껴지는 학문인 미학을 처음부터 딱딱한 이론 위주로 자세히 소개하는 식이 되어서는 자칫 그나마 미학에 대해서 가졌었던 일말의 매력마저도 소멸시키기 십상일 것이라는 판단이다. 비록 오래 가지 못하고 바로바로 잊혀지는 대중예술이라는 한계도 있지만 많은 사람들이 접하기 쉬운 장르인 영화를 이용하는 것이 책, 활자 자체를 잘 보지 않는 요즘 학생들과 일반인들에게 그나마 미학을 가장 편하게 만나게 할 수 있는 방법이라고 생각했다. 조금 예전 영화라고 해도 관심 있는 독자라면 쉽게 찾아서 볼 수 있을 영화들을 택했다. 그러니까 이 책은 미학 이론과 자연스레 연결될 수 있는 주제나 소재를 지닌 영화를 택하여 그를 통해 미학에서 다루는 내용들을 알기 쉽게 소개하는 데 그 목적이 있다. 그리고 사색은 하지 않고 검색만 하는 요즘 젊은 세대들에게 단순히 미학 이론을 소개하는 것 이상의 생각할 거리를 만들어 주고 싶었다.

전에 없이 인면수심의 경악할 사건들이 버젓이 저질러지고 있는 오늘의 우리 사회의 문제는 정말 심각하다. 경제 살리기에 앞서 인간성 살리기, 도덕과 윤리 살리기가 먼저 이루어져야 하지 않을까 싶다. 지금 우리의 위기는 물질이 아니라 정신이라는 거다. 금강산도 식후경이겠지만 그럼에도 빵 이상의 가치를 추구하는 것이 뭇 생명들이 하지 못하는 인간만의 위대함 아니겠는가?

물론 배부른 소크라테스가 되면 최고겠지만 말이다.

인문학을 통해 정신의 황폐화를 극복하고 미와 예술을 통해 정서적으로 수련하는 것이 그 어느 때보다도 필요한 시기이다. 여기에 바로 미학의 중차대한 학문적 의무가 있다. 흔히 미학을 어렵다고들 한다. 학문치고 어렵지 않은 학문이 어디 있으랴마는 아무래도 미학은 미와 예술이라고 하는 그 연구 대상이 애초에 불투명함을 지니는 것이기 때문이라고 본다.

미는 일차적으로 느낌이기 때문에 감각 세계가 필요하다. 하지만 개인의 미적 경험을 타인과 공유하고 소통하려면 육체의 개별성을 넘어 정신의 보편성으로 나아가야 한다. 결국 미의 문제는 육체에서 정신으로, 정신에서 육체로의 상호 이행 속에서 해결해야 한다. 미학은 구체적인 감성론이면서 동시에 사변적인 철학인 것이다. 몸과 마음 두 영역을 넘나들 뿐 아니라 객관적인 면과 주관적인 면 두 측면을 동시에 가지고 있는 '아름다움'이라고 하는 것은 참으로 난해하고 묘한 대상이다.

칸트I. Kant, 또는 일체유심조(一切唯心造)를 거론하기 전에 미는 인간 마음 안에 있는 것이다. 자연 그 자체에 어디 미, 추가 있단 말인가? 그것은 단지 인간의 판별일 뿐이다. 다시 말해서 미는 순수한 인간적 가치라는 것이다. 이런 점에서 미학은 인간학이다.

예술 또한 마찬가지다. 생각해 보라. 예술가들은 어떤 존재들이길래 사람을 울리고 웃기고 분노하고 즐겁게 만든단 말인가? 어느 경우엔 미래를 예견하는 예술 작품까지도 제작되는 것을 보면 예술가들의 창조 능력은 놀랍기

그지없다. 영감(Inspiration)의 정체를 아직도 밝혀내지 못하고 있는 것을 보면 인간의 정신에는 신비한 구석이 있다고 아니할 수 없다. 예술의 신비는 곧 인간의 신비인 셈이다. 예술 또한 인문학의 일종이라는 인식이 타당한 이유가 여기에 있다.

미가 무엇인지, 미적 경험이 무엇인지, 또 예술이 무엇인지 그 최종 답을 내리기엔 어렵지만 답을 찾아가는 과정에서 세계관, 인간관, 가치관 등 인간 사유의 변화, 삶과 문화의 변화, 그리고 역사와 종교의 변화 등 거의 인간의 모든 것이 의미있게 기술(記述)될 수 있는 학문이 바로 미학이다.

아직도 미학을 미술 이론학 정도로 알고 있는 사람들이 많다. 또는 에스테틱이라는 영어 명칭으로 인해 미학을 미용 관련 학문으로 알고 있는 사람도 접한 적이 있다. 이것은 우리 국민들의 학문과 문화 수준의 탓이자 미학 전공자들의 학문적 게으름의 탓이기도 하다. 앞으로는 좋은 미학 서적들이 양산되어 널리 읽히고 국민들도 지금까지 추구하던 물질주의에서 좀 벗어나 고급 쾌감을 느낄 수 있는 정신 수준이 되었으면 한다. 그렇게 되는 데 있어 이 책이 미약하나마 일조하기만을 바라는 심정 간절하다.

7

乙未年 驚蟄

盧 泳 德

차례

나는 느낀다.
그러므로 존재한다

**감성적 인식의 학,
미학의 탄생**

1장.

영화 〈에이 아이A. I.〉는 〈아이즈 와이드 셧Eyes Wide Shot〉이 그랬듯이 스탠리 큐브릭과 스티븐 스필버그라는 두 거장의 만남으로 이루어진 영화이다. 〈아이즈 와이드 셧〉은 스탠리 큐브릭의 유작을 스필버그가 완성한 경우이지만 12 〈에이 아이〉는 큐브릭의 아이디어를 물려받아 스티븐 스필버그가 만든 스필버그표 영화이다. 인공지능(Artificial Intelligent)이라는 제목에서 벌써 감이 잡히듯, 스필버그의 상상력은 이번에도 기계가 등장하는 미래 인간의 삶에 가 닿아 있다.

　　인간이 기계, 로봇과 구별되는 본질적 차이는 과연 무엇일까?

　　물론 그것은 자명하다. 그 자명함 중에는 '생명'과 '생각할 수 있는 능력'

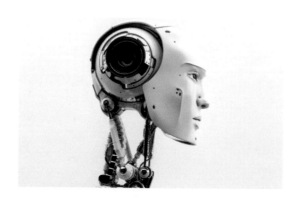

인공두뇌

인공지능을 넘어 인공감성을 가진 컴퓨터가 과연 가능할까? 인간의 본질은 사유 능력이 아니라 감성 능력에 있는 건 아닐까? 인간다움의 기준을 다시 생각해보자.

외에 '느낄 수 있는 능력', 즉 감성 또한 포함될 것이다. 어쩌면 감성을 소유한 존재인가 아닌가의 차이가 인간과 로봇의 무엇보다 근본적인 변별 사항일지도 모른다. 그렇다면 만약 느낄 줄 아는, 감성을 지닌 로봇이 탄생한다면 어찌될 것인가? 〈에이 아이〉는 이렇게 인간 고유의 속성인 감성 능력을 로봇에게도 허용함으로써 이럴 경우 고민해보지 않을 수 없는 인간의 본질에 대한 문제를 건드리고 있다.

감성적인 로봇, 데이비드

불치병에 걸린 외아들 마틴이 치료약이 개발될 때까지 냉동상태에 처해지게 되자 헨리와 모니카 부부는 그 슬픔을 극복하기 위해 데이비드라는 특수 제조된 로봇 소년을 입양한다. 그러나 이들은 첨단과학의 결정체인 이 꼬마 로봇으로부터 아들 대용이라는 위안은커녕 오히려 부담감을 느낀다. 꼬마 로봇 데이비드는 도저히 기계라고 판단할 수 없을 정도로 너무나도 인간에 가까운데 바로 이 사실이 거꾸로 이들 부부를 힘들게 하는 것이다. 무엇보다도 사랑, 질투, 외로움 등 인간의 감성을 고스란히 지니고 있는 로봇 데이비드는 귀여움의 대상이 아니라 그 '기계답지 않음'으로 인해 어떤 요망스러움 같은 징그러움까지 준다. 사랑을 느낄 줄 아는 로봇 데이비드의 특수성은 마틴의 애완용 곰 로봇 테디와 비교될 때 더욱 두드러진다. 테디 역시 최첨단 과학의 산

13

물로 정교하기 이를 데 없는 완벽한 로봇이지만 데이비드와는 달리 느낄 줄 모르는, 어디까지나 한낱 기계에 불과한 존재이다.

기계이지만 느낄 줄 아는 로봇 소년 데이비드. 감정을 지닌 기계라는, 최첨단 과학이 빚어낸 너무나 모순적인 존재에게서 받는 곤혹스러움에 모니카 부부가 조금은 익숙해져가려고 할 때 실제 아들 마틴이 살아 돌아오는 기적이 일어난다. 그리고 이에 따라 데이비드와 모니카 부부 간의 관계는 새로운 국면을 맞는다. 모니카 부부에게 피를 나눈 자기 아들, 그것도 죽었다 살아 돌아온 사람의 아들과 그 실제 아들 대용으로 마련했던 기계와는 처음부터 같을 수가 없다. 결국 감정을 지닌 로봇 데이비드는 마틴에게 쏠리는 어머니 모니카의 사랑을 얻기 위해 지나친 무리를 하게 되고 그로 인해 모니카로부터 버림을 받는다. 그러나 데이비드는 로봇 폐기장에 끌려가는 등 온갖 치명적인 어려움을 겪으면서도 모니카의 사랑에 대한 희망을 버리지 않고 기적적으로 살아남는다. 그리고 이때 데이비드가 접하게 된, 나무인형에서 인간으로 변신하는 피노키오 이야기는 인간이 되어 어머니의 사랑을 되찾고 싶은 그에게 어떤 복음 같은 것이 된다. 피노키오를 사람으로 만들어준 푸른 요정이 데이비드에게는 인간으로의 변신을 가져다주는 구원의 여신으로 여겨진 것이다. 그래서 데이비드는 구원을 염원하며 푸른 요정을 찾아 나선다.

미학적으로 보았을 때, 푸른 요정을 찾아다니던 데이비드가 바다에 빠진 뒤 수백 년 후에 미래 인류에 의해 깨어나 결국 단 하루 동안만이지만 그토록 그리워하던 엄마를 만나게 되는 무리한 해피엔딩은 스필버그 특유의 강박적

인 휴머니즘이 낳은 사족이 아닐까 싶다. 바다에 빠진 상태에서 구원을 갈구하는 데이비드의 모습을 아쉬움으로 남긴 채 영화를 끝맺었다면 절제되었으면서도 열린 형식의 엔딩으로 인해 관객 스스로 이 영화가 던진 문제에 대해 더 심도 있는 고민을 하게 되지 않았을까 하는 아쉬움이 있다.

　이렇게 〈에이 아이〉는 겉으로는 첨단 기계를 등장시켜 미래 인간의 삶을 다루고 있지만 실상은 절대자로부터 사랑을 갈망하면서 구원을 희구하는 '인간'에 대한 영화로 읽힌다. 주인공이 엄연히 로봇임에도 불구하고 이 영화가 인간에 대한 이야기를 하고 있다고 여겨지는 이유는 바로 그 주인공 로봇이 '느낄 줄 아는 능력', 감성을 지닌 특이한 존재였기 때문이다. 사랑을 느낄 줄 알고 그래서 더한 사랑을 욕망할 줄 아는 데이비드는 비록 기계이지만 그러한 감성 능력으로 인하여 마치 사랑에 울고 웃는 우리 인간과 동일한 존재처럼 관객에게 느껴지는 것이다.

감성, 인간성의 본질 15

이와 같이 사랑이라고 하는 감정은 기계를 사람처럼 만들 수도 있는 놀라운 것이라는 메시지가 스필버그 식 상상력과 휴머니즘으로 포장된 영화 〈에이 아이〉는 인간이 기계보다 고차적 존재라는 증거로서 바로 '감성'을 제시하고 있다.

피노키오
제페토 할아버지가 만든 말썽꾸러기 나무인형에서 결국 인간이 된 피노키오는
데이비드에게는 이상형이었을 것이다.

한편 노벨 경제학상을 수상한 천재 수학자 존 내쉬John F. Nash. Jr*의 삶을 소재로 한 〈뷰티풀 마인드Beautiful Mind〉라는 영화에서는 정신분열증으로 인하여 머릿속의 환상과 마음으로 느끼는 것 사이에서 갈등하는 존 내쉬를 그의 부인이 설득하는 과정에서 그녀가 손으로 내쉬의 가슴을 가리키며 '이게 진짜야.'라고 힘주어 말하는 대목이 나온다. 존 내쉬의 정체성을 구성하는 것은 머릿속의 것이 아니라 그의 가슴이 느끼는 것, 즉 그의 감성이라는 얘기다. 실제로 이 충고로 인하여 존 내쉬는 차차 자신의 정체성을 찾고 결국 분열증을 극복하게 된다.

서양 근대 철학의 문을 연 데카르트R. Descartes**는 그의 철학하기의 특징이었던 방법론적 회의를 통하여 결국 자신이 생각하고 있다는 사실이 자신의 존재 근거라는 결론을 내리고 "나는 생각한다. 그러므로 존재한다(cogito, ergo sum)."라고 선언하였다. 여기서부터 서양의 근대 이성 중심주의는 시작되었다. 데카르트는 인간 존재의 근원을 생각할 줄 아는 능력, 즉 이성에 두었던 것이다. 그래서 데카르트대로라면 감성은 인간의 존재 근거가 되지 못한다.

16

그렇지만 과연 그럴까? 오히려 느낄 줄 아는 능력이 보다 확실한 인간 존재의 근거가 되는 것은 혹시 아닐까? 정보를 기억하고 일련의 자기 나름대로의 일처리를 할 줄 아는 고도의 정밀한 기계 컴퓨터는 비록 기계이긴 하지만 어느 정도는 생각하는 능력이 있는 셈이다. 물론 그것은 '생각'이라고 할 수 없는, 사전에 프로그램된 대로의 지극히 저차원적인 연산, 글자 그대로 '기계적인 생각'이긴 하지만 말이다. 그러나 제아무리 과학이 발달해도 인간과

• 존 내쉬
John Forbes Nash Jr. 1928~

미국의 수학자. 1994년 게임 이론의 핵심 개념인 '내쉬 균형'으로 노벨 경제학상을 받았다. 내쉬 균형(Nash equilibrium)이란 상대방의 전략에 따라 나에게 최대의 이익을 주는 전략을 선택하면 서로가 자신의 전략을 변경하지 않게 되는 균형 상태를 의미한다. 존 내쉬는 이미 1950년 프린스턴대학의 박사학위 논문으로 이 같은 내용을 담은 〈비협력 게임Non-Cooperative Games〉을 제출했으나 그가 정신분열증을 앓으면서 수상은 1994년에야 이뤄졌다.

같은 감성을 지닌 컴퓨터가 탄생할 수는 없을 것이다. 화내고 토라지고 기뻐하고 질투하며 흥분하는 컴퓨터를 상상해보라. 이것이 과연 인간의 기술로, 과학으로 가능할 것인가? 인공지능은 어느 정도 수준까지 이를 수 있다 해도 인공감성이 도대체 가능할 수 있을까? 희로애락이 과연 과학 기술로 가능하겠는가 말이다. 그렇다면 인간의 본질은 생각할 줄 아는 이성 능력에 있다기보다도 느낄 줄 아는 능력, 즉 감성에 있는 것이 아닐까? 그래서 '나는 생각한다. 그러므로 존재한다.'라고 하기보다 '나는 느낀다. 그러므로 존재한다.'가 먼저 아닐까?

〈에이 아이〉를 떠올려보자. 만약 데이비드가 느낄 줄 모르는 존재였다면 과연 모니카에게 처치 곤란한 고민 덩어리가 될 수 있었을까? 느낄 줄 모르는 또 다른 로봇 테디에게 하듯이 모니카에게는 아무런 문제도 되지 않았을 것이다. 또 데이비드가 테디처럼 감정이 없는 기계였다면 과연 모니카가 그를 버릴 때 그토록 슬퍼하고 괴로워했을까? 같은 기계이면서도 감정을 지닌 데이비드가 아무것도 느낄 줄 모르고 기계적 사고밖에 할 줄 모르는 곰 로봇 테

17

•• 데카르트
René Descartes 1596~1650

프랑스의 철학자, 수학자, 물리학자로서 근대 철학의 토대를 마련했다. 귀족 집안의 자제로서 스콜라 철학에 바탕을 둔 학교 교육을 받았으나 이에 염증을 느껴 1616년 '세상이라는 큰 책'을 탐구하고자 대학교를 그만둔다. 그 후 군대에 입대하고 여러 곳을 여행하는가 하면, 다양한 사람들과 어울리며 청춘의 시기를 보낸다. 1637년 《방법서설》을 시작으로 《성찰》(1641년), 《철학의 원리》(1644년) 등을 발표했다. 1649년 스웨덴 크리스티나 여왕의 초대로 스톡홀름에서 머무르다가 폐렴에 걸려 다음 해인 1650년에 사망한 것으로 알려져 있다.

디에 비해서 한 차원 위의 존재인 것처럼 느껴지는 이유가 여기에 있다. '느낀다'는 것은 고차적 존재임을 증거해주는 것이며 따라서 그만큼 가치로운 일인 것이다. 그리고 그것은 생명의 특징이다.

생명은 일찍이 니체F. Nietzsche도 주장한 적이 있듯이 논리적 사유에 선행한다.[1] 생존이 생각보다 먼저라는 것이다. 그런데 생명이 보다 실존적으로 드러나는 곳은 몸이다. 그리고 몸은 감성의 최초 시작점이다. 거꾸로 말하면, 감각은 생명이 영위되고 있는 몸의 존재 증거이다. 뭔가를 느낀다는 것은 무엇보다도 몸이 살아 있음을 의미하기 때문이다.

사실 몸과 정신은 생명에 의해서 하나로 통합되지만, 실존적 우선순위를 정함에 있어서는 마치 법보다 주먹이 먼저이듯, 몸이 먼저다. 우리는 지나치게 겁이 없는 행동을 가리켜 '간이 부었다'라고 표현한다. 또 허황된 사고를 하는 원인으로 '허파에 바람이 들었다'고 말한다. 그뿐이 아니다. 지조없는 행동을 하는 사람을 가리켜 '쓸개 빠진 놈'이라고 표현한다. 육체적으로 간이 붓거나 허파에 바람이 들면, 또 쓸개에 이상이 생기면 특정 정신상태가 된다는 생각이다. 이런 식의 표현은 '비위가 상한다', '콧대가 높다', '얼굴이 두껍다', '사촌이 땅을 사면 배가 아프다' 등 우리말에 부지기수로 많다. 몸의 상태를 빌어서 정신을 설명하는 이런 표현은 분명 몸이 정신의 원인이 되고 있음을 말해준다. 이렇게 본다면 감성 원리는 논리적 사유, 즉 이성 원리에 선행한다고 할 수 있다. 그렇다면 나는 생각하기 때문에 존재하는 것이 아니라, 느끼기 때문에 존재한다고 말하는 것도 과도한 주장은 아닐 것이다.

'느낌'이란 무엇일까? 그것은 외부 사물, 외부 사태와 몸이 맺은 모종의 관계가 마음에 가져다준 어떤 여운 또는 파장이다. 이러한 '느낌'은 이성적 사고와 달리 인과율과는 무관하게 일어나는 반응이기 때문에 비합리적이요, 비논리적이고 따라서 믿을 수 없는 것이다. 그런데 이런 '느낌' 중에서도 특히 '아름답다'라는 느낌의 정체와 그런 느낌을 주는 대상이 과연 무엇인지를 합리적인 논리로 설명하려는 학문이 있다. 그것이 바로 미학(美學)이다.

감성적 인식의 학, 미학

본래 미학을 뜻하는 '에스테틱(Aesthetics)'이란 말 자체가 '감각', '지각'이라는 의미의 고대 그리스어 '아이스테시스(aisthesis)'에서 왔듯이, 미학은 본질적으로 감성의 세계와 관련되는 학문이다. 그러니까 '느낌'과 관련되는 학, 미학은 그러한 비논리, 비합리의 자료를 논리화하여 개념적으로 설명하고자 하는 학문이다. 흔히 미학을 어려운 학문이라고 하는 이유가 바로 여기에 있다. 미는 일차적으로 감성의 대상인만큼 논리적이거나 합리적인 것이 아니기 때문이다. 감성에 호소하는 '아름답다'라는 느낌을 이성으로 개념화하고자 하는 학문 미학은 그래서 말하자면 '느낌의 언어화'를 도모하는 학문인 셈이다. 이러한 미학이 독립된 개별 분과 학문으로 정립된 것은 1750년 독일의 철학자 바움가르텐A. G. Baumgarten에 의해서이다.

바움가르텐이 활동하던 18세기 초는 합리적인 것과 규칙, 전통을 중시하는 신고전주의가 주도적 경향을 이루고 있었고 또 한편으로 데카르트 이후 철학적으로 배제되어왔던 감성이나 상상력 그리고 개성 등이 새로이 주목받기 시작하던 때였다. 분열이 일어나던 시기였던 것이다. 바움가르텐은 당대의 이러한 사정을 잘 파악하고 있었고 그래서 데카르트적 이성 원리하에서 인간의 감성 능력을 설명할 수 있는 학문이 필요하다고 판단하였다. 그 결과, 그는 인간의 정신세계를 이성, 감성, 의지라는 세 분야로 구분해서 각각의 영역에 해당하는 독자적인 학문 연구가 이루어져야 한다고 주장한 당시 라이프니츠 G. W. Leibniz* - 볼프H. C. Wolff 학파의 표상 이론을 수용하여 논리학과 윤리학 등 이미 구축되어 있는 이성 영역 및 의지 영역과 대등한 학문적 격식을 감성 영역에도 부여하기 위해서 감성을 다루는 학문을 새로이 내세웠다. 그리고 이 학문의 이름을 '미학(Aesthetica)'이라고 명명하였다.[2]

그는 이렇게 함으로써 그동안 철학에서 무가치한 것으로 치부되어 왔던 감성의 영역에도 어떤 법칙성이 존재하며, 따라서 이것을 학문적으로 취급할 수 있다고 주장하였다. 바움가르텐은 인식론에 있어서 전통적으로 천대받아 왔던 감성 영역에도 이성과 거의 유사한 능력이 있음을 밝힘으로써 감성을 복권시키고자 했던 것이다.

따지고 보면 "육체는 영혼의 감옥"이라고 했던 플라톤Plato을 새삼 떠올릴 필요도 없이, 서양철학은 전통적으로 감성 박해의 역사였다고 할 수 있다. 감각은 그 비합리성, 비논리성으로 인해 진리를 왜곡한다고 매도되어 왔던

20

• 라이프니츠

Gottfried Wilhelm von Leibniz 1646~1716

독일의 철학자이자 수학자, 자연과학자로 데카르트, 스피노자와 함께 17세기 3대 합리주의론자로 꼽힌다. 그는 세계가 무수한 단자들의 집합으로 구성되어 있다고 보았다. 단자(單子, Monade)란 모든 존재의 기본 단위로, 불가분하고 비(非)연장적이며 정신적인 단순 실체이다. 단자 중 이성을 가진 단자를 '정신(spirit)'이라고 부른다. 수학자로서도 명성이 높은데 뉴턴(Isaac Newton)과는 별개로 미적분학 이론을 창시했으며 지금도 쓰이는 적분기호 ∫와 미분기호 d 또한 그가 제안한 것이다. 주요 저작으로 《형이상학 서설》(1686), 《신인간오성론》(1704), 《변신론》(1710), 《단자론》(1714) 등이 있다.

것이 사실이다. 그렇기 때문에 감성이 바움가르텐에 의해서 비록 하위적인 인식이긴 하지만 일약 인식의 영역으로 포섭, 승격되어 성립된 학문, 미학의 탄생은 감성적인 것이 자율적 지위를 획득했음을 의미하는 인식론상의 '사건'이라고 할 수 있다.

인식의 목표는 개념의 획득이다. 하지만 기하학이나 논리학 같은 것들에서 이루어지는 인식은 명확하고 뚜렷한 반면, 미나 예술에서 얻어지는 인식은 명확하긴 하지만 한편 혼돈스러운 것이다. 왜냐하면 우리는 아름다운 것과 추한 것을 개개인마다 자기 기준으로 명확하게 구분할 수는 있지만 그렇다고 아름답다는 것이 과연 어떤 것인지는 확실하게 설명해낼 수 없기 때문이다. 그러니까 외연적으로는 명확하지만 내포에 있어서는 혼돈스러운 개념, 이것이 바로 미나 예술과 관련되는 개념이다. 바움가르텐이 미학을 "감성적 인식에 관한 학(scientia cognitionis sensitivae)"[3] 이라고 정의했던 이유가 여기에 있다. 그는 감성 역시 인식 능력을 지닌 것으로 간주하였지만 그것을 '유사이성(類似理性)'이라고 칭하였듯이, 감성은 어디까지나 이성과 유사한 것일 뿐이기 때문에 그것을 통해 이루어지는 인식은 이성에 의한 것만큼 분명할 수 없는 것이다. 바움가르텐이 감성의 인식 대상으로 삼았던 미나 예술에는 언제나 말만으로는 다 설명할 수 없는, '알 수 없는 그 무엇(je ne sais quoi)'이 담겨져 있기 때문이다.

내용으로서 미

바움가르텐식으로 한다면 예술은 인식을 위한 것이 된다. 비록 감성적으로 이루어지는 인식이라 할지라도 어디까지나 인식인 만큼, 그것은 '앎'의 문제와 관련되는 것이다. 사실 우리는 예술을 통하여 뭔가를 인식하기도 한다. 그전까지는 모르던 것을 예술에 의해서 알게 되는 경우가 분명 있다. 소설 등을 통해서 이제껏 알지 못했던 지식을 습득하게 되는 경우나 외국 영화를 통해서 가보지 않은 현지의 정보를 간접적으로나마 획득하게 되는 경우를 떠올려 보라. 또 예술 작품을 통해서 인간과 세계에 대한 새로운 시각을 접하게 되는 경우도 비일비재하지 않은가? 이렇게 예술은 우리의 인식과 관련될 수 있는 것이다. 그런데 이렇게 되면 예술이란 뭔가 앎의 대상을 우리에게 전달해주는 것이 된다. 즉 예술은 진리의 감각적 운반체가 되는 것이다. 예술에는 그런 면이 분명히 존재한다. 이런 점을 강조했던 대표적인 철학자가 바로 헤겔G. W. F. Hegel이다.

헤겔에 따르면, 미는 절대정신이 예술 속에서 감각적으로 외화(外化)한 것이다. 그래서 예술은 감각적인 것을 통해 진리를 계시한다. (헤겔 미학에 대해서는 〈블랙 스완〉을 보면서 다시 자세히 다룬다.) 예술이란 그 안에 매체 이상의 어떤 '내용'을 담고 있는 것이라고 생각할 때 이런 시각은 더 없이 설득력을 지닌다. 다루어진 주제가 워낙 뛰어난 작품은 주제의 그런 빼어남으로 인해 훌륭한 예술로 평가받을 수 있는 것이다.

그렇지만 항상 그럴까? 예술은 그렇게 단순하지 않다. 우리는 음악을 들으면서 뭔가 모르던 것을 인식하는가? 가령 잭슨 폴록J. Pollock의 액션 페인팅 (Action Painting) 작품을 보았을 때 인식되는 진리가 있던가? 알랭 로브그리예 A. Robbe-Grillet의 누보로망(Nouveau Roman)은 과연 그가 다룬 주제가 탁월해서 명작으로 평가받는 것일까?

여기서 반대 시각의 미학이 가능해진다. 이 입장은 근대에 들어와 생겨난 것으로, 영국의 샤프츠베리A. A. C. Shaftesbury 나 애디슨J. Addison 그리고 허치슨F. Hutcheson 등의 영국 취미론자들에게서 발원하여 칸트I. Kant에게서 완성되었다.

형식으로서 미

이런 입장에 따르면, 미는 인식과 관련되는 것이 아니라 마음속에서 일어나는 어떤 쾌감이며, 예술의 본질은 내용이 아니라 외적인 형식에 있다. 앞의 바움가르텐이나 헤겔의 미학을 '내용미학'이라고 칭한다면, 후자는 '형식미학' 이라고 부를 수 있다. 가령, 클로드 를루슈 감독의 〈남과 여Un Homme et Une Femme〉 같은 영화는 진부하기 이를 데 없는 남녀 간의 사랑 이야기를 그 내용으로 하고 있지만 전혀 진부하게 느껴지지 않는다. 또 압바스 키아로스타미 감독의 〈내 친구의 집은 어디인가Khane-ye Doust Kodjast?〉 같은 영화는 우리가

미처 모르던 것을 알려주는 것도 아니고, 또 별 대수롭지 않은 주제를 다루고 있지만 얼마나 감동적인가? 소설《삼국지》는 이미 정해져 있는 내용을 다루지만 왜 작가가 바뀔 때마다 새롭게 느껴지고, 평가가 달라질까? '무엇'이 아니라 '어떻게'의 문제에 초점을 맞출 때, 예술에 대한 이런 후자의 설명은 고개를 끄덕이게 만든다. 그러니까 어떤 대상이 아름답다 했을 때 그것은 가치 있는 어떤 것이 거기 담겨져 있기 때문일 수도 있지만 내용의 가치와 무관히 단지 모양새의 그럴듯함 때문일 수도 있다는 것이다. 미는 내용의 산물인가 형식의 산물인가의 구별인 셈인데, 전자가 내용미학이고 후자가 형식미학이다.

　사실 형식과 내용은 그렇게 간단히 도식화할 수 없는 참으로 어려운 문제이다. 형식과 내용은 따로 떨어져 존재할 수 없는 연결된 것이요, 상호의존적인 것이기 때문이다. 그래서 훌륭한 예술 작품은 이들 둘, 즉 형식과 내용이 절묘하게 결합된 경우라고 본다. 다시 말해서 형식을 포함하는 내용, 내용을

24

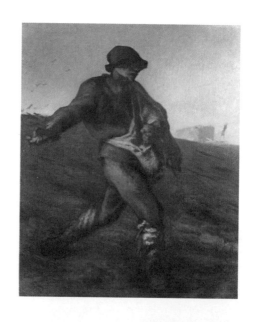

예술의 형식과 내용

형식과 내용은 예술의 중요한 주제다. 훌륭한 예술 작품이란 결국 이 둘이 절묘한 조화를 이룬 상태일 것이다. 가장 왼쪽의 그림은 밀레의 〈씨 뿌리는 사람〉(1850), 가운데 그림은 고흐가 밀레의 그림을 보고 모사한 〈씨 뿌리는 사람〉(1889), 맨 오른쪽 〈씨 뿌리는 사람〉(1881)은 폴 에드메 르 라(Paul-Edmé Le Rat)가 밀레의 그림을 모사한 동판화이다. 이렇게 표현 방식에 따라 전혀 다른 느낌을 전달할 수 있다.

만들어내는 형식. 이러한 형식과 내용의 유기적 연결이 바로 탁월한 예술 작품의 조건이 아닐까 싶다.

예를 들어 로베르토 베니니 감독의 블랙유머 〈인생은 아름다워La vita e bella〉의 경우, 리얼리티를 살린답시고 이 영화를 만약 다큐멘터리 형식으로 만들었거나 혹은 비슷한 소재의 영화 〈쉰들러 리스트Schindler's List〉처럼 흑백 영화로 처리했으면 어찌되었을까? 그렇다면 아마도 반어적 표현인 그 영화 제목부터가 성립되지 않았을 것이고 이 영화가 말하고자 한 메시지의 전달 효과도 형편없었을 것이다. 또 짐자무시 감독의 〈천국보다 낯선Stranger than Paradise〉을 만약 스토리텔링 형식으로 만들었다면 어땠을까? 그 효과가 반감되지 않았을까?

이것은 멜로디와 그 멜로디를 표현하는 악기 음색의 관계로도 치환하여 생각해볼 수 있을 것이다. 가령 생상C. C. Saint-Saëns의 〈동물 사육제Le Carnaval

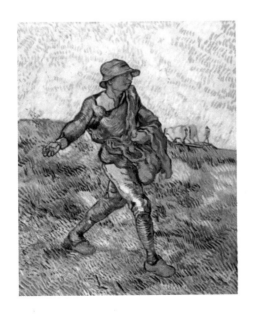
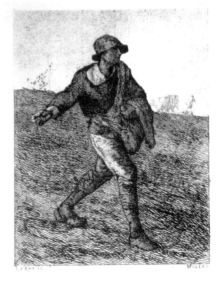

des Animaux〉 중 '백조(Le Cygne)'를 음이 연장되는 효과를 내는 첼로 같은 현악기가 아니고 분절음을 내는 피아노로 연주했다고 해보자. 표제음악답게 생상이 의도한 대로, 호수에서 노니는 우아한 백조의 느낌을 내기에 과연 적합했을까? 그러니까 작곡가 생상의 위대함은 자신이 의도한 선율을 가장 잘 표현해낼 수 있는 음색의 악기를 기막히게 잘 선택하였다는 데 있다고 본다. 문학에서 문체가 중요시되는 이유도 이와 같은 맥락이다. 그렇다면 예술가들은 자신이 말하고자 하는 내용을 최대한 잘 담아내어 그 효과를 극대화할 수 있는 형식을 위한 실험, 즉 형식 실험을 부단히 하여야 할 것이다.

한편 칸트는 바움가르텐이 미의 문제를 이성의 원리에 포섭시켜, 그것의 규칙을 학(學)의 단계로까지 승격시키려는 오류를 범하였다고 비판하면서 미학을 특유의 선험적 감성론으로 설명하였다. 요컨대 미는 인식의 대상이 될 수 없는데 바움가르텐은 그렇게 봄으로써 오류를 범했다는 것이다. 칸트의 미학에 관해서는 〈타인의 취향Le Gout des Autres〉장에서 다시 자세히 소개하겠다.

근대 이전의 미론:
진(眞), 선(善)으로서 미, 수적 비례

그럼 바움가르텐 이전에는 미학이 없었던 것일까? 물론 그렇지 않다. 미학이라는 이름의 개별 분과 학문이 출범한 것은 18세기에 와서이지만 사실 미의

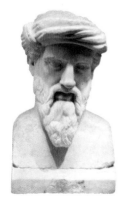

• 피타고라스
Pythagoras BC 582?~BC 497?

고대 그리스의 수학자이자 철학자이며, 인간 영혼의 불변을 믿는 고대 그리스의 밀교(密敎) 오르페우스교의 영향을 받아 윤회를 주장하는 일종의 비밀 종교 집단 피타고라스 학파를 조직한 종교가이기도 하다. 수(數)를 만물의 근본원리로 생각해 이들 수의 관계에 따라 만물이 형성된다고 보았다. 그는 '피타고라스의 정리', 즉 직각삼각형 ABC가 있을 때 빗변 BC를 한 변으로 하는 정사각형의 넓이는 나머지 두 변 AB, AC를 각각 한 변으로 하는 두 개의 정사각형 넓이의 합과 같다는 수학 정리(正理)로 익히 유명하다.

본질에 대한 철학적 탐구는 아주 오래전부터 있어왔다.

미의 본질에 대한 최초의 이론적 연구는 피타고라스 학파에 의해서 이루어졌는데, 이들은 미가 물질적인 대상의 형식구조 속에 표현되는 자연의 객관적인 법칙이라고 생각하였다. 피타고라스˚는 수(數)를 이 세상의 근원으로 보았기 때문에 여기서부터 아름다움이란 균제, 대칭, 조화 등 수적 비례에 의한 것이라는 생각이 나오게 되었다. 미인의 조건인 팔등신 개념이 벌써 수적 비례에 의한 것 아닌가. 피타고라스의 철학은 그 후 소크라테스, 플라톤 등 서양 철학사를 주도한 철학자들에게 수용되었으므로 미란 수적 관계에 의한 것이라는 생각은 서양미학의 하나의 전통이 되었다. 물론 수적 비례는 형식원리일 뿐, 그 자체를 미로 보았던 것은 아니었다. 그래서 플라톤 같은 관념론의 입장에서는, 수적 비례란 미가 드러나는 하나의 감각적 현상일 뿐, 그 현상의 근원이 되는 초월적 미 자체가 따로 존재한다고 주장하기도 하였다.

한편 고대 그리스인들은 전통적으로 미를 참되거나 도덕적인 것, 그러니까 진(眞)이나 선(善)과 연관되는 것으로 간주했다. 그래서 당시 교육의 목표도 '칼로카가티아(kalok gathia)', 즉 아름답고도 선량한 영혼의 완성이었다. 칼로카가티아가 미(kalos)와 선 또는 덕(agathós)의 합성어라는 사실에서도 나타나듯이, 고대 그리스인들은 선미(善美)사상을 가지고 있었던 것이다. 그렇지만 미가 감각적 형태로 나타날 때 그것은 수적 비례를 통해서라는 생각은 당시의 지배적인 것이었고 따라서 고대 그리스인들은 미를 '심메트리아(symmetria: 균제)', '에우리드미아(eurythmia: 율동)', '하르모니아(harmonia: 조화)'

디아드, 베시카 피시스, 테트라드, 테트라크티스

피타고라스는 숫자 자체를 다른 도식으로 치환하는 경우가 많았다. 가령 숫자 2는 디아드(dyad)로 불리지만 반지름이 같은 두 개의 원이 서로의 중심을 지나면서 만들어지는 물고기 모양의 베시카 피시스(vesica piscis)로 상징되기도 한다. 물고기 부레를 의미하는 베시카 피시스는 인도에서는 '아몬드'를 뜻하는 '만돌라'로 불린다. 숫자 10은 테트라드(tetrad)라고 하기보다는 특별히 테트라크티스(Tetraktys)로 명명했다. 피타고라스는 1을 뜻하는 모나드(monad) 다음으로 테트라크티스를 중요하게 생각했다고 한다.

베시카 피시스

등의 개념으로 이해하였다. 그리고 미가 구현되는 최고의 형식적 조건으로 황금비율을 제시하였다. 오늘날 예술가가 지켜야 할 규칙으로 불리는 '캐논(kannon)'이라는 용어도 이런 전통에서 나왔다.[4]

　그런데 이런 입장을 따르게 되면 무엇이 아름다운지 아니한지를 가지고 왈가왈부할 필요가 없어진다. 왜냐하면 무슨 줄자 같은 것으로 가서 재어보면 수적 비례가 지켜졌는지 아닌지가 당장 드러날 것이고 따라서 쉽게 결론이 나올 수 있기 때문이다. 그러니까 이런 시각은 미를 마치 무게나 부피와도 같이 사물에 내재되어 있는 어떤 객관적인 속성으로만 보는 입장이다.

순수미와 장식미

하지만 미가 과연 객관적인 것일까? 그리고 그렇게 수적인 비례로만 설명되는 단순한 것일까? 그렇다고 보는 객관주의적인 시각은 근대 이후 그러니까 칸트를 거친 이후에 주관주의적 미학으로 바뀌게 되지만, 그렇게 되기 이전 이미 고대 말에 플로티노스Plotinus*에 의해서 본격적으로 의문시되기도 하였다. 플로티노스에 의하면 미에는 수적인 비례 이외에도 또 다른 인자가 존재한다.

　사실 비례의 미 이외에도 다른 미가 존재한다는 생각은 일찍이 소크라테스에 의해서 제기된 바 있다. 소크라테스는 수적 비례에 의한 미를 부정한 것

28

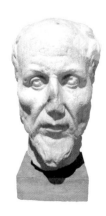

• 플로티노스
Plotinos 205~270

고대 그리스의 철학자로 신플라톤주의(Neo-platonism)의 창시자이다. 신플라톤주의는 3~6세기 로마 제국에서 성행한 철학사조로서, '이데아 – 현상'의 이원론적 플라톤 철학을 계승하면서도 '일자'와 '유출' 개념을 통해 더욱 세분화 시켰으며 점차 신비주의적인 성향을 보였다. 그에 대한 구체적 이야기는 전해지는 것이 없지만 제자 포르피리오스가 스승의 저서 54편을 9편씩 총 6권으로 정리한 《엔네아데스 Enneades》를 통해 그의 사상을 살펴볼 수 있다.

은 아니지만 어떤 목적에 유용한 것 또한 아름다운 것이라고 주장하면서 미의 범주를 확장시켰다. 그래서 그 자체 비례로서 아름다운 것이 '순수미(pulchrum)'라고 불린 반면, 그의 주장대로 특정 목적에 적합함으로써 아름다운 또 다른 미는 '적합미(prepon)'라고 칭해졌다. 적합미 '프레폰'은 후에 '압툼(aptum)' 또는 '데코룸(decorum)'이라고 번역되었고 여기서 오늘날의 '장식'이라는 의미의 영어 단어 '데코레이션(decoration)'이 나오게 되었다. 말뜻 그대로 데코룸은 장식미 또는 부용미(附庸美)를 말한다. 이것은 원래의 미에 뭔가가 더해짐으로써 이루어지는 부가적인 미이다. 이렇게 생각해보자. 이목구비가 오밀조밀 잘 조화된 미녀의 얼굴 그 자체는 순수미, 풀크룸이라면 거기에 선글라스나 귀고리가 너무나 잘 어울림으로써 그 미녀의 얼굴을 더욱 아름답게 해준 어떤 부가적 효과는 장식미, 데코룸이라고 할 수 있다.

그러나 소크라테스는 미적 범주를 넓힌 것에 불과하지만 플로티노스의 반박은 비례의 미와는 본질적으로 다른 미의 존재를 주장하는 것이었다. 플로티노스는 미가 균제, 비례, 조화 등 오직 수적인 비례에만 있는 것이라면 빛이라든가 별 그리고 단일한 음 또는 단일한 색상 등은 아름답지 않은 것이냐고 반문하면서 미는 비례에 의한 것이 아니라 질적인 것으로, 그 본질은 정신적인 것이라고 주장하였다.[5] 사실 미가 복합적인 사물에만 있는 것은 아니다. 만약 미가 그렇게 복합물의 수적인 비례의 소산이기만 하다면 플로티노스의 주장대로 균제가 잘 맞아 있는 사물이 그렇게 수적 비례가 잘 지켜져 있음에도 불구하고 왜 어느 날은 아름답지 않게 느껴질 수 있단 말인가? 균제가 잘

29

맞는 한, 언제 어디서나 아름답게 느껴져야 하는데 실상은 그렇지가 않다. 그래서 수적 비례에 의한 미를 반박함으로써 결과적으로 미의 주관성 문제를 건드린 셈이 된 플로티노스의 시각은 꽤 현대적인 것이라고 하겠다. 플로티노스의 미학에 대해서는 영화 〈불을 찾아서Quest for Fire〉를 본 뒤 만나보자.

미의 이중성

플로티노스의 미학은 이후 이어진 서양 중세에 큰 영향을 미쳤고 그 결과 미는 수적인 비례에 의한 것이라는 전통적인 입장 외에, '빛'이라는 생각이 첨가되어 중세 내내 통용되었다. 그래서 토마스 아퀴나스St. T. Aquinas* 도 "미는 광휘와 적당한 비례(claritate et proportione)에 있다."[6]고 정의하였던 것이다. 중세가 마무리되면서 빛을 미의 속성으로 보는 시각은 사라지게 되었지만, 그럼에도 불구하고 미에는 수적인 비례 이외에 분명 어떤 '플러스 알파' 부분이 있다는 생각은 그대로 남게 되었다. 문제는 그 '플러스 알파'를 정확히 잘 설명해낼 수가 없다는 데에 있었다.

　이래저래 미라는 것은 정의하기 참으로 힘든 대상이다. 사실 '아름다움'을 어떻게 설명할 수 있단 말인가? 그래서 르네상스기에 와서 페트라르카F. Petrarcha** 는 "논 소 케(non so ché)", 즉 "나는 미가 무엇인지 모른다."라는 말로 미에 대한 개념 정의의 어려움을 토로하기에 이르렀다. 그런데 이 말이 후에

30

• 토마스 아퀴나스
Thomas Aquinas 1224/25?~1274
기독교 교리와 아리스토텔레스의 철학을 통합한 중세 로마 가톨릭의 대표적인 신학자이자 철학자이다. 진리는 신에게만 있고 이 진리를 깨닫기 위해서는 신의 계시와 은총이 필요하다고 주장한다. 즉 인간의 이성만으로는 진리에 다가갈 수 없다는 것이다. 그러나 이성과 신앙이 구별되긴 하나 둘은 서로 모순되지 않고 조화가 가능하다고 설파한다. 저서로는 《신학대전》, 《대이교도대전》, 《진리론》 등이 있다.

불어로 '즈 느 세 꾸아je ne sais quoi(알 수 없는 그 무엇)'라는 말로 공식 번역되면서 그 '플러스 알파'와 관계하는 것은 수적 비례를 파악해내는 이성 능력 이외의 것이라고 판단하게 되었다. 그리고는 이것을 취미의 문제로 돌렸다. 17세기 영국에서 시작된 취미론은 이렇게 해서 생겨난 것이다. 그것은 베이컨F. Bacon***의 전통하에서 경험주의 철학이 지배적이었던 영국적 상황의 산물이기도 했다.

수적인 비례는 수학적인 것이므로 이성으로 파악될 수 있는 대상의 객관적 속성이지만 거기에 붙는 그 '플러스 알파', 즉 취미는 개인의 감성에 의한 것이다. 여기서 벌써 미가 지니는 이성성과 감성성의 이중적 측면이 드러난다. 예컨대 미남 미녀란 얼굴 윤곽의 비례가 잘 맞아 떨어진 경우에 해당할 것이다. 이렇게 생긴 사람은 그렇지 않은 사람에 비해서 아름답다. 하지만 그 사람을 보는 주관의 기호와 감각에 맞지 않아 버리면 제아무리 조화가 잘 이

** 프란체스코 페트라르카
Francesco Petrarca 1304~1374
이탈리아의 시인이자 인문주의자로 단테, 보카치오와 더불어 이탈리아 문예부흥기를 대표하는 최고 문인 중 한 사람이다. 인문학을 가리키는 'Humanities'는 르네상스 시대 이탈리아 인문주의자들이 문예·학술운동을 '스투디아 후마니타티스(Studia Humanitatis)'로 부른 데서 유래됐는데, 이 용어는 '인간다움'을 의미하는 '후마니타스(Humanitas)'에서 파생되었다. 이 용어를 만든 사람이 바로 페트라르카이다. 이탈리아로 된 그의 서정시집《칸초니에레Canzoiere》(1350)는 소네트의 정전으로 불릴만큼 명성이 높다.

*** 프랜시스 베이컨
Francis Bacon 1561~1626
영국의 철학자이자 정치인으로 경험과 관찰에 기초한 귀납법적 추론을 주장했다. 귀납법은 구체적인 경험과 지각된 현상 각각을 세밀히 관찰해서 얻어진 사실이나 원리로부터 이러한 유(類)를 포함하는 일반 명제를 이끌어내는 추론법으로서 아리스토텔레스가 고안한 것이지만 이를 과학의 관점에서 설명한 사람은 베이컨이었다. 저서로는《학문의 진보》(1605),《노붐 오르가눔》(1620),《수상록》(1625),《뉴 아틀란티스》(1627) 등이 있다.

루어진 얼굴이라 해도 전혀 아름답게 느껴지지 않을 수도 있다. 그러나 또 그렇다고 해서 그 조화가 잘된 얼굴을 추한 얼굴이라고 할 수는 없는 노릇이다. 잘생기긴 했지만 자신의 마음에 들지 않는 것일 뿐이다. 이렇게 분명 대상이 지닌 어떤 객관적 속성도 무시할 수 없지만 개인의 취미 또한 배제할 수 없기 때문에 미란 객관과 주관의 관계에서 성립된다는 양자 절충적인 관계론적 입장, 취미론이 나오게 되었던 것이다. 물론 취미론의 연원을 따진다면, 이미 고대 로마의 키케로Cicero˙가 규칙이나 이성에 기대지 않은 채 나쁜 것과 좋은 것을 가려내는 인간의 어떤 숨겨진 감관에 대해서 말한 적이 있다.[7] 이 감관이 17세기 영국을 거쳐 18세기 독일에 와서 은유적으로 '취미(Geschmack)'라고 명명되었고 본격적으로 논의되었던 것이다. 그리고 이런 취미론은 칸트에 의해 정리되고 완성되어 근대 미학의 출발점으로 거듭나게 된다. 칸트 이후에는 미에 대한 주관적인 입장들이 팽배해져서 오늘날의 미학은 미 자체보다는 향유자의 미적 경험 등 다분히 심리주의적이고 주관주의적인 방향으로 연구가 이루어지고 있다. 이제는 당사자의 미와 관련된 '느낌'이 문제가 되는 것이다.

32

감성과 종교

이제 다시 〈에이 아이〉로 돌아가 보자. 프로이트식으로 이 영화를 대한다면

• 키케로

Marcus Tullius Cicero BC 106~BC 43

고대 로마 공화정 말기의 정치가, 웅변가이자 문학가, 철학자이다. 기원전 63년 43세의 나이로 집정관에 올랐고 철저한 공화주의자로서 카이사르와는 정치적으로 반목하였으나 서신을 주고받을 정도로 상당한 친분을 유지하였다. 카이사르가 암살됐을 때 안토니우스를 탄핵하면서 안토니우스가 사주한 부하에게 그 또한 암살되었다. 그의 저서 《의무론》(BC44)은 성경 다음으로 많이 인쇄된 책으로 꼽히며 도덕적 선을 완성하는 네 가지 덕 – 지혜, 정의, 용기, 인내 – 을 제시하면서 이와 관련된 의무, 유익함과의 불일치 등의 문제를 다루고 있다. 이 밖의 저서로는 《국가론》(BC54), 《법에 관하여》(BC45) 등이 있다.

〈풍요의 신〉, 노엘 쿠아펠Noel Coypel, 17세기경

데메테르(Demeter)는 그리스 신화에서 대지, 농업, 곡물을 관장하는 여신이다. 로마 신화에서는 케레스(Ceres)라는 이름으로 불리며 영어의 시리얼(cereal)이 여기에서 파생되었다. 동양에서나 서양에서나 생산과 생명의 유지, 새로운 탄생이란 개념은 늘 여성성과 연관된다. 직접적으로 생명을 잉태하고 산출하는 존재는 언제나 여성이요, 어머니이기 때문일 것이다.

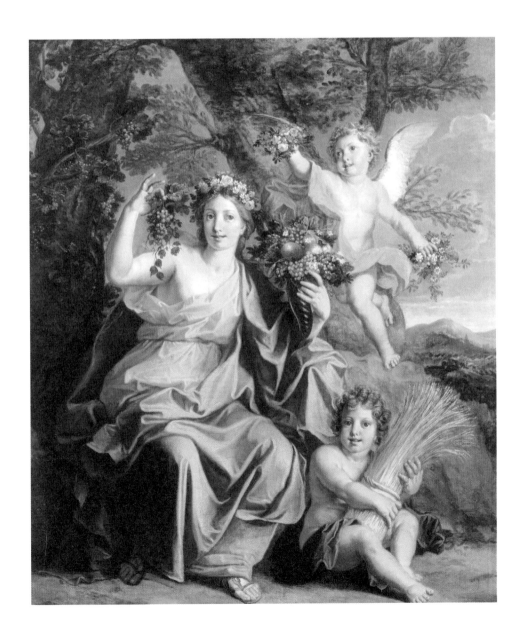

우리는 그토록 엄마에게 집착하는 데이비드에게서 지독한 오이디푸스 콤플렉스를 읽어낼 수 있다. 데이비드를 구입하여 집으로 데려온 당사자는 헨리, 즉 아버지이지만 정작 데이비드의 집착 대상은 아버지 헨리가 아니고 어머니 모니카이다. 로봇 소년 데이비드가 그토록 인간이 되고 싶어한 이유는 딱 한 가지이다. 바로 사랑받고 싶어서인데 그 사랑은 아버지로부터의 사랑이 아니다. 어머니로부터의 사랑이 그의 목적이다. 사랑을 느낄 줄 안다면 기계 역시 오이디푸스 콤플렉스로부터 자유로울 수 없는 모양이다. 피노키오 이야기에 흠뻑 빠진 데이비드는 푸른 요정이 자신을 피노키오처럼 진짜 인간으로 만들어줄 것이라고 믿는다. 그런데 그를 구원해줄 푸른 요정은 왜 하필 여성성으로 그려지는 것일까?

여기서 한번 생각해보자. 중국 신화에서 신의 왕 황제가 되었든 그리스의 최고 신 제우스가 되었든, 신의 제왕은 늘 남성성으로 설정되면서도 어째서 구원의 신만큼은 언제나 여신인 것일까? 남성은 구원 능력이 없는 것일까?

이 또한 오이디푸스 콤플렉스와 무관하지 않다고 본다. 구원이란 사랑의 결과물이라고 할 수 있다. 구원에는 당연히 사랑이 전제되기 때문이다. 그리고 구원이란 어떤 의미에서 새로운 탄생을 의미한다. 그런데 생명의 직접적 산출은 부모 중에서 어머니의 몫이다. 새로운 탄생을 산출해내는 직접적인 존재는 언제나 여성이요, 어머니인 것이다. 그렇다면 결국 사랑을 통해 새로운 탄생을 간절히 기원하는 우리가 희구하는 대상, 구원의 신은 어쩌면 항상 갈증나는 사랑의 대상, 어머니의 상징 아닐까? 그래서 구원의 신이 여성성으

로 설정되는 것 역시 오이디푸스 콤플렉스 심리와 관계있다고 볼 수 있는 것이다.

　푸른 요정에게 인간이 되는 구원을 청하는 데이비드는 일종의 종교적 심성을 지닌 존재라고 할 수 있다. 사랑을 느낄 줄 아는 기계 데이비드는 그러한 감성 능력 때문에 종교심을 갖기에 이른 것이다. 따지고 보면 인간의 종교심도 자신보다 더 높고 완벽한 절대자로부터 한없는 사랑을 갈망하는 데서

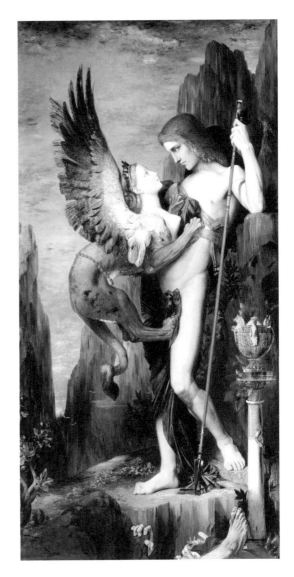

〈오이디푸스와 스핑크스〉,
귀스타브 모로Gustave Moreau, 1864

오이디푸스는 그리스 신화에서 아버지를 죽이고 어머니와 결혼한다는 델포이의 신탁을 피하고자 발버둥치지만 결국 예언의 운명에 처하게 되는 비극적인 인물이다. 오이디푸스 콤플렉스는 프로이트가 창안한 정신분석학 용어로, 남자 아이가 아버지를 증오하고 어머니에게 성적 애정을 품는 경향을 말한다. 반대로 여자 아이가 어머니를 연적으로 느끼고 아버지에게 과도하게 애착을 보이는 성향을 엘렉트라 콤플렉스라 한다. 그림은 오이디푸스가 테바이로 향하는 길목에서 사자의 몸통에 새의 날개, 네 개의 다리를 가진 괴물 스핑크스를 만난 장면을 묘사하고 있다.

시작되는 것 아닐까? 그래서 어쩌면 신으로부터의 사랑을 희구하고 구원을 바라는 우리 인간은 모두 데이비드 같은 존재인지도 모른다.

이렇게 미학의 출발지인 감성은 종교와도 관련될 수 있는 심적 기제이다. 그렇기에 미는 초월적 절대자를 상정케 할 수 있으며 따라서 미에 대한 문제는 신학으로 나갈 수도 있다. 그렇다면 비록 기계이지만 감성을 지닌 우리의 주인공 데이비드는 '호모 에스테티쿠스(Homo Aestheticus)', 즉 심미적 인간 또는 미학적 인간이라고 할 수 있다. 이제 감성을 지님으로써 인간적 존재가 되었던 꼬마 로봇 데이비드를 위하여 한번 외쳐보자.

"나는 느낀다, 그러므로 존재한다."라고.

내 의식의 주체는 과연 '나'일까

**침상의 비유와
플라톤의 미메시스**

2장.

안내자 :
〈13층〉, 〈메트릭스〉, 〈엑시스텐즈〉, 〈다크 시티〉, 〈여섯 번째 날〉, 〈토탈 리콜〉

38

컴퓨터의 등장으로 가능케 된 가상현실 개념은 이제 더 이상 놀랍지도 않고
새삼스러울 것도 없다. 이제는 〈메트릭스Metrix〉 같은 영화가 별 대수롭지 않
은 것이 되어버렸을 정도로 컴퓨터 시뮬레이션 프로그램이 야기해내는 현실
과 가상 간의 경계에 관한 문제는 식상한 것이 되었다. 가령 데이비드 크로넨
버그 감독의 〈엑시스텐즈Existenz〉 같은 영화에서는 사람의 척추에 구멍을 뚫
고 거기에 플러그를 꽂아 게임기와 연결해 가상현실을 즐기는 게임이 나오기
도 한다. 기계와 인간을 플러그로 연결하는 방식이나 현실과 가상현실이 착
종되는 이야기의 구조가 〈메트릭스〉와 비슷하다. 조셉 러스넥 감독의 〈13층
The 13th Floor〉도 이런 식의 SF 영화의 범주에 속한다. 이 영화들은 모두 현대

가상현실

지금 우리가 사는 세상은 현실과
가상이 뒤섞여 있다. 아니, 현실과
가상의 구분 자체가 모호하다. 이
제 현실 자체의 존재 유무조차 확
신할 수 없다.

디지털 문화가 끌고 오는 현실과 가상, 원본과 이미지 등 새로운 존재론의 문제를 건드린다. 다만 〈13층〉은 현실과 가상을 구분하는 기준의 타당성 문제보다는 두 세계 간의 존재론적 차이에 따른 주체의 정체성 문제에 좀 더 초점이 맞춰져 있다는 점이 조금 다르다.

현실과 비현실, 현실과 가상을 구분하는 기준은 무엇일까? 무엇이 '현실'이고 무엇이 과연 '가상'인가? 따지고 보면 현실과 비현실의 경계는 애초에 애매모호하다. 우선 '현실'이란 것 자체가 객관적으로 존재하는 실체가 아니라 어디까지나 인간의 의식에 의해 임의적으로 구축되는 것이기 때문이다. 즉 '현실'이란 의식의 산물인 것이다. 그런데 인간 의식의 통일성, 절대성을 보장할 수 없는 만큼 실상, 현실이란 어쩌면 의식이 그때그때 꾸며내는 허구일지도 모른다. 처음부터 '현실' 자체의 존재성이 분명치 않다는 것이다. 불가(佛家)의 심리학이라고 할 수도 있을 유식(唯識)론의 '일체유심조(一切唯心造)'는 이를 지적하는 개념이다. 일체의 세상 모든 것은 처음부터 객관적으로 존재하고 현상하는 것이 아니라, 오로지 내 마음이 지어내는 것일 뿐이라는 생각이다. 이와 관련하여, 소위 풍번문답(風幡問答)이라는 이름으로 전해 내려오는 일화가 있다. 선종(禪宗)의 제6조이자 남종선(南宗禪)의 시조인 혜능(慧能, 638~713)선사의 이야기이다. 바람에 나부끼는 깃발을 바라보던 두 스님이 "저것은 깃발이 움직이는 것일까? 깃발이 아니라 바람이 움직이는 것일까?" 하고 논쟁을 벌이고 있었다. 움직임의 주체가 과연 무엇이냐는 논쟁이다. 옆에 있던 혜능 스님은 이들의 논쟁을 다음과 같이 일갈함으로서 종식시켰다

한다. "저것은 깃발이 움직이는 것도 아니고, 바람이 움직이는 것도 아니다. 저것을 바라보고 있는 당신들의 마음이 움직이는 것일 뿐이다."라고. 객관적인 움직임이 있는 것이 아니라 내 마음이 움직인다고 보기 때문에 움직이는 것이라는 얘기다. 일체의 모든 것이 다 마음이 지어낸 것일 뿐이라는 일체유심조는 이런 가르침을 담고 있다. 얼핏 서양의 주관적 관념론과 흡사해 보이지만 사실 일체유심조는 주관적 관념론이 결코 아니고 이를 뛰어넘는 보다 심오한 의미를 지니고 있다.[1]

지금 말하는 '현실'도 마찬가지다. 현실이라는 시·공간이 원래부터 객관적으로 존재하고 있는 것이 아니라 그저 내 마음이 지어낸 마음의 장난인지도 모른다. 현실이란 인간 의식의 산물일 뿐이라는 시각은 모더니즘 문학에서 등장한 소위 '의식의 흐름(Stream of Consciousness)' 수법에서도 읽어낼 수 있다. 제임스 조이스J. Joyce*의 《율리시즈Ulysses》의 주인공 리어폴드 블룸을 통해서 우리는 한 인간, 한 의식 주체에게 여러 개의 다양한 현실이 동시 다발적으로 얼마든지 공존할 수 있음을 알 수 있다. 이렇게 존립 근거 자체가 사실상 확고하지 않은 '현실'은 그 현실과 너무도 흡사한 '가상'이 탄생하였을 때 드디어 '현실'로서의 존재론적 권위가 본격적으로 의심받게 된다. 그리고 이에 따라 '현실'을 사는 의식 주체의 정체성은 대단히 불투명해진다. 영화 〈13층〉은 바로 이러한 문제를 생각하게 만든다.

• 제임스 조이스
James Augustine Aloysius Joyce 1882~1941
아일랜드의 수도 더블린 출신의 소설가이자, 시인, 극작가로서 《율리시즈》의 작가로 유명하다. 1992년에 발표돼 현대 영문학 최고의 작품으로 평가받는 이 소설은 함축적인 의미와 복합적인 은유로 읽기가 쉽지 않다. 더블린을 배경으로 세 명의 인물이 하루 동안 겪는 일들을 '의식의 흐름 기법'으로 풀어낸 이 소설은 인간 내면의 세계를 조망하면서 외부 세계와 주관적 의식의 관계에 관한 근본적 질문을 던진다. 《더블린 사람들》(1914), 《젊은 예술가의 초상》(1916)도 대표적 작품으로 꼽힌다.

13층에서 무슨 일이?

컴퓨터 프로그래머로서 팀장이자 회사 사장인 풀러, 그리고 동료 휘트니와 함께 1930년대 미국이라는 가상공간을 시뮬레이션해내는 프로젝트를 진행하고 있는 주인공 더글러스 홀은 어느 날 갑자기 풀러가 살해당하자 그 사건의 용의자로 의심받는다. 물론 그는 살인을 하지 않았지만 문제는 자신의 알리바이를 입증할 수 없다는 데 있다. 사건 발생 시간에 자신이 무엇을 하고 있었는지를 기억하지 못하기 때문이다. 자신의 의식 중 어느 순간에 대한 무지로 당황하는 가운데 피 묻은 자기 셔츠를 발견한 홀은 결국 어떤 식으로든 그 사건에 자신이 연루되어 있음을 깨닫는다. 그리고 풀러가 함께 제작한 1930년대 미국이라는 시뮬레이션의 가상세계를 직접 체험하곤 했었다는 사실을 알게 된다. 풀러는 그들과 마찬가지로 컴퓨터 속 가상세계에 자신의 모습을 본뜬 인물을 만들어놓고 그 동일함을 매개로 예약된 시간 동안 의식 이동을 하여 가상세계로 진입하곤 하였던 것이다. 그 가상세계에서 그는 예약된 몇 시간 동안 자신의 모사 인물인 그리슨이라는 헌책방 주인이 되어 산다. 풀러의 의식으로 그리슨의 세상, 즉 가상세계를 살다 다시 현실로 되돌아오곤 했던 것이다.

41

　　이러한 사실을 알게 된 홀은 이 살인 사건의 단서가 바로 자신들이 제작한 가상세계 안에 존재함을 깨닫게 된다. 그래서 살인누명을 벗고자 의식 이동을 해 컴퓨터 속 가상세계로 들어가 단서를 캔다. 풀러처럼 자신을 모방하

진짜 세상
우리가 현실이라고 굳게 믿는 이 공간과 시간이 다른 누군가에게는
렌즈 속 세상일지도 모른다.

여 제작되어 가상세계에서 사는 인물인 존 퍼거슨이 되는 것이다. 그런데 사건 해결을 위해 가상과 현실을 오가던 홀은 풀러의 딸을 만나면서 자신의 존재를 뒤흔드는 너무나도 엄청난 사실을 알게 된다. 놀랍게도 자신 역시 그 누군가가 만들어놓은 프로그램 속의 인물, 즉 가상의 인물이었던 것이다. 그러니까 홀이 느끼는 '현실'은 자신에게만 현실이었을 뿐, 자신을 만든 제작자에게는 가상이었으며 그래서 자신이 호흡하는 이 '현실' 너머 진짜 '현실'이 따로 존재했던 것이다. 마치 자신이 가상세계에 자신을 본떠 퍼거슨을 만들어놓았듯이 자신도 더 높은 차원의 '현실'에 존재하는 사람의 모사물이었던 것이다. 그리고 자신이 몇 시간 동안 의식의 이동을 통하여 자신의 모상인 퍼거슨의 의식 속으로 들어가 잠시 퍼거슨이 되곤 하였듯이, 자신에게도 역시 자신의 원상이 되는 그 누군가가 자신의 의식으로 들어왔다가 나가곤 했었던 것이다. 그 '진짜 현실'의 인물 데이비드는 의식 이동을 통하여 홀이 되어 이러한 사실을 모두 알게 된 풀러를 죽인 것이었다. 그리고 홀을 사랑하는 풀러의 딸 역시 홀을 구하고자 '진짜 현실'에서 의식 이동되어 홀의 '현실'로 들어온 데이비드의 부인이었다.

이야기는 다르지만 이런 식의 무릎을 치는 극적 반전이 이루어지는 잘 알려진 영화로는 〈식스 센스Sixth Sense〉 그리고 〈디 아더스The Others〉 등이 있다. 두 영화 모두 사물의 인식 주체가 사실은 인식 대상이 되어버리는 그런 주/객 관계의 역전을 통하여 주체 개념의 성립 기준에 대한 근본적인 질문을 던진다. 사실 우리는 이 영화들에서처럼 응당 자신이 자기의식의 주체라고

믿으며 늘 그것을 지극히 당연시 하면서 산다. 내가 지금 '나'라고 의식하는 의식적 동일감의 근거는 무엇인가? 내가 '나'인 것은 조금 전까지 가지고 있던 나의 기억을 지금도 가지고 있는 존재가 바로 '나'이기 때문은 아닐까? 동일한 기억의 소유 주체. 어쩌면 이것이 바로 '나'인지도 모른다. 즉 '나'는 자기 동일적 기억의 집합체에 불과한 것인지도 모른다. 이런 점에서 〈13층〉은 '나'라는 의식의 근거로서 '기억'을 문제 삼고 있는 〈다크 시티Dark City〉, 〈여섯 번째 날The 6th Day〉 그리고 〈토탈 리콜Total Recall〉 같은 영화들과도 맥을 같이 한다.

이 영화들이 그렇듯 〈13층〉 역시 깊이 있는 철학적 소재를 심도 있게 처리하지는 못한다. 어디까지나 극적 재미 수준을 벗어나지 못하는 것이다. 결국 주인공 홀은 우여곡절 끝에 실제의 인물, 즉 자신의 원본이었던 데이비드가 되고 그래서 그 한 층 위의 '현실' 속에서 풀러의 딸의 원상이었던 데이비

나는 누구인가

이 질문에 답하고자 많은 철학자가 일생을 바쳤다. '동일한 기억의 소유 주체로서의 나'를 넘어서는 온전한 정의(正義)는 여전히 내려지지 않았다. 육체적 존재로서의 나와 정신적 존재로서의 나, 그리고 이들이 일치하지 않고 있음을 자각하는 나, 이 중 진짜 나는 누구일까? 왜 우리는 몸과 마음, 정신과 육체가 유기적으로 통합된 나를 갖지 못하는 것일까?

드의 부인과 살게 되는 것으로 해피엔딩 처리된다. 새우 그물에 고래가 걸린 줄 알고 좋아라 기대했다가 실제로는 고래 그물에 겨우 새우가 걸렸음에 실망한다고나 할까?

그렇긴 해도 이 영화는 참으로 진지한 문제를 우리에게 던지고 있다. 이 영화를 통하여 '나'는 누구인가 라는 소위 주체의 정체성 문제, 따라서 '나'라고 규정될 수 있는 '의식'의 문제를 우리는 생각해볼 수 있는 것이다.

내 속에 내가 너무도 많아

여기서 다음과 같은 예를 생각해보자. 마구 뛰어서 버스나 지하철을 타게 됐을 때를 떠올려보라. 재수 좋게 타자마자 앉게 된 경우라면 더 그러할 것인데자, 황급히 뛰어와서 간신히 차를 타고 바로 앉게 되었을 때, 어떠한가? 좌석에 앉자마자 가슴이 쿵쾅거림을 느낄 수 있을 것이다. 간신히 탔다는 안도감과 함께 몸으로 느껴지는 것은 사정없이 쿵쾅거리는 내 가슴의 심장박동일 것이다. 물론 심장은 늘 뛴다. 하지만 이때처럼 심장이 자기 역할을 충실히 수행하고 있다는 느낌을 가지게 될 때는 별로 없다. 그런데 나의 심장이 뛰는 한 나는 살아 있다. 물론 내가 살아 있다는 사실은 심장의 실감나는 박동 이외에도 얼마든지 다른 증거들로 충분히 증명해낼 수 있다. 하지만 지금, 그동안 지극히 당연하여 까맣게 잊고만 있었던 심장의 운동이 너무나 분명하게

느껴지는 순간, 나는 '내가 살아 있구나'라는 생존의 현실감을 그야말로 생생하게 느끼게 된다. 그러니까 내가 실존하고 있다는 것의 최초, 최소의 육체적·물질적 담보는 바로 나의 심장박동이다. 물리적으로만 봤을 때 삶과 죽음의 문제는 그래서 사실 지극히 간단하다. 바로 심장의 뜀과 멈춤이 그 기준이 되는 것이다.

그런데 생각해보라. 내 생명을 유지하는 심장박동은 어찌하여 가능한가? 나의 심장이 뛰고 있는 한 나는 살아 있지만, 나는 나의 심장에게 뛰라고 명령한 적이 없다. 심장박동은 내 마음대로 할 수 있는 것이 아니다. 심장의 운동을 자기 마음대로 할 수 있다면 심장마비란 자살이라 할 것이다. 알다시피 심장은 '불수의근', 즉 제멋대로 움직이는 근육이다. 위장, 대장 등 우리의 몸속 장기들이 그러하듯 심장은 본인의 의지와 무관한 근육 운동을 한다. 내 생명을 담보하는 내 심장의 운동을 내 마음대로 할 수 없다. 그렇다면 내 생명의 주인은 내가 아니라는 얘기가 된다. 내 의지와 상관없이 나의 심장을 움직이게 하는 힘은 과연 어디서 오는 것일까? 내 마음대로가 아니라면 누구의 마음대로일까? 물론 우리 몸의 모든 움직임은 뇌의 지시에 따른다. 심장박동 역시 그렇다. 하지만 그렇다고 해도 마찬가지이다. 나의 뇌도 나의 일부일진대 왜 나의 마음과 무관히 활동하는 것일까? 나의 뇌가 아니란 말인가? 그게 아니라면 왜 내 맘대로 안 되는 것일까? 그렇다면 '나는 살아 있다'라고 느끼는 의식의 주체로서의 '나'와, 나를 구성하는 내 몸의 일부인 내 심장의 주인으로서의 '나', 그리고 이들이 일치하지 않고 있음을 자각하는 '나'는 다른 것일까?

45

이 중에서 어떤 것이 진짜 '나'일까? 내 속에 내가 너무 많다.

 이러한 문제는 소위 심신 이론과 관련된다. 과연 몸과 마음, 정신과 육체는 하나일까? 아니면 둘로 나누어져 있는 것일까? 나누어져 있다면 이들은 독립된 실체일까? 둘 간의 상호작용은 어떻게 가능할까? 이러한 문제에 답을 구하기 위하여 많은 철학자들이 고심해왔고 이에 대한 속앓이는 앞으로도 계속될 것이다. 이 문제에 대해서 데카르트는 정신과 육체를 '사유하는 본체(res cogitans)'와 '연장적 본체(res extensa)'라고 하는 독립된 실체로 이원화하여 철저하게 나눈 바 있지만 후에 '송과선(the pineal gland)'을 통하여 정신과 육체는 연결될 수 있다고 슬쩍 한 발을 뺐다.

심신 이론과 미학

데카르트적 타협 이전에, 정신과 육체가 애초에 하나라고 볼 수는 없는 걸까?
46 정신과 육체는 실체 구현 및 속성 발휘의 범주와 양태가 질적으로 다른 것일 뿐 아닐까? 그래서 정신과 육체 간의 구별이란 그들이 실현되는 영역과 차원의 차이가 불러오는 구별이라고 본다. 그러니까 정신의 물리적 발현은 육체요, 추상적 차원으로 종합 또는 수렴된 육체의 비물질적 표현은 정신이라고할 수 있을 것이다. 말하자면 두 가지 현상으로 나타나는 하나의 본질인 셈이다. 둘이면서 하나인 이런 모순이 어떻게 가능할까? 이것을 가능케 하는 것이

생명이란 이름의 신비한 메커니즘
슬프면 눈물이 난다는 말에는 생명의 신비가 숨겨져 있다. '슬픔'이라는 비물질이 어떻게 '눈물'이라는 물질을 만들어낸단 말인가? 사과가 나무에서 떨어지는 일이 당연하지 않듯, 물질이 비물질을, 비물질이 물질을 만들어내는 일은 생명의 연금술이다.

바로 '생명'이라고 생각한다. (이에 대해서는 〈블랙 스완〉장에서 다시 다룬다.)

생명이란 물질과 비물질 간의 유기적 연계를 가능케 하는 대단히 신비한 메커니즘이다. 생명을 가진 모든 존재는 물질을 비물질화하고 비물질화할 수 있다. 우리는 '알콜'이라는 물질을 마시고 '유쾌함'이라는 비물질을 만들어내며, '슬픔'이라는 비물질로부터 '눈물'이라는 물질을 만들어낼 수 있는 것이다. 생명을 지닌 존재는 모두 이것이 가능하다. 따라서 정신과 육체라는 이원적 존재 현상이 '생명'에 의해서 하나로 통합되어 동일한 차원의 것으로 존재할 수 있게 되는 것이다. 말하자면 생명은 정신을 육체화하고 육체를 정신화하는, 두 가지를 하나로 만드는 몸과 마음의 연금술이라고나 할까.

〈13층〉에서 더글러스 홀은 의식 이동만 했지, 육체 이동을 한 것은 아니다. 하지만 그럼에도 불구하고 그는 존 퍼거슨의 '몸'을 완벽히 자기 마음대로 사용하는 데 아무 문제가 없다. 정신의 물리적 현상은 육체이기에 홀에서 퍼거슨으로의 정신 이동은 퍼거슨의 몸을 사용하는 것까지 포함하는 것이다. 그래서 흡연자였던 퍼거슨은 홀의 의식에게 몸을 내준 이후 졸지에 비흡연자가 된다. 정신이 바뀌었으니 몸도 바뀌는 것이다. 역으로, 홀이 퍼거슨으로 의식 이동을 할 수 있었던 것은 양자 간에 외모가, 즉 '몸'이 동일했기 때문에 가능했다. 따라서 정신이란 몸이 비물질적으로 현상되고 있는 상태에 대한 명칭이라 할 수 있다. 그러니까 육체와 정신 간의 구별은 그것들이 발휘될 수 있는 차원의 차이 및 거기서의 현상 형식의 차이에 따른 것일 뿐이다. 즉 물질이라는 존재와 비물질이라는 존재가 실체로서의 차이를 지니고 있는 것이

아니라 이들이 현상되는 차원이 차이를 지님으로 해서 둘은 서로 다른 존재처럼 보인다는 것이다. 〈13층〉을 보면서 우리는 이런 식의 심신 일원론을 생각해볼 수 있다.

여기서 심신 이론이 개입되는 데에는 이유가 있다. 심신 문제는 미학의 출발 지점이 되기 때문이다. 〈에이 아이〉를 보면서도 말했듯이, 미학은 본질적으로 몸으로부터의 소리를 정신적인 것, 즉 개념으로 바꿔내는 학문이다. 다시 말해서 미학은 몸의 반응인 감정, 파토스(pathos)를 정신적인 것, 로고스(logos)로 전환시키는 학문인 것이다. 그렇기 때문에 심신 문제를 건드리는 영화 〈13층〉은 미학적 주제와 문제들을 끌어낼 수 있는 좋은 예가 된다.

부동의 원동자

또 다른 문제를 찾아보자. 운동하는 것에는 반드시 그 운동의 원인이 있다. 핸드폰의 작동에는 배터리라고 하는 핸드폰 작동의 에너지가 그 원인이 되듯이 움직이는 것은 반드시 그 운동을 가능케 한 원인을 지닌다. 마찬가지로 존재하는 것은 그 존재를 가능케 한 어떤 원인이 있다. "나는 어쩌면 생겨나와 이이야기 듣는가?" 나의 존재 원인은 나의 부모님이다. 그리고 내 부모님의 존재 원인은 내 부모님의 부모이다. 이런 식으로 계속해서 무한히 따져 올라간다면 결국 마지막에 최종 원인이 되는 그 누군가가 존재한다고 가정하지 않

48

부동의 원동자
원인의 원인의 원인을 무한히 좇아 올라가 보면 원인이 없는 궁극의 존재가 있을 것이다.

을 수 없다. 그리고 그것은 마지막 원인이기 때문에 자기 존재의 또 다른 원인을 가지고 있지 않는, 말하자면 원인의 무한 퇴행 사슬의 최종점에 있는 완벽한 궁극적 존재일 것이다. 이것을 아리스토텔레스는 '부동(不動)의 원동자(原動者, kinoun akineton)'라고 표현하였다.[2] 원인을 가진다는 것은 그만큼 완벽하지 못함을 의미하는 것이고, 움직인다는 것은 그 움직임의 원인이 되는 어떤 존재를 상정하지 않을 수 없기 때문에 자신은 움직이지 않으면서 만물의 움직임의 최초 원인자가 되는 궁극의 것, 이것이 바로 부동의 원동자이다. 아리스토텔레스는 이를 '신적 이성(nous)'이라고 칭하기도 하였다.[3] 표현을 바꿀 때, 이것을 신(神) 이외에 다른 말로 무엇이라고 하겠는가? 그래서 이런 생각은 소위 '이신론(理神論)'으로 연결될 수 있다. 사실 이것은 아리스토텔레스 특유의 논리 정연한 인과율적 사고에 의한 것이요, 더 나가서 서양 특유의 직선적 시간관이 낳은 산물이기도 하다.

〈13층〉의 존 퍼거슨은 스스로가 자기 존재의 원인이라고 생각하였을 것이다. 하지만 그는 자기를 만들어 작동시킨 더글러스 홀이 없었다면 존재할 수 없다. 그런데 또 홀 역시 자신이 최종, 최초 제작자라고 믿고 살았을 것이다. 적어도 살인 사건에 연루되기 전까지는. 그러나 어떠한가? 자기 존재의 근원이 사신이라는 생각을 의심조차 해본 적 없는 홀은 자신의 존재를 더 높은 차원의 '현실' 속 존재자인 데이비드라는 존재에 빚지고 있다. 영화는 이 정도에서 그 존재 원인의 사슬을 끝맺지만 혹시 데이비드 역시 그 존재의 근거를 더 높은 차원의 '현실'의 또 다른 존재에게 의존하고 있는 것은 아닐까?

그리고 데이비드의 원인이 되는 그 누구 역시 또 다른 자신의 원인을 자신 위에 가지고 있고…… 이런 식으로 계속 무한히 거슬러 올라가면 어떻게 될까? 뭔가 근원적인 원래 존재가 버티고 있다고 하지 않을 수 없을 것이다.

여기서 떠오르는 소설이 하나 있다. 바로 스페인의 철학자 겸 작가인 우나무노M. D. Unamuno˙의《안개Niebla》이다. 이 소설의 주인공 아우구스토는 자기가 누구인지 별 고민하지 않고 아무 생각 없이 살아가는 인물이다. 그러나 결혼식 전날 약혼녀가 다른 남자와 도주하는 등 일련의 불행한 사건들을 겪으면서, 그리고 결정적으로 자살을 결심하면서 존재의 정체성 문제에 눈뜨게 된다. 그래서 그는 자신의 창조자인 우나무노를 찾아가 자신이 죽도록 되어 있는 소설의 플롯에 대해 불만을 토로한다. 그러나 우나무노는 아우구스토가 허구에 의해 창조된 인물에 불과하며 그의 운명은 창조자, 작가인 자신에게 전적으로 달려 있다고 설명한다. 그러자 아우구스토는 이렇게 항변한다. "당신이 나를 죽게 만들었듯이, 당신 또한 당신을 창조한 신의 의지에 따라 죽을 수밖에 없을 것이다."

50

어쩌면 우리는 모두《안개》의 아우구스토나 〈13층〉의 더글라스 홀 같은 존재인지도 모른다. 우리가 전혀 알 수 없는 프로그램이 초월적 존재에 의해 입력되어 그에 따라 살아가면서도 마치 의식을 자신만의 것으로 알고 그 의식의 산물인 '현실'을 참된 것이라고 고집 부리고 있는 것인지도 모른다. 심장 박동 문제도 마찬가지일 수 있다.《안개》나 〈13층〉에서처럼 정말 우리의 존재 원인은 다른 세상에 따로 있는 것일까?

● 우나무노
Miguel de Unamuno 1864~1936
스페인 출신의 소설가이자 지식인으로 20세기 스페인 문학에 큰 영향을 끼쳤다. 1901년 살라망카 대학교의 총장으로 취임했으나 국내외 정치적 소용돌이에 휘말려 해직과 복직, 강제 추방과 가택 연금을 겪었다. 스페인 내란이 일어난 1936년에 심장마비로 사망했다. '생의철학(philosophy of life)'의 영향을 받았으며 저작으로는《삶의 비극적 감정》(1913),《안개》(1914),《아벨 산체스》(1917) 등의 소설과《벨라스케스의 예수》(1914) 등의 시집이 있다.

예술의 원리, 미메시스

원인과 결과의 관계는 원본과 사본의 관계로 치환될 수 있다. 결과가 원인에 대해서 의존적인 관계에 있듯이 사본 역시 원본에 대해서 의존적인 관계에 있다. 그래서 예컨대 신의 모습을 본따 인간이 만들어졌다는 기독교 사상은 플라톤의 이데아나 아리스토텔레스의 부동의 원동자를 인격신으로 대체하고 원인을 원본으로, 결과를 그 모상으로 각각 이해한 사례라고 볼 수 있다. 그런데 모상이 원상에 대해서 갖는 의존적 관계는 유사성을 담보로 한다. 〈13층〉의 줄거리의 핵심이 되는 인물 간의 '의식 이동'은 두 존재 간의 외적 유사함에 의해 가능해진다. 퍼거슨은 원본 더글러스 홀을 모방해서 만들어진 모상인 만큼 둘 간의 의식 이동은 원상과 모상 간의 유사함을 매개로 이루어지는 것이다. 이렇게 유사성은 원상과 모상을 하나로 연결시켜줄 수 있는 것이다. 오랜 세월 동안 서양에서는 예술을 이런 식으로 설명해왔다. 이것이 바로 예술에 있어서 '미메시스(Mimesis)' 개념이다.

　　미메시스라는 말은 사실 그 정확한 어원이 불확실하지만, 대체로 고대 디오니소스 신 숭배의식 때 사제가 행하였던 숭배 행위를 지칭하는 단어였다. 그러다가 나중에 '환영(illusion)'을 뜻하는 '아파테(apate)' 개념과 결합되면서 연극과 회화, 조각에 있어서 '재현'이라는 의미, 즉 '실재를 재생한다'는 뜻을 지니게 되었고 이윽고 '외면 세계에 대한 재생'이라는 뜻으로 그 의미가 확대되었다. 미메시스는 흔히 '모방(Imitation)' 또는 '재현(Representation)' 등으로

번역되지만 사실 이들 모두 정확한 번역은 아니다. 미메시스의 본래 의미는 오늘날의 언어로는 포착해낼 수 없는 개념이다.[4] 이 단어가 예술과 관련을 맺게 된 것은 플라톤, 아리스토텔레스에 와서부터이다. 이들이 예술을 미메시스 개념으로 설명하였기 때문이다. 특히 아리스토텔레스는 그의《자연학Physica》에서 '예술은 자연을 미메시스한다.'라고 하는 유명한 명제를 남김으로써 미메시스는 이후 아리스토텔레스의 학문적 권위와 함께 대체로 모방 또는 재현의 의미로 서양에서 예술의 본질을 설명하는 가장 영향력 있는 개념으로 자리잡게 되었다. 플라톤, 아리스토텔레스는 본질적으로 예술을 비실재적 사물, 즉 허상이나 허구의 산출이라고 보았는데, '실체'에 대한 시각이 서로 달랐기 때문에 이들에 의해 예술에 적용된 미메시스 개념도 서로 차이가 난다.

플라톤은 감각 세계인 현상계와 예지계인 이데아계를 분명히 나누고 현상계는 이데아계를 본떠서 생겨난, 이데아계의 그림자라고 생각하였다. 현실의 모든 것들은 다 허상이요 그것의 원본인 이데아만이 영원불변한 실재라고 보았던 것이다. 그리고 현상 세계의 원본인 이데아계를 인식하는 것을 자기 철학의 최종 목적으로 삼았다. 플라톤은 이데아를 인식함으로써 현상계에서 이데아계로 올라갈 수 있는 방법으로 에로스(Eros), 수학, 변증법, 상기(想起) 등 몇 가지를 제시하였는데 이 중에서 가장 중요한 것은 에로스이며 그래서 플라톤의 미학은 한 마디로 에로스에 의한 이데아로의 상승의 미학이라고 할 수 있다.

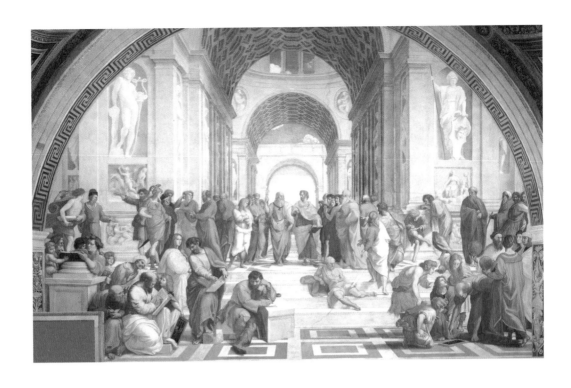

〈아테네 학당〉, 라파엘로Sanzio Raffaello,
1510~1511

고대 그리스의 대표적 철학자들과 현인들
이 모여 진리를 탐구하는 모습을 그린 라파
엘로의 대표작이다. 중앙에 보이는 두 명의
인물이 플라톤(왼쪽)과 아리스토텔레스이
다. 두 명을 확대한 아래의 그림을 보면 플
라톤은 자신의 책 《티마이오스Timaeus》를
낀 채 이데아계를 상징하듯 손가락으로 하
늘을 가리키고 있고 아리스토텔레스는 《니
코마코스 윤리학Nicomachean Ethics》을 들
고 자연계를 상징하듯 지상을 향해 손바닥
을 펼치고 있다. 플라톤과 아리스토텔레스
는 본질적으로 예술을 허상이나 허구의 산
출로 보았는데, '실체'에 대한 시각은 서로
달랐고 따라서 예술에 적용된 미메시스 개
념도 서로 다르다.

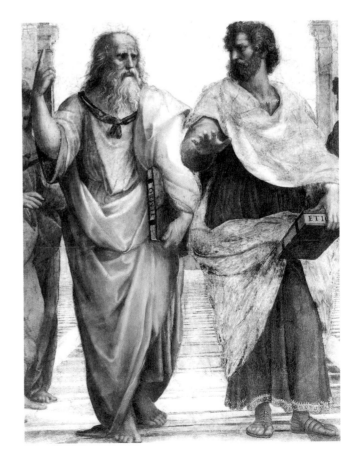

플라톤의 에로스와 미메시스

에로스란 무엇인가?《향연Symposium》에서의 플라톤에 의하면, 에로스는 완전한 것을 열망하는 욕구이며 자기에게 없는 것에 대한 사랑이다.[5] 필멸의 존재인 인간은 사후에도 잔존하려는 열망을 갖기 마련이고 따라서 생식의 대상이 되는 이성의 육체를 소유하려는 욕망이 일어나게 되는데 이것이 에로스이다. 그러나 플라톤은 육체의 생식보다는 영혼의 생식을 에로스의 진정한 대상으로 설정한다. 그래서 에로스란 영원하고 불멸하는 것에 대한 영혼의 열망이 된다. 그런데 플라톤에게 있어 영원하고 불멸하는 것이란 이데아이다. 따라서 에로스는 이데아의 세계에 도달하려는 열망이 된다. 최고의 이데아는 선(善)의 이데아이며 플라톤에게 있어 선과 미는 결국 같은 것이므로 이제 에로스가 추구하는 대상은 완전성으로서 미와 선이다.[6]

한편《파이드러스Phaedrus》에서의 에로스는 비이성적인 것과 이성적인 것으로 나뉘는데 비이성적인 에로스는 정욕이나 쾌락과 관련되는 것인 반면 이성적인 에로스는 신에게서 선물 받은 어떤 광기(Mania)이다. 플라톤에게 있어서 광기란 신과 통하는 능력이며 그 추구 대상은 미의 이데아이다. 그에 의하면 원래 인간의 영혼이란 신들과 함께 있었던 존재로 그때는 그 눈부신 미의 이데아를 보았지만 지상으로 추락한 후 그것을 더 이상 볼 수 없고 다만 그리워할 뿐이라, 그 미의 이데아를 상기(anamnesis)하려는 열망을 갖게 된다는 것이다. 그런데 이렇게 미의 이데아에 대한 열망, 즉 에로스에 휩싸이게 되

면 응당 세상사에는 무관심해질 수밖에 없기 때문에 그렇지 않은 일반 사람들에게는 마치 미친 사람처럼 보인다는 것이다.[7]

이와 같이 플라톤에게 있어 에로스는 보다 나은 미를 탐하는 정신적 충동이자 욕구요, 미의 이데아에 대한 갈망이다. 그러므로 미를 탐닉하는 영혼은 우선 자연의 아름다움에서 시작해서 더 나은 미를 욕구하는 에로스에게 이끌려 육체의 미로, 그리고 그보다 더 나은 아름다움인 행위의 미로 미적 만족의 욕구를 해소해간다. 에로스에 의한 이러한 영혼의 상승은 여기서 멈추지 않고 계속 진행되어, 행위의 미보다 상위의 미적 단계인 지적인 미로 올라가게 되고 마침내는 최고의 미, 즉 미 자체인 미의 이데아에 이를 수 있게 된다는 것이다. 그러니까 우리의 영혼은 미에 대한 갈망을 해소하는, 미적 경험을 통해서 완벽한 세계에 이를 수 있다는 생각이다. 종교적으로 말했을 때 이는 미에 의한 영혼의 구원을 의미한다. 이것이 바로 플라톤의 에로스 미학이다.

반면 플라톤에게 있어서 예술은 이데아, 즉 참된 진리로 나아가는 것을 방해하는 좋지 못한 것이다. 영원불변의 실재요 절대 세계인 이데아계를 모방하여 생겨난 것이 우리의 현상 세계인데, 예술은 이런 불완전한 현실 세계를 다시 또 모방하는 것이니, 결국 예술이란 그 실재에서 두 단계 떨어져 있는 수준의 것이 되고 그래서 예술에 의해 생성된 그 가상의 것은 최초 원본에 대한 참된 인식을 방해하기 때문이라는 것이다.

이러한 플라톤의 예술관은 그가 《국가Politeia》 10권에서 예로 든, 저 유

명한 '침상의 비유'에서 가장 잘 드러난다. 화가가 그린 침대 그림은 목수가 만든 침대를 보고 그린 것이다. 그런데 현상 세계의 다양한 침대 중 하나인 목수의 침대는 보편자로서의 하나의 침대, 즉 침대의 이데아로부터 목수의 머릿속 관념을 통해 나온 것이므로 결국 화가의 침대는 그만큼 이데아 침대에서 두 단계 멀어져 있는 것이 된다. 완벽한 실재인 침대의 이데아로부터 존재론적 함량이 한 단계 떨어지는 모방물인 목수의 침대를 또다시 모방해 그려진 그림 속의 침대란 모방의 모방이요, 가상의 가상이기 때문이다. 원본을 복사한 사본을 또 복사하고 복사된 그것을 다시 또 복사하고…… 이런 식으로 가면 갈수록 원본의 내용은 알아보기 어려워지는 것과 같은 이치다. 침상의 비유를 영화 〈13층〉에 적용해본다면 이미 허상인 더글라스 홀을 모방해서 나온 퍼거슨은 더글라스 홀의 원본이었던 '실재', 데이비드에 비할 때 그 존재론적 지위에 있어 형편없는 존재이다. 모방물을 또 모방한 존재이기 때문이다. 그래서 데이비드 - 더글라스 홀 - 존 퍼거슨의 관계는 이데아로서의 침대 - 목수의 침대 - 화가의 침대의 관계와 그대로 대응된다.

56 이와 같이 미메시스를 원본에 대한 충실한 복제, 복사 개념으로 보았던 플라톤에게 있어서 예술이란 원본의 함량 감소, 존재론적 탁월성의 저하를 초래하는 것이다. 그렇기 때문에 플라톤은 철학자들이 통치하는 그의 이상 국가에서 추방해야 할 대상으로 예술가를 꼽았던 것이다. 그들은 모방의 모방 행위인 예술을 통하여 진실을 속이는 역할을 한다고 생각했기 때문이다. 이데아 인식만이 목적이었던 플라톤은 예술 역시 인식의 문제하고만 관련지

어 파악하였으며 예술을 외면 세계에 대한 수동적이고 충실한 묘사쯤으로 생각하였던 것이다. 이것은 그가 예술을 현실 다음에 존재하는 것으로 생각하였기 때문이다. 그러니까 플라톤이 생각한 예술의 존재론적 지위를 도식화한다면 이데아계－현상계－예술의 서열이 된다. 예술이란 본질적으로 무엇인가를 비춤으로써 생겨나는 것이기 때문에 만약 현실 세계 다음에 위치하게 된다면 예술은 당연히 자기 앞에 있는 현실 세계를 비추어줄 수밖에 없다. 그리고 그런 만큼 현실 세계보다 열등한 것이 될 수밖에 없다.

〈고흐의 방〉, 빈센트 반 고흐 Vincent van Gogh, **1888**

플라톤의 예술관은 '침상의 비유'에서 가장 잘 드러난다. 화가가 그린 침대 그림은 목수가 만든 침대를 보고 그린 것이다. 그러나 목수의 침대는 침대의 이데아로부터 목수의 머릿속 관념을 통해 나온 것이므로 화가가 그린 침대는 그만큼 이데아 침대에서 두 단계 멀리 있는 셈이 된다. 침대의 이데아의 모방물로서의 목수의 침대, 그 목수의 침대를 모방한 화가의 침대. 이렇듯 원본의 복사본, 그 복사본의 복사본, 복사본의 복사본, 단계가 진행될수록 원본은 점점 더 멀어지고 희미해진다. 고흐가 그린 자신의 방 침대도 어느 목수가 제작한 침대의 복사본이 아니겠는가.

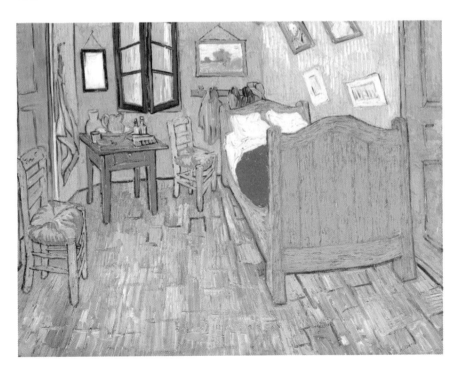

초월과 내재

한편 플라톤과 달리 현상 세계를 인정하고 그에 비해 경험주의적 입장을 취하였던 아리스토텔레스에게 있어서 예술은 사물을 있는 그대로 복사해내는 것이 아니었다. 형상은 질료 안에, 그리고 보편은 개체 안에 내재해 있다고 본 그에게 있어 예술의 원리인 미메시스란 개별자에게서 궁극적으로 실현될 수 있는 보편을 그려내는 것이었다. 그래서 예술적 모방이란 있는 그대로의 사물에 덧붙여 가감을 해낼 수 있는, 말하자면 지금 상태를 바탕으로 약간의 뻥튀기도 가능한 것이었다. 아리스토텔레스는 말하길, "훌륭한 초상화가는 실물과 유사하게 그리면서 실물보다 더 아름답게 그릴 수 있다."[8]라고 하였는데 이것은 현실에 충실하되 현실에 없는 어떤 이상적 가치를 예술이 생산해낼 수 있음을 인정한 것이다. 그렇다고 아리스토텔레스가 플라톤과 달리 예술가의 창조적 상상력을 미메시스 개념에 포함했던 것은 결코 아니다. 이때의 이상적 가치란 지금의 현실에 배태되어 있을 뿐 아직은 현실화되어 있지 않은 '보편'으로서, 앞으로 실현될 예상 가능한 것이기 때문이다. 아리스토텔레스의 미메시스 개념에 대해서는 영화 〈일포스티노 Il Postino〉를 소개하면서 다시 자세히 다루기로 하겠다.

여하튼 플라톤과 아리스토텔레스는 그들의 기본적인 철학에서의 차이만큼이나 미메시스와 예술에 대해서도 다른 입장을 띠었다. 플라톤에게 있어 예술이란 미메시스에 의함으로써 허상보다도 더 질이 떨어지는 헛것이며 진

리를 왜곡하므로 진리에 도달하기 위해서는 버려야 할 대상이었다. 반면, 아리스토텔레스에게 있어 예술이란 미메시스에 의하여 보편을 그려내는 것인 만큼 그것은 오히려 진리에 이르는 방법론이 될 수도 있는 것이었다. 한 사람은 예술을 부정하였고 또 한 사람은 예술을 인정하였던 것인데 이는 플라톤의 '진리'가 초월적인 것이었던 반면 아리스토텔레스의 '진리'는 현실에 존재하는 것이었기 때문이다.

플라톤, 아리스토텔레스 모두에게 있어 예술이란 진리를 그려내는 것이어야 했다. 그런데 플라톤 철학에서 진리는 현실에 존재하지 않고 이데아라는 초월적 세계에 존재하며 예술은 현실을 모방하는 것이니 진리를 담지할 리 만무하다. 그러나 아리스토텔레스 철학에서 진리는 초월적 세계가 아니라 현실에 존재하는 것이니 예술은 현실을 모방함으로써 진리를 담아낼 수 있는 것이다. 또, 플라톤에게 있어 미메시스는 모델을 가감없이 있는 그대로 복제, 복사하는 것이었지만 아리스토텔레스에게 있어 미메시스란 모델에 대한 미화 내지 이상화 작업을 의미하는 것이었다. 플라톤이 경직된 사실주의에 잘 맞는다면 아리스토텔레스는 고전주의에 잘 맞는다고 할 수 있다. 그리고 한쪽이 '초월'과 관련된다면 다른 한쪽은 '내재'와 관련된다고 하겠다.

이렇게 철학에 있어서의 차이, 그리고 예술에 대한, 미메시스에 대한 둘 간의 차이는 이후 어떤 질 좋은 씨줄과 날줄이 되어 서양미학을 짜내는 두 줄기의 전통이 되었다. 그러나 예술의 원리로서의 미메시스가 복제·복사가 되었건 이상화가 되었건 간에 이들은 모두 실제로는 존재하지 않는 가상을 만

들어내는 것이 예술이라는 인식을 가지고 있었다는 점에서는 동일하다. 그래서 이후 서양에서 예술이란 언제나 현실 세계 너머의 완벽한 실재인 이데아가 됐든, 현실의 개별적인 사물 안에 존재하는 보편이 됐든 그 무엇인가 모델로 해야 할 원본의 존재를 전제하는 것으로 이해되었다. 즉 예술은 항상 원본으로부터의 가상의 창출로 받아들여졌던 것이다.

하지만 모더니즘 이후 현대로 들어서면서 소위, 현전의 형이상학의 부정과 함께 예술은 이제 모방이나 재현은 고사하고 숫제 기대어야 할 원본 자체를 더 이상 필요로 하지 않는 것처럼 보인다. 만약 그렇다면 예술은 이제 그 무엇으로 설명될 수 있을까? 여기에 현대 예술의 파행적 난해함이 있다. 그리고 이 지점이 바로 '예술이란 무엇인가'라고 하는 해묵고 곤혹스러운 질문이 다시 한 번 던져지는 곳이다. 아니, 어쩌면 예술의 본질을 새로 규정해야할 시기가 도래한 것인지도 모른다.

살리에리 콤플렉스

고대 '영감'론과
근대 '천재' 개념

3장.

안내자 :

〈아마데우스〉

62

볼프강 아마데우스 모차르트W. A. Mozart! 5세에 작곡을 했다고 하는 이 경이
적인 인물은 그야말로 천재의 대명사이다. 그래서인지 그를 다룬 이야기들이
연극으로, 영화로 심심찮게 만들어지고 있다. 밀로스 포만 감독의 1984년 작
〈아마데우스Amadeus〉도 연극 〈에쿠우스Equus〉로 유명한 영국의 극작가 피터
새퍼Peter Shaffer의 1979년 동명 희곡을 바탕으로 하여 만든 영화이다. 이 영
화는 다음 해 미국 아카데미 시상식에서 감독상을 비롯해 8개 부문의 최고상
을 수상했다. 그에 앞서 〈뻐꾸기 둥지 위로 날아간 새One Flew over the Cuckoo's
Nest〉 등으로 이미 거장의 명성을 얻은 포만 감독이지만 〈아마데우스〉 또한 〈뻐
꾸기 둥지 위로 날아간 새〉 정도의 수작이라고 하기엔 아무래도 좀 어려울 것

같다. '천재'라는 문제가 다루기 쉽지 않은 주제이기 때문일 것이다. 이 영화는 천재이면서도 그에 상응하는 대우와 인정을 당대에는 받지 못했던 모차르트의 외롭고 불우했던 삶, 그리고 비운의 죽음을 그려내는 데에 대체로 초점을 맞추고 있다. '천재의 신비함'보다는 '천재의 삶'을 다룬 것이다. 하지만 이 영화에서 살리에리A. Salieri라고 하는 동시대 인물을 조명하여 모차르트와 대비시킨 포만 감독의 인간 이해는 역시 탁월하다.

사실 선배 궁정음악가였던 살리에리에게 모차르트를 시기한 2인자라는 낙인이 찍히기 시작한 것은 푸시킨A. Pushkin의 〈모차르트와 살리에리〉(1831)라는 비극에서부터이다. 이 작품에서 살리에리는 질투의 화신으로 등장한다. 그 후 1898년 림스키 코르사코프N. Rimsky-Korsakov*가 푸시킨의 작품을 동명의 오페라로 바꾸면서 천재를 시기한 패배자로 살리에리를 묘사했고, 이를 다시 피터 섀퍼가 희곡 〈아마데우스〉로 변형시켰다. 밀로스 포만 감독은 이것을 영화화하면서 모차르트의 천재성과 살리에리의 평범함이라는 이분법 구도를 보다 선명하게 구현해냈다.

모차르트와 살리에리. 동일한 장르의 예술을 하는 같은 예술가이지만 한 명은 타고난 천재이고 다른 한 명은 노력하는 범재이다. 한 사람은 신의 선물을 받았지만 또 한 사람은 그걸 바라보면서 엄청난 좌절 속에 한숨을 쉬어야만 했다. 이런 인간적 대비는 우리네 보통 사람들을 영화로 몰입시킬 수 있는 좋은 구도가 된다. 우리는 모두 살리에리를 보면서 동병상련을 느낄 수 있기 때문이다.

63

• 림스키 코르사코프
 Nikolai Rimsky-Korsakov 1844~1908
 러시아의 작곡자로 여섯 살때부터 피아노를 치기 시작했다. 스물한 살 때 러시아 최초의 교향곡 〈교향곡 제1번〉을 작곡했다. 거의 독학으로 음악을 공부했으며 1871년부터 1905년까지 상트 페테르부르크 음악원의 작곡과 관현악법 교수로 재직하면서 세르게이 프로코피예프, 이고리 스트라빈스키 등의 제자를 길러냈다. 강렬하고 화려한 색채의 음악을 선보이며 관현악법의 대가로 평가받는다. 주요 작품으로 〈백설공주〉(1881), 〈황금 닭〉(1907) 등 15편의 오페라를 비롯해 교향모음곡 〈세헤라자데〉(1888), 서곡 〈러시아의 부활제〉(1888), 〈스페인 가상곡〉(1887) 등이 있다.

과거에 내가 과외공부 아르바이트를 하던 때의 경험을 떠올려보면, 아이를 부탁하는 학부모들의 입에서 언제나 판박이처럼 똑같이 흘러나오는 대사가 있다. 전부 "우리 아이는 머리는 좋은데 노력을 하지 않는다."는 것이다. "노력은 하는데도 두뇌의 능력이 좀 모자라는 것 같다."라고 하는 말은 한 번도 들어본 적이 없다. 아마도 일선 학교에 계신 선생님들 역시 마찬가지일 것이다. 학부모들의 입장은 하나같이 자기 아이가 선천적으로는 능력을 가지고 태어났는데 후천적 노력이 부족해 그것을 썩히고 있다는 식이다. 그들은 무슨 근거로 자기 아이가 선천적으로는 자질이 좋다고 믿는 것일까? 기대감이 낳은 착각인지도 모르고 말이다. 아마도 그것은 인간이 모두 자기애가 있기 때문이 아닐까 싶다. 그래서 자기에 대한 그런 본능적 사랑이 자식에게 투사되어서 그런 생각을 신앙과도 같이 가지게 된 것일 게다.

사실 우리는 모두 자신만은 특별한 존재라고 무의식적으로 믿으면서 살아간다. "난 재주가 없어."라고 버릇처럼 늘어놓는 푸념은 보상심리의 일종으로 자기애가 행하는 심리적 자기 트릭일 뿐이다. 물론 한편으로는 부족함을 느끼기도 하지만 그것은 자신의 이상에 견주어 볼 때 그러한 것일 뿐이고 그래도 어딘지 자신만은 남다른 점, 남다른 재능이 있을 것만 같은 그런 막연한 자기 기대, 스스로 기꺼이 속아주는 자기 착각 속에서 우리는 살아간다. 한 인간의 마지막 자존심이다.

그런데 정말 기적 같은 재능의 인물을 실제로 눈앞에서 접하면 어떻게 될까? 그때 그야말로 뼛속 깊이 느껴지는 엄청난 열등감을 과연 어떻게 감당

할 수 있을까? 강한 열등감은 질투심을 낳기 마련이다. 그래서 모차르트라고 하는 천재를 접했을 때의 놀라움과 열등감 그리고 질투로 마음이 복잡하게 얽힌 살리에리는 전형적인 우리 정상(?) 인간의 모습인 것이다. "신은 왜 내게 천재의 능력은 주지 않으시고 그런 능력을 알아볼 수 있는 능력만을 주셨는가."라고 한탄하는 살리에리의 절규는 그래서 우리의 폐부를 너무나 아프게 찌른다.

어쩌면 예술은 어떤 악마성을 지니고 있는 것인지도 모른다. 예술은 그 어느 분야보다도 특히 천재를 요구하기 때문이다. 그 얼마나 수많은 예술가들이 자신이 천재가 아님을 자각하고 고통스러워하면서 살아갔을까? 기막힌 작품을 만든 천재들을 그 얼마나 부러워하면서 괴로워했을까? 할 수만 있다면 영혼을 팔아서라도 기가 막힌 명작을 한번 만들어내고 싶은 욕망에 그 얼마나 시달렸을까? 그래서 신의 축복과도 같은 천품으로 인간의 삶을 풍요롭게 해준 모차르트는 물론 위대한 인물이지만 그런 모차르트를 질투로 인해 독살한 것으로 그려지는 살리에리도 그 어쩔 수 없는 고뇌만큼은 정말 '인간

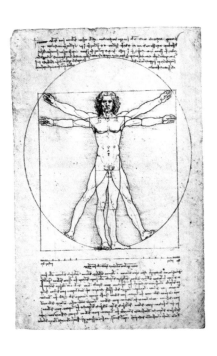

〈비트루비안 맨〉, 레오나르도 다빈치Leonardo da Vinci, **1487경**

만약 화가인 당신이 레오나르도 다빈치 같은 천재를 실제로 만난다면 어떤 감정을 느낄지 상상해보라. 경이와 부러움을 느끼는 한편, 소위 말해 넘사벽(도저히 뛰어넘을 수 없는 탁월한 상대)의 절망과 재능의 불공평성, 질시, 때로는 미움의 감정을 느끼지 않겠는가. 실제로 그를 질투했던 어떤 한 화가는 "신은 가끔 재능을 한 사람에게만 몰아서 주신다."라는 씁쓸한 고백을 남겼다. 옆의 드로잉은 다빈치가 로마의 건축가 비트루비우스(Marcus Vitruvius Pollio)의 책의 내용 중 인체의 비례에 관한 글을 읽고 그린 것으로 그의 천재성을 엿볼 수 있는 작품 중 하나이다.

적인, 너무나 인간적인' 것이라 하겠다. 말하자면 우리 범재들은 모두 '살리에리 콤플렉스'를 가지고 있는 것이다.

참을 수 없는 천재의 경박함과
누릴 수 없는 범재의 축복

〈아마데우스〉는 자살을 시도하다 실패하여 수용소에 수감된 상태에서 자신을 찾아온 신부에게 자기가 모차르트를 죽였다고 고백하는 노인 살리에리의 회상으로 시작된다. 젊은 궁정음악가 살리에리는 무료로 학생들에게 음악을 가르쳐주고, 이성을 멀리하는 도덕적 인물이었다. 그는 소문으로만 듣던 모차르트를 접하고 모차르트에 대한 호기심으로 가득 찬다. 한 눈에 모차르트의 천재성을 알아본 살리에리는 그에게 왕실의 지원을 얻을 수 있는 기회를 주지만 그에게 밀려 점차 자신의 입지가 좁아짐을 느끼면서 갈등한다. 모처럼 황제에게 칭찬받은 행진곡을 부족하다며 그 자리에서 힘 하나 들이지 않고 훨씬 낫게 편곡해버리는 모차르트. 기대와 달리 오만방자하고 경박한 것도 볼썽사납고 더구나 자신이 짝사랑한 가수마저 몰래 스카웃해 간 모차르트는 살리에리에게 시기와 질투와 미움의 대상이 될 수밖에 없었다. 살리에리는 결국 앞에서는 그를 전적으로 신뢰하는 듯 행동하면서도, 뒤에서는 험담을 하면서 왕실의 지원을 조금씩 박탈시켜 나간다. 그에 따라 모차르트는 경제

적으로도 정신적으로도 내리막길을 걷게 된다. 빈곤에 병마까지 겹쳐 시달리던 모차르트는 설상가상으로 자신이 존경하던 아버지의 죽음에 커다란 충격을 받고 자책감에 시달린다. 이를 본 살리에리는 마침내 이것을 이용해 모차르트를 죽일 계획으로 가면을 쓴 채 그를 찾아가 거액을 제시하며 짧은 기한 내에 장송곡을 쓸 것을 주문한다. 모차르트에게 아버지의 환상에 시달리도록 한 것이다. 시일을 맞추기 위해 무리해서 곡을 쓰며 정신적, 육체적으로 피폐해져가던 모차르트는 결국 어느 날 오페라를 지휘하다 쓰러지고 만다. 그를 업고 집에 데려다 준 후, 살리에리는 장송곡을 마저 완성하라고 강요한다. 하지만 장송곡을 미처 완성하지 못한 채, 병을 이기지 못한 모차르트는 죽음을 맞는다.

실제 모차르트의 정확한 사인은 아무도 모른다. 끝까지 신비함을 잃지 않는 것 또한 천재의 자격요건인가 보다. 가장 설득력 있는 모차르트 사망원인은 살리에리의 독살설이다. 살리에리가 말년, 정신이상 상태에서 자신이 모차르트를 죽였다고 증언한 기록이 남아 있다. 그러나 평소 두 사람의 사이는 오해와 달리 실제로 좋았고 또 살리에리가 정신이상 상태였음을 고려할 때 신빙성이 없다. 모차르트가 바람을 피웠던 여자의 남편이 그를 죽였다는 설도 있다. 이 역시 믿을 게 못된다. 실제로 모차르트가 죽던 날 그 남편이란 사람이 아내와 동반자살을 시도한 사실이 이런 추정을 만들어낸 것이 아닐까 싶다. 그 외에 병으로 인한 사망설도 있다. 하지만 그 어느 것도 확실한 것은 없다. 심지어 그의 묘소가 어디인지조차 분명하지 않다. 천재다운 신비함이다.

위대한 유비

천재, 천부적 재능은 어떻게 해서 생겨나는 것일까? 정말 글자 그대로 하늘에서 받은 것일까? 어떻게 해서 그것이 가능할까? 아니면 피눈물 나는 훈련으로도 가능한 것인가? 인간의 속성을 규명할 때 대비될 수밖에 없는 선천/후천 문제는 영원히 풀 수 없는 난제일 것이다. 예술과 관련하여 선천과 후천의 문제는 이미 고대 그리스인들에게서 시작되고 있는데 그것은 선천적 재능을 뜻하는 '인게니움(ingenium)'과 후천적인 노력을 의미하는 '스투디움(studium)'이라는 단어가 대비되어 사용되고 있었다는 사실에서 드러난다. 영어의 '스터디(Study)'라는 말은 후자에서 유래한 것이다.

천재 '제니어스(genius)'는 '천부의 재능'을 뜻하는 라틴어 'ingenium'과 고대 로마 신화에서 인간 생식력의 수호신을 의미하는 라틴어 '게니우스(genius)'에서 나왔다. 16세기 말 이래 영어 'genius'는 라틴어 원래의 의미인 '수호신'과 '인게니움'에서 변화한, '특수한 소질'이라는 뜻의 불어 '제니(génie)'가 합치됨으로써 독자적 성질, 기호, 경향, 기질 등의 의미를 가지게 되었다. 하지만 18세기 초까지는 선천적 재능의 의미로 '위트(wit)'라는 말이 사용되었고 그후 이 말이 재치나 기지라는 뜻으로 축소된 뒤 비로소 '제니어스'가 뛰어난 능력을 타고난 인간을 의미하는 용어로 통용되기 시작하였다.

고대 그리스인들에게 있어 창조 개념은 늘 신(神)적 존재와 연관되었는데 이것을 미학에서는 '위대한 유비(Great Analogy)'라고 부른다. 그들은 천재를

신으로부터 영감(inspiration)받은 존재로 이해했으며, 영감을 매개로 하여 창조적인 힘이 신에게서 인간에게로 이동된다고 생각했다. 천재는 창조자 신을 유비적으로 인간에 빗대 말할 때 통칭되던 존재였던 것이다.

아직 '천재'가 인간의 자체적 능력 개념으로 이해되지 않았던 고대에서 신으로부터 영감을 받은 천재란 '엔테오스(entheos)', 즉 '신(theo)을 안에(en) 모신 존재'로 여겨졌다. 그리고 신으로부터 영감받는 것을 '엔투시아스모스(enthousiasmos)'라고 불렀다. '신들림', '접신'이라는 뜻의 이 단어는 원래 종교적인 용어로서 '코레이아(Triune Choreia)'라고 하는 시, 음악, 춤이 결합된 고대 그리스의 종교 제식에서 사제가 신의 메시지를 접수하기 위한 접신 과정 때 이루어지는 신적 광기 상태를 지칭하는 단어였다. 이는 시와 음악 그리고 춤이 애초에 한 가지 예술이었다는 사실과 예술이 그 발생상 종교와 관련 있음을 알게 해주는 흔적이기도 하다. 중요한 것은 고대인들에게 있어 영감이란 본인의 의지와 무관히 외부에서, 신에게서 유입되는 것으로 파악되고 있었다는 점과, 영감을 받은 상태를 광기의 일종으로 보았다는 사실이다. 아울러 영감을 예술(Technē)의 창조 동인으로 여기지 않았다는 점이 대단히 중요하다. 그들의 예술 개념은 오늘날의 그것과 사뭇 달랐기 때문이다. 여기서 고대의 예술 개념을 잠깐 알아볼 필요가 있다.

고대의 예술, 테크네

오늘날의 예술, 아트(art)라는 말은 19세기 이후의 산물이다. 애초에 예술은
art가 아니라 테크네(Technē)로 불렸다. 그리고 그 개념도 지금과는 판이하게
달랐다. 고대의 예술 테크네는 오늘날 아트처럼 심미적인 감상 대상으로서
향유자의 정서에 호소하는 어떤 인공적 제작물을 제작해내는 행위가 아니라
이성적 상태에서 합리적인 제작 규칙에 의거하여 이루어지는 모든 기술, 그
리고 일부 학문을 포괄하는 단어였다. 그러니까 고대의 예술 개념은 오늘날
과 달리 영감이나 상상력 또는 환상이나 직관 등과는 관련이 없는 것이었다.
유명한 경구 "예술은 길고 인생은 짧다."는 어떤 예술가나 철학자가 한 말이
아니다. 이 말을 한 사람은 엉뚱하게도 의사 히포크라테스Hippokrates*이다.
히포크라테스가 화가였거나 시를 썼던가? 아니면 유력한 예술 이론가였나?
이도저도 아니다. 이 경구에서의 '예술'은 바로 테크네를 뜻한다. 의술 역시
고대에는 예술, 테크네로 분류되었던 것이다. 그래서 '의술은 어렵고 터득에
오래 걸리는데 인간의 생명은 짧으니 젊을 때 열심히 공부하라.'는 것이 이 경
구의 의미였다. 그러니까 이 경구는 원래 표현 그대로 '테크네는 길고 인생은
짧다(호 비오스 브라쿠스, 헤 데 테크네 마크라Ho bios brakus, hēde technēmakra).'라고 해
야 정확할 것이다.

또 다른 예를 들어보자. 셰익스피어W. Shakespeare**의 희곡 〈템페스트Tempest〉
1막2장에는 다음과 같은 대사가 나온다. "Lie there. My art!"가 그것이다.

70

• 히포크라테스
Hippocrates of Cos BC 460?~BC 377?

고대 그리스의 의사로 '의학의 아버지'로 불린다. 철학에서 의학을 독립
시키며 과학으로서의 의학을 추구했다. 생애에 관한 이야기는 거의 알려
진 바가 없으며 대대로 의사 집안에 태어나 가업으로 이어받았고 결혼해
낳은 세 명의 자녀 중에서 아들이 후에 의사가 되었다고 한다. 19세기에
에밀 리트레가 편찬한 《히포크라테스 총서》를 저술한 것으로 되어 있으
나 히포크라테스 학파 전체의 공동 저술로 판단된다. 유명한 '예술은 길
고 인생은 짧다.' 문구도 이 책에 등장한다.

이 경우에도 art는 테크네의 개념이었으며 따라서 "거기 있거라, 나의 예술이여!"가 아니라 "거기 있거라, 나의 마술이여!"라고 번역한다. 마술 역시 나름대로의 합리적 규칙에 따르는 것이므로 테크네의 일종이었던 것이다. 뿐만 아니라 하다못해 구두 만드는 기술, 요리술, 방직술, 전술 등 지식과 규칙이 개입되는 각종 기술은 전부 테크네였다.

테크네는 중세에 와서 '아르스(ars)'로 번역되었는데 위의 예는 16세기 활동 인물인 셰익스피어에게 와서까지도 비록 표기는 달라졌다 해도 이 개념이 유효했음을 알게 해준다. 18세기에 와서 비로소 프랑스의 미학자 바퇴A. C. Batteux에 의해서 순수예술을 뜻하는 '파인 아트(Fine Arts)'라는 말이 생겨났고 이때 드디어 예술은 기술이나 학문과는 무관히, 아름다움과 관련되는 그 무엇으로 새롭게 개념화된다. 따지고 보면 우리가 지금 쓰는 '아트'라는 말의 개념은 생성된 지 별반 오래되지 않은 셈이다. 그 후 19세기에 와서 fine이 생략되고 art만 남게 되어 오늘날에 이른다.

그런데 고대의 예술을 지칭하는 테크네는 이성적 상태와 합리적 제작 규칙이 그 생명이었으므로 상상력과는 전혀 무관한, 아니 오히려 상상력이 개입되어서는 안 되는 것이었다는 사실이 중요하다. 의사가 수술을 할 때 상상력을 발휘하면 어떻게 되겠는가? 그래서 플라톤도 "비이성적인 상태에서의 작업은 예술(Technē)이라고 하지 않는다."[1]라고 하였던 것이다. 상상력이 예술과 관련되기 시작한 것은 근대 이후였다. 그 이전에 이들 둘 간의 관련성에 대해 관심을 기울인 경우는 1세기, 그러니까 헬레니즘기에 활동했던 필로스

•• 셰익스피어
William Shakespeare 1564~1616
영국의 극작가, 시인으로 비평가 토머스 칼라일이 '영국의 식민지 인도와도 바꿀 수 없다.'고 말할 정도로 역사상 최고의 문인으로 평가받는다. 대학 교육을 받지 못했음에도 뛰어난 문장구사력과 표현력으로 인간과 세계에 대한 깊은 이해와 통찰을 보여주었다. '사느냐 죽느냐 그것이 문제로다.' 같은 대사가 함축한 깊은 의미는 전 시대를 관통하며 여전히 재해석되고 있다. 셰익스피어 4대 비극으로 불리는 《햄릿》,《오셀로》,《맥베스》,《리어왕》을 비롯해 총 37편의 희곡과 몇 권의 시집, 소네트 154편이 있다.

트라투스Philostratus가 처음이자 유일하다.[2] 적어도 문헌적으로는 그렇다.

고대 영감론

고대 그리스인들에게 있어 상상력은 판타지아(phantasia)라고 불렸는데 이는 어디까지나 인식론과 관련되어 탐구되는 대상이었을 뿐, 오늘날처럼 예술과 관련되는 것은 아니었다. 예술의 창조 동인으로서 오늘날의 상상력과 같은 역할을 수행한 것은 영감, 즉 엔투시아스모스였다. 고대 그리스인들은 영감을 신에게서 받는 것으로 여기고 있었기 때문에 그들에게 있어 엔투시아스모스는 신적 영감(Divine Madness)을 의미했다. 그리고 이것은 특별히 시의 창조 동인으로 간주되었다. 고대 그리스에서 시는 이성적인 상태에서 벗어나 신적 영감이라고 하는 비합리적 동인에 의한 것으로 여겨졌던 것이다. 따라서 고대에는 시가 예술(Technē)이 아니었고 시인 또한 예술가가 아니었다. 대신 시인은 뮤즈로부터 영감받은 존재로 간주되었다. 그래서 호메로스Homeros ˙도 "시가 어디서 오는가?"라는 질문에 "시는 뮤즈로부터 온다."고 대답했고 헤시오도스Hesiodos 역시 자신의 시적 재능은 뮤즈가 부여한 것이라고 말했던 것인데 이는 고대 그리스의 오래된 전통이었다.

고대 그리스의 서사시인들은 자신들이 읊는 시의 내용을 잘 알지 못하면서 읊었는데, 고대 그리스인들은 이렇게 한 인간이 원래 그의 태도보다 훨씬

72

• 호메로스
Homeros BC 800?~BC 750
고대 그리스 작가로, 트로이와 그리스 간의 전쟁을 다룬 서사시《일리아스》와 이 작품의 속편으로 간주되는《오디세이아》의 저자로 알려져 있다. 사실 호메로스의 정체와 실제 집필 여부는 여전히 논쟁의 대상이다. 시각장애인인지 아닌지, 호메로스가 한 사람인지 여러 명인지, 두 작품에 등장하는 지명들의 실제 위치에 이르기까지 그를 둘러싼 의견은 지금도 분분하다. 그러나《일리아스》가 고대 그리스어로 쓰인 가장 오래된 작품이자 유럽 문학의 효시인 점은 분명하다.

더 많은 것을 성취하거나, 말하게 되거나, 혹은 비이성적 충동에 휩싸이는 등 정상적인 의식 상태에서 벗어나게 된 상황, 행위들을 모두 초자연적인 동인에 의한 것으로 여기는 사고방식을 가지고 있었다. 이는 그들이 인간의 성격이나 정서를 그 자체로 파악하지 않고 자신의 지식 내용으로 파악하고 있었기 때문이었다. 그들은 만약 어떤 사람이 명랑하다면 그는 '명랑함'이 무엇인지를 알고 있기 때문이고 그렇지 않다면 명랑함을 모르고 있기 때문이라고 생각했다. 그래서 예컨대 "그는 선량하다."라고 말하지 않고 "그는 선량함을 알고 있다."라고 말했다.

성격이나 정서적 충동들을 앎의 대상으로 대상화하고 이것들 중 일부를 자아에 의한 것이 아닌 것으로 여기는 고대 그리스인들의 주지주의적인 인간 이해는 외부 개입이라고 하는 동인을 설정케 하였다. 만일 성격이나 정서적 충동이 앎의 대상이라면 미처 자신이 알지 못하던 성격의 어떤 부분이나 또는 평상심에서 비껴나 순간적으로 잠깐 일어나는 어떤 정서적 충동들은 평소 자신이 스스로에 대해서 알고 있던 것에서 벗어난 것이기 때문에 원래부터 자신이 지니고 있던 것이 아니라 외부로부터 일시적으로 들어온 것이 된다. 고대 그리스인들은 자기 영혼 안에 자신의 힘의 원천이 있다는 것을 자각하지 못했고 그 힘이 외부에서 온다고 이해했던 것이다. 그리고 이 힘을 인격화함으로써 신화적 사고로 나아가게 되었다. 인간 존재를 자연 등 인간 외에 우주를 구성하는 다른 요소들과의 연관성 속에서 파악했던 것이다. 따라서 행위와 사유의 주체로서의 개인은 거의 고려되지 않았다.

호메로스의 시를 예로 들어보면 이러한 사실이 아주 잘 드러난다. 호메로스는 《일리아스Ilias》의 전투 장면에서 전사에게 용기가 생겨나는 모습을 아테네 여신과 아폴론이 각각 자기 보호하에 있는 인물들에게 기운을 불어넣는 것으로 묘사하고 있다.[3] 전장의 장수가 전의를 불태우는 용기가 용솟음치는 심적 현상을 외부의 신의 개입 결과로 돌리고 있는 것이다. 이런 식이다. 그러니까 가령, 발을 잘못 디뎌 다치는 일을 당했다 치자. 오늘날 우리는 "내가 발을 잘못 디뎌 발을 다쳤다."라고 하면서 동시에 "오늘은 재수 없는 날"이라고 생각한다. 자기의 의지와 무관한 사건이 일어날 수 있음을 인정하긴 하지만 그건 미미한 원인이고 어디까지나 그 사건은 자기 스스로의 잘못 때문이라고 판단한다. 자신을 행위의 주체로 보는 것이다. 하지만 고대인들은 그 반대였다. 신이나 초자연적인 힘이, 아니면 어떤 소리나 바람 등 자연의 기운이 자신으로 하여금 발을 다치는 행위를 하게 만들었다고 생각하는 것이다. 임신에 대해 아직도 무속에서 남아있는, '삼신할머니가 씨를 주셨다.' 같은 생각은 전형적인 고대적 사고의 흔적이다.

74 이런 미신적인 사고는 무지 몽매의 결과가 아니다. 인간을 인간 이외의 것들과 연계하는 열린 존재로 이해하는 이런 사고는 우주의 모든 것들이 내적으로 연결되어 상호 영향을 주고받는다고 생각하는 소위, 유기론적 우주관에 의한 것이다. 인간은 우주에서 독립적으로 존재하지 않기 때문에 말하자면, 한 줄기 바람이, 한 자락의 햇빛이 한 인간의 특정 행위와 사유의 원인이 될 수 있다는 사고이다. 비과학적이라고 하겠지만 이는 과학에 이르지 못해

서 비과학적인 것이 아니라 과학과 무관하기 때문에 비과학적인 것이라고 이해해야 한다.

영감이 외부에서, 신으로부터 오는 것이라는 생각은 이렇게 해서 생겨났다. 여기에 데모크리토스Democritos° 같은 인물에 의하여 시란 정상적 의식을 벗어난 어떤 광기에 의한 것이라는, 말하자면 시적 엑스터시(Ekstasis) 개념이 첨가되었다. 그러니까 시는 테크네가 아님은 물론 시인 자신의 내적 능력에 의한 것도 아니고 신적인 것과 결부되는 어떤 광기의 산물, 즉 엔투시아스모스의 결과물이라는 것이 바로 고대 영감론에서 말하는 시였다.

플라톤의 광기 이론

이후 플라톤은 시에 관한 이러한 전통적 영감론을 이어받아 거기에 자기 특유의 이데아론을 결합시켰다. 그는 시에 대해 두 가지 태도를 취하였고 그에 따라 시인도 두 부류로 나누었다. 하나는 테크네, 즉 단순한 문장력에 의해서만 작시하는 시인들이었고 다른 하나는 뮤즈에게 사로잡혀 광기 상태에서 영감을 받아 작시하는 시인들이었다. 전자는 단순한 모방 예술가로서, (침상의 비유에서처럼) 진리를 왜곡하고 호도하는 존재이므로 이상국가에서 추방해야 할 인물들이다. 그러나 두 번째 경우의 시인들은 모방 예술가가 아니라 참다운 시인이라고 그는 간주했다. 단, 그들은 자신이 읊은 시 내용에 대한 지식을 자

75

• 데모크리토스
Democritos BC 460?~BC 370?

고대 그리스 철학자로, 스승인 레우키포스가 창시한 '고대 원자론'을 완성한 사람으로 널리 알려져 있다. 고대 원자론에 따르면 이 세계는 가득찬 것과 공허한 것으로 이루어져 있는데, 이 가득찬 것이 곧 원자(Atom)이다. 원자는 불가분, 불변성의 물질 단위로 이들 원자들이 공허 속에서 운동하고 모이며 흩어짐에 인간 정신을 포함한 만물이 생성·소멸된다고 주장한다. 공허와 원자로 세계를 설명하고자 한 그의 이론은 후에 유물론에 큰 영향을 끼쳤다.

기 것이라고 주장하지 않아야 한다는 조건이 붙는다.[4] 시와 시인에 대한 이런 구별은 특히 그의《국가》와《이온Ion》에서의 시와 시인에 대한 태도에서 두드러진다. 도덕적이고 이성적인 차원에서 시를 평가한《국가》에서는 시 일반에 대해서 폄하하고 있지만,《이온》에서는 그와 달리 영감에 의해 작시되는 시는 미와 연결될 수 있는 것으로 인정한다. 그리고 신으로부터 영감받은 시인은 일체의 규칙으로부터 해방된, 가볍고 날개 달린 거룩한 존재라고 말한다. 또《이온》뿐 아니라《파이드러스》,《향연》,《법률Nomoi》등의 저작에서도 플라톤은 시의 본질을 신적 영감 혹은 광기(Mania)로 규정하고 이에 따라 작시하는 시인들을 긍정적으로 평가한다. 그에 따르면 이런 시인들은 "영감을 받아 제정신이 아니고 정신이 더 이상 그에게 있지 않을 때까지 아무런 창작도 할 수 없는"[5] 존재이다. 그래서 이들은 "뮤즈의 제단 위에 앉을 때 비로소 샘처럼 자유로운 분출이 가능"[6] 해진다.

한편 플라톤은 광기(Mania)를 신으로부터의 축복으로 간주하고 아폴론으로부터의 예언적 광기, 디오니소스로부터의 종교적 광기, 뮤즈로부터의 시적

76

CALLIOPE

CLIO

ERATO

뮤즈Muse

시와 음악을 관장하는 9명의 여신을 가리킨다. (위의 왼쪽에서 시작해) 칼리오페는 서사시, 클리오는 역사, 에라토는 서정시, 에우테르페는 음악, 멜포메네는 비극, 폴리힘니아는 종교, 테르프시코레는 무용, 탈리아는 희곡, 우라니아는 천문학을 관장한다.

EUTERPE

MELPOMENE

POLYHYMNIA

TERPSICHORE

THALIA

URANIA

광기 그리고 아프로디테와 에로스로부터의 미와 사랑의 광기 이렇게 네 가지로 나누었다. 광기는 신과 통하는 능력이며 신이 주는 큰 축복이므로 이제 시적 광기는 뮤즈로부터 받는 신적 영감의 다른 표현이 된다. 단, 시적 광기는

아폴론Apollon

그리스 신화의 올림포스 열두 신 중 한 명이다. 태양, 궁술, 예언의 신으로 불리며 합리성과 이성을 상징한다. 아폴론적인 예술은 균형과 분별, 조화, 정확한 인식, 질서 등을 추구하는 예술 성향을 뜻한다.

디오니소스Dionysos

그리스 신화에서 술과 도취의 신으로 등장한다. 로마 신화의 바쿠스(Bacchus)에 해당된다. 황홀과 도취, 흥분을 상징하며 이성적 사고의 중지, 질서의 압박으로부터의 자유, 형식의 해체를 추구한다.

아프로디테Aphrodite**와 에로스**Eros

비너스로 더 많이 알려진 아프로디테는 그리스 신화에서 사랑과 미의 여신으로 등장한다. 에로스는 아프로디테의 아들로 로마 신화에서는 아모르, 큐피드로 불린다. 그림은 윌리엄 부게로(William-Adolphe Bouguereau)가 그린 〈비너스와 큐피드〉(1870년대)이다.

어디까지나 선(善)의 이데아로 지향된 광기여야 한다는 점에서 단순한 '미침'이나 '최면' 등과 분명히 구별된다.[7] 말하자면, 교훈적이고 윤리적인 내용의 시를 작시하고자 하는 창작 태도를 가지고 있는 상태에서 신과 통해야 한다는 것이다. 이데아에 대한 인식을 자기 철학의 궁극 목표로 삼았던 플라톤에게 있어서 이렇게 선의 이데아로의 지향성을 띤 광기란 현상 세계에서 이데아계로 초월해갈 수 있는 상승의 동아줄이었다. 광기는 〈13층〉에서 보았듯이, 이성적 에로스(eros)로서 그 추구 대상은 미의 이데아이기 때문이다.

이와 같이 시적 광기는 시인으로 하여금 이데아와의 접촉을 가능케 해준다. 그것은 이데아로의 영혼의 상승을 이끄는 에로스와 동일한 역할을 수행해내는 것이다. 이렇게 되면 시적 광기에 의한 시는 이데아와의 접촉의 결과물인데 이데아는 미(美)요, 선(善)이요, 진(眞)이기 때문에 그 시의 내용은 당연히 도덕적이고 교훈적이며 진리를 전달하는 그 무엇이 된다. 곧 예술이 담아내야 할 참된 미를 플라톤은 신적 영감에 의한 시를 통해 요구한 것이다.[8] 이는 그가 미를 진, 선과 동일시했기 때문이다. 돌려 말하면 진과 선이라고 하는 내용을 담고 있는 시가 비로소 아름답고 훌륭한 시라는 주장이다.

이렇게 플라톤이 수용한 신비한 동인에 의하여 창작을 하는 고대 영감론의 시작(詩作) 개념은 훗날 규칙을 타파하고 자유로운 발상과 상상력, 개성을 강조한 낭만주의와 연결된다. 그래서 플라톤은 한편으로 시인 추방론으로 인해 시와 적대 관계에 놓이기도 하지만, 또 한편 광기와 신적 영감 이론을 통해 모방이나 규칙으로부터 시인을 해방시켰다는 점에서 낭만주의의 효시로

도 간주된다. 18세기에 크게 일어난 천재 개념도 궁극적으로 플라톤의 영감 이론에서 싹텄다. 신적 영감, 엔투시아스모스는 이후 중세에 와서 '인스피로(Inspiro)'로 번역되었고 여기서 오늘날의 '인스피레이션(Inspiration)'이라는 영어 단어가 나오게 된다. Inspiro는 In+Spiro 또는 Spiritus의 결합인데 Spiro, Spiritus는 호흡, 영혼, 정신, 영감 그리고 성령이라는 뜻을 지닌다. 그러니까 그런 Spiro, Spiritus가 외부에서 유입되어 들어오는 것이 바로 Inspiro, 즉 영감(Inspiration)인 것이다.

영감에서 상상력으로

그러나 근대 이후 영감은 더 이상 예술가의 외부에서 유입되는 신비한 힘이 아니고 창의력이 뛰어난 예술가의 선천적인 심적 소질로 이해되기에 이르렀다. 근원이 외부에 있었던 영감은 근대를 거치면서 예술가 내부의 자체 발생적인 예술적 상상력으로 바뀌게 된 것이다. 이것은 고대와 근대 간의 세계관 및 인간관의 차이가 낳은 결과이다.

서양 근대의 시작이라고 하는 데카르트의 '생각하는 자아(cogito)'는 인간을 우주의 주체로 보는 사유의 탄생을 의미한다. 앞서 언급했듯, 고대인들에게 있어서 인간은 아직 행위와 사유의 독립된 주체로 뚜렷하게 인식되지 않고 있었다. 이러한 사실은 고대인들의 어법에서도 잘 드러난다. 라틴어나 고

대 그리스어의 경우, 인칭대명사가 주어가 될 때 그 주어는 특별한 경우를 제외하고는 문장에서 거의 등장하지 않는다. 동사의 어미 변화로 주어를 나타내고 인칭 주어를 동사 앞에 별도로 표기하지 않는 것이다.[9] 데카르트는 고대적 사유가 묻어있는 어법의 라틴어 표현(cogito, ergo sum)으로 그와 정반대되는 철학을 명제화한 셈이다. 재미있는 불일치이다.

인간을 행위와 사유의 주체로 여기는가, 그렇지 아니한가의 시각 차이는 언뜻 후자쪽 근대의 시각이 더 탁월한 인간 이해인 것처럼 보이게 한다. 하지만 꼭 그렇기만 할까? 근대 이후 우리는 어떠한가? 옛날 사람들에 비해 어떤 사태에 대해 과학적인 진단을 한다고 하지만 항상 그것을 인간만의 차원에서 이해한다. 인간과 자연, 인간과 우주, 인간과 타 존재와의 연계성을 인정하지 않는다. 그렇게 인간이 애초에 인간 외부의 것과는 무관하게 분리되어 있는 존재일까? 인간을 독립적이고 자족적인 주체로 보는 근대의 시작이란 인간의 눈을 인간에게로만 향하게 했다는 점에서 대자연이나 우주로부터의 인간소외를 의미할 수도 있다. '나'를 사유의 주체로 우뚝 내세운 데카르트의 코기토(cogito) 철학은 인간 정신이 가질 수 있는 우주, 자연과의 무한한 연계성을 스스로 폐쇄해버리는 결과를 낳고 말았다는 것이다. 이후로 인간과 자연 간의 상호관계성을 중요시했던 전통적인 존재론은 점점 더 약화되었다. 인지과학이 좋은 예가 되듯 오늘날 우리는 모든 문제를 최종적으로 인간의 뇌의 문제로 귀착시켜 해결하려고 하고 있다. 고대인들의 우주에 대한 촌스러운 겸손함에 비해 인간을 주체로 내세우는 근대적 사고가 어쩌면 오만한 휴머니즘일

지도 모른다. 과연 데카르트의 판단대로 내가 내 생각의 주체일까? '갑자기 ~ 생각이 뇌리를 스친다.'라는 표현처럼 내 의지와 별개로 나에게 느닷없이 떠오르는 생각은 그렇다면 무엇일까? 내가 정말 '생각한다'라는 행위의 주체라고 치자. 그렇다면 내 스스로가 내 모든 생각을 마음대로 지배할 수 있을 것이다. 그럼 어떻게 될까? 그 어려운 정신통일이라든가 명상, 마음을 비우는 일 그리고 무념무상의 상태에 도달하기란 하잘 것 없이 쉬운 일일 것이다. 아울러 흔히 말하는 향수병, 상사병 등은 발병하지 않을 것이다. 괴로운 생각은 '내가' 하지 않으면 되는 것이니까!

이 모두 있을 수 없는 일이다. 혹시 '내가' 생각을 '하는' 것이 아니라, 내 의지와 상관없이 생각이 나에게 '드는' 것, 나를 찾아오는 것은 아닐까?

어쨌든 인간 및 세계를 바라보는 고대적 시각은 르네상스 이후 인간에 대한 재발견과 함께 그리고 근대 이후의 주체 개념의 확고한 정립과 함께 바뀌게 되었다. 그리고 이에 따라 보이지 않지만 거역할 수 없는 외부의 신비한 힘의 유입은 이제 인간의 자체 발동되는 개인적 심적 동인으로 내재화되었다. 외래적인 영감은 내재적인! 상상력으로, 그리고 신과 유비되던 창조력은 선천적인 천재 개념으로 바뀌어 각각 인간의 것이 된 것이다. 다만 낭만주의는 근대의 한 시기였음에도 불구하고 여전히 천재를 신적인 것과 연관시키고자 하였다는 사실에 특이함이 있다. 그야말로 낭만적인 생각을 한 것이라 하겠다.

천재

천재 개념에 대한 관심이 증폭되기 시작했던 때는 인간의 지위가 향상되기 시작했던 르네상스 시기였다. 하지만 천재 개념에 대해 깊이 천착해 들어갔던 시기는 18세기였으며 특히 18세기 말 '질풍노도'의 낭만주의는 기적의 존재, 천재에 대한 탐구에 열을 올렸던 시기였다. 규칙 및 엄격한 이성을 강조하던 신고전주의와 합리주의에 반대하여, 인간의 자유로운 상상력과 개성을 한껏 존중하였던 낭만주의에 있어서 자유로운 정신과 경이적인 능력의 상징인 '천재'는 그야말로 시대의 이상이었다. 초월에 대한 관심 속에 이국적이고 기이한 것 그리고 초자연적이며 신비한 것에 탐닉했던 낭만주의 시기에 신적인 것을 가정하기 수월한 존재인 '천재'가 매력적인 대상이 되었던 것은 당연한 일이었는지도 모른다.

천재에 대한 수많은 연구가 이루어지고 다양한 이론들이 나왔는데 이 이론들은 모두 창조적 상상력을 천재의 특징으로 보았다는 점에서 공통된다. 이것은 당시 낭만주의가 예술가의 상상력을 강조함으로써 생긴 결과이다. 낭만주의가 상상력을 중시했던 이유는 무엇일까? 그것은 상상력 자체를 일종의 신적인 요소로 간주하고 만일 인간이 상상력을 소유하고 있다면 그는 어떤 신성을 지니게 된다고 생각하였기 때문이다.[10] 이것은 영감을 매개로 하여 창조력이 신에게서 인간에게로 이동될 수 있다고 생각한, 고대 그리스의 전통적인 '위대한 유비' 개념의 근대적 변형이라고 할 수 있다. 그렇다면 낭만주의

는 천재 개념이 그 예가 되듯이 어쩌면 다시 고대적 사고, 즉 비합리적인 시각으로 세계와 인간을 바라보고자 했던 시기였다고 할 수도 있을 것이다. 근대 합리주의에 반대했던 낭만주의는 그 대신 추구했던 비합리성으로 인해 본의 아니게 고대적 사고와 일면 통할 수 있었던 것이다.

이렇게 낭만주의는 고대 영감론과 연결될 수 있고, 고대의 '신적 영감' 개념은 낭만주의의 '천재' 개념과 연결될 수 있다. 차이가 있다면 외부 거주의 것이 내부에 상주하는 것으로 바뀌었다는 사실, 즉 영감이라고 하는 외부로부터 유입되는 어떤 놀라운 힘이 예술가 내부의 비합리적 요소인 상상력으로 변환되었다는 점이다. 한 번 더 강조하지만 이는 근대 이후 인간이 우주의 독립적 주체가 된 데 따른 결과이다. 그래서 이제 상상력이 뛰어난 예술가는 자기 내면의 일부이면서도 자발적이지 않고 또 의식적이지도 않은 어떤 신비한 능력을 지닌 인물로 이해되었다. 말하자면 신으로부터의 영감이 처음부터 자신에게 내재화된 듯한 인물, 즉 천재로 여겨지게 된 것이다. 이렇게 영감에서 전이된 상상력의 강조와 궤를 같이 하면서 연구되던 천재 개념은 복합적인 양상을 띠다가 모두 18세기 말 칸트I. Kant에 의해 통일되었다.

칸트의 천재 개념

칸트는《판단력비판Kritik der Urteilskraft》에서 천재의 능력을 예술의 경우에만

적용되는 것으로 한정하고 천재란 미적 이념을 제시해내는 예술가의 천부적 재능이며 예술에 규칙을 부여하는 능력이라고 정의하였다.[11] 천재는 아직 현실에 존재하지 않는 미를 원상으로 하여 이후에 하나의 전범이 될 수 있는 예술 작품을 제작해내는, 미적인 이념의 감각적 구현자라는 것이다. 하지만 자연으로부터 얻은 이 천부적 재능은 배워질 수도, 또 누구에게 가르쳐줄 수도 없는 것으로써 천재 자신도 어떻게 하여 자신의 산물에 대한 이념이 자기 머리에 떠오르게 되는가를 알지 못한다고 주장한다. 이 점 창조적 능력이 시인 자신도 모르게 외부 신에게서 유입되어 온다고 보았던 고대 영감론을 연상시킨다. 그러나 고대 영감론은 그 창조력의 발생지가 신이라고 하는 예술가 외부에 있었던 반면 근대인인 칸트의 천재에게 있어서는 그 창조성이 주관 안에 존재하고 있다는 점에서 극명한 차이가 난다. 칸트가 천재를 가리켜 "주관의 안에 있는 자연(Natur im Subjekt)"[12]이라고 한 이유가 여기에 있다. 자연의 놀라운 창조력이 처음부터 주관 안에 내재되어 있는 존재가 천재라는 것이다.

칸트가 열거한 천재의 특징은 다음과 같은 네 가지이다. 첫째, 재능으로서의 독창성이다. 예술 창조 활동은 개념이나 규범에 구속되지 않고 상상력과 개성이 담보된 자유로운 활동이므로 독창적인 것이기 때문이다. 둘째, 산물의 전범(典範)성이다. 예술 작품은 독창성에 의한다 해도 자칫 무의미한 것이 될 수도 있으므로 독창적인 동시에 전범적이어야 한다. 그래야만 그 작품이 보편성을 띨 수 있고 타인과의 소통이 이루어질 수 있다. 전범이란 보편적 의의가 있는 것이기 때문이다. 셋째, 천재는 자신이 어떻게 작품을 창조하는

지에 관해 스스로 설명하지 못한다. 그러니까 천재는 그 작품에 대한 이념들이 어떻게 해서 자기 머리에 떠오르게 되었는지 스스로 알지 못한다. 또한 그러한 이념들을 임의적으로나 계획적으로 안출하여 다른 사람에게 전달할 수도 없다. 넷째, 자연은 천재를 통하여 예술에 규칙을 부여한다. 요컨대 천재는 자연의 창조력이 내재되어 있음으로서 새로운 미를 창출해내는 존재이다.

칸트는 또한 천재가 모방 정신에 전적으로 대립된다는 점에는 누구나가 의견이 일치한다고 하면서 천재를 이성적 행위로서의 모방과 정반대되는 것으로 간주한다. 그는 독창성을 생명으로 한다는 점에서 천재를 예술에서만 발휘되는 능력으로 인정하고 학문이나 기타 분야에서는 인정하지 않았다. 그래서 칸트에 의한다면 모차르트는 천재이지만 아인슈타인A. Einstein은 천재가 아니다. 칸트는 예술 창조란 과학처럼 원리나 법칙에 의거하지 않는다는 점, 즉 미와 예술이란 말과 논리로만은 설명될 수 없는 차원의 것임을 인정하고 있는 셈이다.

무의식과 초월

칸트 이후 천재는 일반적으로 창조적 상상력이 뛰어난 인물로 여겨져 오늘날까지 이르고 있다. 현대에 와서 영감은 더 이상 우주적인 힘이나 초자연적인 힘과의 어떤 접촉을 요구하지 않는, 인간의 무의식적인 요소의 표출 개념으

로 이해되고 있다. 르네상스로 자신의 눈을 찾고 데카르트 이후 자의식을 지니게 된 인류는 이제 자신을 돌아볼 줄 알게 되었고 자신을 알고자 하게 되었다. 그리고 이런 자아탐구는 이윽고 '무의식'이라는, 자아의 또 다른 구성요소를 발견해내기에 이른 것이다. 인간이 발휘하는 신비한 예술 창조 능력은 '영감'이라는 신과의 접촉 결과라고 여겨졌다가 '상상력'이라는 이름의 인간의 것이 되었고 이제는 인간 내면의 저 밑으로 깊숙이 내려가 '무의식'이라는 지하실에 심장(深藏)되어 버렸다.

어쩌면 무의식은 초월의 감옥 역할을 하는 것인지도 모른다. 실로 오늘날 초월적이거나 신비한, 그래서 비합리적인 그 모든 마음의 현상들은 전부 무의식이라는 이름으로 총괄해서 어찌됐든 인간 차원의 것으로만 해명되고 있기 때문이다.

어찌보면 무의식 이론도 주의주의(主意主義)라고 하는 쇼펜하우어A. Schopenhauer, 니체 등의 현대적 사유의 여파일지도 모른다. 헤겔 이후 이성이 아니라 의지를 문제 삼기 시작함으로써 의지의 불가용한 측면, 즉 의지대로 되지 않는 인간의 신비한 영역이 눈길을 끌게 된 것이다. 명증성을 생명으로 하는 이성 대신 의지라고 하는 인간의 불명료한 본질에 주목하다 보니 인간의 신비한 면모가 더더욱 부각된 셈이다. 인간에게는 이해할 수도, 설명할 수도 없는 부분이 언제나 잔존한다는 사실은 의지의 통제를 벗어나는 무의식 개념에 의해 더 불거질 수밖에 없다. 무의식이란 어떻게 해서 가능한가? 무의식은 의식과 역방향적이라 그렇지 결국은 현실에 대한 반응이라고 할 수 있

는데 그럼에도 어쨌든 본인의 의지와 무관한 것이라는 사실은 분명하다. 이 점이 중요하다. 인간 의지의 추동력은 어디서 오는가? 그 동력의 주체가 나 자신이라면 어찌해서 내 마음대로 할 수 없는 의지의 영역이 존재할 수 있단 말인가? 그래서 예술 창조와 관련해, 영감을 대체하고 있는 현대의 소위, 무의식적 충동 또한 알 수 없는 어떤 초월 세계와 연관되는 것 아닐까라고 생각해 보는 것도 꼭 시대착오적인 것만은 아니라고 본다. 만약 이런 생각의 인문학적 정당성이 확보된다면 인간 정신은 근대 이후 폐쇄되었던 상태에서 벗어나 보다 광활한 차원에서 이해될 수 있을 것이고 지금까지와는 비교가 안 될 정도의 인간 이해의 금자탑이 이루어질 것이다. 아울러 인간이 맺고 있는 우주와의 다채로운 관계 지평에 새롭게 눈뜨는 계기가 될 것이다.

우리는 아직도 인간을 잘 알지 못한다. 만약, 미와 예술이 재미있다면, 그리고 미학이라는 학문 또한 재미있는 것이라면 이들이 인간의 바로 이 비합리적이어서 신비한 면과 조금 관련되는 것이기 때문일 것이다. 비합리는 합리보다 훨씬 재미있다. 왜? 그 영역이 훨씬 넓기 때문이다.

영감이 되었건 상상력이 되었건 아니면 무의식이 되었건, 사실 모든 예술가는 전부 천재성을 지니고 있다고 본다. 그리고 그 천재성 중에는 또한 미래에 대한 예견 능력도 포함되어 있다고 생각한다. SF 소설의 예만 해도, 작가가 순수 직관으로 또는 상상력만으로 그려낸 미래 사회가 훗날 현실화되는 경우가 존재하지 않는가? 가령 1912년에 일어난 영국의 초호화 여객선 타이타닉호의 끔찍한 최후를 1898년에 미리 정확히 예견한 듯한 모건 로버트슨

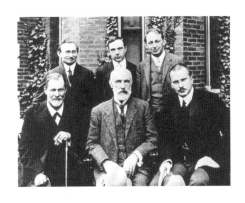

무의식의 발견

무의식을 얘기할 때 정신분석학의 창시자 프로이트(Sigmund Freud, 사진의 앞줄 맨 왼쪽)와 프로이트의 개인적 무의식에서 나아가 인류의 집단적 무의식을 주장한 분석심리학의 창시자 융(Carl Gustav Jung, 앞줄 맨 오른쪽)을 빼놓을 수 없다.

M. Robertson˚의 소설《무익성 또는 타이탄 호의 침몰Futility, or The Wreck of the Titan》의 경우를 생각해보라. 말하자면 인간 모두가 소유하고 있는 어떤 영적(靈的) 안테나를 예술가들은 직관과 창조적 상상력으로 보강하여 더 질 좋은 상태로 가지고 있다고나 할까. 그들은 그 예리한 안테나로 가려진 현실의 구석구석을 들추어낼 수 있는 것은 물론, 도래할 미래를 먼저 볼 수도 있다. 그리고 저 너머 초월적인 세계를 '지금, 여기'와 연결해줄 수 있는 능력을 지니고 있다. 그래서 추상회화로 현대 서양미술의 새 장을 연 칸딘스키W. Kandinsky가 "예술가란 눈에 보이지 않는 모세Moses가 전해주는 말을 들을 줄 아는 존재"[13] 라고 했던 말은 곱씹어 볼만하다. 다만 예술가들은 그들이 보고 들은 것을 전달함에 있어 이론과 논리의 방법에 의존하는 것이 아니라, 어디까지나 감각적 표현의 방법을 사용하기에 그 내용은 그것을 접하는 일반인에게는 지극히 애매모호하고 불분명할 수밖에 없는 것이다.

관심은 의지에 선행한다

종종 묻혀 있던 예술가가 어느 날 갑자기 재발견되는 사례가 있다. 이런 경우는 그 예술가가 작품을 통하여 관객들에게 보여준 '그 무엇'(칸트식으로 한다면 미적 이념)이 이해되고 받아들여질 수 있는 보다 높은 차원으로 관객들의 의식 수준이 발전하여 도달하였을 때 발생한다고 볼 수 있다. 다시 말해서 예술가

• 모건 로버트슨
Morgan Andrew Robertson 1861~1915
미국의 작가로 1898년 발표한 소설《무익성 또는 타이탄 호의 침몰Futility, or The Wreck of the Titan》이라는 예언적 소설로 유명하다. 이 소설은 '타이탄'이란 이름을 가진 가공의 호화 여객선이 빙산에 충돌하여 침몰한다는 내용을 담고 있는데, 놀랍게도 14년 뒤인 1912년 '타이타닉'호가 역시 빙산에 부딪쳐 침몰하는 참사가 실제 벌어진 것이다. 승객수 또한 약 3천 명으로 소설과 비슷했다.

〈Untitled improvisation Ⅲ〉, **바실리 칸딘스키**Wassily Kandinsky, 1914

가히 추상회화라는 미술의 한 페이지를 연 칸딘스키는 단순히 눈에 보이는 사물과 현상을 재현하려고 하지 않았다. 그가 본인의 책《예술에 있어 정신적인 것에 대해서》(1912)에서 예술가를 모세에 비유한 것은 "미술 작품에는 무미건조한 묘사가 아닌 직관과 상상이 들어가야 한다."라고 역설한 것과 맥을 같이 한다. 칸딘스키는 음악과 미술, 문학은 서로 연관을 맺고 있다고 믿었다. 그의 이러한 예술관은 "색채는 건반, 눈은 현을 두드리는 망치, 영혼은 현이 있는 피아노이다. 예술가는 영혼의 울림을 만들어내기 위해 건반 하나하나를 누르는 손이다."라는 말로 정리된다.

가 선지자 모세로부터 전해 듣고 표현해낸 어떤 감각적 등가물을 이해할 수 있도록, 시대적 통념의 틀에 갇힌 의식 수준을 더 높은 수준으로 들어 올릴 수 있는 '아르키메데스의 지렛대'가 처음 그 예술 작품을 대하는 그 당시 관객의 세상에는 아직 없었던 것이다. 훗날 그 내용이 비로소 분명히 파악되었을 때 그 예술가는 재평가 받게 되는 것이다. 그렇기 때문에 예술가는 그가 지닌 남다른 직관력과 창조적 상상력의 예민함으로 인해 언제나 외로울 수밖에 없는 존재이다. 시대정신의 쇄신을 기대하기 전에 관객은 그래서 늘 깨어 있고 열린 시각을 가져야 한다. 이것이 예술가 천재들에 대한 동시대인들의 최소한의 예의이다. 천재는 스스로의 삶을 불구화해가면서 우리네 보통 사람들에게 쾌를 제공하는 존재이기 때문이다.

그런데 천재는 'ingenium'에 의할 뿐 아니라 'studium'을 통해서도 달성이 가능하지 않을까? 동양의 두 시성 이백과 두보를 떠올려보자. 타고난 천재외에 훈련에 의해 도달되는 천재 또한 과연 없다고 할 수 있을까? 그래서 이제는 학부모들 입에서 '우리 아이는 노력은 하지만 더 고차적인 생각을 할 수 있는 사고력이 떨어지니, 이 능력을 향상시킬 수 있는 훈련을 시켜달라.'고 하는 대사가 나왔으면 한다. 그리고 우리 역시 이제는 더 이상 '박제된 천재'라고 스스로를 기만하지 말고 두보 같은 노력형 천재를 떠올리며 살리에리 콤플렉스에서 벗어나야 할 것이다. 물론 타고난 재능 자체를 높이 평가하는 엘리트주의적 사고를 하는 이들에게 '노력'이란 단어는 필경 '억지'와 '미련함'을 떠올리게 하는 저차원적인 것이겠지만 말이다.

여기서 중요한 것이 '관심'과 '재미'이다. 관심과 재미는 같이 간다. 자기가 관심을 가지고 있는 것은 밤새워 몰두해도 힘들어하지 않는다. 재미를 느끼기 때문이다. 마지못해 시험공부를 하면서 밤을 새울 때는 괴롭지만 재미있는 추리 소설을 읽으면서 밤을 새울 때는 한편 힘들어 하면서도 얼마든지 견디게 된다. 각 분야에서 최고의 반열에 오른 인물들은 공통점이 있다. 하나같이 연습벌레라는 것, 노력의 노력을 경주하는 인물이라는 점이다. 이들도 연습하고 훈련하고 노력할 땐 힘들다. 그럼에도 그것을 이겨낼 수 있는 이유는 훈련할 때 힘들면서도 그 분야에 재미를 느끼기 때문이다. 훈련의 힘겨움을 간신히 제쳐낼 정도의 재미를 동시에 느끼기 때문이라는 것이다. 배가 너무 고파 괴로운데도 게임의 재미 때문에 자리를 박차고 일어서지 못하는 게임장에서의 모습과 같은 모양새다. 그 결과 이들은 연습벌레가 된다. 재미를 느끼면 하지 말라고 해도 스스로 하는 법이다. 재미가 동반되지 않는 생짜배기 훈련과 노력은 악몽이고 지옥이다. 그러니 이제는 우리의 교육도 무대포적인 노력만을 종용하기에 앞서 먼저 각자가 공동선(善)을 훼손하지 않는 한도 내에서 관심있는 것, 재미있어 하는 것을 찾고 몰두할 수 있게 도와주는 쪽으로 바뀌어야 하지 않을까 싶다. 관심이 생기면 노력은 따라오기 마련이다. 관심은 의지에 선행하는 것이요, 의지는 관심에 봉사하는 것이기 때문이다.

타인과의 의사소통은
과연 가능한가

**칸트와
취미판단**

4장.

안내자 :
〈타인의 취향〉, 〈룩 앳 미〉

〈타인의 취향Le Gout des Autres〉은 흔히 우리나라 특유의 소재상의 제약으로 인해 영화 제작에 한계가 있다고 푸념하곤 하던 과거 우리 일부 영화인들을 무색케 하기에 딱 좋은 영화이다. 특별한 사건, 특별한 갈등 없이 잔잔하게 인간관계의 다양한 양태를 보여주면서 그 속에서 자연히 드러나는 문제들을 잘 포착해낸 이 영화는 그 예리한 통찰력과 구석구석마다 빛나는 재치로 멋진 영화가 되었다. 그래서 이 영화는 이미 앞에서 말한 바 있는 〈내 친구의 집은 어디인가〉의 경우와 마찬가지로 영화가 비록 별 대수롭지 않은 것을 소재로 한다 해도 그 접근방식과 연출력에 따라 얼마든지 훌륭한 작품이 될 수 있음을 여실히 보여준 수작이다.

사람 사이 커뮤니케이션

미디어 발달에 따라 소통을 위한 물리적 거리는 더 가까워지고 소통의 필요성도 더 커지는데 왜 인간은 점점 더 외로워지고 불통(不通)의 불만이 증가할까? 인간 간 커뮤니케이션에는 분명 기술의 발달만으로 해결할 수 없는 문제가 있다.

얼른 보아 이 영화는 취향이 영 딴판인 남녀 간의 사랑에 대한 재기발랄한 로맨틱 코미디 같아 보인다. 그러나 한 발 더 들어가 보면 단순히 남녀상열지사를 다룬 것이 아니라 인간 간의 커뮤니케이션은 얼마나 가능할까 라는 소통의 문제가 주제가 되고 있음을 알 수 있다. '마니'라는 이름의 극중 인물로도 출연한 배우 겸 감독 아네스 자우이는 현대인의 의사소통 문제에 많은 관심을 가지고 있는 것 같다. 그리고 이 문제에 대한 그녀의 진단은 다분히 부정적이다. 이후 제작된 그녀의 또 다른 영화 〈룩 앳 미Look at Me〉를 보면 이런 생각이 더 짙어진다.

〈룩 앳 미〉에 나오는 인물들은 모두 가족이거나 친구이다. 하지만 그러한 관계에 있는 각 인물들의 마음은 하나같이 돼지 발 돌아가듯 제각각이다. 여자친구에게 딴 남자가 있음을 알게 돼 상심에 빠진 채 죽고 싶다고 말하는 자기 딸 남자친구에게 그 아버지란 사람은 청산가리가 화장실에 있다고 아무렇지도 않게 대답해버린다. 각 인물들 간의 마음 교환은 전부 이런 식으로, 맺어진 관계가 무색하리만치 상호 간의 공감은 고사하고 전부 각심소원이다. 그러면서 다들 '룩 앳 미', 즉 자기를 봐달라고 요구한다.

〈타인의 취향〉에 등장하는 인물들도 전부 굽은 나무 디디기 식이다. 한 사람은 차를 세워놓은 뒤 잔디밭에서 뛰어노는 강아지의 모습을 보면서 감상에 빠져 인간 사회의 각박함을 질타하고 있는데 같이 있는 다른 한 사람은 자신이 듣고 싶은 뉴스를 청취하고자 차의 라디오 볼륨을 한껏 높여 그 분위기를 깬다. 실내 인테리어에 대한 서로의 취향 차이로 부딪치는가 하면, 한 사람

95

은 동물이 사람보다 더 좋다고 하고 다른 한쪽은 그 반대라고 하는 등 서로 딴 곳을 응시한다. 이런 식이다. 맺어진 관계의 인간들은 하나같이 자기 주장과 자기 취향에 대한 확신만 있지, 남의 것은 수용할 의사가 조금도 없음은 물론이요, 아예 이해해보려고 하지도 않는다. 각 관계가 타인의 취향에 대한 무시와 몰이해로 인하여 의사소통은 고사하고 전부 어긋나고 있는 것이다.

가까이 하기엔 너무 먼 타인들

중소기업의 사장 카스텔라는 연극배우이자 자신의 영어 개인교습 여선생 클라라를 연극에서 보고 그녀에게 매력을 느낀다. 그러나 세련되지 못한 그의 솔직함은 처음부터 그런 스타일을 좋아하지 않는 취향을 지닌 클라라에게는 거부감만 가중시킬 뿐이다. 카스텔라는 외주 프로젝트를 완성하기 위해 특별 고용한 부하직원과도 성격 차이로 대립을 겪는다. 한편 카스텔라의 두 보디가드인 프랑크와 브루노 역시 연애 문제에 있어 취향이 다르다. 브루노와 과거에 관계를 가졌던 레스토랑의 주인 마니는 이번에는 프랑크와 맺어지는데 이들의 취향 역시 대단히 상반된다. 마니의 비밀스런 마리화나 판매 문제에 대해 서로 시각을 달리 하던 두 사람의 상반된 생각은 만약 결혼한다면 신혼여행 후 서로 상대방이 자신에게 귀속되어야 한다고 주장하는 논쟁 대목에서 극에 달한다. 사랑한다는 두 남녀는 그러나 의사소통이 전혀 이루어지지 않

고 결국 자기 취향대로의 길을 고집하면서 끝내 결합되지 못한다. 한편 카스텔라의 부인은 한집에 기거하는 시누이와 실내 인테리어 문제로 반목하고 카스텔라와도 취향 차이로 부딪친다. 이제 클라라가 콧수염 타입을 싫어한다는 것을 알게 된 카스텔라는 자신이 소중히 여기던 콧수염을 깎고 드디어 그녀에게 사랑의 마음을 전하지만 정작 그녀는 그의 변신 따위에는 관심조차 없다.

일로, 가족으로, 혈연과 동료로 관계를 맺고 있는 이 영화의 인물들 모두는 서로 다른 취향으로 인해서 겉도는 관계만 유지할 뿐이며 의사소통은 아무것도 되질 않는다. 말하자면 이들은 전부 한 곳에서 다른 세상을 호흡하고 있는 외로운 존재들인 것이다. 결국 이렇게 커뮤니케이션이 되지 않는 동상이몽 상태가 우리 인간관계의 속일 수 없는 현주소임을 보여주던 이 영화는 말미에 가서 한 가지 해결책을 제시한다. 그것은 카스텔라의 사랑이 원인이 된 클라라의 내적 성찰이다. 카스텔라는 클라라의 지인의 그림 전시회에 참석 후 그림을 구입하는 한편 그와 함께 자기 회사의 벽화 작업에 착수하기에 이르는데 이를 클라라는 카스텔라가 자기의 환심을 사기 위해 하는 노력이라고 오해한다. 끝까지 둘 간의 의사소통은 안 되었던 것이다. 그러나 카스텔라와의 진지한 대화 끝에 그가 진심으로 그림이 좋아서 벌인 일일 뿐 자기와는 무관했음을 알게 된 클라라는 그동안 자신이 모든 걸 자기 식으로만 바라보았음을 깨닫고 스스로를 되돌아보게 된다. 그리고는 드디어 카스텔라의 사랑을 받아들인다.

이렇게 어긋나는 인간 간의 의사소통을 그나마 가능케 하는 유일한 매개

벽을 허무는 힘
불통의 벽을 허무는 것은 사랑이 아닐까 한다. 서로가 다르다는 것, 꼭 옳고 그름의 문제로 보기보다 취향의 문제로 받아들이고 '내 식(式)'이 있으면 '너의 식'도 있다는 생각으로 상대방을 바라본다면 오해와 불협화음은 줄어들 것이다.

로 이 영화는 사랑을 제시한다. 플루트를 연습하던 브루노가 에디뜨 삐아프 Edith Piaf의 '후회하지 않아요(non, Je ne regrette rien)'를 여러 악기의 연주자들과 함께 협연하는 라스트 신은 아마도 '화합'의 메시지를 표현한 것이 아닐까 싶다. 마치 제목 그대로 '타인의 취향'을 받아들이는 게 중요하다고 말하는 듯하다. 그럼 서로에 대한 애정이 조금은 더 싹틀 것이고 나아가 인간 간의 관계는 더 깊어질 수 있다는 듯이.

역삼각형 환원 구조의 언어

한번 생각해보자. 과연 타인과의 의사소통은 얼마나 가능한가? 이 문제에 대해서 독일의 하버마스J. Habermas* 같은 사회학자의 시각은 긍정적이지만[1] 나의 입장은 부정적이다. 아니, 아예 타인과의 의사소통은 거의 불가능하다고 본다. 우선 타인과의 의사소통을 성취시켜줄 매체부터가 문제이다.

98

　　우리는 대부분의 의사소통을 언어에 의존한다. 하지만 언어에는 난점이 있다. 언어는 대상을 한정하는 것이기 때문이다. 가령 '꽃은 아름답다.'라고 말했다면 이렇게 말한 결과, 이제 꽃은 그 존재 속성의 무한함 중에서 단 한 가지, '아름다운 것'으로만 제한되기 때문에 꽃은 아름답지 않은 것이 될 수 없다. 그래서 be동사, '~이다'는 한정을 유도하는 언어적 올가미이다. 서술어뿐 아니라 명사도 마찬가지다. 어떤 대상에 이름을 부여하는 것은 그 이름으

• 위르겐 하버마스
Jürgen Habermas 1929~

독일의 사회철학자로 1961년 하이델베르크대학의 철학과를 거쳐 1964년 프랑크푸르트 대학교 철학 및 사회학 교수로 임용되었고 현재 이 대학의 명예교수로 있다. 프랑크푸르트 학파 학자들을 중심으로 전개된 사회 변혁에 관한 이론인 '비판 이론'의 핵심 인물로서 현 시대의 사회 문제에 적극적으로 의견을 개진하였다. 파시즘은 좌우 진영 모두에서 일어날 수 있다고 발언하는 한편 학생운동의 급진성을 비판하기도 했다. 주요 저서로 《공론장의 구조변동》, 《이론과 실천》, 《후기자본주의 정당성문제》, 《의사소통행위이론》 등이 있다.

로 한정해버림을 의미하기 때문이다. '하늘'이라는 명사가 탄생되는 순간 그 어떤 무규정적인 자연 대상은 이제 그 무한함을 잃어버리고 '하늘'이라는 특정의 것으로 오그라들고 만다. 이렇게 언어는 대상이 지니는 존재적 무한함에 대한 어떤 한정이다. 언어는 인식 대상이 되기 이전 막연한 상태로 있는 '존재'에 인식을 위한 포승줄을 던져 인식적 속박을 가함으로써 그것을 인간의 인식 한계 내의 것으로 최소화해버리기 때문이다.

그래서 언어의 탄생은 관념론의 시작을 의미한다. 정신은 무한히 열려 있는 사물을 언어를 통하여 특정의 것으로 구성해낸다. 즉 언어는 '존재'를 '의미'로 바꾸어 놓는다. 그런데 사실 우리가 접하는 사물들은 전부 무한히 열려 있는 채로 막연히 존재하지, 처음부터 어떤 특정 의미의 것으로 존재하는 것은 아니다. 따라서 사물의 그 막연한 무한성을 인간의 자의적 언어라는 감옥에 가두게 되면 우리는 이제 그 안에 갇힌 사물만을 보게 될 뿐 원래의 사물 전체를 볼 수가 없게 된다. 사물은 언어적 기호에 의한 하나의 상징이 되어버리기 때문이다. 상징은 일(一)대 다(多)의 대응 관계를 갖는 것이기에 우리는 언어라는 상징을 통해서 대상의 일부만을 보게 되고 나머지는 못 보게 되는 것이다.

그러므로 어떤 대상을 언어로 표현했을 때의 맥락이랄까 그 임의적 한정의 원리에 동의하거나 일치하지 않는 한, 즉 인간 관념의 공통성을 보장할 수 없는 한, 정신이 구성해내는 사물의 특수성은 당연히 사물에 대한 왜곡이 될 수밖에 없고 따라서 내가 본 것과 상대방이 본 것은 일치하기 어려워진다. 이

99

'붉은' 노을, 그 답답함

흔히 '파란' 하늘, '붉은' 노을이라고 말을 하지만 실제로 노을은 옆의 사진에서 보듯이 붉다고만 단정적으로 말할 수 없는 오묘한 색의 혼합이다. 특정한 이름이 붙는 순간 황홀한 무한함은 사라지고 맹숭맹숭한 쪼그라듦만 남는다.

러한 연유로 노자(老子)*는《도덕경道德經》첫머리부터 '도가도 비상도 명가명 비상명(道可道非常道 名可名非常名: 도(道)라고 칭해질 수 있는 도는 영원한 도가 아니고 이름 지을 수 있는 이름은 영원한 이름이 아니다)'이라고 했던 것이다. 그리고 이렇게 언어의 그물에 걸려서는 안 된다는 생각은 일찍이 노장(老莊) 철학이나 선불교의 핵심 사상이기도 했다.

의사소통에 있어 언어는 최소 역할밖에 못한다고 본다. 오히려 우리는 말보다 상대방의 눈빛과 표정, 분위기, 몸짓 혹은 말투 등 언어 이외의 것에서 보다 풍부한 정보를 얻는다. 언어는 다만 그런 비합리적인 메시지들을 명백하고 납득할 만한 것으로 고정화시켜줄 뿐이다. 말하자면 언어는 커뮤니케이션이라는 계약서에 최종적으로 행하는 도장 날인에 불과하다고나 할까?

이뿐만이 아니다. 소통 매체인 언어 그 자체도 사용면에 있어서 개인차가 있다. 이것은 아마도 언어적 표현을 통해 드러나는 우리 생각의 다층성 때문일 것이다.

언어로 표현되는 내용은 수직적으로 여러 차원을 지니고 있다. '배고프다', '이 책은 재미있다', '봄이 한창이다' 등 일상생활에서 단순한 상태 설명, 동작 기술, 정서 전달을 내용으로 하는 층위가 있는가 하면 '생자필멸', '아니 땐 굴뚝에 연기나라', '역사는 과거와의 부단한 대화' 등 각종 속담과 격언 그리고 일상에서 반복적으로 발견되는 어떤 일반적 법칙이나 간단한 원리, 학문적 통찰 등을 표현해주는 층위가 있다. 이들은 서로 다른 층위의 것임을 간파하는 것이 중요하다. '정신'을 뜻하는 로고스(Logos)는 '말'을 뜻하는 단어이

100

• 노자
老子 ?-?
중국 고대 사상가이자 도가의 시조이다. 이름은 이이(李耳)이고 자는 담(聃)이며 호는 백양(白陽)이다. 춘추시대 중기부터 전국시대 초기까지 살았던 것으로 추정된다. 인의(仁義)나 도덕, 일체의 인위적인 사회제도를 거부하고 무위(無爲)를 주장하였다. 노자는 도(道)의 개념을 처음으로 제시했으며 천지만물이 이로 말미암아 생겨나고 사라지지만 결코 경험하거나 말로 표현할 수 없다고 설파하였다.

기도 하다. 언어는 정신의 산물이요, 언어와 정신은 결국 하나라는 얘기다. 지금 예를 든 이 말들은 다 정신의 산물이지만 이들 간에는 차이가 없다고 할 수 없다. 사태를 기술하는 언어, 사태를 감지하는 정신의 차원과 그런 사태의 반복적 현상을 가능케 하는 심층 원리를 파악한 정신 및 그 정신을 표현한 언어는 같은 차원의 것이라고 할 수 없다는 것이다. 후자는 전자에 대한 메타적 층위의 것이다. 둘 간에는 마치 현상과 본질간의 차이처럼 어떤 종(縱)적인, 수직적인 차이가 있다. 사유의 깊이 차이를 무시하고 소통을 위한 언어라는 공통점에 따라 이 언어 표현들에게 수평적인 동일성을 부여해서는 안 되는 것이다.

어쨌든 이렇게 사태를 기술하거나 그러한 사태들의 심층 원리를 밝히는 정도의 표현 층위들에서는 정서나 감정에 관한 것이 내용이 될 때 의사소통의 장애가 자주 일어난다. 전달 내용이 주관적이기 때문이다. 하지만 의사소통의 충돌은 이것으로만 그치지 않는다. 또 다른, 그리고 더 본질적인 의사소통 장애가 있다. 그것은 보다 깊은 층위의 표현에서 일어난다. 지금 말한 두 번째 층위, 즉 일상적 현상의 심층적 원리나 학술적 통찰의 층위에 대해 또 더 깊은 메타적 층위가 있는데 이것은 두 번째 층위의 언표 내용에 드러나는 특정 시각을 분류해 그 방향성을 밝히는 언어의 층위이다. 가령 "실패는 성공의 어머니"라는 말을 예로 해보자. 이 말은 실패를 두려워해서는 성공할 수 없다는 통찰, 그런 시각을 표현하고 있는 것이지 어떤 사태 자체를 기술하는 것이 아니기 때문에 2차적 층위의 언어이다. 그런데 실패라는 사태에 대해서

이렇게만 말할 수 있는 건 아니다. 예를 들어 "실패는 신(神)에게 다가갈 수 있는 기회이다"라고 할 수도 있다. 또 "실패는 겨울 하늘, 끈에서 떨어진 억센 방패연"이라는 표현도 얼마든지 가능하다. 이 표현들의 차이는 무엇인가? 특정 사태를 어떤 시각에서 바라보는가의 차이이다. 그렇다면 이렇게 어떤 사태를 바라본 특정 시각의 방향성을 표현해주는 말이 있을 수 있다. 이것이 바로 3차적 층위의 언어이다. 지금 든 예에 대해 각각 차례대로 "교훈적이다", "종교적이다", "시적이다"라고 말할 수 있을 것이다. 이렇게 '~적', '~주의'나 '~성' 혹은 '~식' 같은 형태의 말들이 3차적 층위의 언어이다. 이것은 2차 언어에 대한 메타적 언어이다. 그러니까 2차적 층위의 언어는 현상이나 사태를 기술하는 게 아니라 그런 사태 밑에 깔려있는 심층 원리를 표현한 언어이고 3차 층위는 다시 그런 원리를 찾아낸 특정 시각의 향방을 나타내주는 방향성 표현 언어라 하겠다.

　2차적 층위의 표현까지는 사태와 관련된 특정 서술 내용을 담고 있지만, 예컨대 '~적'이라는 3차적 표현 층위는 사태 해석에 대한 수많은 방향 중 화자가 택한 특정 방향을 언표해줌으로써 그 표현 내용을 상대화시키는 것이기 때문에 그 내용에 대한 표층적 차원을 벗어난다. 그래서 '~적'이라는 표현을 많이 사용하면 마치 세상의 모든 것을 다 알고 있는 듯한 인상도 줄 수 있다. 모든 다양한 사태들을 '~'이라는 하나의 개념으로 묶어낼 수 있을 만큼 개별 사태들에 대한 심층적 통찰력을 가지고 있을 뿐더러 그 모든 것을 범주화하고 상대화시킬 수 있을 정도로 종합적 시각 또한 지니고 있는 것 같아 보이기

때문이다.

　언어를 통한 의사소통의 어려움은 여기서 본격적으로 일어난다. 정서나 감정이 언표 내용이 될 때는 감정적 공감이 의사소통의 선결 조건이 되지만 지금 이런 층위의 표현에서는 설득에 의한 논리적 이해가 의사소통의 열쇠가 된다. 이해란 동의에서 출발하는 것이므로 의사소통이 이루어지기 위해서는 대화자 간의 동의가 있어야 한다. 그런데 이런 3차적 층위의 언어는 듣는 이가 즉각 동의하기 어렵고 화자가 설득하기도 그리 쉽지 않다. 이런 언어들은 대개 추상명사거나 개념어이기 때문이다.

　이런 표현을 통해 이제 언표 내용은 사태 서술을 떠나 입장과 시각의 영역으로 넘어가버리기 때문에 상대방과 동일한 개념을 지니지 않는 한, 상대방의 말에 쉽게 동의할 수가 없는 것이다. 가령 어떤 사태에 대해서 한 사람이 그것을 "종교적"이라고 표현했다 하면 이는 어떤 사태나 그 사태의 심층 원리 설명이 아니라 설명의 범주를 밝힌 것이기 때문에 그 범주화를 가능케 한 어떤 유(類)적 개념이 동일하지 않은 다른 사람은 그의 말에 동의할 수 없다. 그렇다고 그 말이 틀렸다고 주장하기도 여의치 않다. 게다가 단순히 동의 못하는 데에 그치지 않고 상대가 '종교적'이라고 범주화하는 데 적용한 개념을 자신이 기존에 가지고 있던 개념에 따라 해석해버린다. 이렇게 되면 오해가 일어나는 것이고 따라서 의사소통이 이루어지지 못한다.

　이런 3차적 층위의 표현 배후에 더 심층적인 층위의 언어가 있다. 이것은 3차적 층위 언어에 대한 메타언어이다. 지금 들었던 예처럼 어떤 사람이

103

"종교적"이라는 말을 했다 치자. 이런 표현이 가능하려면 먼저 '종교란 ~한 것이다'라고 하는, '종교'에 대한 어떤 정의를 가지고 있어야 한다. '종교'라는 것이 무엇인지 알지 못하면 이렇게 말할 수 없을 것이기 때문이다. 그런 정의가 바로 3차 언어의 배후 층위 언어인 4차적 언어이다. 3차적 층위의 언어가 가능하기 위해서는 그런 층위의 언어인 개념어, 추상명사에 대한 의미 규정과 정의가 선결되어야 한다.

　　개념어들, 추상명사들의 의미 규정과 정의는 어떻게 이루어지는가? 그것은 어떤 전통적인 통념이나 당대의 지배적 관념 그리고 문화, 인습 등 각종 이데올로기에 의해 이루어진다. 이런 것들이 결합하여 개인의 신념을 만들어내고 개인은 자신의 신념에 의거해 추상적인 것들에 대한 자신의 개념을 구성하며 그것을 토대로 3차적 층위의 언어를 표출해낸다. 한 인물의 입에서 "종교적"이라는 말이 나왔을 때, 그의 머리에는 '종교'란 개념의 원료가 된 당시의, 그리고 과거로부터 물려받은 모든 정신적 자극 및 유산들이 퇴적되어 있다. 이것들로부터 하나의 신념이 형성되는데 이것이 바로 4차적 층위의 언어이다. 그래서 누군가 "종교적"이라고 했다면 이는 그가 특정 이데올로기 및 그 이데올로기와 결합되어 생겨난 자신의 신념을 적용한 결과물이다. 이렇게 볼때 4차적 층위의 언어는 사실상 언어가 아니고 이미 언어의 차원을 떠난 하나의 관념이다. 그렇기 때문에 이런 깊은 심층적 층위에서 서로 간의 근원적인 합의가 다소나마라도 이루어지지 않는다면 그 층위에 의해 가능해지는 3차적 층위의 언어 표현은 당연히 서로 어긋날 수밖에 없다. 이렇게 사람들은

모두 자신의 신념대로 사고하고 말한다. 모든 사람들에게 있어 사물의 현상에 대한 인식, 이해 또 사유나 판단 등 모든 정신적 행위의 바탕이 되는 정신의 최후 심층적 배후는 바로 '신념'인 것이다. 곧 인간은 모두 자기가 지니고 있는 어떤 '념(念)'대로 살아가는 것이다.

이제 다시 정리해 보자. 언어의 1차적 층위는 정서 전달이나 현상 기술, 사태 설명이다. 2차적 층위는 (그런 사태나 현상 밑에 깔려있는) 원리나 일반적 법칙의 제시이다. 3차적 층위는 (다시 2차적 층위의 언표에서 채택된 특정) 시각과 입장 표명이다. 4차적 층위는 (3차적 층위의 언표가 잉태된) 개인의 신념이나 기준이다.

이렇게 언어로 표현되는 우리의 생각은 역삼각형의 환원적 구조를 이루고 있다. 그래서 각 차원마다 다른 언어를 구사하지 않는 한, 언어를 통한 의사소통은 참으로 성공하기 어렵다고 본다. 하나의 문장 내에도 깊이가 다른 각 차원의 언어가 평면적으로 함께 뒤섞여 있는 데다가 진술의 특정 방향성을 나타내주는 3차적 층위의 표현이 사람마다 중구난방이기 때문이다.

여럿(多)이면서 하나(一), 하나면서 여럿인 이 세상

보다 본질적으로 따져본다면 사실 이것은 개인마다 지니고 있는 어떤 '념(念)'이 서로 다르기 때문이며 그 결과 세상을 바라보는 개인의 시각 자체가 제각

각이기 때문이다. 이것을 물리학적으로 증명해낸 것이 바로 아인슈타인의 상대성 이론인데 꼭 이론으로 발표되기 이전에 이미 우리는 일상생활에서 이와 관련된 많은 경험을 하고 있다.

예를 들어 달리는 기차 안에서 김밥을 먹는다고 해보자. 기차 좌석에 앉아서 김밥을 먹는 사람에게 김밥은 정지해 있는 것이지만 기차 밖에서 그 사람이 탄 기차가 달려가는 것을 보는 사람에게는 김밥이 기차 속력만큼 달려가고 있는 것이다. 과연 김밥은 가만히 있는 것일까, 달려가고 있는 것일까? 어느 쪽이 맞는가?

둘 다 맞다. 아이슈타인의 상대성 이론에 의하면, 속도란 관측하는 사람과 관측되는 대상 사이의 '관계'에 의해서 정의되는 것이기 때문이다. 동양에서는 이미 아주 오래 전에 이런 통찰을 갖고 있었다. 불가(佛家)에서는 이것을 '일수사견(一水四見)'으로 비유한다. 같은 물이라도 천상의 사람이 보면 유리로 장식된 보배로 보이고 땅의 인간이 보면 마시는 물로 보이며 물고기가 보면 사는 집으로, 아귀가 보면 피고름으로 보인다는 것이다. 그래서 하나의 물은 모두에게 공통되게 나타나는 것이 아니라 '나'라고 하는 인식 주관과 물이라는 객관 사이에 성립하는 관계, 즉 '인연'에 의하여 서로 다른 것으로 나타난다는 것이다. 결국 대상에 대해 어떤 인연을 가졌는가, 어떤 업을 쌓았는가에 따라 세상을 바라보는 사람 수만큼의 많고 다른 세상이 존재하게 되는 것이다. 그래서 만약 100명의 사람이 있다면 100개의 세계가 있는 셈이 된다.

이와 같이 인간은 모두 한 세계 속에서 살면서도 서로 다른 세계에서 살

• 입센
Henrik Johan Ibsen 1828~1906
노르웨이를 대표하는 극작가로 '현대극의 아버지'로 불리며 여성해방 운동에도 큰 영향을 끼쳤다. 특히 페미니즘 희곡의 시초로 일컬어지는 《인형의 집》(1879)은 주인공 노라가 아내, 여성이기 전에 '인간'으로서의 정체성을 갖기까지 여정을 그림으로써 현대극의 새로운 지평을 열었다. 그 외 작품으로는 《인형의 집》 속편이라 할 수 있는 《유령》(1881)을 비롯해 《사회의 기둥》(1877), 《민중의 적》(1882), 마지막 작품 《우리 죽은 자들이 깨어날 때》(1899) 등이 있다.

고, 서로 각각의 세계에서 살면서 또 공통된 한 세계에 살고 있다. 문제는 타인과의 관계를 공존 모드로 가져가기 위해서는 의사소통이 원활하게 이루어져야 하는데 그것이 쉽지 않다는 것이다. 그런데 머리보다 몸의 반응이 먼저이듯 타인과의 그 힘겨운 커뮤니케이션 중에서도 가장 흔하게 그리고 표피적으로 먼저 와 닿는 어려운 분야는 감정과 관련된 것, 느낌과 관련된 것이 아닐까 한다. 이 영화에서도 클라라가 재미있다며 읽어보라고 빌려준 책을 카스텔라는 재미가 너무 없어 읽다 말았다고 하면서 돌려준다. 또 입센H. Ibsen*의 작품이 웃긴다는 카스텔라에게 클라라는 뭐가 웃기냐고 반문한다. 이렇게 개개인의 취미판단이야말로 상호 간의 의사소통이 참 어려운 분야라고 본다. 왜냐하면 아름다움을 느끼는 것은 어디까지나 감성이요, 취미판단은 지극히 주관적인 것이기 때문이다. 하지만 '인지상정'이란 말도 있듯이, 사람이란 분명 어느 정도는 서로 공통된 점들을 가지고 있기 때문에 우리는 그래도 그것이 가능할 것이라고 기대한다. 과연 개인의 취미판단은 어느 정도로 타인과 함께할 수 있는 것일까? 이러한 문제로 고심한 인물이 바로 칸트**이다.

107

칸트의 미학: 자연과 자유의 연결로서 미적 판단

칸트 미학의 특징은 미의 본질을 밝히기보다 미를 판정하는 능력, 즉 취미판

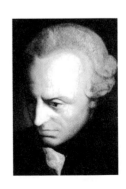

•• 칸트
Immanuel Kant 1724~1804
전통적인 형이상학적 세계관을 비판하며 관념론과 경험론의 통합을 시도한 독일의 대표 철학자. 철학사에 남긴 족적에 비해 일생은 평범하기 그지없다. 태어난 쾨니히스베르크에서 벗어난 적이 거의 없으며 평생을 독신으로 살았다. 대표적인 저작으로는 칸트의 3대 비판철학서로 불리는 《순수이성비판》(1781), 《실천이성비판》(1788), 《판단력비판》(1790)을 비롯해 《순수한 이성의 한계 안에서의 종교》(1793), 《도덕형이상학》(1797) 등이 있다.

단을 문제 삼았다는 점에 있다. 아름다움 그 자체보다는 아름다움을 느낄 때의 사람의 마음 상태를 규명하고자 한 것이다. 그리고 칸트는 개인의 취미판단이라는 것이 과연 보편타당하여 타인과도 소통 가능한 것인가의 문제에 관심이 있었다. 칸트는 그의 3대 비판서인 《순수이성비판Kritik der reinen Vernunft》, 《실천이성비판Kritik der praktischen Vernunft》, 《판단력비판Kritik der Urteilskraft》을 통해서 인간의 정신과 행위에 관한 자신의 이론을 체계화하였는데 《순수이성비판》에서는 자연을 파악하는 인간의 인식 능력을, 《실천이성비판》에서는 인간의 욕구와 관계되는 자유를 파악하는 능력을 다루었다.

자연을 대상으로 하는 과학적 인식은 인과론적 필연성에 따르기 때문에 이 현실 세계의 테두리 안에서만 유용하다. 초현실, 초자연적인 현상은 과학으로 설명할 수 없지 않은가? 마찬가지로 도덕과 자유를 설명해낼 수 없다. 도덕은 자유의지에 의한 것이다. 선/악의 선택은 전적으로 본인의 자유이며 그 선택에는 구속력 있는 그 어떤 객관적 법칙이나 원리가 없다. 그저 본인의 의지에 따를 뿐이다. 그렇다면 인간의 자유의지는 무엇을 근거로 하여 발동되는가? 그 어떤 강요나 종용, 권유, 압박, 간섭도 없이 오로지 나 스스로 선한 행위를 하려고 하는 이유와 동기는 무엇인가? 소위, 양심이라는 것은 어디서 오는 것일까? 이런 문제들은 현실에서 그 근거를 찾을 수 없다. 도덕은 현실에서 현상되지만 도덕으로 발휘되는 자유의지의 근거는 현실에 없다는 것이다. 그래서 어떤 초월적 목적에 합치되는 인간의 자유의지가 바로 선(善)한 것이겠기에 자유의지가 의존할 현실 너머의 어떤 초월적 영역이 요청된다. 자

유는 자연과 달리 이렇게 초월적 세계와 연관되는 어떤 것이다. 이 영역은 합목적성과 관련된다. 자연을 이해하는 과학적 인식은 합법칙성과 관련될 뿐 현실 세계를 넘어선 이런 문제에 대해서는 무능하다. 근대 이후 데카르트, 뉴턴 같은 거인들의 놀라운 능력에 힘입어 인류는 신비라는 이름의 자연의 그 많은 어두운 휘장을 이성의 빛으로 걷어냈지만 앎의 영역과 달리 행위의 영역에서는 설명할 수 없는 부분이 여전히 남아 있다. 추론이나 논리, 과학으로는 양심을, 자유를 설명할 수 없는 것이다. 자연과 자유 사이, 인식과 당위 사이, 이론과 실천 사이에는 건널 수 없는 심연이 존재하고 있는 셈이다. 칸트는 《판단력비판》에서 미적 판단을 가능케 하는 조건들과 그 의미를 다루면서 자연과 자유 사이에 존재하는 이런 심연을 메우고자 했다. 반성적 판단력에 따르는 미적 판단은 자연의 영역인 감성계로부터 자유의 영역인 초감성적인 것을 도출해낼 수 있다고 그는 생각하였던 것이다.

무관심적 쾌

칸트에 따르면 미에 대한 판단은 앎과 무관하다. 왜냐하면 미는 사물의 객관적인 속성이 아니기 때문이다. 어떤 사물을 아름답다고 느끼는 것은 그 사물이 지니고 있는 어떤 속성을 파악해서가 아니라 그저 그 대상이 마음에 들기 때문일 뿐이다. 즉 미적 판단(칸트의 용어로는 '취미판단Geschmacksurteil')이란 주관

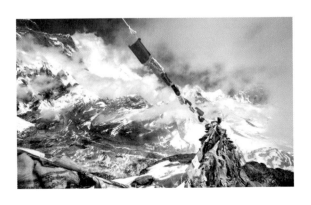

히말라야 에베레스트 산
과학적 인식은 앎의 영역에서는 상당한 성과를 거두었지만 행위의 영역에서는 영 맥을 못 추고 있다. 이성의 빛으로 진리의 꼭대기에 오르려고 했으나 정상은 아직도 소원하다. 여전히 인류는 갈 길이 멀다.

의 쾌, 불쾌에 대한 판단일 뿐, 대상에 대한 인식이 아닌 것이다. 그래서 비록 '감성적 인식'이라고는 했지만 어쨌거나 미를 인식의 문제와 연관시킨 바움가르텐을 칸트는 반박한다. 칸트에 의하면 미는 '앎'과 별개이기 때문에 개념 없이도 마음에 드는 것이며 자극이나 감동과도 무관하다. 그래서 그동안까지 중요한 미의 요소로 여겨졌던, 대상의 '완전성'은 이제 거부된다. 어떤 사물을 완전하다고 판단하는 것은 '완전함'이라고 하는, 미리 가정되어 있는 어떤 개념에 그것이 일치한다는 지적 판단을 하고 있는 셈이기 때문이다. 이렇게 칸트가 말하는 미는 이성적 개념과는 무관한 것이다. 그가 말하는 순수한 미적 판단은 진리와도, 선(善)과도 관계없는 단순히 관조적인 것이다.[2] 완전성 같은 개념은 늘 '진(眞)'이나 선 개념과 연관되는 것이기 때문이다.

칸트는 미적 판단의 가장 큰 특징으로 '무관심성'을 주장한다.[3] 예컨대 사과가 그려진 그림을 보고 아름답다고 느꼈다 치자. 이것은 그 그림 속의 사과의 실존 여부와 무관한 것임은 물론이요, 식욕이나 기타 목적과 상관없이 이루어진 순수하게 관조적인 즐거움이다. 그러므로 이때의 무관심이란 대상의 현존과 관계없음을 의미하고 또 대상을 대하는 주관의 개인적 조건들에 의존하지 않는다는 의미이다.

상상력과 오성의 자유로운 유희

한편《순수이성비판》에서 칸트는 세계를 우리에게 시·공간 속에서 드러나는 현상계와 '사물 그 자체(Ding an sich)'의 거처인 초감성적인 본체계의 두 영역으로 양분한다. 그리고 현상계를 오성(Verstand)의 인식 대상으로, 또 '물(物) 자체'를 이성(Vernunft)의 사유 대상으로 각각 배정하였다. 오성이란 개념 능력이요, 추론적 사고로서 사물과 현상을 이해하고 인식할 수 있는 인간의 정신 능력인 반면, 이성이란 인식 작용을 하는 능력이 아니라 순수 사유를 하는 정신 능력이다(칸트는 이러한 이성의 대상으로 신(神), 자유, 영혼의 불사성을 설정하였다).

'물 자체'는 우리 오성으로는 인식할 수 없고 단지 이성으로 사유할 수만 있을 뿐인 영역의 것이다. 그런데 인식이란 칸트에 의하면 상상력을 통한 감성과 오성의 합작품이다. 특정 시·공간 속에서 감성은 특정 대상으로부터 현상된 것을 감각 기관을 통해 감각 자료로 모은다. 그리고는 그것을 토대로 하여 그 대상에 대한 어떤 이미지를 만들어내는데, 이때 발휘되는 능력이 바로 상상력(Einbildungskraft)이다. 상상력은 대상으로부터 이렇게 어떤 표상을 만들어낸 뒤 그것을 오성에게 넘긴다. 그러면 오성은 그것을 범주표라고 하는 개념 틀에 넣어 개념화한다. 이렇게 함으로써 한 사물에 대한 개념이 생겨나고 그렇게 됨으로써 그 사물에 대한 인식이 이루어지는 것이다. 그런데 인식을 위해 상상력과 오성이 만나기는 하지만 그 결과물인 개념을 생산해내지는 않

고 서로 간의 '자유로운 유희(freies Spiel)'만을 즐기게 되어 어떤 쾌감이 발생하게 되는 상태가 있는데 이때가 바로 미적 판단을 할 때이다.[4] 생각해보라. 무엇이 아름답다고 느껴질 때 그것에 대한 개념이 생기던가? 그 어떤 앎과 무관히 그 대상을 그저 물끄러미 바라보며 이미지를 즐기고 있을 뿐이다. 이런 이상한 정신 상태를 가리켜 칸트는 상상력과 오성의 자유로운 유희 상태라고 했던 것이다.

이렇게 상상력과 오성이 인식의 목적에 종속되지 않은 채, 즉 지각된 대상에 대한 개념을 만들어내지 않고 자유롭게 유희하고 있을 때, 모든 사람은 무관심적인 미적 쾌감을 갖게 된다는 것이 칸트의 주장이다. 쉽게 말해서, 아름다움을 느낀다는 것은 지각되는 대상이 무엇인지를 알려고 하지 않고 그저 그 대상으로부터 생겨난 이미지에 대한 쾌감만 있는 상태라는 것이다.

목적 없는 합목적성의 형식

112

칸트에 의하면 우리의 상상력과 오성이 자유롭게 유희하기에 걸맞게 생긴 대상은 아름답다. 이때의 아름다움이란 앞서 말했듯이 대상에 대해 일체 무관심적인 것이고 따라서 어떠한 목적과도 무관한 것이다. 미적 대상은 목적을 지니지 않는다. 그래서 이제 미는 '목적 없는 합목적성의 형식'이 된다.[5] 알쏭달쏭해 보이는 이 표현에서 앞의 '목적 없는'이란 완전성 또는 유용성과 같은,

그 안에 담겨진 내용과는 상관없이 대상이 지각된다는 것을 뜻한다. 뒤의 '합목적성'이란 그렇게 아무런 존재의 목적이 없는 대상임에도 불구하고 그것을 대하는 인식 주관에게는 무관심적인 쾌의 감정을 일으키기에 걸맞게 구성되어 있다는 것을 의미한다. 예컨대 은하수나 큰 바위 얼굴이 좋은 본보기가 될 것이다. 큰 바위 얼굴을 보라. 퍽 멋있고 그럴듯해 보인다. 그런데 그 큰 바위 얼굴이 왜 존재한단 말인가? 그리고 그것이 기막힌 진리를 담고 있거나 아니면 우리에게 어떤 유용함을 주기 때문에 그럴듯하고 멋있게 느껴지는 것일까? 전혀 그렇지 않다. 하지만 그것은 우리가 아름답고 멋진 것을 보았을 때 마음속에서 발생할 어떤 미적 쾌감이 일어나기에는 그 모양새가 적합하게 생겼다. 다시 말해서, 그것은 상상력과 오성이 자유로운 유희를 하기에 알맞게끔 구성되어 있다는 것이다. 그러니까 대상이 어떤 속성을 지니고 있어서 그 결과 내가 아름답다고 느끼는 것이 아니라 내가 아름답다고 느낄 수 있는 선천적인 마음의 조건에 적합하게 생겼기 때문에 그 대상이 아름다운 것이라는 얘기다.

칸트는 이렇게 미의 문제를 규명함에 있어 아름답다고 느껴지는 대상에 초점을 맞춘 것이 아니라, 그 대상을 아름답다고 판정하는 인식 주관을 문제 삼았다. 그는 무엇이 아름나운가가 아니라 아름다움을 느낄 때의 마음이란 어떤 상태인가를 밝히고자 했던 것이다. 이것은 대상에게서 인식 주관으로의 탐구 방향의 이동을 의미하는 것으로 인식론에 있어 코페르니쿠스적인 전환이라고 할 수 있다. 칸트의 인식론을 선험주의(Transzendentalismus)라고 부르는

이유도 여기에 있다. 칸트에 의하면 주체에 먼저 속한 감성과 상상력 그리고 오성의 형식들과 원칙들, 즉 그 대상을 그 대상으로 인식할 수 있는 정신의 순수 선험적 형식들을 바깥으로 외화(外化)시켜 바깥을 구성한 다음, 그렇게 구성된 상태를 경험하는 것이 인식이다. 우리가 바깥 대상을 "A는 B이다"라는 방식으로 경험할 수 있는 것은 우리가 그렇게 바깥 대상을 구성하기 때문이라는 것이다. 이런 점 때문에 칸트의 철학은 보통 구성주의, 형식주의라고 불린다. 외부 대상 영역이 인간에 의해 성립된다는 것이다. 이 점, 플로티노스의 인식론과 유사하고 또 유식 불교의 '일체유심조' 사상과도 많이 닮아 있다. 인식 대상 대신 인식 주관을 문제 삼는 칸트 철학의 특징은 그의 미학에도 고스란히 적용된다. 그 결과 미는 대상의 객관적인 속성이 아니라 인식 주관의 심적 쾌감의 문제로 바뀌게 된다. 아름다움 역시 인간 내부에서 대상을 그렇게 구성해내는 것이지 그 반대가 아니라는 것이다. 이에 따라 객관주의 미학은 종결되고 대신 주관주의 미학이 일어나게 되며 이후 미에 대한 문제는 미적 경험에 대한 문제로 바뀌게 된다.[6]

114 또 한 가지 중요한 것은 칸트가 미를 순수한 형식의 문제로 간주함으로써 이후 형식주의 미학의 길을 터놓았다는 사실이다. 칸트에 의하면 미는 개념을 통한 인식의 대상이 아니므로 진이나 선과는 무관하며, 대신 우리의 상상력과 오성의 유희를 일으키기에 적합한 형식일 뿐이다. 즉 미는 외적 구성의 문제이지 내용의 문제가 아니라는 것이다. 예컨대 모두 밖에 나가서 동일한 풍경을 그렸다고 해보자. 분명 같은 것을 그렸지만 반드시 더 아름다운 그

〈해바라기〉, 빈센트 반 고흐Vincent van Gogh, 1888

고흐는 해바라기를 즐겨 그렸다. 태양을 상징하는 강렬한 노란색의 해바라기를 왜 다른 화가는 그리지 않았을까? 결국 대상이 어떤 속성을 지니고 있어서 그 결과 내가 아름답다고 느끼는 것이 아니라 내가 아름답다고 느낄 수 있는 선천적인 마음의 조건에 적합하게 생겼기 때문에 그 대상이 아름다운 것이다. 이렇듯 칸트는 아름답다고 느껴지는 대상에 초점을 맞추지 않고 그 대상을 아름답다고 판정하는 인식 주관을 문제 삼았다.

림이 가려질 것이다. 동일한 내용의 대상을 그렸는데 왜 미, 추가 판별되는 것일까? 이는 '무엇'을 그렸느냐가 아니라 '어떻게' 그렸느냐에 따른 판별이다. 이와 같이 어떤 사물이 아름다운 건 거기 담겨져 있는 내용 때문이 아니라 이루어진 형식 때문이라고 할 수도 있는 것이다.

공통감

그런데 미적 판단이 개념화되지 않는 쾌의 감정이라면 어떤 것이 아름다운 것인지 판정을 내릴 보편적인 법칙이 없을 것이고 그렇다면 자신이 아름답다고 느낀 것을 어떻게 타인과 소통하거나 공유할 수 있을 것인가? 이러한 문제를 해결하기 위해 칸트는 '공통감(Sensus Communis)'이라는 개념을 이용한다.[7] 분명 미가 대상이 아니라 주관에 달려 있는 것이라면 미를 느끼는 것은 개인마다 다를 것이다. 만약 그렇게 된다면 하다못해 베토벤의 교향곡과 광고 음악을 구별할 미적 기준조차 없을 것이다. 하지만 그런가? 정말 건전한 상식이 통하는 사람이라면 이들 둘의 미적 가치를 판단하지 못하는 일은 없을 것이다. 이것은 미에 대한 판단이 보편타당성을 띠는 어떤 공통감에 근거하고 있기 때문이라고 볼 수 있다.

칸트에 의하면 이것은 선험적(先驗的)인 감성 원리이다. 다시 강조하지만 미적 판단이란 무관심적인 것으로, 사적인 상태에 의존하지 않기 때문에 어

떤 대상을 접했을 때 상상력과 오성이 자유롭게 유희 상태로 돌입할 수 있는 조건, 즉 미적 판단을 내릴 때 그 주체의 주관적 조건은 누구에게나 동일하다고 가정할 수 있다. 그러니까 특정 대상에 대해서 누구나 공통적으로 아름답다고 느끼는 공통된 반응을 한다는 게 아니라 특정 대상을 접했을 때 아름답다고 느낄 수 있는 감성의 원리(상상력과 오성의 자유로운 유희)는 누구에게나 공통적으로 경험 내용에 앞서 조건 내지 형식으로 먼저 존재한다는 것이다. 그래서 미를 느꼈을 때 우리는 그것이 타인에게도 마찬가지일 것이라고 기대 혹은 예상할 수 있는 것이며 그렇기 때문에 미가 마치 객관적인 특징인양 말하게 되는 것이다. 우리가 멋진 영화를 보았을 때, 아름다운 음악을 들었을 때, 그것을 타인에게도 적극 권하는 이유가 여기에 있다. 그래서 어찌 보면 공통감은 곧 미감 그 자체일 수도 있다.

물론 그렇다고 칸트가 공통감이라는 것이 분명히 존재한다고 주장하는 것은 아니다. 단지 공통감을 '이념'으로 요청할 뿐이다. 즉 그것은 '있는' 것이 아니라 '있어야만 한다'는 것이다. 그러니까 칸트는 미적 판단을 공통감의 일종으로 보고, 사람들에게 자기 판단의 주관적인 사적 조건들을 벗어나 역지사지의 입장에서, 즉 보편적 입장에서 자신의 판단을 반성해볼 것을 주문하는 것이다. 상식이 논리적 공통감이듯, 취미 또한 감성적 공통감이 될 수 있다고 그는 생각했던 것이다.

도덕성의 상징으로서 미

이렇게 칸트가 보기에 미에 대한 판단은 분명 주관적인 판단이긴 하지만 다른 판단과 달리 그 판단의 근저에는 어떤 보편성이 있을 수밖에 없다는 가정을 하게 만드는 것이다. 그런데 칸트에 의하면 이것은 마치 도덕적인 판단과 흡사하다. 앞서 말했듯 도덕과 윤리 같은 것은 선/악의 문제와 관련되기 때문에 여기서 우리가 궁극적으로 의존해야 할 최고의 절대적 기준은 초월적인 그 어떤 것일 수밖에 없다. 우리 행위의 기준이 되는 도덕은 초감성적 기체에 의존하지 않을 수 없는데 반성적 판단력에 의거하는 미적 판단도 이와 비슷하다는 것이다.

　　칸트에게 있어 판단력이란 "특수한 것을 보편적인 것에 포함된 것으로 사유하는 능력"[8]이다. 그런데 이런 판단력에는 규정적 판단력과 반성적 판단력의 두 가지가 있다. 전자는 법칙이나 규칙 등의 '보편'이 먼저 주어져 있어서 '특수'를 그 '보편' 아래에 포섭하는 판단력이고 후자는 '특수'만 주어져 있어서 그 특수를 포섭시킬 '보편'을 찾아내야 하는 경우의 판단력이다. 칸트에 의하면 미를 판정하는 판단력은 후자인 반성적 판단력이다. 예컨대 지금 불 위에 올려놓은 물이 끓는다 할 때, 이 현상은 물이란 100도에서 끓는다는 보편적 법칙에 포섭되는 한 예라고 판단할 수 있다. 이런 것이 규정적 판단력이다. 반면 어떤 그림을 보고 아름답다고 느꼈을 경우에는 이 사태를 포괄할 수 있는, '이런 것을 아름다움이라 한다'라고 하는, '아름다움'이라는 보편을 찾

아내야 한다. 그래서 지금 이 사태는 그런 보편적 법칙의 한 예라고 판단해야 한다. 이것이 반성적 판단력이다. 이와 같이 다양한 개별자들이란 하나의 법칙, 즉 보편자에 의거한다는 암묵적 전제에서 출발하는 것이 판단력이므로 아름다움을 느꼈을 경우에도 미적 판단의 특수성을 포괄해낼 어떤 보편적인 개념을 상정하지 않을 수 없다. 하지만 그렇다면 미도 개념이라는 결론에 도달하게 되고 그동안 미는 개념이 아니라고 했던 주장과 모순된다. 그래서 칸트에 의하면 이때의 개념이란 인식될 수 있는 그런 확정적인 개념이 아니라 인식될 수 없는 불확정적인 개념, 즉 초감성적 기체라고 주장한다. 이렇게 미적 판단은 개념이긴 하되 인식될 수 없는 불확정적인 개념인 초감성적 기체에 의존하므로 결국 도덕적 판단과 유사한 것이 된다. 그러니까 개개인의 취미판단이란 물론 어떠한 개념에도 의거하지 않고 일어나는 것이지만 그에 대한 어떤 배후적인 층위가 있어서 그러한 개개인의 취미판단에 기반이 될 수 있는, 어떤 판단의 근거 같은 것은 인식되지만 않고 있을 뿐 분명히 개념의 형식으로 존재한다는 것이다. 비록 우리에게 대상에 관한 어떠한 인식도 주지 않는 개념이긴 하지만 그렇다 해도 그 개념이 우리 정신에 선천적(a priori)으로 먼저 존재하고 있어야만 우리는 그 개념에 의거해 비로소 개별적 사태로서의 미적 판단을 내릴 수 있지 않겠는가? 이것은 마치 냄새가 무엇인지 '냄새' 그 자체에 대한 본질적인 개념이 정신에 어떤 식으로든 먼저 주어져 있어야 개별적인 상황에서 어떤 대상으로부터 후각적으로 느껴지는 자극을 특정의 '~냄새'라고 판단할 수 있는 것과 같은 이치이다. 이렇게 취미판단에

시스티나 예배당의 천장화 중 〈아담의 창조〉, 미켈란젤로Michelangelo Buonarroti, 1511~1512

칸트의 입장에 따르면 예술가는 규칙을 습득해 자연을 모방하는 장인이 아니고 스스로 규칙을 만들어내는 '천재'이다. 미켈란젤로는 시스티나 예배당에 대규모 천장화를 통해 구약성서의 천지창조 장면에 놀라운 생명력을 불어넣었다. 하나님을 인간으로 육화(肉化)시키고 신의 권능을 가시화한 미켈란젤로는 차원이 다른 사고의 세계를 우리에게 보여준다.

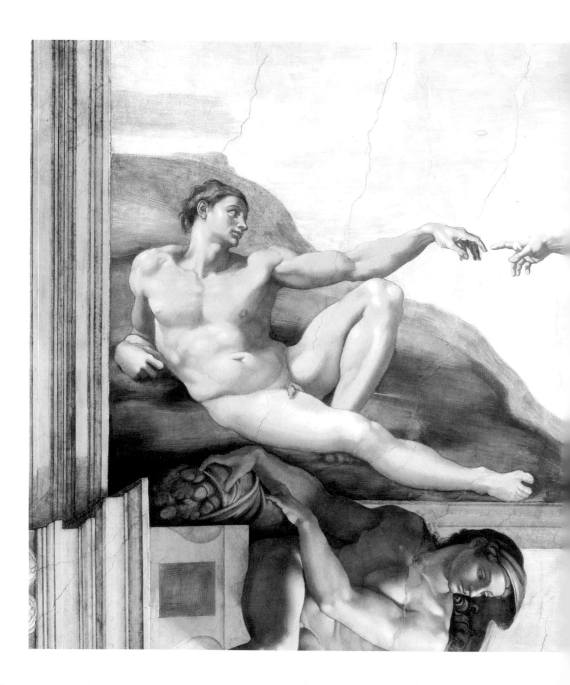

서의 주관적 원칙에 대한 보편성 요구는 도덕성의 객관적 원칙에 대한 보편성 요구와 어떤 유사성이 있다.

이런 점에서 인간학으로서 칸트의 미학은 도덕학으로 연결되고 그에 따라 미는 이제 도덕성의 상징이 된다.[9] 그리고 이제 칸트는 미의 문제에서 숭고의 문제로 넘어간다. 숭고의 감정이란 칸트에게는 본질적으로 도덕적 의식의 산물이기 때문이다(숭고는 〈나이트메어〉와 〈지옥의 묵시록〉을 보면서 다룬다). 물론 칸트는 미적 판단을 도덕적 판단으로 환원시키지는 않는다. 미와 선을 동일한 것으로 간주하지 않는 것이다. 단지 그는 과학적 인식에서 밝혀질 감각적 세계와 도덕적 경험에서 느껴질 초감각적 세계 사이의 어떤 연관을 미적 경험이 구성한다는 점을 주장하고자 했던 것이다. 비록 출발은 감성의 세계에서 하지만 결국은 초감성적 세계와의 연관성을 가정하지 않을 수 없는 영역이 바로 미적 판단의 영역이라고 칸트는 보았던 것이다.

한편 예술에 대한 칸트의 입장에 따르면 예술가는 이제 규칙을 습득해 자연을 모방하는 장인이 아니고 스스로 규칙을 만들어내는 '천재'이다. 〈아마데우스〉장에서 언급한대로 칸트에 의하면, 천재는 '주관 안에 자연을 가지고 있는 존재'로서 예술에 규칙을 부여하는 재능과 미적인 이념들을 제시하는 능력을 지닌 인물이다. 그래서 예술은 단순히 자연을 원상으로 하여 그것을 비추어주는 것이 아니라, 오히려 천재를 통해서 미적인 이념을 드러낸다. 그 결과 설명할 수도 증명할 수도 없는 미적 이념이 예술 작품에서 나타나는 것이다. 칸트에게 있어 미적인 이념은 이성적 이념의 대응물로 그에 적합한 개

념도 없고 따라서 논리적으로는 도저히 이해될 수 없는 것이지만 수많은 것을 사고하도록 해주는 상상력의 표상이다. 이렇게 칸트는 예술을 천재의 소산으로 봄으로써, 이상적 미를 설정해놓고 거기에 이르기 위해 규칙을 강조하는 고전주의 미학과는 대립되는, 낭만주의 미학의 물꼬를 터주었다.

미는 인식과, 일체의 개념과 무관한 것이라고 주장한 칸트의 미학은 미에 자율성을 부여한 것을 의미한다. 이전까지 미는 진(眞)이나 선(善)이라는 동반적 가치를 통해서만 서술될 수 있는 것으로, 즉 타 가치에 의해 설명될 뿐 자기만의 독자적 영역을 지니지 못하고 있었다. 그러나 칸트는 미를 진이나 선과의 연관성으로부터 독립시킴으로써 이제 미는 자기 서술적이고 고유 가치를 지니는 자율적인 것이 되었다. 훗날 본격화할 모더니즘의 씨앗이 칸트에 의해서 뿌려진 것이라고 볼 수 있다. 그리고 이렇게 미를 내용보다는 형식의 문제로 보았던 그의 미학은 훗날 주로 영미권의 이론가들에 의해서 '예술을 위한 예술' 개념의 이론적 근거로 활용되었다.

시의 생명은 메타포

**아리스토텔레스의
미메시스와 시학 이론**

5장.

안내자 :

〈일 포스티노〉

이탈리아의 작은 섬에서 망명 생활을 하게 된 칠레 출신 세계적 시인 파블로
네루다P. Neruda˚와 현지 우편배달부 간의 인간미 넘치는 우정을 잔잔하게 그
린 마이클 레드포드 감독의 〈일 포스티노Il Postino〉는 오랜만에 보는 아주 따
126 뜻하고 아름다운 영화이다. 이 영화는 훈훈한 내용 못지않게 수려한 영상과
아름다운 테마음악이 또한 일품이다. 쏟아지는 햇살과 함께 눈이 시리도록
새파란 지중해의 물결이 해변에 넘실대는 영상에 더하여, 특유의 비껴가는
듯한 음색의 반도네온과 떨어지는 물방울처럼 맑은 피아노 소리가 어우러져
연주되는 테마음악의 멜로디는 참으로 아름답다. 아니나 다를까, 루이스 배칼
로프Luis Bacalov의 이 영화음악은 그해(1996년) 아카데미 음악상을 수상하였

• 파블로 네루다
Pablo Neruda 1904~1973
칠레의 시인이자 사회주의 정치가로 1971년 노벨 문학상을 수상했다. 본
명은 네프탈리 리카르도 레예스 바소알토(Neftali Ricardo Reyes Basoalto)로
1920년부터 '파블로 네루다'를 필명으로 사용하기 시작했다. 1923년 처
녀시집《황혼의 노래》를 자비 출간했고 서정시를 주로 썼으나 1936년 스
페인 내전 참가 후 현실 문제 인식을 담은 시들을 발표했다. 외교관을 역
임했고 1945년 공산당에 가입한 데 이어 상원의원에 당선되면서 정치 생
활을 시작했다.

다. 영화와 잘 어울리는 영화음악은 영화의 감동을 무한히 배가시킬 수 있다. 예를 들어 〈닥터 지바고Dr. Zhivago〉나 〈태양은 가득히Plein Soleil〉, 〈피서지에서 생긴 일A Summer Place〉이나 〈대부God Father〉 그리고 〈시네마 천국Cinema Paradiso〉에 이르기까지 이미 명작 반열에 오른 옛 영화들을 떠올려 보자. 이 모두 내용도 내용이지만 음악 또한 훌륭해 영화적 완성도가 더 높아진 경우가 아닌가 한다. 그래서 대개 보면 훌륭한 영화는 삽입된 음악도 훌륭하다. 거꾸로 음악이 훌륭해야 영화도 산다. 모름지기 영화는 종합예술이기 때문이다. 〈일 포스티노〉의 경우도 영상에 기막히게 잘 어울리는 그 테마 음악이 없었다면 과연 이 영화가 그토록 아름답게 느껴질 수 있었을까 하는 생각도 든다.

미와 예술을 통한 영혼의 성장

네루다가 망명 생활을 하게 된 작은 섬의 우체국장은 네루다의 등장으로 엄청나게 불어난 우편 물량을 소화하지 못해 고민하던 중 어부의 아들인 마리오를 고용한다. 네루다에게 편지를 전해주는 순박한 시골 청년 마리오가 이 불세출의 시인과 친해지게 된 것은 사실 여인에 대한 사랑 때문이었다. 사랑하는 여인 베아트리체의 마음을 사로잡기 위한 방법을 찾던 마리오는 네루다에게 도움을 청하게 되었고 결국 그를 통해서 시의 세계를 접하게 된다. 네루다와의 인간적 신뢰와 우정이 깊어감에 따라 그는 시를 이해하게 되고 아울

러 자신의 내면 세계에도 눈을 떠가기 시작한다. 그리고는 마침내 네루다가
본국으로 돌아가고 난 뒤 시인이자 사회주의 투사로 변신한다. 시를 통해 자
아를 깨닫게 된 마리오는 이제 거기서 나아가 자신을 둘러싼 공동체나 사회
의 문제를 바라볼 줄 알게 된 것이다. 그리고 언젠가는 네루다가 돌아올 것이
라는 기대 속에 그를 위해 섬의 아름다운 것들을 채집한다. 그러면서 평소 무
심히 지나치던 소소하고 별것 아닌 모든 것들이 다 아름다운 것들이란 사실
을 깨닫는다. 밤하늘의 별들이나 파도치는 바다에서 자연의 아름다움을 느끼
는 것은 물론, 신부님이 치는 교회 종소리에서 일상의 아름다움을, 임신한 아
내 뱃속 아기의 미동에서 생명의 아름다움을 감지해낼 줄 알고, 그리고 고기
잡이 아버지의 슬픈 그물 마저도 삶의 아름다움으로 받아들일 수 있을 정도
로 마리오의 내면 세계는 여유롭고도 성숙해진 것이다. 이렇게 이 영화는 한
순박한 청년이 미와 예술에 의해 자아를 발견하고 영혼이 성장해가는 과정을
그리고 있다. 훗날 네루다는 섬에 돌아왔지만 마리오의 아내와 그의 어린 아
들만을 볼 수 있을 뿐이다. 마리오가 자신을 그렇게 그리워했으며 이미 오래
전 민중집회 때 이를 진압하는 공권력에 의해 죽음을 당했다는 사실을 알게
된 네루다가 홀로 마리오를 떠올리며 말없이 바닷가를 거니는 마지막 장면은
잔잔한 슬픔과 함께 긴 잔상을 남긴다. 〈일 포스티노〉는 정말 누구에게나 권
하고 싶은 아름다운 영화이다.

은유, '다름'에서 '닮음'을 찾아내는 능력

이 영화에서 간신히 문맹을 면한 촌구석의 청년이 시에 호기심을 갖게 된 직접적 원인은 바로 '은유'에 있었다. 은유란 무엇일까? 영화 속에서 시인 네루다가 그렇게 말하기 이전에, 시의 생명은 은유라고 처음 주장한 인물은 바로 아리스토텔레스였다. 그는 또한 시를 예술로 보지 않았던 고대 그리스 시절 시를 예술에 편입시킨 최초의 인물이기도 하다. 물론 이때의 예술이란 오늘날의 개념이 아니라 어디까지나 테크네(Technē)를 말한다. 앞서 〈아마데우스〉를 보면서 밝힌 대로 고대의 예술 테크네는 합리적인 제작 규칙을 그 속성으로 한다. 그런데 시는 영감에 의한 것으로 여겨지고 있었고 그래서 비합리적인 동인에 의한 것이라고 판단되었기 때문에 테크네에 포함될 수 없었다. 그러나 아리스토텔레스는 이러한 전통에 반대하여, 시 역시 나름대로 합리적인 제작 규칙에 의거할 수 있다고 주장하고 시를 제작학(poiesis)의 일종으로 승격시켰다. 그리고는 훌륭한 시를 지을 수 있는 조건으로 바로 은유를 잘 구사할 줄 아는 능력을 꼽았다. 그에 의하면 다른 것은 몰라도 이 은유 능력만은 배워질 수 없는 것으로, 애초에 타고나는 것이다. "은유의 능력은 천재의 징표"[1]라는 것이다.

 은유, '메타포(Metaphor)'란 말은 '~뒤의' 또는 '~이후', '~너머'라는 의미의 '메타(Meta)'와 '가져가다'라는 뜻의 '페레인(Pherein)'이 합쳐진 '메타페레인(Metapherein)'이란 말에서 나왔다. Metapherein은 '어떤 것의 자리에 다른 것

을 옮겨놓다'라는 의미를 갖는 말이었다. 그래서 은유는 아리스토텔레스가 내린 정의에 따르면 "유(類)에서 종(種)으로, 혹은 종에서 유로, 혹은 종에서 종으로, 혹은 유추(類推)에 의하여 한 사물에게 다른 사물의 이름을 전용(轉用)하는 것"[2]이며, 상이한 것들 가운데서 유사함을 발견해내는 것이다.[3] 이 영화에서 네루다 역시 은유가 무엇이냐고 묻는 마리오에게 은유란 '말하고자 하는 것과 다른 것을 비교하는 것'이라고 대답한다. 마찬가지로 아리스토텔레스도 《수사학Rhetorica》에서 은유의 본질은 유비(類比)라고 주장한다. 그러니까 두 개의 서로 다른 것들 간에 닮은 점을 찾아내어 닮았다고 판단된 두 번째 것에게 처음의 것의 이름을 전용하는 것이 바로 은유이다.

가령 '내 마음은 호수요.'라고 해보자. '내 마음'과 '호수'는 서로 다른 것이다. 그러나 시인의 시적 시각은 이들 둘 간의 유사함을 찾아냈고 그래서 이를 근거로 '호수'에게 엉뚱하게도 '내 마음'이라는 다른 이름을 붙여버린 것이다. 즉 '내 마음'을 '호수'에 비유한 것이다. '인생의 황혼'이라고 하는 은유 역시 마찬가지이다. 이 은유는 종결로 향하는 인생의 후반부에 역시 시인만의 시적 시각에 의하여 하루의 종말을 지칭하는 단어인 황혼이란 이름이 전용된 경우다.

은유의 본질이 타자로의 '유비'인 이유는 은유가 한 사물을 다른 사물의 거울을 통하여 바라보기 때문이다. 이것은 곧 어떤 인식적 확장 능력을 의미한다. 그리고 이런 인식적 확장은 아는 것으로부터 모르는 것으로의 이행을 뜻한다. 왜냐하면 은유란 이미 알려진 것으로 알려지지 않은 것을 대체하거

나 알려지지 않은 것을 알려진 용어로 대체함으로써 의미를 전달하는 것이기 때문이다. A=B라는 은유의 형식은 모르는 대상 A를 이미 알고 있는 B로 풀이해주는 양태를 띤다. 그래서 이제 은유는 '아는 것과 모르는 것의 결합'이 된다. 아는 것의 이름을 그것 '너머(Meta)' 모르는 것에게로 '가져가는 것 (Pherein)'이다. 이때 둘 간의 결합은 그냥 이루어지는 것이 아니다. 반드시 둘 간의 유사성이 있어야 가능하다. 그렇다면 문제는 '다름'에서 '닮음'을 찾아내는 능력, 즉 유사성을 찾아내는 능력이다. 그래서 이것을 잘 찾아내는 능력이 훌륭한 시인의 관건이 된다. 물론 이때의 유사성이란 사실에 근거한다거나 논리적 추론과 관련되는 그런 유사성이 아니다. 은유를 성립시키는 유사성은 근본적으로 허구적인 것이며 전적으로 시인의 개인적 시각에 의존한다.

은유와 상상력

은유를 만들어내는 시인의 이 시적 시각은 과연 어디서 오는 것일까? 그것은 131 바로 상상력에서 온다. 왜냐하면 상상력이란 본질적으로 어떤 것에 대한 그 이미지를 '~처럼 보는 것'이기 때문이요, 사물의 차이를 존중하는 이성과 달리 사물의 유사성을 존중하는 것이기 때문이다. 'A는 A다'라고 했을 때와 달리 'A는 B다'라고 했을 때는 상상력이 개입된 것이다. 상상력은 A를 마치 B처럼 보게 만드는 것이다. 그러므로 결국 은유란 사실의 의미 내용과는 논리

적으로 전혀 무관한 시인 개인의 상상적 투영이라고 할 수 있다.

예컨대 "낙엽은 폴란드 망명정부의 지폐"라는 시구를 생각해보자. 이것은 가을에 지천으로 널려 있는 낙엽의 무가치함을 표현한 은유이다. 사실적 사태로 볼 때 이 표현은 불가능하다. 낙엽이란 자연물은 가치교환을 위한 인공적 수단인 지폐와 그 어떤 경우로든 등가를 이룰 수 없다. 따라서 이 등식에는 어떤 마찰이 생긴다. 하지만 이런 마찰을 초래하는 둘 간의 거리는 폴란드 망명정부의 지폐를 상징적으로 이해하게 될 때 바로 해소된다. 그리고 이 때 시인만의 독특한 상상력이 둘 간의 거리를 메웠음이 드러난다. 그 상징적 이해란 흔해 빠진 낙엽과 가치교환의 고유 기능을 상실한 망명정부의 지폐 간의 본질적 유사성에 대한 인식으로 촉발된다. 이 유사성이 그 마찰을 완전히 와해시키면서 결국 둘 간의 등가를 성립시키는 새로운 인식적 지평을 여는 것이다. 그러니까 낙엽과 망명정부의 지폐를 동질적인 것으로 만드는 은유는 '가치 없음'이라고 하는 둘 간의 유사성에 의해 성립된다. 시인의 상상력은 가을의 낙엽과 유비될 수 있는 '가치 없음'의 대상으로 어느 망명정부의 지폐를 떠올린 것이다.

132

중요한 것은 이렇게 은유의 배후에는 상상력이 있다는 사실이다. 은유 능력은 결국 상상력과 무관하지 않다는 얘기다. 아리스토텔레스는 예술과 관련하여 창조적 상상력을 언급한 적이 없다(이미 〈아마데우스〉장에서 보았듯이, 고대에는 예술이 테크네 개념이었기 때문에 당연히 상상력과 결합될 수 없었다). 그렇지만 은유를 시의 생명이라고 주장[4]함으로써 실질적으로는 예술적 상상력을 강조

• 리쾨르
Paul Ricoeur 1913~2005

프랑스의 철학자로 20세기 후반 현상학과 해석학을 대표한다. 1935년 파리대학에서 철학을 공부했고 제2차 세계대전에 참전했으나 독일군에게 잡혀 1945년부터 5년간 스위스에서 수용소에서 포로 생활을 보내기도 한다. 후설의 영향으로 현상학을 깊이 연구했으며 후설의 저서 《현상학의 이념들》을 프랑스어로 옮기기도 했다. 주요 저서로는 《해석에 대하여De l'interpretation》(1965), 《살아있는 메타포La metaphore vive》(1983), 《시간과 이야기Temps et recit 1, 2, 3》(1983, 1983, 1985) 등이 있다.

한 셈이 됐다. 결국 좋은 시를 쓸 수 있는 관건이란 바로 시인의 상상력에 달려 있다는 것이 된다. 그리고 은유는 본질적으로 둘 간의 유사성에 의해 성립될 수 있다는 점에서 예술의 일반 원리인 미메시스 개념과도 무관하지 않다(〈13층〉장에서 언급하였듯이, 사실 미메시스라는 단어에는 은유의 의미가 포함되어 있다). 그래서 미메시스가 예술을 설명하는 데 있어 핵심적 개념이듯 은유 역시 상상력과 관련되는 한, 비단 시의 생명으로만 그치는 것이 아니라 예술 일반에 걸쳐 중요한 것이 된다. A를 A라고 하면 실재의 반복이지 예술이 아니다. 예술이란 원상 A를 B로 가상화 해내는 것이니 A=B의 형식, 즉 은유의 모양새를 갖는다고도 볼 수 있는 것이다.

아리스토텔레스에 의한 고전적인 이론 이후로 은유는 오늘날에 와서는 리쾨르P. Ricur*에 의해서 해석학적 문제가 되기도 하고 데리다J. Derrida에 의해서 소위 해체론의 주요 주제가 되기도 한다. 그러나 이들과 달리 아리스토텔레스는 은유를 주로 수사학이나 시문학의 영역에서만 다루었다. 이제 아리스토텔레스의 미메시스 이론과 시학 이론을 살펴보기로 하자.

아리스토텔레스의 시학 이론과 미메시스: 질료형상설, 가능태와 현실태

주지하는 대로 아리스토텔레스의 철학과 예술론은 플라톤의 그것과 상반되

데리다의 《그라마톨로지》(1967)

자크 데리다(Jacques Derrida, 1930~2004)는 해체철학을 대표하는 프랑스의 철학자로 그가 쓴 《그라마톨로지》는 '문자학'이라는 제목이 암시하는 문자언어와 음성언어, 문장과 글쓰기 등의 주제에 대한 비판을 넘어서 여성과 남성, 선과 악, 의식과 무의식, 생명과 죽음, 문명과 야만 등 서양 형이상학의 축을 이루는 '이분법적 사유법체계'를 다루며 서양 인문학 전체를 통찰한다.

는 부분이 많다. 자연철학에 관심이 많았던 아리스토텔레스는 학문에 있어서도 초월적인 것보다는 실제적인 것을 더 중시하였으며 그 방법에 있어서도 귀납적인 방법론을 택하였다. 감각적인 현실 세계의 것들은 전부 허상이고 그것들의 근원인 이데아, 즉 형상은 예지계에 영원불변인 채 따로 존재하고 있다고 보았던 플라톤과 달리, 아리스토텔레스가 설정한 형상(eidos) 개념은 보편자이며 질료보다 우월한 것이긴 하지만 그렇다고 이데아처럼 초월적인 것은 아니고 언제나 현실의 개개의 사물에 내재해 있는 것이었다.[5]

따라서 형상만이 실체라고 보았던 플라톤과 반대로, 아리스토텔레스에게 있어서 형상은 언제나 질료와의 공존 상태에서만 실체가 될 수 있다. 이것이 바로 그의 질료형상설(Hylomorphism)이다. 그러니까 플라톤과의 차이를 말해본다면 '이데아 안의 세계'와 '세계 안의 이데아' 정도로 표현될 수 있을 것이다. 전자가 플라톤이요, 후자가 아리스토텔레스이다. 이렇게 아리스토텔레스에게 있어 보편이란 개체 안에 내재하여 있는 것이다. 즉 그가 말하는 보편이란 초감성계에서 연역적으로 주어지는 보편이 아니라 어디까지나 현실의 개별적 사태들에서 귀납적으로 성립되는 보편인 것이다.

아리스토텔레스는 질료와 형상의 이러한 관계를 또한 '가능태(Dynamis)'와 '현실태(Energeia)'라고 하는 특유의 개념을 통하여 동태론적으로 설명한다. 플라톤의 이데아 개념으로는 실체의 변화, 생성을 설명할 수 없다고 판단한 끝에 창안해 낸 개념들이 가능태, 현실태이다. 가능태는 글자 그대로 형상을 실현시킬 수 있는 어떤 가능적 힘 내지 원리이고 현실태는 그 가능태에 비로

소 형상이 실현된 어떤 상태이다. 예컨대 시력을 갖고 있되 눈을 감고 있는 것이 가능태라면 지금 그 눈으로 뭔가를 보는 행위는 현실태이다. 시력이라고 하는 형상이 눈이라는 가능태에 실현되었기 때문이다. 마찬가지로 잠자고 있는 것이 가능태라면 깨어 있는 것은 현실태이다. 그래서 가능태는 질료이고 현실태는 형상이다. 그런데 무릇 변화, "생성하는 것은 모두 어떤 목적을 향하여 움직이거니와, 현실태가 그 목적(telos)"[6]이다. 따라서 가능태에 있는 것은 형상이 완전히 실현된 상태인 '완전 현실태(Entelekeia)'를 향해 나아간다.[7] 이 이행 과정이 바로 '운동(kinesis)'이다. 그래서 이제 다른 식으로 말한다면, 질료인 가능태는 이 운동의 동력이 되고 형상인 현실태는 이 운동의 목적이 된다. 여기서 질료인, 형상인, 운동인, 목적인이라고 하는 소위, 4동인설이 나온다. 사실상 질료인과 운동인은 같은 것이고 형상인과 목적인이 같은 것이다. 질료가 이루려는 목적은 형상의 구현이니 목적인과 형상인은 같은 것인 셈이고, 그 목적을 향해 움직이는 질료의 이행 과정이 운동이니 결국 질료인은 운동인과 같은 것이다. 이를 예술에 비유하자면 이렇게 된다. 대리석은 질료인이고 대리석에서 조각상으로 바뀐 다비드 상은 형상인이자 동시에 목

135

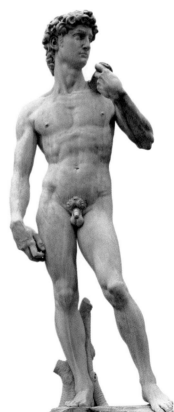

〈다비드〉, 미켈란젤로Michelangelo Buonarroti, 1501~1504

아리스토텔레스가 말하는 만물의 네 가지 원인인 질료인(質料因), 형상인
(形相因), 운동인(運動因), 목적인(目的因)의 개념을 미켈란젤로의 다비드
상에 비유하자면 이 조각의 재료인 대리석은 질료인이고 대리석에서 조
각상이 된 이 작품은 형상인이자 동시에 목적인이고 돌덩어리에서 조각
상이 되기까지의 과정이 운동인이다.

적인이고 돌덩어리에서 멋진 조각상이 되기까지의 과정이 운동인이다.

'질료와 형상'이 사물을 이해하기 위한 고정되고 정적인 개념이라면 '가능태와 현실태'는 동적인 변화의 양상에서 사물을 파악하는 방법이라고 하겠다. 중요한 것은 아리스토텔레스가 이 운동, 변화의 동력을 외부가 아니라 가능태 자체에서 찾았다는 사실이다. 가능태 계란이 현실태 닭으로 바뀌는 힘은 계란 내부에 있지 타자에 의해 부과되는 것이 아니라는 얘기다. 아리스토텔레스의 철학은 플라톤의 철학과 반대로 내재의 철학인 것이다.

미메시스, 청출어람(靑出於藍)

한편 아리스토텔레스는 그의《자연학Physica》에서 예술은 자연을 모방(Mimesis)한다고 주장하였고《시학Poetica》에서는 비극 작품을 논하면서 자신의 미메시스 이론을 전개하였다. 예술이란 자연을 모방하는 것이라는 그의 주장은 예술이 자연의 대상을 재현 또는 복사한다는 의미가 아니다. 아리스토텔레스에게 있어 자연은 창조적인 힘이요, 우주의 생산적인 원리인데, 예술과 자연에는 질료와 형상의 결합이 있는 점이 비슷하고 예술은 형상을 그려내는 것이기 때문에 완전 현실태를 이루어내는 자연의 과정을 모방하는 것이 된다는 주장이다. 다시 말해서 자연이 형상을 실현해내는 것과 마찬가지로, 예술은 개별적 사태들이 함유하고 있는 이상적 형상, 즉 보편을 그려낸다는 것이다.

아리스토텔레스는 《시학》 25장에서 자신의 모방 개념을 세 가지로 분명하게 밝힌다. 그가 말하는 모방이란 '사물의 과거나 현재의 상태' 또는 '사물이 그렇게 이야기되고 생각되는 상태' 그리고 '사물이 응당 그렇게 되어야 하는 상태'를 각각 그 대상으로 한다. 가장 중요한 것은 세 번째의 경우인데 왜냐하면 바로 여기에 예술은 개별자에게서 궁극적으로 실현될 수 있는 보편을 모방한다는 그의 주장이 잘 집약되어 있기 때문이다. 이것은 앞서 말한 대로 '보편'이란 초월하여 따로 존재하는 것이 아니라 개체 안에 내재한다고 보는 그의 철학, 그리고 존재하는 모든 개체는 보편자로서의 형상을 실현코자 하는 목적을 가진다고 본 그의 목적론적 입장과 관련된다.

아리스토텔레스에 따르면 나무의 씨앗 안에는 이미 완성된 존재인 나무의 형상이 깃들여져 있다. 다만 씨앗은 아직 그 성장한 나무의 형상을 현실화해내지 못하고 있을 뿐이다. 그래서 씨앗은 나무의 가능태이고, 다 자란 나무는 씨앗의 완전 현실태이다. 보편자로서의 '나무'의 형상을 실현해냈기 때문이다. 이때 예술은 씨앗을 모델로 한다 하더라도 그 안에 깃들어 있고 앞으로 실현될 형상, 나무를 그릴 줄 알아야 한다는 것이다. 보편자인 형상을 이루려는 목적을 달성한 완전 현실태, 나무가 아직은 가능태에 불과한 씨앗보다 탁월한 존재이기 때문이다. 또한 다 자란 어떤 특정 나무를 모델로 하는 경우에 있어서도 그 특정 나무 자체가 아니라 더 완벽히 구현될 수 있는 보편자로서의 나무의 형상을 그려내야 한다. 이것이 그의 미메시스 이론이다. 그리하여 그는 《시학》 9장에서 "시는 역사보다 더 철학적이다."라고 하는 저 유명한 명

137

거목을 품은 씨앗
예술가는 작은 씨앗 안에 깃들어 있는 거대한 나무의 형상을 볼 줄 알아야 한다. '보편'은 초월하여 따로 존재하는 것이 아니라 개체 안에 내재한다고 본 아리스토텔레스의 말을 따른다면, 나무의 씨앗 안에 이미 완성된 존재인 나무가 있다.

제를 남긴다.

철학의 탐구 대상인 진리란 보편적인 것이다. 그렇다면 미메시스에 의거해 개별자로부터 보편을 그려내는 예술인 시는 보편을 말한다는 점에서 그렇지 않은 역사보다 더 철학적이라는 것이 아리스토텔레스의 주장이다. 개별적 사건들의 기록인 역사는 일어났던 것에만 관계하지만 개별적 사태 속에 깃들여져 있는 보편적인 것을 그리는 시는 일어났던 것들은 물론이고 비록 아직 일어나지는 않았지만 일어날 수도 있는 것과 관련된다. 씨앗을 보고 나무를 그릴 수 있듯, 사물이 응당 그러해야 할 상태를 모방하는 것이 예술이기 때문이다. 또 특수한 사건들을 일어난 시간의 순서에 따라 단순 나열한 역사에는 각 사건들 간의 상호 인과관계라든가 통일성 등이 결여되어 있다. 반면 시는 특수한 개별적 사건들을 다루는 것이 아니라 인간에게 보편적으로 일어날 수 있는 사건들을 필연성과 개연성의 법칙에 의하여 결합, 재구성하는 것이다. 그러니까 시가 역사보다 더 철학적인 이유는 결국 보편에 대한 미메시스 때문이다. 즉 역사에는 미메시스가 개입되지 않지만 시는 미메시스에 의하기 때문이다.

138

이상주의 예술관

한편 '사물이 응당 그러해야 할 상태'에 대한 모방이라는 개념은 예술이 지니

는 어떤 예견적인 모방성을 말하는 것일 수 있다. 왜냐하면 '그러해야 할 상태'란 아직 실현되지 않은 훗날의 모습이기 때문이다. 그러니까 예상은 되지만 아직은 현실에 없는 것을 모방의 대상으로 삼는다는 얘기가 된다. 그렇다면 얼핏 예술이란 상상력을 발휘하여 지금 없는 미래를 그려내는 것이라는 의미로 받아들이기 쉽다. 하지만 결코 그렇지 않다. '사물이 응당 그러해야 할 상태'에 대한 모방이란 앞서 말한 완전 현실태에 대한 모방을 의미한다. 따라서 이 경우 미래라는 것은 어디까지나 그 단초가 현실에 있는, 충분히 예상 가능한 어떤 것이다. 불확정적이 아닌, 확정적 미래라고나 할까? 가령, 계란은 반드시 닭이 되지 닭 아닌 다른 것이 되지 않는다. 지금의 계란이 미래에 닭이 되는 것은 충분히 예상 가능하다. 그러므로 '응당 그러해야 할 상태'를 그리라는 아리스토텔레스의 주문은 계란을 보고 훗날 실현될 이상적인 닭의 형상을 그리라는 것이지, 닭 이외의 것을 그리라는 것이 아니다. 이런 점에서 아리스토텔레스의 미학은 결코 낭만주의적이지 않다는 것을 알 수 있다. 그가 허락한, 주어진 모델에 대한 예술적 가감 그리고 미래에 대한 예견은 어디까지나 현재 모델의 이상적인 상태를 향한 방향으로만 용인되었지, 낭만주의에서처럼 작가의 자유로운 상상력의 발휘에 의한 자유자재의 변형을 뜻하는 것은 결코 아니었던 것이다.

이렇게 예술은 현재 주어진 모델에서 예상될 수 있는 이상적인 것을 모방해야 하는 것이기 때문에 예술가는 '경험'이라고 하는 실제적인 것을 능가하는 것을 그려야만 한다. 따라서 훌륭한 초상화가는 실물과 유사하게 그리

면서 실물보다 더 아름답게 그려야 하는 것이고 시인 역시 우선은 불가능한 일이라도 그것이 더 좋은 실재일 때는 그것을 그려야 하는 것이다.[8] 이렇게 되면 예술이란 이상적인 것에 대한 어떤 자유로운 접근이 된다. 아리스토텔레스는 이상주의적인 예술관을 가지고 있었던 것이다. 그에 의하면 예술 작품은 어떤 모델에서 유래하지만 그 모델보다 더 탁월한 이상적 가치를 지닌다. 왜냐하면 모델은 개별자이지만 그것을 보고 그린 예술 작품에는 보편자가 그려져 있기 때문이다. 한 마디로, 청출어람(青出於藍)이라고 할 수 있다. 그래서 극단적으로 본다면 아리스토텔레스에게 있어서 예술 작품의 출발이 되는 모델의 존재란 사실 모방 대상이 아니고 참조 대상에 가까운 것이라고 하겠다. 그리고 그려내야 할, 즉 모방해야 할 원상·원본은 그 모델 자체가 아니라 그 모델 안에 내재되어 있는 셈이다. 이것이 플라톤과 차이나는 점이다. 그러니까 원상이 존재하는 장소에서 둘은 구별된다. 플라톤의 경우 원상은 이 세계 바깥, 저 초감각적 세계에 따로 독립되어 존재하지만 아리스토텔레스의 경우 그것은 지금 모델이 되고 있는 현실의 그 개별자 안에 존재하고 있는 것이다.

140

개별과 보편의 상호 전환으로서 문학

아리스토텔레스에게 있어 시의 목적은 특수를 통해 보편을 모방함으로써 그 보편적 진리를 구체적이고 생생하게 드러내주는 것이다. 그렇게 하기 위해서

시인은 우선 개개의 사태들로부터 그 안에 내재해 있는 하나의 보편적 진실을 잘 캐치해내어야 한다. 이렇게 뽑아낸 귀납적 보편은 아직은 관념적인 것이다. 그런 다음 시인은 거꾸로 자신이 통찰해낸 그 보편이 숨어 내재하게 될 어떤 개별적 사태로서의 허구를 만들어내는 작업, 즉 구체적인 사건과 성격들을 구성해낸다. 이때 그것이 허구라는 느낌을 주지 않고 가능한 한 그럴 듯하게, 있을 법하게 만들어야만 한다. 아리스토텔레스의 문학은 바로 이런 것이다. 그러니까 경험 세계의 개별자들 속에서 하나의 보편자를 귀납해내어, 그것을 다시 허구의 개별자로 환원시켜야 하는 작업인 이런 아리스토텔레스식 문학이란 여럿(多)의 세계에서 하나(一)로, 다시 하나에서 여럿의 세계로의 이행 작업이 되는 것이다.

그리하여 문학은 개연성 있는 허구가 된다. 허구이니만큼 그것은 어디까지나 가짜이지만 그야말로 생짜배기 가짜가 아니고 개연성이 있는, 즉 실제로 일어날 수도 있을 듯함을 지닌 가짜이다. 허구임을 잘 알면서도 관객이 그럴듯하게 느끼게 되는 이유는 그 안에 담겨진 보편이 원래 현실에서 뽑아낸 것이라 그 허구가 현실과 연장선상에 있는 듯한 '사실 같음', 즉 핍진성(verisimilitude)의 느낌을 주기 때문이다. 그렇다면 작가는 우선 현실의 구체적이고 개별적 자료들에 흐르고 있는 보편적인 것을 잘 간파해낼 줄 아는 남다른 통찰력이 필요하고 또 그렇게 해서 추출해 낸 어떤 보편적 원리를 이번에는 어떤 새로운 플롯으로 구체화해낼 수 있는 표현 능력에서 탁월해야 할 것이다. 요컨대 훌륭한 작가란 한 마디로 말해서 '예시 능력이 뛰어난 인물'이다.

141

데우스 엑스 마키나

한편 문학작품을 하나의 살아 있는 유기체로 본 아리스토텔레스에게 있어서 비극의 생명은 플롯에 있다. 플롯은 다시 '급전(Peripeteia)'과 '발견(Anagnorisis)'으로 이루어지는데 급전이란 이제까지 진행되어오던 어떤 사태가 갑자기 반대 방향으로 바뀌는 것을 의미하고 발견이란 주인공이 어느 순간 자신의 운명을 깨닫는 것을 말한다. 그런데 이런 급전과 발견을 지닌 플롯은 반드시 필연성과 개연성에 의거하여 긴밀하고 통일적으로 이루어져야 한다. 인과율에 의해서 앞뒤가 맞아야 한다는 것이다. 그래서 사건의 해결은 플롯 그 자체에 의하여 자연스럽게 이루어져야지, 예컨대 '데우스 엑스 마키나(deus ex machina)' 같은 것이 되어서는 안 된다.

데우스 엑스 마키나란 '기계로부터 나온 신(神)'이라는 뜻이다. 당시 상연되던 실제 극들 중에는 종결 부분에서 느닷없이 신이 기계 장치를 타고 무대로 내려와 작중 인물들의 문제를 해결해주는 극들이 많이 있었는데 데우스 엑스 마키나란 이렇게 아무 논리적 연관성 없이 작품 외부의 요소가 개입하는 것을 말한다.[9] 그러니까 급전 이전까지의 부분을 갈등이라 하고 그 이후를 해결 부분이라고 할 때, 극적 효과를 위해 극에서 갈등을 있는 대로 증폭시켜 놓고 해결 단계에서는 그에 상응하는 수습을 하지 못하는 바람에 궁지에 몰린 작가가 신이나 초자연적인 요인을 끌어들여 문제를 해결하는 경우가 바로 '데우스 엑스 마키나'이다. 예컨대 성경을 단지 문학으로만 보았을 때 막다른

142

• 찰스 디킨스
Charles John Huffam Dickens 1812~1870
셰익스피어와 함께 영국을 대표하는 작가이다. 가난한 사람들에 대한 따뜻한 시선을 잃지 않으면서 이들의 현실상을 생생히 묘사하고 사회 모순과 부정을 풍자해 큰 대중적 인기를 구가했다. 대표작으로 《올리버 트위스트》(1838), 《크리스마스 캐럴》(1843), 자전적 성격의 《데이비드 코퍼필드》(1850), 미완의 《에드위 드루드》(1870) 등이 있다.

피난길에서 바다가 갈라짐으로 인해 위기를 모면하게 되는 모세의 이야기라든가 황당무계한 스토리를 전개해놓고 결국 그것을 한바탕의 꿈 이야기로 해결해버리는 식의 삼류 SF 소설 역시 여기에 해당된다. 그 외에도 찰스 디킨스 C. Dickens*의《올리버 트위스트Oliver Twist》나 토머스 하디T. Hardy**의《테스 Tess》의 경우에서처럼, 우연히 발견되어 결정적인 증거가 되는 출생 반점이라든가 뜻하지 않은 유산 또는 잃어버렸던 유언장이나 편지를 찾는 일 따위의 사건 해결 역시 마찬가지이다. 아리스토텔레스가 요구하는 필연성과 개연성에 의한 플롯에 맞지 않는 것이다. 이렇게 볼 때 오늘날 삼류 액션영화의 대부분은 아리스토텔레스의 주문에 형편없이 못 미치는 플롯으로 되어 있다. 주인공을 죽일 수 있는 결정적인 기회에서 악당이 쏘는 권총에는 언제나 아무 이유 없이 총알이 없어 불발이 된다. 흥미만 자아냈을 뿐 전혀 필연성과 개연성이 없는 억지인 것이다. 이런 면에서 아리스토텔레스에게 있어 시인은 플라톤의 경우처럼 단순한 모방자가 아니라 훌륭한 플롯을 만들어내는 일종의 창작자이다.

한편 아리스토텔레스에 의하면 비극은 진지하고 일정한 크기를 지닌 완결된 행동의 모방이요, '연민과 공포'를 환기시키는 사건의 모방이다. 그리고 그러한 연민과 공포의 감정에 대해서 카타르시스(Katharsis)를 행하는 것을 그 목적으로 한다.[10] 비극이 일정한 크기를 지녀야만 하는 것은 아리스토텔레스가 미란 "크기(Megathos)와 질서(Taxis)"[11]에 있다고 생각하였기 때문이다. 아리스토텔레스 역시 미는 수적 비례에 의한 것이라는 전통을 따르고 있었던 것

143

•• 토머스 하디
Thomas Hardy 1840~1928
영국의 소설가이자 시인. 1891년에 발표한《테스》의 작가로 유명하다. 1871년에 첫 장편소설《최후의 수단》을 출간하면서 문단에 데뷔했다.《테스》와《미천한 사람 주드》(1895)를 발표하면서 당시 영국 사회의 불합리한 인습을 폭로하고 남녀 간의 성적인 사랑을 소재로 삼았다는 이유로 교회로 대표되는 보수층의 거센 비난을 받았다. 그는 이때부터 소설 쓰기를 그만두고 시와 극작에만 몰두한다. 1910년에 국왕으로부터 공로 대훈장을, 1925년에는 황태자의 방문을 받는 등 말년에는 영예를 누리다 웨스트민스터 성당에 묻혔다.

이다. 너무 작아서 부분 간의 비례를 인식하지 못하게 되거나 지나치게 커서 전체의 통일성을 간파할 수 없는 경우는 결코 아름다울 수 없다는 것이다.

아리스토텔레스가 말하는 비극이란 신분이나 지위에 있어서 보통 사람들보다 한 수준 위의 주인공이 자신에게 미리 정해져 있는 숙명과 본인의 판단 오류 또는 악의 없는 성격적 결함(hamartia)에 의해서 파멸당하는 것을 내용으로 한다. 오이디푸스나 햄릿은 어떠한가? 왕이거나 왕자이다. 로미오와 줄리엣 또한 귀족이었다. 이들은 모두 자기도 모르는 숙명에 의해 억울하게 파멸당하는데 거기엔 유달리 완벽을 추구하는 본인들만의 특별한 성격이 한 몫을 한다. 이때 '연민'이란 주인공이 특별한 도덕적 잘못이 없음에도 불구하고 억울하게 불행해지는 모습을 보았을 때 우러나오는 측은함이다. 그리고 '공포'란 그와 같은 숙명이나 성격상의 과오가 관객 자신에게도 예외적이지 않을 것이라는 판단이 가져오는 두려움이다. 이렇게 해서 일어나는 연민과 공포의 감정은 카타르시스를 통해서 해소된다. 여기서 카타르시스 개념에 대해 자세히 알아보자.

카타르시스, 이열치열(以熱治熱)

카타르시스는 원래 미메시스와 한 쌍을 이룬 단어이다. 미메시스는 애초에 종교 제식행위 때 코레이아를 내용으로 하는 사제의 숭배 행위를 지칭하는

말이었는데, 카타르시스도 그러한 코레이아로 인한 정서적 효과를 가리키는 말이었다. 고대 그리스인들에게는 코레이아에 참여한다거나 또는 그것을 보거나 듣기만 함으로써도 감정의 표현을 통해 마음을 진정시켜주는 어떤 치유 효과가 생긴다고 믿는 전통이 있었다. 그에 따라 춤이나 음악 그리고 연극 등이 이를 접하는 이로 하여금 감정을 달래고 영혼을 세척시켜주는 역할을 담당한다고 그들은 생각했다. 그리고 이러한 작용을 카타르시스라고 불렀다. 처음에 카타르시스는 '죄를 정화한다'는 의미의 종교적 용어였던 동시에 청정, 즉 '체내에 남은 불순물을 배설시킨다'라는 뜻을 지닌 의학적 용어이기도 했다.

카타르시스는 BC 5세기에 와서 처음 음악과 시와 관련하여 사용되기 시작했다. 음악과 시가 충격과 감정 및 상상력을 통하여 이성을 압도하는 어떤 상태를 낳으면서 마음속에 격렬하고 이질적인 감정들을 일으킨다는 생각은 당시 그리스에서는 일반적인 것이었다. 하지만 이 용어는 시나 음악, 연극 관련 이외에도 종교적인 내용의 문헌에도 등장하고 있는가 하면 의학 용어로도 사용되어짐에 따라 포괄적인 의미를 지님으로써 예술과 관련해 정확한 의미를 밝히기 어렵다. 따라서 이 용어는 예술을 바라보는 시각에 따라 다양하게 해석될 수밖에 없다.

육체는 약으로 순화되고 영혼은 음악으로 순화된다고 하면서 카타르시스를 음악이 행하는 영혼의 순화라고 주장했던 피타고라스 학파도 있었지만 카타르시스가 중요한 미학적 주제가 되기 시작한 것은 아리스토텔레스에 의해서이다. 아리스토텔레스는 시가 이를 접하는 사람으로 하여금 마음속에 어

떤 강렬한 감정을 일으키게 한다는 전통적인 생각을 수용하여 자신의 시학이론에 적용하였다. 그는 시가 쓸데없이 인간의 감정을 고양시켜 이성적 생활에 방해를 초래한다고 주장했던 플라톤을 반박하고, 시는 감정을 격하게 만드는 것이 아니고 오히려 감정을 해방시킨다고 하면서 시를 옹호하였다. 시는 그냥 강렬한 감정들을 일으키기만 하고 마는 것이 아니라, 또 그렇게 함으로써 냉철한 이성을 잃게 하는 것이 아니라 그러한 감정들의 이완 내지 해방을 가능하게 해주며 그렇기 때문에 시로부터 얻는 즐거움이 있다는 것이다. 그리고 그러한 감정을 카타르시스 해주는 것이 시(비극)의 목적이자 기능이라고 생각했다. 그런데 아리스토텔레스가 말한 카타르시스가 의학적인 개념(배설)인지 종교적인 개념(정화 또는 속죄)인지 분명하지 않아 지금까지 논란이 되어 왔는데 최근에는 대체로 감정의 해방 개념으로 받아들여지고 있다.[12]

그 구체적인 방법이 배설이 되었건, 아니면 정화가 되었건 간에 어쨌든 카타르시스라는 개념을 동원해 아리스토텔레스가 주장하고 있는 바는 연민과 공포의 감정이 비극을 통해 해소될 수 있다는 것이다. 연민과 공포라는 감정은 인간의 본원적인 감정이다. 정도의 차이는 있어도 일말의 측은지심을 지니지 않은 사람은 없을 것이다. 그리고 유한한 존재인 인간으로서 우리가 사는 이 세계에 대해, 대자연에 대해 본능적 공포감을 갖지 않는 사람은 없을 것이다. 그런데 이렇게 인간이 본원적으로 지니는 감정인 연민과 공포는 결코 쾌감이 아니다. 떼어낼 수 없는 이런 불쾌감, 건강하지 못한 감정인 연민과 공포를 비극이라고 하는 꾸며낸 이야기의 연민과 공포로 맞불을 놓아 잠시나

마라도 해소시키자는 것이다. 이렇게 볼 때 카타르시스는 거의 '이열치열(以熱治熱)'의 개념과 유사한 것이라 할 수 있다. 그러니까 같은 것으로 같은 것을 치료한다고나 할까? 문제 해결을 위해 동일한 것을 이용하는 이런 방식은 동서양을 막론하고 고대인들에게 널리 퍼져있었던 생각인 소위, 동일성의 원리를 적용한 결과이다.

이런 예를 들어보자. '이이제이(以夷制夷)'란 말은 무슨 뜻인가? 깡패가 집에 들어와 행패를 부린다면 나중이야 어떻든 우선 내가 제압할 수 없는 이 깡패를 내쫓기 위해서 이 깡패에 맞먹는 다른 깡패를 이용하는 수밖에 도리가 없다. 글자 그대로 깡패로 깡패를 해결하는 것이다. '같은 것으로 같은 것을'이란 이런 뜻이다. 동물들 중 관절이 가장 발달한 고양이의 관절을 섭취해서 관절의 병을 치료하는 방식, 정력을 강화하기 위해 정력이 센 동물인 물개의 신장을 먹는 것, 이 모두 마찬가지이다. 비과학적이라는 이유로 현대 의학에서는 철퇴를 맞았지만 흔히 동종요법이라는 명칭으로 불리는 이런 처방은 같은 것을 이용해 같은 것을 해결하는 방식이다. 이 뿐만이 아니다. '같은 것이 같은 것을 알아본다(Like knows like)', '같은 것이 같은 것을 부른다(Like draws like)' 등의 사고도 전부 고대적인 동일성의 원리 사유이다.

147

헬레니즘기의 걸출한 철학자, 플로티노스는 말하길 "눈이 태양과 같지 않고서는 태양을 볼 수 없다."라는 유명한 말을 한다. 이 말은 먼 훗날 괴테J. W. Goethe의 《색채론Zur Farbenlehre》에서 그대로 인용된다.[13] 모차르트에 밀리는 게 억울할 정도의 천재, 괴테가 보기에도 이 통찰은 기가 막히게 맞는다고

동일성의 원리

끼리끼리 만난다는 동일성의 원리를 인간 관계에 대입했을 때, 결혼이야말로 가장 좋은 예가 아닐까 한다. 좋은 사람, 격이 높은 사람을 만나고 싶으면 먼저 내가 좋은 사람, 격이 높은 사람이 되어야 한다. 내가 격이 높으면 격이 높은 사람이 눈에 들어오고 서로 이끌릴 것이다. 같은 파장끼리는 공명하게 되어 있다.

느꼈던 모양이다. 틀린 통찰이 아니다. 어떤 대상을 A라고 알아보려면 내가 먼저 그 A에 대한 개념을 가지고 있어야 한다. 인식이란 주/객이 일치할 때 이루어지는 것이니까. 태양이 무엇인지 모르는 사람은 실제로 태양을 보아도 그것이 무엇인지 알지 못할 것이다. 같은 것이 같은 것을 알아보는 것이다. 이 원리는 비단 인식론 영역에만 적용되는 게 아니다. 예를 들어 우리는 쓰레기를 어디에 버리는가? 쓰레기가 모여 있는 쓰레기 더미를 찾아 거기에 버린다. 결과적으로 쓰레기가 쓰레기를 부른 꼴 아닌가? 책방들은 몰려있고, 가구점들은 한 곳에 같이 있다. 다른 것도 마찬가지다. 같은 파장을 가진 것들은 공명한다는 거다. '끼리끼리', '유유상종'이라는 격언, 그리고 "같은 깃털의 새끼리 모인다(Birds of a feather flock together)"란 속담은 그래서 가능하다. 고대인들은 이런 현상을 하나의 원리로 받아들였다. 그게 바로 동일성의 원리이다. 동양도 마찬가지다. 뛰어난 선생님이 될성부른 나무를 알아보고 속물이 속물을 알아보듯, 흔히 말하는 '뭣 눈에는 뭣만 보인다'라는 우리의 속담 역시 동일성의 원리에 의한 것이다.

148 　　어쩌면, 이 세상의 모든 일들은 다 내가 불러오는 것인지도 모른다. 내가 특정 파장을 갖게 되면 그에 조응하는 우주의, 자연의 어떤 기운이 나와 공명함으로 인해 특정 사태들이 벌어지는 것인지도 모른다. 같은 것이 같은 것을 부르는 것이다. 그래서 심리학자들은 긍정적인 사고를 하면 긍정적인 일이 생긴다 라고 하면서 마음의 힘을 역설하는 것이다. 가톨릭에서 "제 탓이요 제 탓이요, 제 큰 탓 이옵니다"라고 하며 남을 원망하기에 앞서 자기 자신의 잘

못을 먼저 되돌아보게 하는 것도 이런 맥락에서 이해할 수 있다. 꾸며낸 연민과 공포로 원래의 연민과 공포를 해소하자는 카타르시스 개념에는 이러한 동일성의 원리 사유가 밑에 깔려 있다고 할 수 있다.

아리스토텔레스의 미학은 카타르시스 개념을 이용하여 예술 작품이 향유자에게 끼치는 정서적 효과를 인정했다는 점에서 예술을 인식론적인 차원에서만 이해하려고 예술 작품이 발휘하는 감성적 영향력을 오히려 위해한 것으로 간주했던 플라톤의 그것과 대비를 이룬다.

한편 아리스토텔레스는 모방이 인간의 본성 중 하나이고 모방을 통해서 인간은 학습의 쾌를 느낀다고 하면서 모방 충동이 예술의 근원이라고 주장한다. 아리스토텔레스에 의하면 가령 보기 흉한 동물이라도 그것을 극히 정확히 그려놓으면 보는 이는 이 동물을 재인식하는 어떤 '앎의 쾌감'을 느낀다는 것이다.[14] 이렇듯 아리스토텔레스가 말하는 모방은 인식과 관련되는 것이며 따라서 모방이 주는 쾌감이란 특수에서 보편을 지각할 때 얻는 쾌, 즉 지적인 쾌감이다. 아리스토텔레스는 예술의 정서적 효과를 강조하면서도 동시에 주지주의적인 예술관을 여전히 취하고 있는 것이다. 이런 사실에 착안해 최근에 레온 골든L. Golden 같은 주석가는 논란이 되는 아리스토텔레스의 카타르시스 개념을 일종의 지적 명료화의 과정으로 독특하게 이해하기도 한다.[15]

아리스토텔레스의 미메시스 이론과 예술관은 이후 그의 학문적 권위와 함께 서구 예술론에 있어서 지대한 영향을 끼쳤다. 그리고 그 영향력은 특히 문학 이론에 있어 그의 《시학》에 대해 맹종에 가까운 지지를 보냈던 신고전

주의라는 특수한 시기뿐 아니라 오늘날까지도 여전하다. 게오르그 루카치G. Lukács* 같은 경우가 그 좋은 예다.[16]

은유 한 마디만…

이제 다시 〈일 포스티노〉로 돌아가보자. 아무리 강조해도 지나치지 않을 정도로 이 영화의 테마 음악은 아름답다. 만약 이 영화 음악을 은유적으로 표현해보라고 한다면 '따사로운 봄 햇살이 새겨가는 물방울 무늬'라고 하고 싶다. 아리스토텔레스가 은유 구사력은 천재의 징표라고 하였지만 인간의 능력 중 어느 정도의 노력으로 웬만한 수준까지 달성되지 못하는 경우는 거의 없을 것이다. 우편배달부 마리오도 천재는 고사하고 시에 대해서 일자무식이었지만 네루다와의 만남 이후 많은 연습 끝에 어느덧 베아트리체에게 "당신의 미소는 나비의 날갯짓이며… 그대의 미소는 부서지는 은빛 파도"라는 멋진 은유를 구사할 줄 알게 되었다. 그러니까 훌륭한 예술 작품을 만들고자 한다면 평소에 서로 다른 것들 중에서 닮은 점을 찾아내는 훈련을 부단히 해야 할 것이다. 물론 나를 보고 첫눈에 알랭 들롱과 닮은 점을 찾아내는 사람은 애초에 위대한 예술가가 될 수 있는 인물이겠지만……(?).

150

• 게오르그 루카치
Georg Lukács 1885~1971

헝가리의 마르크스주의 철학자이자 미학자이다. 1917년 러시아 혁명을 계기로 1918년 헝가리 공산당에 입당해 죽을 때까지 마르크스주의를 고수한다. 1919년 헝가리 혁명 실패후 독일과 러시아에서 거주하다 1944년 헝가리로 돌아와 부다페스트 대학의 미학 및 철학교수를 역임했다. 저작으로 마르크스 사상에 관한 20세기 최고의 고전이라는 평가를 받는 《역사와 계급의식》(1923), 《레닌》(1924), 《실존주의냐 마르크스주의냐》(1951) 등이 있다.

공포와
종교의 탄생

보링거의 '추상',
숭고미

6장.

152 나는 개인적으로 공포영화를 그다지 좋아하지 않는다. 어렸을 적에 〈지옥 문〉 또는 〈드라큘라Dracula〉 같은 공포영화를 보고 나면 그 무시무시하던 장면과 분위기가 오래도록 잊혀지질 않아서 나중에 혼자서 집을 보게 된다든가 밤늦 게 인적이 없는 동네의 막다른 골목길을 걷게 된다든지 할 때, 아니면 컴컴한 지하실에 혼자 내려가야만 하게 될 때 어김 없이 생생히 떠올라 나를 괴롭히 곤 했던 경험들이 있어서 그렇다. 묘하게도 공포영화는 그 잔상을 떠올리지 말아야 한다는 생각을 하는 순간 바로 그 생각이 오히려 무서운 장면을 불러 오는 어떤 재수 없는 악마성(?)을 지니고 있는 것 같다. 한때 그 무섭던 잔상 이 오래도록 기억에 남았던 공포영화는 〈13일의 금요일Friday the 13th〉이었다.

많은 사람들이 나처럼 이 영화에 치를 떨었는지 어쨌는지 〈13일의 금요일〉은 계속 여러 편의 후속작이 이어지기도 하였다. 그 후 무슨 고약한 껌같이 달라붙던 〈13일의 금요일〉의 괴롭던 장면들이 자연스레 잊혀져갈 무렵 똑같은 방식으로 나로 하여금 공포영화에 대해서 공포를 느끼게 한 영화는 바로 웨스 크레이븐 감독의 〈나이트메어A Nightmare on Elm Street〉이다. 이 영화 역시 여러 번에 걸쳐 속편이 제작된 것을 보면 아마도 많은 이들에게 확실한 공포를 느끼게 해준 영화였던 모양이다.

생각해보면 참으로 의아하다. 왜 사람들은 무서운 영화를 보는 걸까? 무서움을 싫어하면서도 말이다. 어째서 공포감이 불쾌한 것임을 잘 알면서도 공포영화를 거부하지 못하는 것일까?

이런 인간심리의 모순에 대해 미국의 철학자 노엘 캐롤Noël Carroll은 그의 《공포물의 철학 또는 마음의 역설The Philosophy of Horror or Paradoxes of the Heart》에서 주장하길, 공포영화 안에는 그런 공포감을 바탕으로 한 일종의 '흥' 비슷한 어떤 놀이 상태가 존재하기 때문이라고 하였다. 공포영화를 볼 때 사람들은 공포라는 자극을 매개로 예술의 놀이적 측면을 즐긴다는 것이다. 다시 말해서, 공포가 예술이라고 하는 어떤 놀이적 차원의 것으로 처리되었기 때문에 사람들은 불쾌감을 느끼는 듯하면서도 그 놀이의 재미를 거부하지 못하게 된다는 것이다. 말하자면 두려움을 지불하고 재미를 사는 셈이다. 그렇다면 이렇게 무서움의 고통을 흥으로 바꿔치기해버리는 예술은 놀라운 마력을 지녔다고 하겠다. 만약 무서움이 예술적으로 처리되지 않았다면 필경

153

무서우면서도 끌리는 심리

이불을 뒤집어쓰고 옆사람의 옷자락을 꽉 쥐면서도 귀신이 나오는 극적인 장면에서 눈을 떼지 못한다. 그날 밤에 화장실도 제대로 못가고 잠자리를 뒤척여도 어김없이 공포영화를 찾아 본다. 긴장되어 안절부절하면서도 끌리는 이상야릇한 심리는 무엇일까?

공포는 그것을 겪는 당사자에게 엄청난 고통이 될 것임에 틀림없기 때문이다.

공포는 무지와 고독에서

그런데 도대체 무서움이란 무엇일까? 오금이 저리며 순간적으로 생존의 좌절감을 느끼게끔 만드는 공포의 정체란 과연 무엇일까?

공포는 자기 보존 욕구를 위협받을 때 일어난다. 그런데 그 위협감은 인간이 무지와 고독에 처해졌을 때 가장 심해진다고 본다. 정체 파악이 전혀 되지 않은 채 알 수 없는 힘을 가진 듯한 외부의 대상을 오로지 자기 혼자 맞이할 때 우리는 공포를 느끼는 것이다. 한 번도 가본 적 없고 아무도 없는 컴컴한 산길을 혼자서 걷는다고 생각해보라. 혼자라고 해도 그나마 아는 길이라면 조금은 덜 무서울 것이고, 또 비록 전혀 모르는 산 길이라 해도 친구나 다른 사람과 함께 가면 공포감이 덜한 이유가 여기에 있다. 무지와 고독 상태에서 공포는 일어나는 것이다. 공포영화가 꼭 밤이 배경이 되는 것도 이러한 맥락에서 이해할 수 있다. 어둠은 사물 인식을 방해하고 대상에 대한 무지를 조장한다. 그리고 밤은 아무래도 낮보다 사람이 개인으로 홀로 남게 되기 쉬운 시간이다. 그러니까 무지와 고독, 이것이 공포의 근본적인 원인이다. 고독이란 타자와의 관계 단절로 인한 소외와 사적인 개인성의 방치를, 그리고 무지란 접하는 대상의 정체성과 그것이 지닌 힘에 대한 몰이해를 의미한다. 그런

밤의 공포와 학교

교실에 두고 온 문제집을 가지러 달빛이 어슴프레 비추는 복도를 걸어간다고 상상해보자. 수없이 보고 오고갔던 그 길이 처음 와본 듯 낯선 곳이 된다. 발자국 소리가 이렇게 컸던가, 교실까지 이렇게 오래 가야 했던가. 밤은 낯설게 하는 데 최적의 배경조건이다.

154

데 이 둘을 완벽히 겸비한 것이 있다. 바로 죽음이다. 죽음이란 오로지 자기 혼자 맞이해야만 하는 가장 사적인 사건이면서 전혀 자기가 알 수 없는 상대와의 만남이다. 그래서 죽음은 인간에게 가장 두려운 것이다.

"잠들지 마라, 프레디가 온다"

그렇다면 〈나이트메어〉는 대단히 탁월한 공포영화라고 하겠다. 이 영화는 '막 잠들 때'라고 하는, 가장 사적인 행위이면서 본인이 모르는 세계로의 진입이 이루어지는 순간을 공포의 진원지로 다루고 있기 때문이다. 즉 이 영화는 공포의 핵심인 무지와 고독을 건드린다. 생각해보라. 죽음을 제외하고 잠과 꿈만큼 이 세상에서 올곧이 자기 혼자의 몸과 마음으로만 맞이하게 되는, 알 수 없는 세계와의 만남이 언제 또 있을까? 아마도 막 잠이 드는 순간을 기억할 수 있다면 이에 동의하기 쉬울 것이다. 또한 꿈에서 막 깨어나게 될 때를 섬세하게 기억할 수 있다면 더욱 그러할 것이다. 막 잠이 들 때, 깨어 있는 의식과 환영 같은 것 사이를 몇 번 오가다가 꿈의 세계로 빨려 들어가게 되지 않던가? 그때, 잠깐 깨어 있는 의식으로 되돌아온 그 짧은 순간, 자신의 의식이 새롭게 느껴지지 않던가? 자신의 존재감이 유난히 진하게 느껴지지 않던가 말이다. 그래서 '잠'은 미지의 세계와의 만남이고 '막 잠들때'는 순간적으로 자기가 자기를 여실히 느낄 수 있는 가장 사적인 시간으로, 가장 진한 외로움

155

이 느껴지는 순간이다. 외로움이란 자신이 자신을 의식할 때 일어나는 감정이기 때문이다.

그리고 떠올려보라. 꿈에서 현실의 자신으로 다시 돌아오게 될 때 어떠한가? 비로소 내 몸, 내 의식이 지금, 여기에 정말 존재하고 있다는 느낌이 가장 강하게 드는 순간이 바로 이때이다. 내 몸과 내 의식의 실존감이 정말 실감나게 느껴지지 않던가? 다시 찾은 자신의 몸과 마음이 새롭다 못해 이 하늘, 이 땅에 오로지 나 하나만 '존재하고 있다'는 외로운 생각이 일순 강하게 들지 않던가? 다시 말해서 내 의식과 세상과의 대면이 너무나 확실하면서도 극도로 사적인 것으로 느껴지지 않던가 말이다. 그래서 나의 실존이란 오직

죽음은 혼자 감당해야 할 몫이다. 누구도 대신하거나 함께 해줄 수 없다. 죽음이라는 절대 고독을 제외하고 잠과 꿈만큼 '이 세상에 나는 혼자구나'라는 진한 외로움을 느끼게 하는 순간이 있을까? 고요한 밤 눈을 감고 잠에 빠져들 때, 한밤에 자기도 모르게 눈이 떠져 어두운 허공을 응시할 때, 이른 아침 꿈에서 현실로 돌아올 때 내가 지금 여기에 존재하고 있다는 의식이 강하게 들지 않는가?

이 세상과 내 의식하고만의 관계의 문제일 뿐 타자 등 그 외의 것은 전부 무관하다는 생각이 든다. 그리고 여기서 나아가서 '아! 내가 죽을 때도 이런 식으로 오로지 내 의식만으로 그 사건을 맞이하게 되겠거니'하는 생각이 유추된다. 이렇게 모르는 세계와의 접촉이면서 자신이 자신을 그야말로 올곧이 의식하게 되는 가장 절실히 외로운 순간은 아마도 바로 이 순간들, 즉 잠에 막 빠져드는 순간과 꿈에서 자기의식으로 막 돌아오는 순간이 아닐까 싶다.

이렇게 무지와 고독이 동반된다는 점에서 '잠'은 죽음과 유사성을 띤다. 잠은, 말하자면 현실 의식의 죽음인 것이다. 따라서 웨스 크레이븐 감독이 '막 잠들 때'라고 하는, 무지와 고독이 일어나는 순간을 공포감이 시작되는 시간으로 설정했다는 것은 대단한 통찰이라고 할 수 있다. "잠들지 마라. 프레디가 온다."고 되뇌이면서도 주인공이 어쩔 수 없이 잠에 빠져들고, 그래서 잠속에서 위험에 처해지는 이 영화의 독특한 구조는 마치 예전에 보았던 공포영화의 무서운 장면을 잊어 버리려고 의식하는 순간 바로 그 의식 때문에 오히려 그 장면이 더 떠올라 공포감에 젖게 되는, 그런 거부할수록 빨려들게 되는 악마적 침윤의 메커니즘을 그대로 적용한 것이다.

157

개인적으로 이 영화를 보면 마치 키리코G. de Chirico*의 그림을 보는 듯한 느낌이 든다. 영화에서 주인공이 막 잠에 빠져들 때 교묘하게 깔리는 특유의 몽환적이면서 위험한 분위기는 마치 압사시킬 만한 무게로 캔버스 전체를 내리누르고 있는 것만 같은 뭔지 모를 불길한 정적과 고요로 인해 어떤 공허의 백색공포가 느껴지는 키리코 그림의 분위기와 비슷하게 다가오는 것이다.

• 키리코

Giorgio de Chirico 1888~1978

그리스 출생의 이탈리아의 화가이다. 환상적이고 몽환적인 화풍으로 달리, 마그리트로 대표되는 초현실주의에 많은 영향을 끼쳤다. 1906년 독일의 뮌헨 예술아카데미에서 수학하면서 막스 클링거와 아놀느 뵈클린 등의 환상 회화와 니체와 쇼펜하우어 철학에 흥미를 느낀다. 후에는 음산하고 어딘지 불안한 기운이 감도는 분위기, 기하학적인 형태 등을 특징으로 하는 '형이상파' 미술 운동을 주도하며 이탈리아 화단의 대표적 화가가 된다. 작품으로 〈영원한 노스텔지어〉(1912~13), 〈불안한 여행〉(1913), 〈붉은 탑〉(1913) 등이 있다.

이는 어쩌면 키리코의 그림이 소위 '형이상학적 회화'라고 하는 별칭답게 주로 꿈과 같은 초현실적 이미지들로 채워졌기 때문일 수도 있다.

공포와 예술:
추상과 감정이입

사실 중세 때 일찌감치 초현실주의적 회화를 구사한 히에로니무스 보쉬H. Bosch* 같은 인물 등에 의해서 종교적인 소재가 무섭게 그려졌던 것 말고는 서양회화에서 기괴하고 두려운 대상을 그림으로써 직접적으로 공포감을 표현해낸 경우는 별로 없다. 공포는 그런 식이 아닌 전혀 다른 방법으로 회화화 되었다. 스위스의 예술사학자 빌헬름 보링거W. Worringer에 의하면 그것은 '추상'이라는 방법으로 예술에 녹아들었다.

보링거는 그의 논문 〈추상과 감정이입 Abstraktion und Einfühlung〉에서 공포를 인간이 처한 공간 상황과 관련하여 파악하고 이를 예

158

• 히에로니무스 보쉬
Hieronymus Bosch 1450?~1516
네덜란드 화가로 기괴하면서 환상적이고 공상적인 그림을 그렸다. 아직도 그의 그림에 담긴 도상학적 의미가 완전히 밝혀지지 않았으며 분석심리학의 창시자 구스타프 융은 그를 '기괴함의 거장, 무의식의 발견자'로 평가하기도 했다. 그는 몇몇 작품 외에는 서명을 하지 않았고 날짜를 기록한 적이 없어 25개 미만의 작품만이 그의 그림으로 간주된다. 대표작으로는 〈가시면류관을 쓴 그리스도〉(1480경), 〈최후의 심판〉(1504경) 〈쾌락의 정원〉(1500~1510경) 등이 있다.

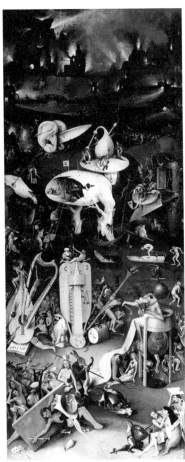

〈세속적인 쾌락의 동산〉, 히에로니무스 보쉬Hieronymus Bosch, 1504경

보쉬는 세 폭 제단화(Triptych) 형식으로 구성된 이 그림에서 인간의 타락 과정과 기괴한 지옥의 모습을 상징적으로 묘사하고 있다. 왼쪽 패널에는 에덴 동산을, 가운데 패널에는 점점 타락하고 있는 인간상을, 오른쪽 패널에는 지옥을 배치해 순차적으로 감상할 수 있도록 했다. 가운데 패널을 두고 이러저러한 해석이 있지만 보통 이 그림은 인간의 죄악과 타락에 대한 종교적·도덕적 경고와 교훈을 담은 작품으로 해석된다. 한 번도 본적 없는 이름 모를 동식물, 형체도 기괴한 괴물, 협박과 고문과 형벌이 노골적으로 묘사되고 죄의 끔찍함이 그대로 전해진다. 그 어떤 종교적 설교도 이보다 더 도덕적 순결성에 대한 자각과 죄의 회개를 일깨우진 못할 것이다.

술 양식에 적용하였다. 먼저 그는 미를 객관화한 자기 향수로 보는 립스T. Lipps의 감정이입 미학을 비판한다. 그것은 인간의 예술 경험에 있어서 반쪽의 미학밖에 되지 않는다는 것이다. 보링거에 의하면, 감정이입 미학의 원리인 "감정이입 충동은 유기적인 것의 미 속에서 만족을 느끼는 미적 체험을 전제로 하는 것이다. 그러나 인간에게는 비유기적이고 생명이 없는 결정체적인 것의 미 속에서 만족을 느끼는 추상 충동도 있다."[1]는 것이다.

이렇게 그는 감정이입 충동에 대비되는 또 하나의 인간의 예술 충동으로 추상 충동을 제시한다. 결론부터 말해서, 그에 의하면 본능적 인식이 뛰어난 원시인이나 동방인 그리고 자연 환경이 척박하여 사람이 살기 어려운 공간에서 생존해야 하는 사람들에게는 그 공간의 공포를 극복하고자 추상이라는 심리적 충동이 일어난다. 반면 이미 지적 인식에 능하거나 윤택하고 살기 좋은 자연 환경 속에서 사는 사람들은 반대로 그 공간과 친화적이 되어 자연에 자신의 감정을 이입하게 된다. 그 결과 전자에서는 추상의 양식이, 후자에게서는 자연주의 양식이 각각 예술로 나오게 된다고 주장한다. 물론 이때 보링거가 말하는 추상이란 기하학적 양식으로서의 추상을 가리킨다.[2] 보링거는 예술사에서 명백히 구분될 수 있는 두 가지 경향의 양식이 존재한다고 판단하고 그러한 양식의 문제를 심리적인 동기에 의한 것으로 해석한 것이다. 밀레J. F. Millet의 그림과 몬드리안P. Mondrian*의 그림을 비교해보자. 시대적 간격이 얼마 되지 않는데도 두 그림의 스타일은 너무도 판이하게 다르지 않은가? 이렇게 엄연히 자연 모방의 양식이 있는가 하면, 추상의 양식이 있다. 사실주의나

160

• 몬드리안
Piet Mondrian 1872~1944
네덜란드의 화가로 칸딘스키와 함께 추상회화의 거장으로 손꼽힌다. 초창기에는 자연주의, 인상주의, 야수파 등 다양한 양식의 작품을 선보였으나 점차 검은색의 격자 선을 그리면서 독자적인 스타일을 창출한다. 여기에 빨강, 파랑, 노랑의 세 가지 원색을 사용하면서 강렬한 추상성을 드러내기에 이른다. 대표작으로 〈빨강 노랑 파랑의 구성〉(1928), 〈구성 No. 8〉(1939~1942), 〈브로드웨이 부기우기〉(1942~1943) 등이 있다.

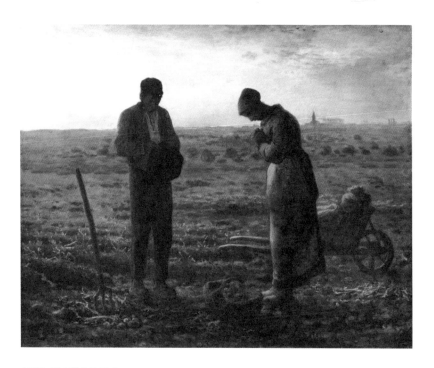

〈만종〉, 장 프랑스아 밀레Jean-Francois Millet, 1857~1859

〈빅토리 부기우기〉, 몬드리안Piet Mondrian, 1942~1944

보링거는 예술사에서 명백히 구분될 수 있는 두 가지 경향의 양식이 존재한다고 판단하고 그러한 양식의 문제를
심리적인 동기에 의한 것으로 해석한다. 밀레의 〈만종〉과 몬드리안의 〈빅토리 부기우기〉를 비교해보라. 시대적
간격이 얼마 되지 않는데도 스타일이 판이하게 다르지 않는가? 밀레 그림처럼 자연 모방의 양식이 있는가 하면,
몬드리안 그림처럼 추상의 양식이 있다.

인상주의는 전자의 극단적인 예가 될 것이고 입체파나 기하학적 추상회화는 후자에 해당된다. 하나는 시각적인 것과 관련되는 회화요, 다른 하나는 사유와 관련되는 회화이다. 즉 전자가 눈에 보이는 대로의 그림이라면, 후자는 머리로 알고 있는 대로의 그림이라고 할 수 있다. 감각과 지성의 관계로 환원될 수 있는, 예술에 있어서의 이런 대비의 원형을 보링거는 바로 원시예술 및 이집트의 예술과 그리스 예술 간의 차이에서 찾아냈다. 그리고 그 차이의 원인을 공간 공포의 극복 의도라고 하는 심리작용으로 보았다.

감각의 그림과 사유의 그림

그런데 추상이란 무엇인가? 추상(抽象)의 '추(抽)'자는 '빼낸다'라는 의미를 가진 만큼, 추상이란 다양한 사태와 현상들로부터 일반적인 하나의 보편자를 빼내는 귀납적 추론이다. 즉 추상이란 개념화를 의미한다. 따라서 추상은 본질적으로 '앎'과 관련된다. 지피지기면 백전백승이라고, 아주 험한 자연 환경에서는 생존을 위협하는 자연에 대해서 알아야만 한다. 자연의 원리를 파악하여 이에 대처해야만 살아남을 수 있을 테니까 말이다. 이런 경우라면 다양한 자연 현상 속에 흐르고 있는 하나의 원리에 대한 앎이 필수적일 것이다. 그렇다면 눈에 보이는 여러 가지 자연물들과 자연 현상은 이미 감각의 대상을 넘어서 앎의 대상이 되어 버린다. 그리고 어떻게든 그것의 배후에 숨겨져

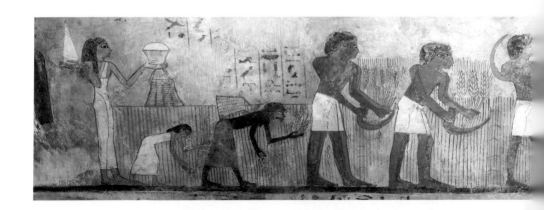

있는 근본원리를 알고자 하는 충동이 일어난다. 이와 같이 추상이란 특정 공간에서 느껴지는 내적 불안감과 공포를 극복하기 위해 생겨나는 사고 작용이라는 것이 보링거의 생각이다.

보링거는 이집트의 예술을 그 예로서 제시한다. 이집트의 그림이나 부조작품을 보라. 얼굴은 옆얼굴을 묘사했는데 가슴은 정면을 향하고 있다. 그리고 다시 다리는 옆모습으로 그려져 있다. 이상하지 않은가? 모델이 이런 자세를 취했다가는 당장 허리가 부러질 판이다. 그렇다고 그 고도의 문명을 일궈낸 고대 이집트인들이 겨우 그런 그림을 그릴 정도로 예술적으로 미숙했다고 할 수는 없다. 소위 '정면성의 원리'라고 불리는 이런 특이한 묘사 방법은 그들이 사물을 눈에 감지되는 대로가 아니라, 알고 있는 대로 그린 것임을 증명해주는 예이다. 그러니까 얼굴과 다리는 옆을, 가슴은 정면의 모습을 그렸을 때가 자신이 알고 있는 그 부위들의 특징을 가장 잘 드러내준다고 그들은 생각하였던 것이다. 눈에 보이는 대로가 아니고 말이다. 기하학이 고대 이집트에서 발달한 이유는 나일 강의 범람과 무관하지 않다. 나일 강이 범람할 때마다 구획되어있던 각자의 밭의 경계가 사라지는 일이 반복되는 일을 평생 겪었던 고대 이집트 사람들은 대상이나 공간에 대한 추상적 사유가 당연히 남달리 발달할 수밖에 없었던 것이다.

반면 보링거는 이와 반대의 경우, 그러니까 추상에의 충동 대신 자연에 대한 감정이입의 양식, 즉 자연주의적인 양식을 발전시킨 경우로 고대 그리스 예술을 지목한다. 고대 그리스인들이 원근법 이전에 이미 대상을 시점에

163

정면성의 원리
이집트의 그림 속 사람을 보자. 얼굴은 옆얼굴, 가슴은 정면, 다리는 옆모습이다. 이런 특이한 방법은 '정면성의 원리'로 불리는데 사물을 눈에 보이는 대로가 아니라 알고 있는 대로 그린 것임을 말한다.

맞게 단축해서 묘사하는 단축법을 작품에 구사하였다는 사실은 그들이 이집트인들처럼 사물을 머리로 파악한 대로가 아니라 눈에 보이는 대로 충실하게 묘사하였음을 알 수 있게 해준다. 이렇게 보링거는 이집트의 예술과 그리스의 예술을 비교하여 추상과 감정이입에 의한 예술 양식의 탄생을 설명한다. 이것은 달리 말하면 "예술에서의 초월성과 내재성"[3]에 대한 이해라고 할 것이다. 보링거의 예술 이론은 그 설득력이야 둘째로 하더라도 일단 추상양식의 예술이 공포심리에서 나오는 것이라고 보았다는 점에서 특기할 만하고, 20세기 추상운동에 이론적 근거가 되었다는 점에서 가치 있다.

숭고

한편 공포감과 관련될 수 있는 미적 범주는 무엇일까? 미학에서는 그것을 '숭고(Sublimity)'라고 본다. 공포는 숭고라는 개념과 연결되기 쉽다. 인간의 힘으로는 파악 불가능하고 감당할 수도 없는 대상에게서 우리는 공포를 느낀다. 그리고 함께 끼얹혀지는 외경심 속에서 현실을 벗어난 저 너머 세계를 떠올리게 된다. 그 광활함과 무한함 그리고 신비함에서 절대자를 상정하게 되고 보다 높은 차원의 어떤 초월적 합목적성 같은 것을 예감해낸다. 거룩한 숭고감에 빠지는 것이다. 이렇게 숭고는 공포에서 시작된다.

숭고가 미적 범주의 하나로 포섭되어, 미와 구별해 활발하게 논의되었던

시기는 18세기이다. 17세기 이후 근대 예술이 고전적인 미와는 반대 방향으로 발전함에 따라 전과 다른 이러한 예술 현상들을 이론화하려는 미학적 욕구로부터 숭고 개념이 본격적인 하나의 미적 유형의 개념으로 적용되기 시작하였다. 그리고 낭만주의의 숭고에 대한 특별한 관심에 힘입어 그것은 아주 중요한 미적 범주가 되기에 이르렀다.

사실 숭고 논의의 기원은 멀리 플라톤에게로 거슬러 올라갈 수 있다. 플라톤은 그의 대화편《법률》에서 진지함과 가벼움을 기준으로 하여 '위대한 미(megaloprepes)'와 '적절한 미(cosmion)'를 나누고 시와 연극 그리고 음악과 춤을 각각의 예로 들었다.[4] 또한《필레부스Philebus》에서는 기하학적 추상의 미와 실제 사물의 미를 나누어 그것을 절대적 미와 상대적 미로 환원하여 비교하였다.[5] 플라톤의 이러한 미 구분이 근대의 미와 숭고 간의 구별의 기원이 되었다. 물론 근대로 들어서기 이전에도 숭고에 대한 관심을 기울였던 시기

오로라

하늘에 펼쳐지는 이 신비롭고 환상적인 빛의 현상을 본다면 저절로 인간보다 더 높은 차원의 존재를 떠올리고는 형용할 수 없는 공포와 알 수 없는 경외함에 사로잡힐 것이다.

가 있었다. 훌륭한 웅변을 추구하던 로마 시대 때 롱기누스가 저술했다고 알려진 《숭고에 관하여Peri Hypos》는 숭고를 자세히 다룬 현존하는 가장 오래된 문헌이다. 이 책은 수사학의 이상적인 형태에 대한 이론이었으며 따라서 이 때의 숭고란 고급스런 웅변의 목적이 되는 수사학적 개념이었다. 롱기누스에 의하면 인간이란 현실 세계 속에서 살아가면서도 한편으로는 현실을 초월하여 좀 더 높은 것을 동경하는 존재인데, 숭고는 인간을 신과 같은 정신으로 고양시킬 수 있는 "고상한 마음의 메아리"[6]이다. 그래서 이 책은 청중이 그렇게 고양된 상상의 세계를 경험할 수 있도록 하기 위해서는 어떻게 웅변하여야 하는가에 대한 그의 견해를 피력한 책이다.

고대 수사학적 개념으로서 숭고는 이후 사고의 웅대함 및 정서의 심오함과 결합되어 정신을 고취시킬 수 있는 능력으로 이해되면서 미학에 수용되었다. 특히 낭만주의자들은 숭고 개념에 대단히 열광하였는데 여기에는 그럴 만한 이유가 있다. 낭만주의는 신고전주의에 반발하여 일어났던 것인 만큼 신고전주의가 '유한'을 다루었던 것과 반대로 '무한'을 선호하였는데 숭고는 바로 그 무한과 관련되는 것으로 여겨졌던 것이다. 희미하고 흐릿한 그리고 불분명하고 신비한 풍경이나 대상들은 낭만주의 예술에서 즐겨 묘사해내려 했던 모티프였던 바, 이런 것들은 모두 숭고의 잠재적 원천을 이루는 것들이다. 왜냐하면 이런 것들은 상상력을 무한히 펼치게 만들기 때문이다. 그러니까 무한함과 관련되는 숭고는 무한한 상상력과 신비하고 초월적인 것을 강조하는 낭만주의 예술과 본질적으로 맞닿아 있다고 할 수 있고 따라서 낭만주

의자들이 숭고에 열광했던 것은 어쩌면 당연한 귀결이다.

버크의 숭고 개념

이 시기에 숭고를 체계적으로 논한 중요 인물은 영국의 미학자 버크E. Burke*
이다. 버크는 《숭고와 미의 관념의 기원에 관한 철학적 탐구A Philosophical
Inquiry into the Origin of our Ideas of the Sublime and Beautiful》에서, 인간은 근본적
으로 "자기 보존의 본능과 사회적 존속 본능"[7] 이라고 하는 두 가지 충동을
가지고 있는데, 고통이나 위험에 관계하는 자기 보존 충동에서 숭고가 일어
나고 사회성에 큰 몫을 하는 쾌의 감정에서 미가 각각 발생한다고 주장한다.
그에 의하면 인간은 고통이 현실에서가 아니라 단지 표상으로만 존재할 때
자기 보존 욕구가 만족되는데 이런 만족으로 인해 숭고 감정을 느끼게 된다.
숭고란 공포가 거꾸로 안위로 바뀌어졌을 때 오는 쾌감이라는 것이다.

인간의 힘으로는 도저히 어떻게 할 수 없는 엄청난 대상, 가령 무서운 낭
떠러지 절벽이나 큰 폭풍우 같은 것을 접하게 되었을 때 우리는 더할 수 없는
공포감을 느낀다. 하지만 그것을 한낱 이미지, 즉 영화의 한 장면이나 한 컷의
사진 또는 그림으로 접하게 되었을 때 우리는 공포 대상과의 그런 거리두기
로 인하여 오히려 안도감을 느끼게 된다. 그리고 이내 그 묵중한 공포로부터
해방되어 바로 그 무게만큼의 안전함을 즐기게 된다. 종이호랑이가 되어버린

167

• 에드먼드 버크
Edmund Burke 1729~1797
아일랜드의 출신의 영국 정치가이자 철학자이다. 1756년 첫 책으로 사회
평론집 《자연적 사회의 옹호론A Vindication of Natural Society》, 1757년 두
번째 책 《숭고와 미의 관념의 기원에 관한 철학적 탐구》를 발표하면서 유
명 저술가로 알려지게 되었다. 그후 1759년 윌리엄 제라드 헤밀턴 하원
의원의 비서가 되었고 1766년 하원의원에 선출되면서 정계에 입문하였
다. 독재 체제에 반대하였고 권력 남용을 견제하고자 정당 정치를 주장하
였다.

대상에서 느껴지는 어떤 반사적 위안감이라고나 할까? 버크는 숭고를 이런 식으로 주로 경험적이고 생리학적인 시각에서 설명한다. 그러니까 버크가 말하는 숭고의 감정이란 생명 박탈의 위협에서 오는 공포와 그 위험이 사라질 때의 안전감에서 오는 어떤 기쁨의 혼합 감정인 셈이다. 이를테면 기쁜 두려움이다. 버크의 이러한 숭고 개념은 이후 칸트에게로 이어졌다.

칸트의 숭고

칸트는 숭고 개념에 대한 버크의 이론이 너무 생리학적으로 치우쳤다고 비판하였다. 그리고 《판단력비판Kritik der Urteilskraft》에서 미와 숭고를 대비, 분석하면서 숭고를 특유의 선험철학으로 설명하였다. 그에 의하면, 무한히 크고 엄청난 힘의 대상을 접했을 때 인간의 상상력은 그 이미지를 만들어내는 데 실패하지만 여기서 오는 불쾌가 오히려 인간에게는 감성적으로 상상할 수 없는 대상마저도 사유해낼 수 있는 보다 고차적 능력, 즉 이성 능력이 있음을 확인시켜주는 기쁨으로 바뀌게 되는데 이것이 바로 숭고의 감정이다.[8] 칸트는 숭고를 자연의 경외스러운 대상이 아니라 인간 정신의 위대함에서 찾았던 것이다.

또 그에 의하면, 미는 대상의 형식과 관련되는 것인 반면 숭고는 몰형식의 대상과 연관되는 것이다.[9] 말하자면 미는 아기자기하고 오밀조밀하니 조

화와 비례가 잘 맞아 떨어진 대상과 관련되는 느낌이라면 숭고함을 느끼게 해주는 대상은 부조화와 불균제를 그 속성으로 한다는 것이다. 그리고 미는 인식 능력인 오성 영역에 머무는 것이지만 숭고는 사유 능력인 이성 차원의 것이다. 이해나 추론, 인식의 범위를 벗어나 사유의 대상이 되는 숭고는 '물(物) 자체(Ding an sich)'에 가까운, 절대적이고 초월적인 것과 관련된다는 점에서 도덕적 의식과도 무관하지 않다. 오성의 인식은 상상력이 제작한 표상으로부터 시작되는데 숭고의 대상 앞에서 상상력은 표상을 만들어낼 수 없고 좌절하기 때문이다. 당연히 미는 상상력과 오성 간의 자유로운 유희를 일으키는 유쾌한 것인 반면, 숭고는 상상력과 오성이 감히 유희할 수조차 없는 그런 엄숙한 것이다. 그래서 미가 직접적인 삶의 촉진 감정이라면 숭고는 감탄이나 경외를 내포하는 소극적이고 간접적인 쾌감이다. 아울러 미는 질(質)의 표상과, 숭고는 양(量)의 표상과 결부되는 것이다.

이렇게 칸트는 미와 숭고를 구분한 뒤, 숭고를 다시 수학적 숭고와 역학적 숭고로 나누어 설명한다. 숭고는 크기가 엄청나게 큰 대상에게서 환기되는가 하면 어떤 절대적인 힘을 행사할 것만 같은 대상을 대했을 때도 일어나게 된다는 것이다. 칸트는 전자를 수학적 숭고, 후자를 역학적 숭고라고 각각 명명하였다.[10]

수학적 숭고는 우리 상상력의 표상 능력으로는 감당할 수 없는 크기의 대상을 접했을 때 일어난다. 예컨대 로마의 성베드로 대성당을 방문하여 성당 안으로 막 들어섰다고 치자. 우리는 갑자기 눈앞에 펼쳐진 성당 내부의 엄

청난 광경 앞에서 외경과 위축감을 느낄 것이다. 이는 대상이 너무 커서 우리의 상상력이 그 대상의 이미지를 종합해내지 못하기 때문이다. 그렇지만 이것이 오히려 이성의 대상인 이념들에 관심을 갖도록 자극하기 때문에 이성에게는 합목적적인 것이 되어 쾌감이 유발된다. 이것이 바로 수학적 숭고이다.

역학적 숭고는 엄청난 힘과 관련되는 것이다. 지금 절체절명의 절벽 앞에 서 있거나 캄캄한 밤에 모든 것을 집어삼킬 듯한 시커먼 바다 한가운데에 홀로 떠 있는 모습을 떠올려보라. 감당할 수 없는 두려움이 느껴질 것이다. 그렇지만 "우리가 안전한 곳에 있기만 한다면, 그 광경은 두려우면 두려울수록 더욱 우리의 마음을 끄는 것"[11]이 된다. 이것이 역학적 숭고이다. 그러나 이는 버크의 경우처럼 단지 육체적인 자기 보존 본능이 만족됨으로 해서 일어나는 것이 아니라 그 순간 대상에 대한 인식 차원을 벗어나 보다 고차적인 어떤 유

성베드로 대성당

성베드로 대성안을 가본 사람이라면 첫 발을 내딛었을 때 눈앞에 펼쳐진 압도적인 광대함을 기억할 것이다. 대상이 너무 커서 상상력이 대상의 이미지를 종합해내지 못해 위축감을 느꼈을 때 바로 수학적 숭고가 일어난다.

목적성을 지니는 이념들을 사유할 수 있게 되기 때문에 발생한다는 것이다.

인간은 자연에 비할 때 미약하기 이를 데 없는 존재이다. 인간의 얄팍한 오성능력만으로는 광대무변하고 신비한 대자연과 우주를 다 인식해낼 수 없다. 하지만 인간은 이성적 존재인 까닭에 자연의 그 무한성 자체를 사유 대상으로 대상화할 수 있다는 점에서 자연보다 우월할 수 있다. 숭고는 이런 인간 정신의 위대성이 드러날 때 생기는 쾌감이라는 것이다. 그러니까 한 마디로 인간 오성의 무능함으로 인해 촉발되는 이성의 존재 증명, 이 확증의 전환이 바로 계몽주의자 칸트의 숭고 개념이다.

리오타르의 숭고론

숭고 개념을 예술 작품에 응용해보자. 좋은 예로 베토벤L. V. Beethoven의 음악과 모차르트나 하이든F. J. Haydn의 음악을 비교해보라. 후자가 상대적으로 감각적이고 밝은, 그래서 다소 가벼움이 느껴진다면, 베토벤의 음악은 보다 묵중하고 심오한 듯하며 그래서 좀 더 숭고한 느낌이 난다. 숭고는 진지하고 무거운 쾌감에 가까운 것이고 미는 상대적으로 더 살갑고 가벼운 느낌에 가까운 쾌감일 것이다. 그런데 과거 전통적인 예술에 비해 훨씬 더 표피적 자극에만 머무르는 현대의 예술은 어떠한가? 가볍다 못해 표피적인 것이 되어버렸으니 여기서 숭고미를 찾아보기란 힘들다. 이런 와중에도 다시 숭고미를 구

사하고자 하는 기특한(?) 작가가 있다. 바넷 뉴먼B. Newman이 바로 그 사람이다. 그는 작품으로 자신이 생각하는 숭고를 표현하고자 했을 뿐 아니라 〈숭고는 지금이다Sublime is now〉라는 글을 통해서도 자신의 그러한 예술관을 분명히 밝혔다. 그리고 이런 뉴먼의 예술이 추구하는 숭고 개념을 적극적으로 자기 이론에 끌어들여 현대 예술의 현상을 설명하고자 한 이론가가 바로 리오타르J. F. Lyotard˚이다.

리오타르는 포스트모더니즘 이론가답게 근대가 설정해놓은 주체로서의 통일적 이성 개념을 반박한다. 거대서사(metanarrative)를 부정하고 다원성과 차이를 긍정하는 것이다. 리오타르는 칸트의 생각대로 이론적 이성, 실천적 이성 그리고 미학적 이성들이 어떤 이행을 통하여 하나의 보편적인 상호작용을 할 수 있게 만드는 보다 포괄적이고 근원적인 배후는 없다는 입장을 취한다. 칸트의 경우, 자연과 자유가 나누어지고 인간은 각각 그에 상응하는 정신 능력을 가지고 있었다. 이론과 실천이라는, 이 분리된 인간의 이성은 그렇지만 미적 판단 능력으로 결국 연결될 수 있었다. 이는 인간의 이성이 비록 각각의 기능을 수행하는 영역들로 나누어졌지만 상호이행을 가능케 하고 그래서 결국 하나로 전체화할 수 있는 어떤 심층적인 통일성이 존재하고 있음을 의미하는 것이다. 리오타르는 이렇게 각각의 것을 하나로 묶을 수 있는 배후의 층위를 부정하는 것이다. 이성들의 이질성과 차이는 극복될 수 없다는 것이며 따라서 다양한 이성들은 그 자체로 존중되어야 할 뿐이라고 주장한다.

그리고 그는 현대 예술의 미학을 숭고의 미학으로 간주하면서 칸트의 숭

172

• 리오타르
Jean-François Lyotard 1924~1998
포스트모더니즘과 포스트모더니트 분석의 토대를 제시한 20세기 후반의 프랑스 철학자이다. 자크 데리다, 미셸 푸코와 함께 포스트모더니즘의 3인방으로 불리며 '포스트모더니즘'이란 용어를 대중화하는 데 결정적 역할을 했다. 소르본대학에서 철학을 공부하고 파리10대학에서 박사 학위를 받았다. 저서로 《담론현상》, 《리비도 경제》, 《분쟁》, 《포스트모더니즘의 조건》, 《지식인의 종언》 등이 있다.

고 이론을 비판한다. 숭고에 대한 칸트의 계몽주의적인 설명에는 "시간에 대한 문제" 그리고 "일어나고 있는가 라는 문제"[12]가 누락되어 있다는 것이다. 리오타르에게도 숭고는 공포와 쾌감의 결합을 의미한다. 그런데 그에게 있어 이 결합은 뭔가 일어나고 있음을 겪을 때 이루어진다. 숭고의 본질은 무엇보다도 사건성의 체험에 있다는 것이다. 그리고 숭고의 감정은 기대하지 않은 사건을 기다리는 두려움과 미지의 것을 느끼는 체험에서 비롯되는 기쁨의 혼합 감정이라고 주장한다. 그러니까 표현될 수 없는 것이 지금, 여기에 일어나고 있다는 느낌으로 체험될 때 숭고는 발생한다는 주장이다. 그는 여기에 전형적인 경우로 뉴먼의 회화를 제시한다.

　뉴먼의 작품 〈숭고한 영웅〉은 세로 2.5미터에 가로 5미터가 넘는 대형 캔버스에 그려졌지만 그림은 너무나 단순하다. 온통 붉은 원색만 칠해져 있고, 그저 폭 10센티미터 정도의 세로선이 네 줄 캔버스 양쪽과 중앙쯤에 그어져 있다. 또 〈누가 빨강, 노랑, 파랑을 두려워하는가?〉는 제목대로 빨강, 노랑, 파랑의 삼원색이 칠해져 있을 뿐이다. 그의 그림들은 거의 이런 식이다. 형식적으로 볼 때 그의 회화는 추상표현주의 계열의 색면 추상으로 분류될 수 있겠지만 그렇다고 매체 실험적인 회화는 결코 아니다.

　그의 작품 〈누가 빨강, 노랑, 파랑을 두려워하는가?〉를 예로 들어보자. 큰 덩어리 같은 빨강, 노랑과 넓은 세로줄 같은 파랑은 테두리가 없는 무한정의 색면이기 때문에 어떤 열린 가능성 그 자체라고 할 수 있다. 빨강과 노랑은 사방으로 퍼지면서 공간적으로 무한한 확장이 일어날 것만 같은 느낌을 주기

때문이다. 세로줄 역할을 하는 파랑 역시 위, 아래로의 무한한 연장의 느낌과 함께 천상, 지상 간의 연결이라는 암시를 던진다. 하지만 지금 막 일어날 것만 같을 뿐 실제로 일어나 현전하는 것은 아무것도 없다. 또 삼원색은 곧 발생할 모든 색들의 탄생을 예기하고 있다. 그러나 역시 지금은 그 잠재성만 나타나 있을 뿐이다. 이렇게 이 작품은 모든 새로운 형태와 온갖 색채를 불러올 수 있는 가능성으로 가득차 있다. 지금은 존재하지 않지만 형태와 색채의 형식을 지닌 어떤 것들이 앞으로 무한히 일어날 것만 같은 어떤 사건성이 배태되어 있는 것이다. 하지만 가능성으로만 제시될 뿐 새로운 형태와 색채들은 미지의 것이기 때문에 결코 그려낼 수가 없다. 뉴먼은 이 세상에 언어나 그림으로는 묘사할 수 없는 것이 있음을 어떤 침묵을 통하여 역설적으로 표현한 것이다. 게다가 그는 자신의 작품을 관객이 그 앞에 바짝 다가서서 감상할 것을 주문한다. 칸트식으로 본다면 이는 일종의 수학적 숭고의 체험이다.

리오타르에 의하면 뉴먼의 이 침묵은 주제를 제시하지 않음으로써 오히려 어떤 주제가 새롭게 올 수 있는 사건성을 만들어낸다. 즉 캔버스에 그려진 것은 '주제'가 아니라 '주제 오기'가 되는 셈으로, 말하자면 그 암시적 침묵을 통하여 동태적인 주제 성립이 이루어지는 것이다. 그러니까 뉴먼은 여기에, 바로 이 순간 뭔가가 '일어나고 있음'을 그리고자 한다는 것이다. 그렇다면 이는 일어나고 있는 것의 '의미'가 아니라 일어나고 있는 '사건' 그 자체를 문제 삼고 있는 셈이다. 왜냐하면 "일어나고 있다는 것은 무엇이 일어나고 있는가라는 질문보다 항상 앞서는 것"[13]이기 때문이다. 리오타르의 이런 '일어남' 자

* 하이데거
Martin Heidegger 1889~1976
실존주의 철학을 대표하는 독일의 철학자이다. 독일 나치 집권기에는 히틀러 정권을 지지하기도 했다. 하이데거는 서양철학의 핵심 주제인 '존재'의 의미에 대해 현상학에 바탕을 두고 새로운 해석을 시도하는데, 이는 현상학의 창시자이자 스승인 에드문트 후설(Edmund Hsusserl, 1859~1938)의 영향이 크다. 그리고 실제로 그는 대표작인 《존재와 시간 Sein und Zeit》(1926)을 후설에게 헌정했다.

체에 대한 강조는 하이데거Martin Heidegger˚의 '사건(Ereignis)' 개념을 연상시킨다. 하이데거에게 있어서도 예술이란 존재자를 묘사하는 것이 아니라 존재를 드러내는 것, 즉 "존재 진리의 존재 사건"¹⁴이기 때문이다. 리오타르에의하면 칸트의 숭고론에는 이러한 사건성 그리고 시간성이 제외되었다는 것이다.

이렇게 리오타르에게 있어서 숭고란 지금은 존재하지 않지만 앞으로 존재하게 될, 그런 어떤 '존재함'이 일어날 수 있는 사건성의 체험이다. 그리고 리오타르는 이렇게 "현시할 수 없는 것이 존재한다는 것을 표현하고자"¹⁵ 함으로써 숭고미를 구사하는 것이 현대 예술의 특징이라고 진단한다. 이것이 18세기 이후 한때 잠잠했다가 리오타르에 의해 다시 부활한 현대의 숭고론이다.

공포, 숭고, 종교

숭고는 한편 종교와도 관련될 수 있는 개념이다. 분명하고 확실한 대상은 종교를 불러올 수 없고 불분명하고 미지의 것이라야 종교와 관련될 수 있다. 따라서 그 크기가 너무 크거나 그 힘이 파악할 수 없이 엄청나서 상상력이 이미지를 만들어낼 수조차 없는 숭고는 종교로 가는 교량이 될 수 있다. 인식 불가와 무지에서 촉발된 공포, 그리고 그 공포가 환기하는 숭고감 속에서 우리

의 정신은 대상을 초월하여 절대적인 것 혹은 신적 존재를 예감해내는 것이다. 그러니까 공포라는 정서가 숭고의 표상과 결합되어 자기 보존 욕구를 강화하는 어떤 초월적 관념이 되어버리면 종교가 되는 것이다. 전쟁의 공포에서 변질되어 나온 뒤틀린 카리스마로 현지인들에게 거의 신적 존재로 군림하게 되는 인물의 광기가 그려진 영화 〈지옥의 묵시록Apocalypse Now Redux〉은 이러한 생각을 가능케 해준다.

전쟁이라는 극한 상황은 인간의 광기를 조장하여 잠재되어 있는 상태로부터 밖으로 표출되게 만든다. 그런데 히틀러A. Hitler의 경우에서도 보듯이 광기란 평상시에는 불가능할 변태적인 카리스마를 산출해내고 그래서 언제나 마법적인 힘으로 타인을 빨아들이며 또 그들을 제압한다. 제압당한 이들은 그런 광기의 인물의 병적인 카리스마에 압도되어 그를 신격화하고자 하는 심적 상태에 이르게 되고 결국 여기서 종교의 탄생이 가능해진다. 이때 그들이 광기의 인물로부터 느끼는 것은 아마도 숭고감일 것이다. 이렇게 공포는 광기를 낳고 또 그 광기에의 복종을 낳고, 다시 광기에의 복종은 숭고로 이어져 종교로 변질된다. 전통의 《오디세이Odyssey》적 귀환의 구조에 《허클베리

176

카리스마와 종교
히틀러의 변태적인 카리스마에 압도된 사람들은 그를 맹목적으로 추종하고 숭배하기에 이른다. 독일 사람들이 히틀러라는 광기의 인물로부터 느낀 것은 아마도 숭고감이었을 것이다.

핀의 모험Adventures of Huckleberry Finn》같은 미국 소설 특유의 이야기 형식이 결합된 〈지옥의 묵시록〉은 이렇게 전쟁이란 극단적 공포가 그 종결 형식으로써 종교를 택하게 되는 과정을 그린 영화로 읽혀질 수 있다. 보링거가 공포에서 추상의 탄생을 통찰하였다면 프란시스 포드 코폴라 감독은 공포에서 종교의 발생을 본 셈이다. 이 감독의 탁월함은 광기를 숭고와 연결하고 그것을 종교 발생의 한 실마리로 설정하였다는 점이다. 어찌 보면 이것은 얄미울 정도로 인간의 심리를 잘 꿰뚫어본 것이라 하겠다. 심리학에서 말하는 소위 '스톡홀름 신드롬(Stockholm Syndrome)'이란 것이 이를 설명해준다.

1973년 스웨덴의 스톡홀름에서 일어난 인질 사건에서, 처음엔 강도를 혐오하던 인질들이 시간이 갈수록 강도들에게 호감을 갖기 시작하더니 급기야 자신들을 구출하기 위해 출동한 경찰관들을 적대시하고 경찰의 구출에 강력히 저항하기까지 하는 이상심리가 관찰되었는데 여기서 스톡홀름 증후군이라는 명칭이 나왔다.

상식적으로 납득키 어려운 이런 일이 어떻게 가능할 수 있을까? 심리학자들은 이것을 일종의 방어적 기제의 발현으로 본다. 그들에 의하면 강한 공

히틀러를 환영하는 사람들

자신의 생사여탈권을 쥐고 있는 강자를 대하는 심리적 방어기제가 히틀러를 향한 비정상적인 열광을 만들어냈다고 심리학자들은 말한다.

포 상태에 지속적으로 처해진 약자는 극도의 공포로 인하여 종래는 자신이 협력적으로 행동하면 자신의 생사여탈권을 쥐고 있는 강자가 자신을 해치지 않을 것이라는 무의식적인 판단을 하게 되고 그래서 거의 유아적인 심정이 되어 그의 호의를 획득하려 든다는 것이다. 어쨌든 살아야 할 테니 말이다. 그렇다면 이는 생존을 위한 인간의 비굴하고도 비굴한 이상심리를 보여주는 한 단면이라 하겠다. 과거 김일성의 모습을 보고 경외감이 지나쳐 미치도록 열광하다 못해 울부짖기까지 하는 북한 사람들의 도저히 이해할 수 없는 집단최면적인 행위 역시 이런 개념으로 설명될 수 있다. 공포는 이렇게 인간의 영혼을 왜곡시킬 수도 있는 무서운 것이며 절대자에 대한 의존과 종교를 불러올 수 있는 흑마법적 에너지이다. 〈지옥의 묵시록〉에서 월라드 대위에게 살해당하는 광기의 인물 커츠 대령은 죽어가면서 "공포! 공포!"를 내뱉는다. 그리고 커츠 대령을 교주처럼 떠받들던 현지인들은 그를 처단한 월라드 대위를 이제 새로운 교주로, 숭배의 대상으로 맞이한다. 문제는 역시 공포다.

지와 사랑

공포란 다시 말하지만, 무지와 고독으로부터 야기된 자기 보존의 위협감이다. 무지는 앎의 문제와, 고독은 관계의 문제와 관련된다. 자기 보존에 있어서 앎의 문제가 개입되는 이유는 무엇일까? 여기에는 인간이란 알아야 살 수 있는

존재라는 의미가 담겨 있는 것이 아닐까?

　무지로부터 오는 존재 위협의 공포는 '앎'으로 해결할 수 있다. 고독에서 오는 공포는 사랑으로 극복 가능할 것이다. 사랑이란 '관계'를 함의하기 때문이다. 그리고 고독이란 자기 존재 확인 욕구의 정서적 표현이요, 자기 존재감의 객관적 확인은 스스로 할 수 없고 타자를 통해서 비로소 완성되는 것이기 때문이다. 그렇다면 자기의 존재 보존이란 지(知)와 사랑으로 비로소 가능해지는 것이라 하겠다. 충만한 존재감을 느껴 행복해지기 위해서는 인간은 '알아야' 하고 '사랑해야' 하는 것이다. 결국 인간은 앎의 동물이요 관계의 동물, 즉 지와 사랑의 존재라는 얘기다. 이렇게 본다면 깨달음과 나눔이 어쩌면 우리 인생의 목적인지도 모른다.

　그리고 만약 예술이 인간 마음의 투영이라고 한다면 아무리 보아도 추상과 자연주의라고 하는, 이 두 가지 예술 양식은 인류가 존재하는 한 어떤 식으로든 영원히 나타나게 될 것 같다. 추상은 '지'로, 자연주의는 '관계'로 연결될 수 있기 때문이다.

세상의 근원으로서 '빛'

빛과 플로티노스

7장.

안내자 :
〈불을 찾아서〉

대단히 특이한 영화 한 편을 소개하겠다. 하기야 100년이 넘은 영화사에 있어 이와 같은 식의 영화를 찾아본다면 어디서 한두 편 정도 나오지 말라는 법도 없겠지만 그럼에도 〈불을 찾아서Quest for Fire〉는 그 소재에 있어서 너무나 독특한 영화다. 무려 8만 년 전을 시대적 배경으로 하고 있는 이 영화는 야생의 짐승 상태에서 이제 막 벗어난 초기 인류의 삶의 모습을 그리고 있다. 까마득한 옛날 아직 불을 만들어낼 줄 몰랐던 인간은 자연으로부터 불을 얻어와 이를 계속 보존해야만 했는데, 이렇게 제목 그대로 생존을 위해 불을 찾아 헤매는 원시인들의 사투 과정이 이 영화의 내용이다.

182

불의 등장
인류 문명을 얘기하면서 불의 발견을 빼놓을 수는 없다. 그리고 불에서 나오는 '빛'을 빼놓고는 미학을 얘기할 수 없다.

대사 없이 이해되는 영화

이 영화를 만든 장 자크 아노 감독은 훗날 〈베어Bear〉로 세자르 상을 수상하였는데 그 이전에 이미 이 영화를 통해서 놀라운 상상력과 기발함을 보여주고 있다. 제작하는 데 8년이 걸렸다는 이 영화는 그 수고스럽고 정교한 특수 분장도 눈에 띄고 또 대사 한 마디 없이도 내용이 잘 이해되는 등 별난 영화적 재미가 꽤 쏠쏠하다. 이 영화가 원시시대에 대한 단순한 인류학적 노스탤지어나 상상력의 자극만 선사하는 것은 아니다. 우리는 이 영화를 통해 존재와 인류 문명의 근원에 대한 진지한 문제의식을 가져볼 수 있다. 사실, 영화 내용은 대단히 간단하다. 생활 수단이자 힘의 상징인 불씨를 구해 이를 보존 중이던 한 종족이 타 종족에게 불을 빼앗긴 뒤에 몇 명이 새로이 불을 찾아 나서고 결국 이들은 우여곡절 끝에 불을 만들어낼 줄 아는 또 다른 선진 종족으로부터 그 방법을 배워와 그것을 자기 종족에게 퍼트리게 된다는 내용이다.

이 영화를 보면서 짐작해볼 수 있는 초기 인류의 삶이란 그야말로 비루하기 짝이 없어 만물의 영장이라고 자화자찬하는 인간의 체면이 너무나 말이 아니다. 그래서 다 자란 지금의 시각에서 볼 때 인류의 그 어린 시절은 참으로 부끄러운, 인간 망신이다. 그러고 보면 인간이 그런 망신실을 면하게 된 것은 순전히 '불' 덕분이고 그래서 인간에게 불을 가져다준 프로메테우스는 인간의 품위를 향상시켜준 은인 중의 은인이다. 그런데 불이란 도대체 무엇일까? 따지고 보면 참 신비하다. 불은 물질인가 비물질인가? 그리고 불에서 나

오는 '빛'은 불과 어떤 관계에 있는 것인가? 빛 또한 신비 그 자체이다. 빛이 란 무엇일까?

빛과 존재

현대 물리학은 빛을 입자이자 파동이라고 정의한다. 그러니까 반(半)물질이라 는 것이다. 그리고 빛은 전자기(電磁氣) 에너지의 한 형태라고 결론짓고 있다. 나는 이 세상의 근원이 빛이라고 생각한다. 적어도 우리가 존재하는 이 태양 계에서는 그렇다고 본다. 우리가 먹는 모든 음식은 궁극적으로 빛의 결과물 이요, 빛 에너지가 변형된 것이다. 그뿐만이 아니다. 현대 물리학에 따르면 절 대온도 0도 이상의 모든 물체, 쉽게 말해 우주에 있는 모든 것들은 이런저런 형태의 전자기 에너지, 즉 빛을 스스로 내뿜는다고 한다.[1] 실제로 이미 1895 년 물리학자 구스타프 키르히호프G. Kirchhoff*와 화학자 로베르트 분젠R. Bunsen**은 물체가 빛을 내는 기본 법칙을 밝혀냈다. 이 법칙에 의하면, 가령 체온 약 37도인 사람의 몸에서는 적외선 파장이 나가고 있다. 모든 존재는 반 사가 아니라 자신이 가지고 있는 전자기 에너지, 즉 빛을 파장의 형태로 내보 내고 있다는 것이다. 모든 사물은 빛을 지니고 있는 것이다. 사물 간에 어떤 자기력이 존재하는 이유도 여기에 있다고 본다. 그리고 천체의 운행은 이 자 기력 때문이라고 본다. 사실 지구도 그 자체 아예 하나의 거대한 자석이다. 자

184

• 구스타프 키르히호프
 Gustav Robert Kirchhoff 1824~1887

독일의 물리학자로 전기회로, 분광학 등에 기여했으며 '흑체복사 (黑體)'라는 용어를 1862년 처음 제안했다. '키르히호프 법칙'은 그 의 이름에서 비롯된 것으로 '전류법칙'으로 불리는 '제1법칙'과 '폐 회로 법칙'으로 불리는 '제2법칙'으로 구성되어 있다. 또한 분젠 (Bunsen)과 함께 스펙트럼 분석 연구를 실시하여 분광학의 토대를 마련했다. 저서로 《역학강의Vorlesungen über Mechanik》(1876) 등이 있다.

기력이란 무엇인가?

물리학에 의하면 자기력은 전기력이다. 즉 자기력과 전기력은 같은 것이다. 이미 19세기말 스코틀랜드의 수리물리학자 맥스웰J. C. Maxwell이 전기와 자기가 하나이자 같은 힘의 다른 측면이라는 사실을 수식으로 완전히 밝혀냈고 헤르츠H. R. Hertz가 실험으로 증명해낸 바 있다. 전기(電氣)란 '전(電)'이라고 하는 기(氣)이다. 전기의 '전(電)'자는 '번개'를 뜻한다. 그러니까 전기란 곧 번개 에너지이다. '전기'를 뜻하는 영어 '일렉트리시티(Electricity)'는 '호박'을 의미하는 고대 그리스어의 '일렉트론(Electron)'에서 유래했다. 기록에 남아 있기로는, 기원전 600년경에 그리스 사람들은 호박을 마찰하면 그것이 물체를 흡인한다는 사실을 알고 있었는데, 이것이 전기 현상의 최초 발견으로 전해 내려오고 있다. 장식품으로 사용하던 호박을 헝겊으로 문지르면 먼지나 실오라기 따위를 끌어당기는 이른바 마찰전기 현상이 일찍부터 알려져 있었던 것이다. 그러나 마찰전기 현상을 아직 이해할 수 없었던 고대 그리스인들은 호박 속에 신(神)이 머물러 있는 것으로 생각했고 호신을 위한 부적으로 호박을 몸에 달고 다녔다고 전해진다. '전(電)'이라는 글자가 의미하는 번개도 구름에

185

 로베르트 분젠
Robert Wilhelm von Bunsen 1811~1899
독일의 화학자로 키르히호프와 함께 각 원소는 고유한 파장을 가진 빛을 낸다는 사실을 발견했다. 또한 광화학 반응을 일으키는 물질의 양은 흡수된 빛의 강도와 조사 시간과의 곱하기에 비례한다는 '분젠로스코의 법칙'을 영국의 로스코(H. E. Roscoe)와 공동 발견하였다. 원자 세슘(Cs)과 루비듐(Rb)을 발견했으며 각종 버너의 기본이 된 분젠버너를 발명하였다. 저서로 《기체계량법》(1857)이 있다.

모인 마찰전기가 일으키는 불꽃이다. 따라서 전기를 번개와 관련된 것으로 보는 것은 무리가 아니다.

그런데 번개는 그 본질이 빛이다. 그렇다면 전기는 결국 빛 에너지인 셈이다. 자기력도 빛 에너지다. 전기력과 자기력은 같은 것이기 때문이다. 빛을 전자기파라고 하는 이유가 여기에 있다. 그래서 모든 사물 간에 존재하는 자기력, 즉 인력(引力)과 척력(斥力)은 궁극적으로 그 원인이 빛에 있다고 할 수 있다. 따라서 천체의 운행은 빛을 그 원인으로 하는 것이며 빛이 없다면 아무 것도 존재할 수가 없다. 그러니까 모든 것은 전기와 자기, 즉 전자기 에너지로 이루어져 있는데 전기와 자기의 본질은 빛이므로 결국 빛으로 인하여 모든 것은 존재하는 것이며 또 존재하는 모든 것들은 전부 빛을 가지고 있다고 하는 것이다.

빛이 세상의 근원이라고 생각하는 것은 신화를 통해서도 가능하다. 중국 신화에서 신의 제왕 황제는 벼락의 신이다. 벼락이란 무엇인가? 그것은 천둥이 동반된 번개 아닌가? 또 그리스 신화의 신의 제왕 제우스 역시 번개 신이다. 그러니까 제우스는, 그리고 황제는 '빛'을 신격화하여 나온 결과물이다. 제우스의 행각을 살펴보면 어떤가. 그는 자신의 눈에 띄는 여자란 여자에게는 모두 접근하여 자손을 만들었다. 빛, 제우스는 희대의 난봉꾼이었던 셈인데 이것은 무엇을 의미하는가? 존재하는 모든 것들은 결국 빛과의 어떤 결합에 의해 생성됐다는 것 아닐까? 그래서 이 세상의 근원은 빛이라고 할 수 있는 것이다.

빛은 사물을 보게 만드는 필수조건이다. 빛이 없으면 우리는 아무것도 볼 수가 없다. 그렇다면 눈을 감았을 때에도 우리가 보았던 그 수많은 것들을 우리 정신의 스크린에 그려서 마음대로 볼 수 있는 것은 어쩌면 우리 내부에 빛이 있기 때문에 가능한 것은 아닐까? 또 꿈속에서 우리는 많은 이미지들을 '본다.' 이 역시 우리에게 자체적인 빛이 내재되어 있기 때문에 가능한 것 아닐까? 상상력도 마찬가지다. 아리스토텔레스에 의하면 상상력을 뜻하는 '판타지아(phantasia)'는 '빛'을 의미하는 '파오스(phaos)'라는 말에서 왔다. 아리스토텔레스는 그의 책 《영혼론De Anima》에서 이렇게 주장하면서 상상력은 보는 것과 관련 있는 그 무엇이라고 한 바 있다.[2] 그러니까 상상력 역시 마음속으로 뭔가를 '보는' 능력이라는 점에서 이미 우리 내부의 빛의 존재를 암시하고 있다. 즉 상상력을 발휘한다는 것은 내면의 빛으로 뭔가를 본다는 얘기인 것이다. 아니, 상상력이란 어쩌면 그 내면의 빛 자체인지도 모른다.

다시 보는 프로메테우스 신화

한편 귀신의 '신(神)'이라는 글자는 가만히 따져보면 퍽 재미있다. 왼쪽의 '시(示)'라는 글자는 '보일 시'라고도 하고 '바칠 시'라고도 하는데, 제단을 형상화한 글자이다. '거듭 신' 또는 '펼 신'이라고 하는 옆의 '신(申)'자는 번개를 형상화해서 나온 글자이다. 그러니까 적어도 한자를 만든 고대인들에게 신이란

제단 그리고 번개로 여겨졌던 셈이다. 번제물을 올려놓고 제사 지내는 데 필요한 제단을 신과 관련짓는 것은 당연하다. 그럼 번개는 왜 귀신과 관련되는가? 간단하다. 번개는 빛이기 때문에 신과 관련지은 것이다. 한 마디로, 그네들은 빛을 신으로 여겼던 것이다. 고대 문명에서 흔히 볼 수 있는 태양숭배 사상의 배경을 이해할 수 있다.

그런데 인간이 지니고 있는 정신(精神)에도 '신(神)'이라는 글자가 들어가 있다. 그렇다면 정신의 소유자인 인간도 번개, 즉 빛을 가지고 있다는 것이 된다. 이미 말했지만 빛은 보는 것을 가능케 해준다. '보는 것'은 인식의 시작이다. 그러니까 인간이 지니는 빛은 인식과 관련되는 것, 다시 말해 인식 능력의 조건이 된다. 인식은 머릿속에서 이루어진다. 그렇다면 인간의 머릿속에는 빛이 존재하고 있다는 얘기가 되는데 빛이 어떻게 해서 인간의 머리 안으로 들어오게 되었을까?

여기서 프로메테우스˙ 신화를 다시 한번 생각해보자. 프로메테우스가 신으로부터 인간에게 불을 가져다줌으로써 인간의 문명을 일으키게 했다는 일반적 해석은 불을 단지 도구로만 간주한 지극히 표피적인 해석이다. 불을 빛

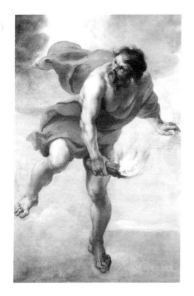

• 프로메테우스
Prometheus

그리스 신화에 등장하는 타이탄(Titan)족 이아페토스(Iapetos)의 아들이다. 프로메테우스란 이름은 '미리 생각하는 남자'라는 뜻을 갖고 있다. 천상의 불을 훔쳐 인간에게 가져다줌으로써 제우스의 분노를 샀고 코카소스 산 바위에 대장장이 신 헤파이토스가 제작한 쇠사슬로 묶여 매일 독수리에게 간장(肝臟)을 쪼아 먹히는 형벌을 받았다. 3천 년 후에 헤라클레스가 나타나 그를 구해 주었다.

으로 볼 수 있다면 프로메테우스는 인간에게 빛, 즉 신적인 어떤 것을 가능케 해준 존재라고 할 수 있지 않을까? 프로메테우스는 혹시 인간이 지닌 번개, 즉 빛으로 이루어진 정신 그 자체를 뜻하는 것은 아닐까? 근대 계몽주의기 서양인들이 '이성의 빛'이라는 표현을 쓴 것은 우연이었을까? 프로메테우스라는 말은 '미리'라는 뜻의 '프로(Pro)'와 '아는 사람'이라는 뜻의 '메테우스(Metheus)'가 합쳐진 말로서, 의인화를 벗겨내면 '선견지명'을 뜻한다는 사실은 이럴 때 퍽 의미심장하다. 이도 저도 아니라면, 인간에게 빛이라고 하는 신적인 것을 전해준 프로메테우스는 인간에게 신적인 것을 생각할 줄 아는 능력, 즉 보이지 않는 것을 유추해낼 줄 아는 추상적 사고 능력을 가능케 해준 존재는 아닐까?

다소 장황했지만 이상에서 보았듯이 빛이란 너무나도 신비한 것이다. 빛으로 인해서 존재가 가능하고 빛으로 인해서 인식도 가능하며 빛으로 인해서 시간도 가능하다. 아인슈타인의 상대성 이론도 결국 빛에 대한 연구 끝에 나온 성과이다. 미학에서도 빛은 역시 놀라운 대상이었다. 그런데 빛과 미를 관련지어 설명한 철학자가 있었으니 그가 바로 플로티노스이다. 빛을 아름다운 것으로 보았던 그의 미학은 중세의 미와 예술론에 큰 영향을 끼쳤으며 그 결과 중세 천년 내내 빛은 신의 상징으로 간주되었다.

만약 빛과 정신이 불가분의 관계라면 앞에서 밝힌 대로 우주의 모든 것들이 다 빛을 소유하고 있다고 할 때, 삼라만상에는 정신이 편재하고 있는 셈이라 하겠다. 인간과 동식물, 동식물과 돌덩이 간의 차이는 무엇인가? 그래서

세상은 정신으로 이루어져 있고 모든 존재는 어쩌면 함유된 정신의 양과 질에 따라 각 존재 간에 차등이 생길 수 있겠다고 생각해 봄직도 하다. 이제 다룰 플로티노스의 존재론이 바로 여기에 해당된다.

플로티노스의 신플라톤주의 철학: 하강의 존재론, 유출

고대 후기 그리스 철학자 플로티노스는 플라톤 철학의 전통을 이어받는다. 하지만 둘 사이에는 약 600년의 세월의 간극이 있고 그 사이 계승되어 온 플라톤 철학은 본래의 모습과 완전히 동일할 수가 없다. 이질적인 요소가 자연스레 스며들었던 것이다. 그래서 플로티노스의 철학을 신플라톤주의라고 한다. 후세 철학사가들이 부여한 이 명칭은 플로티노스의 철학이 플라톤적이면서도 동시에 플라톤과 다른 면을 지니고 있다는 사실을 시사해준다.

190
　　일단 플로티노스는 이 세상을 예지계와 현상계로 나눈 플라톤의 이원론을 따른다. 그러나 그는 이 두 세계가 나누어져 따로 존재한다고 본 플라톤의 입장과는 달리 이들 둘이 연결되어 있음을 주장한다. 그는 완벽한 천상의 세계와 불완전한 이 지상이 서로 연결되어 있다고 본 것이다. 이런 연결은 어떻게 가능할까? 플로티노스는 이것을 그 특유의 '유출(Emanation)' 개념으로 설명한다.

일자로부터의 차등
일자 → 정신 → 영혼 → 자연 → 질료의 순서로 존재론적 서열이 매겨진다. 즉 일자에서 정신이 유출됐고 정신에서 영혼이, 영혼에서 자연이, 자연에서 질료가 생겨났다. 태양에서 멀어질수록 어두어지는 것처럼 존재 단계에도 차등이 있다.

플로티노스에 의하면 이 세상의 근원은 '일자(一者, to hen)'로서, 모든 것들은 이 초월적이고 완벽한 초존재, 일자로부터의 유출에 의해 생겨났다. 일자의 그 완벽함과 충만함이 흘러넘쳐 먼저 정신(nous)이라고 하는 플라톤의 이데아에 해당되는 존재가 나오게 되었고 정신에서 똑같은 과정을 거쳐 영혼(psyche)이 유출되어 나왔으며 다시 영혼에서 자연(physis)이 나왔고 마지막으로 자연에서 질료(hyle)가 나왔다. 앞의 것은 뒤의 것의 근원이 되므로 뒤의 것보다 존재론적으로 더 탁월한 존재이다. 그래서 일자 → 정신 → 영혼 → 자연 → 질료의 존재론적 서열이 성립된다. 각 존재 단계의 이러한 차등은 마치 태양이라는 광원에서 멀어질수록 밝기가 차이나는 것과 같다. 일자는 광원으로서 빛 그 자체라고 한다면 거기서 가장 멀리 떨어져 있는 질료는 빛이 거의 없는, 어두운 것이 된다.[3]

중요한 것은 유출이라는 개념에 대한 이해이다. 유출은 자기 동일성의 타자적 발현, 즉 타자 간의 내속과 내재를 의미하는 개념이다. 그래서 유출되어 나온 것은 자기 내부에 자신을 유출해낸 근원, 즉 선(先) 존재를 함유하고 있다. 말하자면, 결과 안에 그것의 원인이 내포되어 있어서 원인과 결과가 외적으로는 분리되지만 내적으로는 연결된다는 생각이다. 예컨대, 아버지와 아들은 원인과 결과의 관계에 있으며 그래서 서로 다른 존재이지만 결과인 아들에게는 원인인 아버지의 속성이 어느 정도 내재되어 있다는 점에서 둘은 연결될 수 있다. 플로티노스의 유출이란 이런 것이다. 따라서 정신은 일자에서 유출되어 나왔으므로 정신에는 일자가 내재되어 있다. 또 영혼은 정신에

서 유출되었으므로 영혼에는 정신이 내재되어 있다. 인간에게는 정신이라는 것이 있지 않은가? 더 나아가 인간에게는 일자도 조금은 내재되어 있다. 할아버지와 손자의 관계를 떠올리면 된다. 마찬가지로 자연에는 영혼이 내재되어 있다. 플로티노스에게 있어서 자연이란 동식물을 의미하는데 동물, 식물 공히 생명이 있고 영혼이 있다는 것이다. 또 이들도 미약하나마 정신을 소유하고 있다고 할 수 있다. 그리고 질료에도 자연과 그 위의 것들 모두가 아주 희미하게나마 내재되어 있다.

이렇게 되면 어떻게 되는가? 시작이 되는 일자에서 끝의 질료에 이르기까지 마치 사슬과도 같이 각 존재가 전부 연결되어버리는 기이한 현상이 일어난다. 그래서 일자와 정신이 속해 있는 예지계와 자연과 질료가 존재하는 현상계는 비록 양적으로는 분리되어 있긴 하지만 질적으로는 서로 연결된다. 이때 중요한 것은 중간에 있는 영혼이다. 영혼은 정신과 자연 사이에 존재하므로 예지계와 현상계 두 세계 모두에 속하며 따라서 예지계와 현상계를 연결해주는 중간 고리가 된다.[4] 플로티노스는 말하자면 인간을 하늘과 땅의 중개자로 본 것이다.

이러한 그의 철학은 다분히 범신론적인 색채를 띤다. 일자를 만약 '신(神)'으로 본다면 유출에 의하여 자연과 질료에도 신이 깃들어 있는 셈이 되기 때문이다. 아울러 인간의 품위가 격상된다. 인간은 비록 지상에 살지만 천상의 것이 내재되어 있는 존재가 되기 때문이다.

일자는 초월적인 것이지만 유출에 의하여 현상계에도 존재하므로 이제

이 세상에 내재적인 것도 된다. 즉 그것은 초월적이면서도 동시에 내재적인 것이 되는 것이다. 초월이면서 내재요, 내재면서 초월. 이것이 바로 플로티노스 존재론의 신비적 특징이다. 이는 플라톤의 입장에서 아리스토텔레스의 철학을 수용한데 따른 결과이다. 플라톤에게 있어 형상이란 이데아로서 초월적 가치를 지니며 이 현상계에는 존재하지 않고 초월 세계에 따로 존재한다. 반면 아리스토텔레스에게 있어 형상이란 이데아가 아니고 사물의 보편적 본질이며 이 현상계에 질료와 결합되어 있다. 플로티노스에게 있어 일자는 초존재로서 초월적인 것인데 그럼에도 불구하고 모순적이게도 이 현상계에도 존재한다. 플로티노스는 플라톤으로부터 '초월적 실체' 개념을, 아리스토텔레스로부터 개체 내에 존재하는 보편, 즉 '질료 안의 형상' 개념을 물려받아 '유출'이라고 하는 자신만의 고유한 방법론으로 이 둘을 통합한 것이다. 그러니까 형상의 존재 방식은 아리스토텔레스를 따랐고 그 형상의 초월적 가치는 플라톤을 따른 것이다. 그래서 그의 철학은 말하자면 이원적 일원론이다. 여기서 둘을 하나로 묶는 개념이 바로 유출이다. 그리고 이와 같이 둘 간의 대립을 양적으로는 대립쌍으로 분리하지만 대립 그 자체로 고정화하지 않고 질적으로는 다시 하나로 연결시킨다는 점에서 플로티노스의 철학에는 이미 헤겔식 철학 체계 및 변증법적 사유의 씨앗이 배태되어 있다 하겠다.

미와 존재의 동일시

한편 플로티노스는 미와 존재를 하나의 본성으로 파악하고 "존재 없이는 미도 있을 수 없다."[5]고 주장하면서 이 둘을 동일시한다. 그래서 이제 일자 → 정신 → 영혼 → 자연 → 질료라는 그의 존재론적 서열은 존재의 완벽성 및 탁월성 그리고 미적 출중함까지도 나타내주는 등급이 된다. 존재와 미는 함께하는 것이기 때문에 유출에 의한 존재 서열은 미적 서열도 되는 것이다. 따라서 일자에게 가까이 있으면 있을수록 그것은 더 고차적인 존재인 동시에 더 아름다운 것이 된다. 그래서 플로티노스에게 있어서는 영혼이 자연보다 더 아름다운 존재이다. '사람이 꽃보다 아름다운' 것이다. 왜? 인간의 영혼이 일자에 더 가까이 있음으로써 자연보다 일자의 속성을 더 많이 내재하고 있기 때문이다. 그렇기 때문에 그의 주장대로 "추한 모습의 살아 있는 사람이 아름다운 사람 외형을 한 조상(彫像)보다 더 아름다운 것"[6]이다. 이런 시각이 맞는다면 아기들은 모두 예쁘고 젊은이들은 모두 멋진 이유도 설명 가능할 것 같다. 그들은 전부 생기발랄함을 지니고 있는 것이다. 생기발랄함이란 왕성한 생명력의 결과이고 이는 결국 충만한 존재성을 의미하는 것이기 때문이다. 그렇다면 어쩌면 건강함, 즉 '생명' 그 자체가 아름다움인지도 모르겠다. 젊음과 건강함 그리고 생기발랄함은 형식적이고 기계적인 조형성을 무화시키는 미의 요소라고 볼 수 있는 것이다.

이렇게 플로티노스는 미를 존재와 동일시하였기에 그의 미론은 존재론

과 겹친다. 〈에이 아이〉장에서 보았듯이, 플로티노스는 전통적인 미 개념, 즉 수적 비례 이론을 반박하였는데 이것도 같은 맥락에서 이해할 수 있다. 미는 그런 식으로 부분 간의 관계에 있는 것이 아니라 질적인 것, '존재'에 있다는 것이다. 플로티노스는 미에 대한 전통적인 입장을 거부하였을 뿐 아니라 예술에 대해서도 전통적인 모방 이론을 부정하였다.

내면 형상의 표출로서 예술

플로티노스는 일반적인 시각에서 벗어나 예술에 새로운 존재론적 지위를 부여하는 주장을 하였는데 이 점이 대단히 중요하다. 그는《엔네아데스Enneades》에서 말하길, 제우스 상을 제작한 피디아스*는 현실의 감각적 대상들에게서 그 모델을 취하여 제우스 상을 만든 것이 아니고 만약 제우스가 자신을 드러내 보이고 싶었다면 스스로 취하여 보여준 모습을 보고 만든 것이라고 주장한다.[7] 이것은 무슨 의미인가? 예술이란 현실 자연을 모방하는 것이 아니라 195 예술가의 영혼에 있는 미의 형상을 질료에 구현해내는 것이라는 뜻이다. 그리고 그 미의 형상이란 정신의 미로, 궁극적으로는 일자에서 유래한 것이라는 주장이다. 무엇보다도 피디아스는 현실의 대상을 모방하지 않았다는 점이 가장 중요하다. 이는 피디아스의 머릿속에 현실의 감각적 경험에서 우러나지 않은 어떤 이미지가 있었다는 얘기가 된다. 이 이미지는 어디서 생긴 것일까?

• 피디아스
Phidias BC 490~BC 430 추정

조상(彫像)의 명인으로 불리는 고대 그리스 조각가로 페이디아스(Pheidias)라고도 한다. 아테네에서 카르미데스 아들로 태어나 처음에는 그림을 공부했으나 조각가로 나서 '신상 제작자'로 높은 명성을 얻었다. 파르테논 신전 건립을 총감독했으며 파르테논의 본존(本尊)인 아테나 파르테노스도 그의 작품이다. 그 밖에도 〈아테나 프로마코스〉, 〈아테나 렘니아〉, 〈아테나 알레아〉 등이 있다.

그것은 표현 대상인 제우스가 직접 취하여 피디아스에게 보여준 것이다. 이 말은 무슨 뜻인가? 정말 있지도 않는 제우스가 자신을 보여준 것이라고 이해하는 사람은 아무도 없다. 그게 아니고 표현 대상으로서 머릿속에 존재하는 미의 형상 그 자체를 조각해 낸 것이라는 의미이다. 플로티노스는 경험과 무관한 예술을 말하고 있는 것이다. 현실의 감각적 대상이 아니라 영혼에 내재된 정신의 미, 미의 형상 그 자체가 예술 작품이라는 것이다. 하지만 이것이 현실을 사는 예술가에게 어떻게 가능할까? 플로티노스의 미학에서는 얼마든지 가능하다. 그의 유출 개념은 존재론뿐 아니라 인식론과 미론에도 동일하게 적용되기 때문이다.

플로티노스에게 있어서는 인식 역시 일자 → 정신 → 영혼 → 자연 → 질료의 존재 발생 순서의 방향대로 이루어진다. 원인이 되는 앞의 존재가 결과인 뒤의 존재의 인식 근거가 되어주는 것이다. 그래서 영혼은 상위 존재인 정신의 정보를 근거로 하여 외부 자연을 인식한다. 영혼이 인식 행위를 할 때 의존하는 정신의 정보란 형상, 즉 이데아이다. 이 점은 대단히 중요하다. 정신은 플라톤의 이데아에 해당되는데 영혼에는 정신이 내재하니 결국 현상계의 외부 대상들을 경험하기에 앞서 영혼 안에는 이미 그것들의 형상이 전부 들어있는 셈이 된다. 이 형상들이 인식의 근거가 되어준다. 그러니까 인식 주체인 영혼은 자연보다 먼저 존재하기 때문에 당연히 자기보다 나중에 존재하게 될 자연으로부터 인식적 영향을 받지 않고 자신보다 앞서 존재하며 자신의 원인인 정신으로부터 영향 받는다는 것이다.[8] 플라톤의 인식론인 상기론

(Anamnesis)을 이어받아 신비함과 소박함을 제거하고 논리적으로 좀 더 정교하게 다듬은 결과라 하겠다.

플로티노스에게 있어 인식이란 이렇게 영혼 안에 미리 존재하고 있는 사물의 형상이 유출 순서에 따라 영혼보다 나중에 존재하게 된 실제 현실의 사물의 형상과 일치하는지 확인해보는 행위이다. 그렇기 때문에 플로티노스에게 있어서는 영혼에서 자연의 방향으로 인식이 이루어지지, 자연에서 영혼의 방향으로 이루어지지 않는 것이다. 이것은 인간의 인식 문제를 현실적 경험과 관련하여 해명하고자 하는 경험론 철학과 완전히 정반대되는 입장이다. 그래서 플로티노스식 예술은 현실의 경험과 관련 없이 이루어질 수 있다. 그러니까 피디아스의 머릿속에 있었던 제우스의 이미지는 궁극적으로 일자에서 유래한, 정신으로부터 받은 순수한 관념 표상이었지 감각 세계에서 경험을 통해 구축된 통념적 이미지가 아니었다. 따라서 예술가는 자연 및 현실의 대상을 모델로 하지 않고 영혼에 내재된 미의 형상을 발견해 그것을 현실의 감각적인 것으로 실현하는 작업을 하는 존재이다. 다시 말해서, 그는 외부 현실과 자연의 대상을 그려내는 것이 아니라 내적 이데아, 즉 내면 형상(Endon Eidos)을 표출해내는 것이다. 여기서도 플라톤과 아리스토텔레스의 결합이 보인다. 예술가가 현실에 구현해낼 미의 형상은 저 너머 세계에 따로 존재하는 것이 아니라 예술가의 머릿속에 존재한다는 점에서 아리스토텔레스적이고 그럼에도 불구하고 그것이 이데아라는 점에서 플라톤적이다.

이렇게 되면 예술가는 초월적인 것을 이 세상에 감각화 해내는 중간 변

197

제우스 상

피디아스는 신(神)들의 상(像)들도 다수 제작했는데 제우스 상도 그중 하나이다. 제우스 상은 파르테논 신전의 아테네 여신상과 함께 피디아스의 2대 걸작품으로 꼽힌다. 고대 올림픽이 열렸던 올림피아에 있었던 제우스 상은 8년여에 걸쳐 나무로 만들어졌으며 보석과 상아 등으로 장식된 금 의자에 앉아 있는 모습으로, 높이가 약 12미터에 이른다. 제우스 상은 세계 7대 불가사의 중 하나며 현재 존재하지 않는다.

환 장치적 존재가 되고 예술이란 탈현세적이면서 현실보다 앞서 존재하는 것이 된다. 현실을 비추는 것이 아니라 미래를 예견하거나 현실을 이끌어가며 현실에 영향을 미치는 것이 되는 것이다. 이는 침상의 비유에서처럼, 예술을 현실 다음에 존재하는 것으로 보았던 플라톤의 입장과는 정반대된다. 플로티노스에게 있어 예술은 이와 같이 초감성계와 감성계를 매개하며 현실에 대해 우위를 점하는 새로운 존재론적 지위를 지닌다.

여기서 새로운 문제가 도출된다. 초월적인 내면 형상은 현실에 그대로 동일하게 구현될 수 없다. 내면 형상을 표출해낸들 그것이 내면 형상임을 확인할 방법도 없다. 그것은 현상계의 것이 아니기 때문에 한 번도 감각되거나 인식된 적이 없고 따라서 내면 형상과 그것의 감각적 표출물과의 유사성 인식이 이루어질 수 없는 것이다. 예술의 본질을 모방으로 보고 원상과 모상 간의 유사성 인식을 예술 작품 이해의 정도(正道)로 보는 모방론적 시각으로는 이해될 수 없는 예술이다. 플로티노스가 말하는 예술은 상징이라는 개념으로 이해될 수 있다. 내면 형상은 내적 이데아로서, "하강의 고투"[9]를 겪으며 현실

198에서 단지 상징적으로만 구현될 수 있을 뿐 명백하게 현현될 수 없다. 내적 이데아의 감각적 표출은 현상계에서 이루어지는 작업인 만큼 그것의 감각적 상관물이 지니는 질료적 타자성으로 인해 분명하게 구체화될 수 없는 것이다. 예술 작품은 그것이 갖고 있는 질료적 측면 때문에 형상 그 자체인 내적 이데아보다 열등할 수밖에 없다. 따라서 예술 작품은 내적 이데아를 뚜렷하게 드러내지 못하고 암시만 해주게 된다. 초월적인 것에 대한 상징이 되는 것

이다. 이는 예지계와 현상계의 차원 간의 차이에 따른 어쩔 수 없는 귀결이다. 현실보다 먼저 그리고 현실보다 우위를 점하는 예술, 그래서 형이상학적이고 초월적인 미적 계시가 상징의 형태로 암시되는 이런 탈현세적 예술이 바로 플로티노스가 말하는 예술이다. 플로티노스는 예술의 본질을 모방이 아닌, 상징으로 보았던 최초의 인물이었던 것이다.[10]

상승의 인식론, 테오리아

또 한 가지 플로티노스 미학에서 중요한 점이 있다. 바로 테오리아(theoria)이다. 이는 영혼이 일자로 상승해가 일자와 하나가 되기 위한 방법론으로, 미적 관조를 뜻한다. 플로티노스에게 있어서 현상계에 존재하는 모든 것들은 예지계로 상승하여 종국에는 자기 존재의 궁극적 근원, 일자와의 합일을 이루려는 목적을 갖는다. 영혼도 마찬가지인데, 이렇게 영혼이 자신의 존재 근원인 일자로 전회해가서 결국 일자와 합일을 이루는 것, 이것이 플로티노스 철학의 최종 목적이다. 이 목적을 수행하는 것이 테오리아, 미적 관조이다. 시작이 되는 최고 차원에서 끝인 최하 차원으로의 하강의 존재론이 유출이라면, 테오리아는 끝에서 시작으로의 상승의 인식론이다. 예지계와 현상계 간의 연결은 유출에 의해서도 이루어지지만 또 테오리아에 의해서도 이루어진다. 플로티노스 철학에서는 이렇게 유출과 테오리아라고 하는 상호 왕복 가능성 개념

으로 하나의 세계와 다수의 세계는 분리되지 않고 연결된다.

그렇다면 영혼은 일자와의 합일을 어떻게 성취할 수 있는가?

플로티노스에 의하면, 그것은 일자를 관조함으로써 성취된다. 그리고 이를 위해서는 먼저 자신의 내면으로 눈을 돌려 영혼에 내재하는 미의 형상을 관조해야만 한다. 영혼의 전회란 영혼에 내재하는 영혼의 존재 원인을 거꾸로 찾아가는 것을 의미하는데 영혼을 유출해낸 것은 정신이요 정신은 곧 미의 형상이기 때문이다. 그런데 정신에는 자신을 유출해낸 일자가 또한 내재하고 있으므로 정신, 즉 미의 형상에 대한 관조를 통하여 궁극적으로 영혼은 일자에 대한 관조로까지 나아갈 수 있는 것이다. 그래서 플로티노스는 "너 자신에게로 돌아가 너 자신을 보라."[11]고 했던 것이다. 먼저 자기 내부에 미의 형상이 존재하고 있다는 사실부터 깨닫는 것이 중요한데 이를 가능케 해주는 것이 바로 감각적인 미다. 이 점에서 플로티노스의 미학은 감각적인 미를 무익한 것으로 간주한 플라톤의 입장과 또 한 번 반대된다.

플로티노스에게 있어 존재와 미는 동일한 것이며 각 존재는 유출에 의해 상호 연결되기 때문에 현상계의 감각적인 미에도 정신의 미가 희미하게나마 내재되어 있다. 꽃이 아름다운 이유는 물질적 조형성에 의해서가 아니고 어떤 정신적인 것이 함유되어 있기 때문에 그렇다는 것이다. 꽃도 인간에 비해서는 턱없이 모자라지만 그래도 일말의 정신적인 부분이 존재한다. 이 점 때문에 꽃은 아름다운 것이다. 이와 같이 현상계의 감각적인 미는 정신의 미로 인해 아름다운 것이며 역으로 말하면 감각적인 미에는 희미하지만 정신의 미

가 내재되어 있다 하겠다. 그래서 그 희미한 존재적 동질성이 바로 인식 주체에게 자기 내부의 미를 찾게 하는 추동력으로 작용한다. 즉 영혼은 감각적인 미를 접했을 때 동일성의 원리에 따라 자신 안에 미의 형상이 존재하고 있음을 알게 된다는 것이다.

동일성의 원리

동일성의 원리란 〈일 포스티노〉장에서 카타르시스를 설명할 때 다뤘던 개념으로, 고대인들이 취했던 소박한 인식론이다. '같은 것을 통해서 같은 것을 안다'라고 하는 이 고대 그리스 특유의 전통적인 인식론을 플로티노스도 수용하였다. 그리고 자신의 인식론의 원칙으로 삼았다. 그는 "태양과 같은 것이 되지 않고서는 그 어떤 눈도 결코 태양을 볼 수 없을 것"[12]이라고 하면서 마찬가지로 스스로가 아름답지 않으면 미를 볼 수 없다고 주장했다. 그러니까 동일성의 원리를 따르는 플로티노스에게 있어서, 무엇을 본다는 것은 그 보이는 대상과 동일한 것이 보는 주체의 내부에 이미 존재하고 있음을 의미하는 것이다. 왜냐하면 인식이란 주객일치를 뜻하는 것이고 일치가 일어나려면 응당 둘이 같아야 하기 때문이다. 그렇기 때문에 외부의 미를 지각하기 위해서는 먼저 자기 안에 '미' 그 자체가 있어야만 한다. 아름다움이라는 것이 무엇인지 먼저 알고 있어야 어떤 대상을 접했을 때 그것이 아름다운지 아닌지를

판별할 수 있을 것 아니겠는가? 거꾸로 외부의 미를 지각했다는 것은 이미 자기 내부에 미가 존재하고 있다는 사실에 대한 반증이다. 그렇다면 이제 영혼이 미로 충만한 사람은 그 누구보다도 미적 자극에 민감하며, 반대로 미적 감각이 남달리 탁월한 사람은 그 영혼이 유달리 아름다운 사람이란 얘기가 된다(아름다움에 관한 학문인 미학에 관심을 가지고 이 책을 읽는 여러분은 이미 대단히 아름다운 영혼의 소유자다).

이와 같이 감각적인 미는 영혼이 일자로 상승하는 데 있어 그 첫 단계인 자기 자신의 내부에 미의 형상이 내재되어 있음을 깨닫게 해주는 단서가 된다. 미의 형상은 정신에 존재하고 있으니 외부 대상의 아름다움을 본 사람은 이제 자신 내부에 정신이 내재하고 있음을 깨닫게 된다. 그래서 이제 자기 내부의 정신을 본다. 여기서 또 동일성의 원리가 적용된다. 정신을 인식했다는 사실은 자신이 이미 그와 동일한 것, 즉 정신이 되었음을 의미한다. 정신과 하나가 된 것이다. 그 다음, 정신은 다시 자신 내부의 일자의 관조로 나아가고 그렇게 하여 일자와 하나가 된다. 플로티노스는 이렇게 말한다. "본다는 것은 보여지는 대상을 창조하는 것과 같다."[13] 그에게 있어서 보는 행위는 생성을 의미하는 것이다. 이렇게 되면, 인식은 존재를 낳는 셈이 되는 바, 플로티노스의 철학에서는 인식론과 존재론이 만나고 있는 것이다.

예술, 감성계와 초감성계의 매개

그런데 이렇게 미적 관조를 통한 일자로의 상승의 길에서 예술은 또 한 번 감성계와 초감성계 간의 매개 역할을 한다. 예술이란 예술가의 영혼 내부에 존재하는 정신의 미를 현실에 표출 또는 구현해내는 작업이기에 예술이 지니는 미는 정신의 미가 상대적으로 미약하게 내재되어 있는 자연의 미보다 미적 함량에서 앞선다. 물론 정신의 미 자체보다는 열등하다. 예를 들어보자. 조각 작품이 아름다운 이유는 무엇인가? 처음부터 돌덩이가 아름다웠던 것은 아니었다. 미의 형상이 조각가의 손을 거쳐 그 돌덩어리에 들어갔기 때문에 아름다워진 것이다. 그렇다면 미는 원래 어디에 있는 것인가? 바로 예술가의 정신에 존재한다. 정신의 미를 자연물 돌덩어리에 집어넣음으로써 돌덩어리는 아름다워진 것이다. 그러므로 예술 작품 조각상은 자연의 돌덩어리보다 아름답다. 둘 간에는 미적 차등이 있는 것이다. 물론 예술 작품 조각상은 자연물 돌덩어리보다 미의 함량에서 앞서지만 미의 형상 그 자체인 정신의 미보다는 열등한 미이다. 미의 형상에 돌덩이라는 질료가 결합됐으므로 형상 그 자체가 아니기 때문이다. 그래서 이제 정신 – 영혼 – 자연의 존재 서열과 대응되는 정신의 미 – 예술의 미 – 자연의 미라는 미적 서열이 성립된다. 예술 작품에는 정신의 미가 구현되어 있기 때문에 그것을 접하는 사람에게 동일성의 원리가 작동됨에 있어서 자연의 미가 하는 것보다 훨씬 더 강력할 수 있다. 따라서 미적 관조를 통해 영혼이 일자로 상승해 가는 데 있어서 자연의 미가 하는 것

보다 역할 수행을 더 잘할 수 있다.

이와 같이 미의 형상을 자연에 부여하여 감각 가능한 것으로 만들어줌으로써, 또 그런 예술 작품을 통해서 일자로의 상승 작업을 보다 강력히 촉진시킴으로써 예지계와 현상계를 매개해내는 플로티노스식 예술 행위는 흡사 마법만큼이나 신비한 작업이다. 이는 '저 너머' 피안 세계의 형상을 '여기' 차안 세계의 질료에 도입하여 그것을 하나로 통합해내는 행위이며 그 결과 '여기'에서 '저 너머'를 예감할 수 있게 해주는 작업이다. 보이지 않는 것을 보이게 해주는 것이 어떻게 가능할까? 또 보이는 것을 통해서 보이지 않는 것을 가늠케 하는 것이 어떻게 가능할까? 여기에 바로 플로티노스적 예술의 신비함이 있다. 형상의 하강과 질료의 상승이 하나로 겹쳐지는 영역이 되며 따라서 초월과 내재가 동시에 이루어지는 이런 예술은 기독교적 표현을 빌린다면 '말씀의 육화' 정도로 비유될 수 있을 것이다.

스테인드글라스
중세 예술에서 초월적인 미의 상징인 빛을 표현하고자 한 욕구는 밝고 화려한 색채의 회화나 스테인드글라스 등의 양식을 낳았다. 중세 예술을 가리켜 흔히, '빛의 상징주의'라고 부르는 이유가 여기에 있다.

플로티노스의 미학의 영향

이렇게 플로티노스의 미학에서 예술이란 현실에 앞서 존재하는 것이고 인간보다 상위의 존재로부터 발원하는 것이며 아래에서 우러나는 것이 아니라 위에서 내려오는 것이다. 플로티노스의 미학은 이후 신의 섭리와 영광 그리고 초월적인 진리를 감각적인 것으로 표현하려 했던 중세 기독교 예술에 큰 영향을 미쳤다. 특히 중세 전반기의 아우구스티누스St. Augustinus는 진정한 미란 빛으로 상징되는 일자에 있다고 주장한 플로티노스의 입장을 적극 수용하였으며 예술관 역시 플로티노스를 따랐다. 다만 일자는 이제 이들 교부철학자들에 의해서 인격신으로 대체되었다. 그래서 중세 내내 신은 최고의 미 그 자체였고 빛으로 상징되었다. 그리고 중세 예술에서 초월적인 미의 상징인 빛을 표현하고자 한 욕구는 밝고 화려한 색채의 회화나 스테인드글라스 등의 양식을 낳았다. 중세 예술을 가리켜 흔히, '빛의 상징주의'라고 부르는 이유가 여기에 있다. 또한 중세 회화에서 그림을 바라보는 관객의 시각이 주체가 되는 원근법과는 정반대로 그림 속의 인물이 오히려 관객을 바라보는 형식으로 된 '역원근법'이 사용되었던 것도 결과적으로 플로티노스의 영향과 무관하다고 할 수 없을 것이다. 중세에 있어 예술 작품은 초월적인 신성한 것을 감각화해낸 것이었으므로 회화에 묘사된 인물은 관객의 심미적 감상 대상이 아니라 종교적 경배의 대상이었고 따라서 시각 주체는 관객이 아니라 그림 속 인물에 있었던 것이다.

한편 실제로 플로티노스식 예술을 수행했던 대표적 예술가로는 미켈란젤로와 엘 그레코El Greco˙를 들 수 있으며 플로티노스와 유사한 예술관을 가지고 시를 썼던 작가로는 낭만주의 영국 시인 콜리지S. T. Coleridge˙˙를 꼽을 수 있다.14

플로티노스의 미학은 중세뿐 아니라 낭만주의 등 그 후대에도 큰 영향을 끼쳤다. 특히 칸트, 셸링F. W. J. Schelling˙˙˙, 헤겔 등 근대 독일 관념론 미학에 그의 철학이 막대한 영향을 미쳤음은 주지의 사실이다. 그리고 인간은 미에 대한 어떤 이상적 원형, 즉 이데아를 마음속에 가지고 있다고 주장함과 동시에 예술이란 감각 세계 속에서 불완전하고 부분적으로 구현된 형이상학적 본질을 직접적이고 직관적으로 통찰해내는 것이라고 보고 예술의 계시적 본질을 강조했던 쇼펜하우어의 미학 역시 다분히 플로티노스적이라 하겠다.

예술이란 외부 사물을 모방하는 것이 아니라 예술가의 내면에 있는 미의 형상을 질료에 부여하는 것이라고 보았던 플로티노스의 시각은 어떤 면에서는 꽤 현대적일 수 있다. 오늘날의 예술은 작가의 머릿속 개념이나 아이디어 또는 판타지만으로도 얼마든지 작품이 될 수 있기 때문이다. 단 현대의 예술

• 엘 그레코
El Greco 1541~1614
그리스 출신의 스페인 화가로 당시에는 매너리즘 미술로 분류돼 빛을 못 보다가 19세기에 들어 재평가되기 시작해 폴 세잔, 피카소 등에게 큰 영향을 끼쳤다.

•• 콜리지
Samuel Taylor Coleridge
1772~1834
영국의 시인이자 비평가이다. 워즈워스와 공동 집필한 《서정 가요집Lyrical Ballad》(1798)은 영국 문학사의 낭만주의 운동의 시발점으로 평가받는다.

••• 셸링
Friedrich Wilhelm Joseph von Schelling
1775~1854
독일의 철학자로 피히테, 헤겔과 함께 독일 관념론을 대표한다.

〈점點들〉, 칸딘스키|Wassily Kandinsky, 1920

외부 대상을 버리고 정신의 순수 관념상을 표현하고자 했던 칸딘스키식의 추상회화는 예술의 그 출발 지평이 동일하다는 점에서 플로티노스의 이론과 연관지어 생각해볼 수 있다.

에서 작가가 표출해내는 그 내면적인 대상이 과연 플로티노스의 경우처럼 형이상학적이고 초월적인 성질의 것인지만 밝힐 수 있다면 플로티노스의 예술론은 현대 예술과 상당히 가까워질 수 있다. 하지만 그런 조건이 붙는다 해도 일단 그 시작이 작가 외부가 아니라 내부에서 출발되는 예술이라는 점에서는 양자가 같이 묶일 수 있다. 따라서 외부 대상의 묘사가 아니라 예술가 내면의 세계를 그리고자 했던 독일 표현주의와 아예 외부 대상을 버리고 정신의 순수하고 초월적인 관념상을 표현하고자 했던 칸딘스키식의 추상회화는 예술의 그 출발 지평이 동일하다는 점에서 플로티노스의 이론과 연관지어 생각해 볼 수 있다. 아울러 '예술상의 관념론'이라고 불리는 19세기말 상징주의 역시 플로티노스의 예술론으로 설명될 수 있다. 상징주의 예술가들이 추구한 예술은 상징을 통해서 실세계 물체들의 배후 또는 초감성계에 숨겨져 있는 것들을 암시해내는 것이었다. 예술이란 초월적인 것을 상징해주는 역할을 한다고 이들은 생각했던 것이다. 그런데 예술이란 본질적으로 상징적인 것이라는 점을 부각시킨 최초의 인물이 바로 플로티노스이기 때문에 둘 사이에는 어떤 친연성이 있다 하겠다.

플로티노스의 미학과 크로체의 미학

플로티노스가 말하는 예술은 내용적으로는 상징이지만 그 형식에 있어서는

표현이다. 이런 점에서 그의 예술론은 표현론으로 분류될 수 있다. 여기서 현대 미학자 크로체B. Croce*가 떠오를 수 있다. 크로체 또한 대표적인 표현론자이기 때문에 시대적으로 멀리 떨어졌지만 둘 간의 어떤 유사성 여부를 살펴볼 필요가 있다. 간략하게 크로체의 미학을 알아보자.

현대 이탈리아 철학자 크로체는 신헤겔학파의 거두로 평가받는 관념론자이다. 그는 모든 실재란 정신이 원인이 되어 구체적인 형식을 취할 수 있고 동적(動的)인 것이 될 수 있다고 보았다. 따라서 정신을 문제 삼게 되었고 철학은 정신에 관한 탐구라고 결론지었다. 크로체는 인간의 정신 활동의 형식을 관조적 형식과 실천적 형식으로 나눈 뒤, 다시 전자를 또 두 가지의 인식 기능으로 구분하였는데 하나는 상상에 근거하는 개별적인 직관적 인식이고 다른 하나는 지성에 근거하는 보편적인 개념적 인식이다. 그리고 실천적 형식은 개별적인 실용적 의지와 보편적인 도덕적 의지로 다시 구분하였다.

간단히 말해 인간 정신의 의지 영역과 별도로 인간의 인식 능력에는 직관적 인식과 논리적 인식이라는 두 가지가 있다는 것이다. 여기서 논리적 인식은 개념을 산출하는 능력으로 학문이나 이론 과학과 관련되는 것인 반면, 직관적 인식은 심상을 산출하는 것으로 예술과 관련된다. 따라서 "예술은 직관"15이다. 직관이란 순수 정신활동이므로 몸을 움직이는 실천적 활동은 예술에서 제외된다. 예술적 구상을 물질로 구현하는 작업 또한 예술이 될 수 없다. 그리고 직관이란 개념도 아니고 감각도 아니다. 직관은 개념이 아니라는 것은 그것이 논리적 인식이 아니라는 얘기다. 그렇다면 예술은 직관인데 직

• 크로체
Benedetto Croce 1866~1952
이탈리아의 철학자이자 역사가로 적극적인 반공산주의자는 아니었으나 반파시스트 입장을 견지하였다. 《정신의 철학》(1902), 《실천 철학》(1909) 《역사의 이론과 역사》(1915) 등을 저술했고 1903년에는 이탈리아의 신헤겔주의자 젠틸레(Giovanni Gentile)와 철학 및 역사 평론지 〈크리티카La Critica〉를 창간·편집하여 이탈리아인들의 의식에 큰 영향을 끼쳤다. 실제 정치에도 뛰어들어 상원의원과 교육장관으로 활동하기도 했다.

관은 논리적 인식이 아니므로 이제 전달 내용을 갖고 인식에 호소하는 예술, 개념적 진리를 전달하고자 하는 예술은 예술이 아니다. 아울러 직관은 감각도 아니므로 외부 대상의 감각적 외관을 모방하는 예술 역시 예술이라 할 수 없다. 실용적인 목적의 예술 또한 예술에서 제외된다. 직관은 순수한 정신만의 활동이기 때문이다. 크로체는 예술을 오로지 정신만의 순수 관조적 활동으로 보고 있는 것이다.

그런데 크로체에 의하면 "직관이 곧 표현"[16]이다. 이때의 '표현'이란 의식 속에 형성된 감정과 심상의 모호한 복합체인 직관을 객관화, 즉 외화해내는 것이다. 이에 관해 크로체는 다음과 같이 주장한다. "우리가 어떤 기하학적 형상에 대해 종이와 칠판 위에 즉석에서 그려낼 수 있을 정도의 정확한 이미지를 가지고 있지 않다면 어떻게 그 형상에 대한 직관을 했다고 할 수 있겠는가?"[17] 정확하게 표현해내지 못했다는 것은 머리에 떠오른 이미지가 정확하지 않았다는 얘기다. 일리가 있다. 자신이 불분명하게 알고 있는 것은 얼버무려 말하게 되지만 분명하게 알고 있는 것은 어떻게든 명확하게 표현해내지 210 않던가?

이렇게 직관은 표현과 동시에 일어나는 것이며 그래서 직관과 표현은 동일한 것이다. 그런데 예술은 직관이요, 직관은 표현이므로 다시 예술은 표현이 된다. 그러므로 크로체에게 있어 진정한 예술이란 예술가의 머릿속에서 완성되는 것이다. 이렇게 되면 예술 행위에서 '행위'가 빠지고 '예술'만 남는 형국이 된다. 이것은 무슨 의미인가? 오로지 정신의 활동만이 예술 범주에 들

어간다는 얘기이다. 그러니까 예술가의 머리에 떠오른 예술적 관념 그 자체가 실천적 작업 없이도 그대로 예술이 된다는 것이다. 여기에 좋은 예는 아마도 죠셉 코수드J. Kosuth 류의 개념미술이 될 것이다. 이것이 크로체의 표현으로서의 예술론이다.

　얼핏 보았을 때 예술가의 내면을 문제 삼는다는 점에서 크로체가 말하는 예술은 플로티노스의 그것과 큰 틀에서 비슷해 보인다. 같은 관념론 미학이라서 그렇다. 하지만 결정적인 차이가 있다, 그것은 예술이 될 수 있는 예술가의 직관 내용이 형이상학적이고 초월적이며 보편적인 것이라는 속성 규정을 크로체가 하지 않았다는 사실이다. 플로티노스에게 있어서도 피디아스의 제우스 상의 경우처럼 예술 작품은 예술가의 내부에 관념적으로 먼저 존재한다. 예술가는 내적 직관을 통해 이를 발견하고 질료에 구현해낸다. 그러나 그 관념 표상은 내면 형상, 즉 내적 이데아이다. 예술 작품이 되는 내면의 관념상이 지니는 가치 면에서 차이가 나는 것이다. 또 플로티노스는 질료의 고유 표현력을 무시하고 예술을 예술가의 내면 형상만으로 한정하긴 했지만 그렇다고 해서 실천적인 행위 자체를 예술에서 배제하지는 않았다.

　하지만 그럼에도 불구하고 미를 사물에 속하는 것이 아니라 정신적인 것이라고 보았던 점, 또 예술은 물질적인 것과 전혀 무관한 순수 정신활동으로서 자연이나 외부 대상에 대한 모방이 아니라고 주장하였던 점 그리고 그것을 예술가의 외부가 아닌 내부에서 시작하는 것으로 간주하였던 점 등에서 이들 둘은 어느 정도 가까이 있다고 할 수 있다.

나 = 나 + '나 아님'

**변증법,
그리고 헤겔**

8장.

안내자 :
〈블랙 스완〉

비밀스러운 두 개의 집단에 쫓기는 수학천재의 수난과 모험을 그린 영화 〈파이Pie〉로 우리에게 존재를 알린 대런 아로노프스키 감독은 이후 〈레퀴엠Requiem for a Dream〉에서도 그랬듯 집착, 중독 등 정신적 강박 문제들을 주제로 하는 영화들을 만들어왔다. 최근에도 창조주에게 순명해 자신의 일족까지도 절멸시켜야 한다는 노아의 강박과 광기를 다룬 〈노아Noah〉로 자신의 작품세계를 이어가고 있다. 〈레옹Leon〉의 어린 소녀 나탈리 포트만이 어느새 성인이 되어



주연을 맡은 〈블랙 스완Black Swan〉도 마찬가지다. 정상의 자리에 섰어도 자신이 잘 할 수 있을지, 또 언제 밀려날지 모를 불안과 과도한 긴장에 시달리는 주인공 니나의 모습은 현대인의 모습을 상징한다. 아로노프스키 감독이 바라보는 현대인의 모습은 불안 그 자체인가 보다.

주인공의 내면 세계를 표현 대상으로 삼고 시종일관 강박적인 심리의 흐름대로 영화를 풀어나가고 있는 이 영화는 어떤 면에서 인간의 심리 상태에 천착해 이를 사건과 상황에 따라 섬세하게 파헤치곤 하는 러시아 문학, 특히 도스토예프스키의 문학 세계를 떠오르게 한다. 어쩌면 감독이 그 이름에서 느껴지듯 러시아계 미국인이어서 일지도 모르겠다.

이 영화에서 주인공 니나가 주연을 맡아 공연해야 하는 작품, 〈백조의 호수〉는 잘 알다시피 〈호두까기 인형〉, 〈잠자는 숲 속의 미녀〉와 함께 차이코스키의 3대 발레 음악이다. 〈백조의 호수〉는 순수한 백조와 악마의 화신인 흑조를 1인 2역으로, 한 사람의 발레리나가 연기해야 하는 작품이라는 점에서 다른 발레 작품들과 다르다. 그래서 모든 발레리나들에게 이 작품의 여주인공 역은 동경의 대상이기도 하지만 또 동시에 부담스럽기도 한 것이다. 정반대의 역을 동시에 소화해내야 하는, 난이도가 가장 높은 연기이다 보니 그럴 만도 하다. 만약 세계 최고 수준 발레단의 〈백조의 호수〉 프리마돈나를 맡게 되었다면, 그것도 야망있고 유달리 완벽을 꿈꾸는 발레리나라면 그 기쁨과 불안감이란 형언할 수 없을 정도로 엄청날 것이다. 영화 〈블랙 스완〉은 이런 설정으로 이야기를 시작한다.

215

현대인의 불안
사다리 꼭대기를 향해 열심히 오르지만 확신이 없고 막상 정상에 섰어도 계속 유지할 수 있을까 하는 강박에 시달리는 현대인의 모습은 아슬아슬하기만 하다.

흑조가 되어야 하는 백조

니나는 뉴욕 발레단의 모범적이고 실력있는 발레리나다. 더 잘하려고 하는 것이 오히려 단점일 정도로 성실하지만 연약하고 지나치게 순수하다. 억압되어 있고 교과서 같은 그녀의 뒤에는 일거수일투족을 간섭하고 관리하는 발레리나 출신 어머니의 헌신이 있다. 새롭게 각색된 〈백조의 호수〉 공연을 앞두고 니나는 꿈에 그리던 주인공 역에 발탁된다. 평소 순수하고 우아한 백조 역할로는 단연 최고였던 니나에게 흑조까지 동시에 연기해야 하는 이 배역은 도전해봄직도 하지만 걱정스럽기도 하다. 백조 연기에 비해 흑조 연기는 아무래도 잘 안된다는 사실이 니나의 마음을 무겁게 하는 것이다. 때마침 새로 입단한 릴리는 니나처럼 우아한 연기는 못하지만 무대를 압도하는 관능적인 매력과 자유로운 연기로 니나의 눈길을 끈다. 그런 릴리의 거침없는 태도에서 니나는 자신의 배역을 그녀에게 빼앗길 것만 같은 은근한 불안감을 느낀다. 거기에 한때 발레단 최고의 스타였던 선배 발레리나 배쓰의 퇴출과 그에 따른 몰락은 여린 니나의 불안을 더욱 증폭시킨다. 성공에 대한 집착과 실패에 대한 두려움, 불안 등 강박에 시달리는 니나에게 부족한 흑조로서의 면모를 지적하며 억압에서 벗어나 자신을 방기할 것을 요구하는 감독의 조언이 계속된다. 그에 따라 니나는 서서히 자신의 내면으로 침잠하기 시작하고 평소 드러나지 않던 자신의 이질적인 면이 자신에게 있다는 사실이 희미하게 감지될 때마다 혼란스러워 한다. 그러던 어느 날 릴리가 우연히 찾아오고 그

녀의 제안으로 니나는 약물까지 먹어가며 하룻밤 유흥에 자신을 내던진다. 그리고는 그녀와 성관계를 갖는다. 하지만 그것이 꿈이었다는 사실을 알게 되면서 니나는 한편 자신이 달라져 가고 있음을 느낌과 동시에 흑조 역 대역으로 선정된 릴리에 대한 경계가 극에 달한다. 드디어 공연 전날, 긴장이 최고조에 달한 니나는 급기야 자해하는 베쓰를 비롯해 각종 환영에 시달리다 결국 쓰러지고 만다. 다음 날 니나는 어머니의 만류에도 불구하고 공연장에 뒤늦게 쫓아가 자신의 백조 연기를 수행한다. 짝을 이루어 연기하는 발레리노의 실수로 바닥에 떨어지고 동료 무용수들이 자신의 얼굴로 보이는 등 환상을 겪는 니나에게 이제 남은 건 문제의 흑조 연기다. 막간에 쉬기 위해 분장실로 들어 온 니나는 릴리가 흑조 역을 자기에게 넘기라는 제안을 하자 격분하게 되고 결국 릴리와 싸우게 된다. 그리고는 그녀를 찔러 죽이게 된다. 릴리를 제거하고 바로 무대에 오른 니나는 전에 없이 자신감 넘치는 연기로 완벽한 흑조 역을 해낸다. 박수갈채를 뒤로 황급히 분장실로 돌아와 죽은 릴리의 시체 처리로 당황해하는 니나에게 누군가 찾아온다. 릴리였다. 니나는 릴리와 싸우는 환상 속에서 실제로는 자신을 찔렀던 것이다. 마무리 연기를 마치고

또 다른 나

내 안에는 내가 모르는 또 다른 내가 있다. 평소 드러나지 않던 자신의 이질적인 면을 발견한다면 극심한 혼란과 불안을 겪을 것이다.

사람들의 찬사 속에서 마침내 니나는 피를 흘리면서 쓰러진다. 이렇게 영화는 끝난다.

〈블랙 스완〉은 공포영화가 아님에도 어두운 조명과 깜짝깜짝 놀라게 만드는 효과음, 느닷없이 등장하는 인물 그리고 막연한 공포가 느껴지는 화면 등 시종일관 관객을 긴장하게 만든다. 심리 스릴러라는 독특한 장르의 영화를 만들려다 보니 그렇게 한 모양이다. 인간의 내면 심리를 다룬 영화라는 것이 확실하니 깊이 있는 이해를 위해 정신분석 이론에 의존하지 않을 수 없다. 그래서일까? 이 영화를 보고 나니 이미 작고한 거장 크쥐시도프 키에스롭스키 감독의 〈베로니카의 이중생활 The Double Life of Veronique〉이라는 영화가 떠오른다. 심리 스릴러는 아니었지만 주인공 이렌느 야곱의 1인 2역과 도플갱어 이야기를 결합시키면서 주인공의 심리와 내면 문제를 깊이있게 잘 그려낸 명작이다. 하기야 이미 히치콕 감독의 영화에서부터도 그래왔기 때문에 이제 관객들은 〈블랙 스완〉 같은 영화를 접하면 바로 프로이트식 정신분석 이론을 이용해 멋지게들 해석해 낼 것이다.

'음(陰) 안의 양(陽)'(☰), '양(陽) 안의 음(陰)'(☵)

대부분의 관객들이 눈치 채듯, 니나를 불안하고 긴장하게 만드는 라이벌 릴리는 사실 니나의 내적 타자, 즉 내면의 또 다른 자아를 상징한다. 의식과 무

의식의 관계와 같다는 말이다. 인정하기 싫으면서도 자꾸 관심이 가는 흑조 대역의 릴리는 사실 니나의 숨겨진 모습인 것이다. 억압하고 숨겨서 결코 겉으로 드러나지 않게 하고 싶은 자신의 또 다른 내면이 적나라하게 나타남으로 해서 니나는 당황해하는 것이다. 인간은 재미있는, 아니 모순된 존재이다. 따지고 보면 인간뿐만이 아니다. 이 세상에 존재하는 모든 것들은 다 모순적이다. 전부 자신 안에 자신을 전면 부정하는 자신의 대립자를 가지고 있다. 쉽게 말해서 순도 100퍼센트의 존재란 없다는 얘긴데, 재미있는 예를 하나 들어보자.

막대자석을 두 동강 냈다고 해보자. 어디를 부러뜨리던 놀랍게도 부러진 부분의 한 쪽은 다시 반대 극이다. 그래서 만약 N극의 한가운데를 부러뜨린다면 그 부러져 두 동강 난 반쪽들은 당연히 둘 다 N극을 띠어야 할 텐데 그렇지 않고 두 쪽 중 하나는 다시 반대극인 S극을 띤다. 이것은 무엇을 의미하는가? 동일체인 N극은 자기 내부에 반대 극, 즉 비동일적인 타자를 이미 가지고 있다는 것 아닌가. 자기 동일성은 자기 부정성이라는 타자를 포함하는 모순적인 것이라는 얘기다. 이것을 철학적으로 얘기하면 자기 동일성이란 비동일자가 포함된 자기 분열이라 할 것이요, 수학적으로는 $1 = 2$라 할 것이다. 정신분석학적으로 말하면, 나 = 나 + 'non 나'가 될 것이다. (이 non 나가 바로 무의식 또는 소위, '오브제 A(objet A)'라 할 수 있다.) 실생활의 말로 바꾸면, 먼저 말했듯 '순도 100퍼센트란 이 세상에 없다.' 정도가 될 것이고 웃기 위해 영화 제목에 빗댄다면 〈적과의 동침〉 정도 되지 않을까? 첩보영화나 추리소설식으로

표현해본다면 '적은, 범인은 내부에 있다.'가 될 것이고……

존재하는 것은 모두 자신을 부정하는 타자, 즉 자기 부정성을 자신 안에 포함하고 있다. 그러니까 '나'는 '나' 안에 '나'를 정면 부정하는 타자를 가지고 있으며 '나'는 그것까지 포함해서 '나'가 되는 것이다. 정반대되는 것이 합쳐져야 비로소 하나가 된다는 얘기다. 그래서 하나는 둘의 합이요, 둘은 하나이다. 즉 일체는 이원의 합이라는 것이다. 물론 이때의 '합'이란 생산적인 화해 행위에 의한 양적 증가를 의미하는 것이 아니라 자기 부정성과의 '관계'에 의한 '존재'의 형식상의 완성을 의미한다. 즉 그것은 통일된 어떤 하나의 존재가 될 수 있는 차원으로의 진입을 뜻한다. '체(體)'의 차원과 '원(元)'의 차원은 종적(縱的)인 차이가 있는 것이요, 낮은 단계의 대립관계 2가 높은 단계 1을 구성해낸다.

잘 알려진 대로 고대 그리스의 자연 철학자들은 세상의 근원, 아르케(arche)를 찾는 것을 그 목표로 하였다. 최초의 철학자라는 탈레스Thales는 물(水)을, 헤라클레이토스Heraclitus는 불(火)을 이 세상의 근원으로 보았다. 물론 헤라클레이토스가 말한 불이란 물질로서의 불이 아니라 끊임없이 타고 꺼지는 영원한 움직임에 대한 상징이다. 단지 논의 전개를 위하여 세상의 근원으로서의 불을 단지 물질로만 가정했을 때 그렇다는 것이다. 만약 헬라클레이토스의 주장이 맞다면 물을 세상의 근원으로 본 탈레스는 잘못 판단한 것일까? 그렇지 않다. 탈레스도 맞다. 둘 다 맞는 것이다. 왜 그럴까?

불이 존재하기 위해서는 불 아닌 것이 필요하다. 어떤 것으로 존재한다

는 것은 그렇지 않은 다른 것들로부터의 한정을 의미한다. 특정의 것으로 존재한다는 것은 그 특정의 것을 '특정'으로 한계지어 줄 다른 어떤 것, 즉 한정을 위한, 말하자면 배경적 타자를 필요로 하는 것이다. 그래서 존재란 '한정' 또는 '한계'이다. 그렇다면 불을 불로 한정해 줄 것은 불 아닌 다른 어떤 것으로, 그것은 불과 정반대되는 것일수록 좋을 것이다. 불과 정반대되는 것이 과연 무엇일까? 물 아니고 그것이 무엇이란 말인가? 이렇게 불이 존재하기 위해서는 물이 있어야 한다. 그래서 이 세상에 불이 존재한다는 것은 그와 동시에 물이 존재한다는 것을 암묵적으로 의미하는 것이다. 물론 그 반대도 마찬가지이다. 그러니까 불이 세상의 근원이라고 한다면 그것은 곧 물이 세상의 근원이라고 하는 것과 같은 얘기다. 그러므로 헤라클레이토스가 맞으면 탈레스도 맞다.

다시 정밀하게 말해보자. 우선 불이 '존재한다'는 것과 '불로' 존재한다는 것을 나누어야 한다. 전자는 존재 실체를 말하는 것이고 후자는 존재 속성을 말하는 것이다. 사실 이 둘을 나누어도 결과적으로는 달라질 것이 없다. 불이 존재한다는 것과 불로 존재한다는 것은 다같이 '한정'이라는 개념으로 설명될 수 있기 때문이다. 먼저 불이 존재하기 위해서는 존재하는 불만큼의 비존재가 전제된다. '존재'는 '비존재'와 구별되는, 비존재로부터의 어떤 한정이다. 그래서 '존재'는 '비존재'를 필요로 한다. '있음'이 있기 위해서는 그 '있음'만큼의 '없음'이 있어야 하는 것이다. '펼쳐짐'은 '주름짐'에서 나올 수 있는 것과 같은 이치다. 따라서 존재는 비존재와 짝이 되어야 비로소 존재가 된다. 그

다음, 불이 존재하는 것이 아니라 불로 존재하기 위해서는 '불'이라고 하는 특정의 것 이외의 다른 어떤 것이 존재하고 있음이 전제된다. 불과 비교될 속성을 지닌 다른 어떤 것이 있어야만 비로소 불은 불이 될 수 있기 때문이다. 이것은 속성 간의 차이를 의미한다. 따라서 ~로 존재한다는 것은 곧 속성 지님을 의미한다. 즉 특정의 속성을 지니지 않는 것은 존재하지 않는 것과 같다. 그런데 속성이란 상대적인 것이기 때문에 역시 한정으로 연결된다. 그러므로 ~로 존재한다는 것 역시 어떤 한정을 의미한다. 요컨대 무엇이든지 존재하기 위해서는 자신을 실체로서도, 또 속성으로서도 한정지어줄 자신의 정반대되는 것이 전제되어야 하며 그것이 필요하고 그것과 짝을 이루어야 한다. 존재 실체든 존재 속성이든 다 상대적인 것이란 얘기다.

그런데 불이 불이 되기 위해 필요로 하는 배경적 타자 물은 사실 불의 구성요소로서 불을 정면 부정하는 불의 내적 타자이다. 쉽게 말해보자. 불이 불이 되기 위해서 필요로 하는 타자는 불을 정면 부정하는 것, 즉 물이다. 그런데 존재하는 모든 것은 자신 내부에 자신과 정반대되는 것을 가지고 있으므로 불의 내적인 타자 역시 물이다. 따라서 불을 불로 한정시켜주는 불의 배경적 타자 물은 사실은 불이 내적으로 가지고 있는 불의 자기 부정성과 같은 것이다. 막대자석 역시 마찬가지이다. N극으로 존재하기 위해서는 자신과 정반대되는 S극이 필요하다. 그런데 N극 내부에는 역시 자신과 반대되는 S극이 있다. N극의 내적 타자 S극은 N극을 존립시켜주는 배경적 타자 S극과 같다. 이렇게 자신의 외적으로 존재하는 배경적 타자는 존재 내적인 자기 부정성인

불과 물

불이 존재하기 위해서는 물이 필요하다. 무엇이든지 존재하기 위해서는 자신을 실체로서도, 또 속성으로서도 한정지어줄 자신의 정반대되는 것이 전제되어야 하며 그것이 필요하고 그것과 짝을 이루어야 한다.

것이다. 배경적 타자는 실상은 존재의 자기 반영적 타자라는 것이다. 그러니까 물은 불을 불이라는 '존재'로 정립시키기 위해서 동원되는 불의 내적 자기 부정성의 외적 투영인 것이다. 자기 내부에 있는 자기 부정성이 투영되어 외적인 타자로 배경화되지 않으면 '존재'라는 한정을 부여받지 못하기 때문이다. 그래서 하나는 곧 둘이요, 둘은 이미 하나라는 것이다. 따라서 자기 동일성은 자기 분열로 구성되며 그 분열에 의한 자기 부정성이 외적인 것으로 반영될 때 비로소 그 반영적 타자의 확증에 의해 '존재'가 성립될 수 있는 것이다(이때 그 반영의 필연성은 어째서 정당한가의 문제가 나온다. 그리고 그 반영의 원인은 무엇인가 하는 문제가 도출될 수 있다. 이 '반영'으로 인해 비로소 '존재'가 가능해지는 것이니 어쩌면 이 '반영'은 하이데거적 의미의 '알레테이아(Aletheia)', 즉 '탈은폐성'일 수도 있다).

어쨌든 이렇게 어떤 것이 존재하기 위해서는 그 존재와 정반대되어 그 존재를 부정하는 타자가 자기 내부에 있어야만 하는 이 신비적 모순은 결국 부정이 만든 긍정인 셈이다. 그러니까 서로 정반대되는 둘이 사실은 하나인 것이다. 이것이 바로 인간의, 생명의, 우주의 신비이다. 불가에서 말하는 '색즉시공, 공즉시색(色卽是空空卽是色, 형상이 있는 물질은 곧 아무것도 없는 텅 빈 공간과 같으며 아무것도 없는 텅 빈 공간 또한 형상이 있는 물질과 같은 것이다)'도 이와 같은 맥락에서 이해할 수 있다. 이렇게 본다면 유(有)와 무(無)는 하나이고 보편은 곧 특수이며 에로스는 타나토스이다. 마찬가지 이치로 역학(易學)에서 말하듯 가장 어두울 때 밝음은 이미 시작됐고, 열매(庚金)는 한여름(巳火)에 맺기 시

223

작하는 것(巳中庚金)이며 가장 괴로울 때 행복이 오는 것이다. 바로 음(陰) 안의 양(陽)'(☳), '양(陽) 안의 음(陰)'(☵)개념이다. 곧 물(水) 안에 불(火)이 있고, 불(火) 안에 물(水)이 있다는 통찰이다. 물을 불을 포함해야 물이 되고 불은 물을 포함해야 불이 된다는 것이다. 하지만 역학을 잘 모르는 우리는 이미 현진건의 단편 〈운수 좋은 날〉을 통하여 이를 접한 바 있다.

한편 피타고라스는 '수(數)'를 이 세상의 근원으로 보았다. '수'란 무엇인가? 그것은 '관계'에 대한 계량(計量)적, 추상적 표현 아니겠는가? 즉 '관계'를 계측화하여 그것을 추상적으로 표현한 것이 '수'라고 할 수 있다. 이 판단이 맞는다면 피타고라스는 '관계'가 세상의 근원이라고 본 셈이 된다. 이 역시 타당하다고 본다. 왜? 불은 물이 있어야 불이 되고 그 반대도 마찬가지라는 사실에서 알 수 있듯 '존재한다'는 것은 결국 서로에 대한 한정이라고 하는 상호의존 관계 상태에 있음에 다름 아니기 때문이다. 그래서 세상의 근원을 '수', 즉 '관계'로 본 피타고라스의 판단도 틀리지 않다고 볼 수 있다. 그러니까 이 경우는 실체론이 아니고 관계론인 것이다. 이쯤 되면 떠오르는 사상이

224 있다. 역시 불가에서 말하는 '인연(因緣)'이 세상의 근원이라는, 소위 '연기론(緣起論, 이것이 있으면 그것이 있고, 이것이 생기면 그것이 생긴다. 이것이 없으면 저것이 없고, 이것이 멸하면 저것도 멸한다)'이다. 이 역시 실체론적인, 또는 입자론적인 입장을 버리고 세상의 근원을 '관계'로 본 것이라고 할 수 있다. 그렇다면 피타고라스의 사고는 상당히 동양적인 것임을 알 수 있다.

여기서 피(血)를 화(火)로 보는 역학의 통찰력은 참으로 대단하다고 말하

고 싶다. 이상하지 않은가? 피는 액체로서 분명 물(水)로 현상되는데 왜 불(火)로 간주하는 것일까?

그것은 피를 생명 그 자체로 보기 때문이다. 사실 성경 역시 "생명은 피에 있음이라(레위기 17장 11절)."고 기술하고 있듯이 피를 생명으로 보는 것은 무리한 판단이 아니다. 그런데 생명이란 〈13층〉장에서도 말했듯이 물질과 비물질을 연결시켜주는 매개적인 것이다. 즉 정신과 육체를 연결시켜주는 것이 바로 생명이다.

인간에게 있어 정신은 빛 또는 불(火)과 관련되고 육체는 물(水)과 관련된다고 본다. 정신은 위로 오르는 불처럼 초월을 동경하고 형이상학적 세계에 관심을 갖는 반면, 육체는 아래로 흘러가는 물과도 같이 자기 아래 자손을 퍼트림으로써 후손을 통하여 육질을 지속시키고자 하는 욕구를 지닌다. 어떻게든 이 세상에 뿌리 내려 살려고 하며 따라서 지상의 논리에 충실하고자 하는 것이다. 초월과 내재로 환원될 수 있는 이 상반된 두 가지 요소를 하나로 결합시키고 있는 것이 생명인데 그런 생명이 피라면, 피는 응당 정신과 육체, 즉 불과 물의 매개이다. 매개적인 것이 되기 위해서는 양쪽의 요소를 같이 가지고 있어야 한다. 피는 물의 요소와 불의 요소를 모두 가지고 있다. 즉 피는 물이면서 동시에 불이다. 피의 물(水)적인 요소는 물질 세계, 육체와 연결되고 불(火)적인 요소는 비물질 세계, 정신과 연결된다. 그래서 피가 통하지 않으면 빛인 정신은 작동할 수 없으며 물인 육체는 살 수가 없는 것이다. 이렇게 물이면서 불인 피는 자기 부정적 타자를 자신 안에 포함함으로써 비로소 자기

225

역학의 통찰력

왜 역학에서는 피(血)를 화(火)로 볼까? 피는 액체로서 분명 물(水)로 현상되는데 왜 불(火)로 간주하는 것일까? 그것은 피를 생명 그 자체로 보기 때문이다.

동일성이 획득되는, 둘로써 하나인 '존재'의 모순적 신비를 드러내주는 좋은 예이다. 그래서 액체임에도 불구하고 피를 불로 분류하는 동양 철학은 이미 이런 이치를 꿰뚫고 있었다는 점에서 그 통찰이 대단하다고 하는 것이다.

이미 알아차렸듯이, 지금까지 펼친 내용은 변증법과 관련되는 내용들이다. 변증법은 대립관계에 있는 둘을 하나로 통합하되 수평이 아닌 수직의 형태를 취해 대립의 차원과는 다른 차원의 동일성을 만들어내는 사유이다. 여기서 중요한 건 대립되던 둘이 하나가 되었다는 사실보다 대립하는 둘의 차원과 그 대립을 끌어안을 수 있는 더 큰 하나의 차원 간의 차이라고 본다. 존재하는 모든 것들에는 차원이 있다는 것으로, 곧 차원이란 모든 존재의 존재 지평이라는 것이다. 따라서 동일성, 차이, 대립, 통합 등의 개념에 주목할 것이 아니라 그에 앞서 차원이란 개념을 규명해야 하지 않나 싶다. 말하자면 변증법은 '차원 철학'이라고 하겠다.

원래 변증법은 대화나 문답법을 가리키는 고대 그리스어 '디알렉티케(dialektike)'에서 유래한 것으로, 이 말은 플라톤의 대화편에서 예시되었다.[1] 처음에는 단지 질문과 답에 관련된 것이었던 이 말이 거의 상식에 가까운 말이 되는데 일조한 인물은 바로 독일 관념론 철학자 헤겔G. W. F. Hegel*이다. 둘을 하나로 보는 종합적 사고에 능한 동양에서와 달리 서양에서 변증법은 지긋지긋한 이원론을 극복하면서 동시에 그것이 취하는 상승의 방향성을 발전 개념으로 엮으려고 하는 입장에서 채택된 것이다. 헤겔의 미학으로 넘어가보자.

226

• 헤겔
Georg Wilhelm Friedrich Hegel 1770~1831
칸트 철학에서 출발한 독일 관념론을 완성했다는 평가를 받고 있다. 흔히 정(正)·반(反)·합(合)으로 불리는 변증법의 주장자로 알려져 있으나 그가 이 개념을 직접적으로 사용하지는 않았다. 대신 '즉자-대자-즉자대자'라는 표현을 사용했으며 이 세계를 끊임없이 변하는 가운데 절대자가 점차 자기 자신을 실현하는 필연적 과정으로 이해하였다.

헤겔의 철학:
절대정신

헤겔의 철학은 보통 절대적 관념론이라고 불린다. 절대적 관념론이란, 인간의
관념이나 정신은 오로지 그 스스로하고만 관계하며 정신 외부의 사물 혹은
현실을 전적으로 스스로 주조해낸다는 입장을 취하는 철학이다. 즉 정신이
먼저 존재하고 그 정신이 밖으로 흘러나와 새로운 현실을 만들어간다는 것으
로, 모든 것은 정신의 산물이고, 정신의 운동만으로 현실의 모든 것이 창조될
수 있다는 생각이다. 이렇게 헤겔은 이 세상의 근원을 정신(Geist)으로 본다.
곧 헤겔에게는 정신이 세상의 기원이며 절대자이다. 이 점 플로티노스와 일
치한다. 플로티노스에게 있어서도 모든 존재의 근원은 일자이지만 일자는 초
존재이며 존재의 실질적 근원은 정신이었다.

　　헤겔의 주저 《정신현상학Phänomenologie der Geistes》은 정신의 현상을 서
술한 책이다. 정신이 현상한다는 것은 정신의 자기 완성 과정이 인간과 별개
로 이루어지지 않고 인간의 의식 경험에 비추어 나타난다는 것을 의미한다.
인간도 정신을 소유하고 있는 존재이기 때문이다. 그래서 시간에 따라 변화
하는 인간의 역사는 정신이 자기실현을 하는 과정이다.

　　헤겔은 인간 개개인의 정신을 각 개인들 안에 존재하는 고립되고 개별적
인 것으로 보지 않고 절대정신이라고 하는 전체의 일부라고 보았다. 또 외부
대상은 칸트처럼 개개의 정신에 의해 구성되는 게 아니라 어떤 우주적 주체

에 의해 그렇게 된다고 보았다. 그리고 그 우주적 주체를 '정신'이라고 불렀다. 개인 차원에 머무르고 있는 칸트의 관념론을 헤겔은 세계 차원으로 확대한 것이다. 따라서 인간은 정신의 부분들이며 의식 역시 개인이 각각 소유하고 있는 고유한 성질이 아니다. 인간의 의식은 정신이 현상되고 있는 세계와 통합되어 있다. 그렇기 때문에 개인의 고유 시각은 개인 스스로에 의해서가 아니라 개인이 속해 있는 시대에 의해서 결정된다. 이와 같이 인간 존재들 속의 정신은 하나의 주관적 과정이지만 우주 속의 정신은 하나의 포괄적인 역사적 과정이다. 헤겔은 개인보다 사회를, 사회보다 민족을, 그리고 민족보다는 세계 전체를 더 중시하였고, 철학을 인식이나 존재 등 철학 내적인 문제 영역으로부터 사회와 역사의 영역으로 확장하고자 하였던 것이다. 말하자면 역사와 철학을 결합시킨 셈이다. 이런 점에서 그는 최초의 역사철학자라고 보아도 좋을 것이다.

이런 결과는 칸트에게서 드러나는 고정된 형식논리에서 탈피해 생생한 운동 과정을 설명하고자 한데 따른 것이다. 다만 그에게 있어 역사는 단순히 변화하기만 하는 것이 아니라 발전하는 것이었다. 따라서 헤겔의 존재 변화에 대한 시각에는 진보론이 담겨져 있다. 존재는 자기 자신을 완전히 전개하여 철저히 현실화되는 것을 목적으로 해서 변화해 나아간다는 것이다. 이것은 아리스토텔레스의 목적론과 유사하다. 〈일 포스티노〉장에서도 보았듯이 아리스토텔레스는 생성하는 것은 모두 완전 현실태(Entelekeia)를 향해 나아간다고 한 바 있는데 이를 기억할 필요가 있다.

한편, 헤겔에게 있어 이성은 개인적 차원에서 인식의 문제에만 관여하는 것이 아니라 민족 공동체의 정신, 즉 민족정신으로 고양되고 궁극적으로는 절대정신으로 완성된다. 절대정신은 세계와 정신의 완전한 통일체인 동시에 세계와 정신이 다시 산출되는 모체이다. 정신의 현상으로 나타나는 의식의 경험은 우선 감각(=단순한 존재 확신)에서 시작해서 지각(=대상의 내용과 성질 인지)으로 향상되고 그 다음 오성(=대상의 본질 인식)이 된다. 오성은 다시 현상과 본질을 분리하고 본질의 법칙을 개념적으로 의식하기 시작한다. 개념은 사실, 의식의 소산이다. 따라서 의식은 대상을 의식하는 것이 아니라 자신을 의식하는 것이다. 이리하여 의식은 자기의식이 된다. 자기의식은 자신이 지닌 타자적인 측면을 부정함으로써 성립되는 최초의 정신이다. 자기의식은 실상 독립성과 종속성, 즉 지배와 예속[2]이라고 하는 대립된 두 가지로 분열되어 있다.[3] 이들이 상호 인정의 과정을 거쳐 보편적 자기의식의 과정으로 발전하며 여기서 '우리'라고 하는 초개인적인 보편적 자아가 자각된다. 이 보편적 자아가 곧 이성이다. 자기의식의 단계에서는 아직 정확하게 자율적인 개인이 될 수 없고 이런 이성의 단계를 거쳐야 진정한 의미의 개인이 된다. 이것이 주관적 정신이다.

그런데 개인들, 즉 주관적 정신들은 자신의 욕구에 얽매여 있으므로 이성을 동원함에 있어 서로 충돌할 수밖에 없다. 그래서 더 높은 수준의 이성의 단계로 진입할 필요가 있다. 개인만의 영역에서 벗어나 자신을 포괄하는 차원으로 나아가야 하는 것이다. 그렇게 함으로써 개인의 정신은 주관적인 상

태를 벗어나 객관적인 정신이 된다. 객관적인 정신은 이제 가족, 시민사회, 국가 등으로 발전하면서 인륜체로 현실화된다. 그러나 객관적 정신 역시 다양한 주관적 정신들의 이질성을 완벽히 수렴해 내지 못하고 충돌하게 된다. 예컨대 국가가 완전히 개인을 포섭하려면 그 어떤 불협화음도 만들어내지 않는 더 높은 단계의 국가가 되어야 한다. 물론 그 어떤 높은 수준의 국가라 해도 개인이 추구하는 가치와 인격성을 배제해서는 안 된다. 주관적인 개인 정신들의 활동을 보장하면서 동시에 가장 포괄적이고 객관적인 정신의 국가가 되어야 한다. 다시 말해서 구체적인 보편자가 성립되어야 한다는 것이다. 이제 주관적 정신과 객관적 정신 간의 대립과 모순을 넘어서면서 양자의 고유한 긍정적인 면을 살릴 수 있는 더 놓은 수준의 정신이 요청된다. 그것이 바로 절대정신이다.

　이 절대정신의 자기실현을 위한 과정이 역사이다. 헤겔은 인간의 역사를 정신의 자기실현 과정으로 보고 있는 것이다. 그래서 역사 발전은 절대정신에 의한다. 결국 인류의 역사는 특정 개인이나 어떤 집단에 의해서 변화하거나 발전하는 것이 아니라 절대정신이 인간의 의식으로 구체화되어 인간으로 하여금 그렇게 하게 만든 것이다. 역사의 배후에는 절대정신이 있는 셈이다. 헤겔의 생각대로라면 현실에서, 또 역사적으로 우리가 바라지 않는 사태를 주도한 인물들은 그저 우리 마음에만 들지 않는 것일 뿐, 결국 절대정신이 실현되는 과정이라고 봐야 한다.

정신의 자기 귀환

헤겔에 있어 이 세상은 정신의 산물이다. 하지만 정신 그 자체로는 추상적인 것이라 아직 현실적 존재가 되지 못하고 그냥 추상적인 상태로만 남아 있었다. 추상적인 존재를 구현시켜주는 것은 자신에 대한 객관화 작업이다. 자신의 존재를 깨닫기 위해서는 거울에 비춰 보아야 하는 것과 같은 이치다. 자신을 구체화하고자 한 정신은 자기 자신을 투사해서 자연을 만든다. 이는 관념에서 자연이, 물질이 나온다는 것을 의미한다. 그래서 자연 속에는 정신이 존재한다. 자연 속에 존재하는 법칙이 바로 그것이다. 자연은 물질이지만 그것의 운항 원리, 그것의 변하는 원리에 정신적인 성격이 드러난다. 그런 다음 정신은 다시 자신의 상태로 돌아가는데 이는 자신을 객관화하기 이전 상태의 정신이 아니라 자기 자신의 인식에 도달한 정신, 자기 자신의 실현에 도달한 정신이다. 정신이 자신을 객관화하는 것을 헤겔은 '외화(外化, Entäußerung)'라고 표현한다.[4] 자기 자신을 바깥으로 끄집어낸다는 얘기다. 정신이 외화를 하는 첫 번째 이유는 자기 인식을 위해서이고 두 번째는 자기실현을 위해서이다. 외화한 정신이 다시 스스로에게 복귀할 때 그것은 절대정신이 되는 것이다.

정신의 이런 자기 귀환은 신플라톤주의의 영향과 무관하지 않다. 〈불을 찾아서〉에서 공부했던 플로티노스를 떠올려보자. 하강의 존재론인 유출과 상승의 인식론인 테오리아 개념으로 그의 철학을 도형화하면 초존재 일자에서 유출되어 나와 테오리아에 의해 다시 일자로 전회하여 일자와 하나가 되는

역사의 의미

헤겔에 따르면 인간의 역사는 우리의 마음에 들던 안들던, 결국 절대정신이 실현되는 과정이다. 전쟁 또한 특정 개인이나 어떤 집단의 의지라기보다는 절대정신이 인간의 의식으로 구체화되어 인간으로 하여금 그렇게 하게 만든 것이다.

원의 모습이 된다. 이미, 5세기에 신플라톤주의자 프로클로스는 그의 저서 《신학강요The Elements of Theology》에서 플로티노스의 사상을 떠맡는다. 그리고 플로티노스의 유출과 전회의 개념을 원환운동으로 변형, 재현했다. 그에 따라 유출에 의한 하강과 테오리아에 의한 상승이라고 하는 플로티노스 철학의 핵심 사상은 일자에서 시작하여 일자로 되돌아가는 하나의 순환적 '원(Circle)' 개념이 되었다. 일자와의 합일(Unity)개념은 이제 우주와 세상의 '원'과 같은 순환적 과정을 의미하는 것이 된 것이다. 이러한 원환운동으로서의 'Unity' 개념은 르네상스로, 그리고 낭만주의로 계승되었다. 중요한 것은 초월 세계가 감각 세계를 거쳤다가 다시 자신으로 회귀해 간다는 사실이다. 본래의 자신으로 돌아가기 위해서는 대립되는 것을 반드시 경유해야 한다. 정신이 자연으로 외화하였다가 다시 정신으로 귀환하는 것과 동일한 메커니즘인 것이다. 이런 이유로 포이에르바하L. Feuerbach˚는 헤겔을 가리켜 '독일의 프로클로스(Deutscher Proklos)'라고 부른 바 있다.

논리와 역사의 일치

헤겔은 이 세계를 현실과 정신의 일치로 보았는데 이는 곧 주/객의 일치를 의미한다. 이런 주/객의 일치를 이루기 위한, 즉 주체와 객체의 동일성을 확보하기 위한 헤겔의 방법은 스스로가 객체이기도 한 주체를 설정하는 것이었

• 포이에르바하
Ludwig Feuerbach 1804~1872
독일의 철학자로 베를린 대학에서 수학했다. 감성적인 유물론자 또는 인간적 유물론자로 불리며 마르크스와 엥겔스에게 큰 영향을 끼쳤다. 주요 저서로는 첫 번째 책《죽음과 불멸성에 관한 고찰》(1830)을 비롯해 헤겔의 관념론을 비판한《피에르 베일》(1838), 신을 인간 욕망의 투영으로 본《기독교의 본질》(1841), 《미래 철학의 근본 원칙》(1843), 《신성, 자유 그리고 불멸》(1866) 등이 있다.

다. 이것이 절대정신이다. 정신은 스스로를 외화하여 자연, 사회, 역사 등이 된다. 자연, 사회, 역사는 이 정신의 표현인 셈이다. 특히 헤겔에게 있어 역사란 정신이 한 걸음씩 한 걸음씩 자신을 드러내고 또 이와 함께 인간의 자유가 실현되는 과정이다. 그래서 "이성적인 것은 현실적인 것이다."[5] 라는 저 유명한 주장이 나오게 된다. 논리와 역사는 일치한다는 것이다. 역사란 목적과 의미를 갖는 것, 그리고 발전하는 것이라는 생각은 훗날 마르크스에게 절대적인 영향을 미쳤다.

　사회나 역사로 외화된 정신은 역사의 발전 과정을 통해, 그리고 그 속에서 자기 발견 과정을 통해 자기 자신에 대한 인식에 도달한다. 이로써 정신은 다시 자기에게로 복귀하며 이 과정은 절대지가 달성될 때까지 계속된다. 이런 의미에서 역사는 정신의 실현이란 목적을 향해 발전해 가는 정신의 목적론적 과정이 된다. 헤겔은, 현실이란 인간이 마음대로 바꿀 수 있는 것이 아니고 역사 과정은 오히려 그 자신의 법칙에 의해 필연적으로 정해져 있다고 생각했다. 따라서 사람들이 아무리 이상을 실현하려고 애써도 역사의 법칙적 흐름에 부합되지 않는 한 결코 이루어 질 수 없다고 판단했다. 그는 이 역사를 지배하고 있는 법칙에 대해 관념론적, 형이상학적 견해를 가졌으며 역사는 절대자나 신이 자기 인식을 통해 스스로를 실현해 가는 과정이라고 보았던 것이다. 정신에서 대상으로, 그리고 다시 정신으로 돌아가는 이 원환운동, 그러나 끝날 때는 좀 더 높은 단계로 고양되는 이 원환운동을 바로 변증법이라고 한다. 모든 사물의 전개를 정, 반, 합의 3단계로 나누는 변증법은 헤겔의

철학 체계 전체를 특징짓고 있는 법칙이다. 독일 관념론 테두리 안에서 변증법을 완결시킨 그의 영향은 세계로 번져 헤겔학파를 이룩하였으며 포이에르바하 등 헤겔좌파에 의하여 유물론적 변증법으로 변질되기도 하였다.

변증법

헤겔은 종래에 실체 개념이 자족적이고 자립적 주체이긴 하지만, 거기에는 의식이 빠져 있다고 지적한다. 헤겔에 의하면, 실체는 자기를 전개하기 전에는 자기가 무엇인지 모른다는 것이다. 이렇게 실체가 자기 속에 머물러 있어 자기가 무엇인지 모르는 최초의 상태를 헤겔은 즉자적 존재(卽自的 存在, An-sich-sein)라 부르고, 이 즉자 존재가 자기를 자기에서 분리하여 스스로 타자화하면서 나타나는 상태를 대자적 존재(對自的 存在, Für-sich-sein)라고 한다. 대자 존재의 성립은 실체가 의식을 통해 자기가 무엇인지를 깨달아가는 과정이다. 그리고 즉자적 존재가 대자적 존재와의 대립을 해결하고 지양(止揚)된 존재가 바로 즉자대자적 존재(卽自對自的 存在, An-und-für-sich-sein)이다. 헤겔에게 있어 정신은 즉자대자적 존재가 되었을 때 절대정신으로 바뀐다. 여기서 지양이란 단어는 퍽 흥미롭다. 즉자가 대자와 대립, 투쟁을 통해서 새로운 즉자대자로 나가는 과정을 지양이라고 하는데 '지양'을 의미하는 독일어 '아우프헤붕(Aufhebung)'의 동사형 '아우프헤벤(Aufheben)'은 보존하다, 폐기하다, 승화시키

다라는 뜻을 동시에 가지고 있다. 단어 자체가 이미 변증법인 셈이다.

변증법의 진행과정을 즉자 – 대자 – 즉자대자로 정식화했을 때, 이 구조는 기본적으로 하나가 둘로 나뉘었다가 다시 하나로 합쳐지는 구조이다. 여기서 중요한 것은 '정'이 스스로 분열하여 '반'을 만들어내고, 이 '정'과 '반'이라는 대립쌍이 상호관계하여 '합'으로 나아간다는 것이다. 여기서 '반'은 '정'의 외부에서 오는 사태가 아니고 '정' 자체가 스스로를 부정한 결과인 것이다. 이것은 운동의 원인이 자신 안에 있다는 의미로 받아들일 수 있다. 이 점 역시 변화의 동력을 외부가 아니라 질료 자체에서 찾았던 아리스토텔레스를 연상케 한다.

이 분열된 둘이 상호관계를 통하여 새로운 '합'을 낳는다. 곧 정립(These) : 반정립(Anti-these) → 종합(Synthese)의 3단계 과정을 말한다. 이때 종합은 정립과 반정립을 아주 없애 버리는 것이 아니라, 이를 새로운 형태로 살려서 보존하는 것을 의미한다.

주목할 점은 이러한 진행으로 인해 최초 존재가 타 존재로 바뀌는 것이 아니고, 항상 최초의 존재로 복귀한다는 사실이다. 출발점으로의 복귀는 변증법의 진행 과정이 하나의 원환운동이라는 사실을 시사한다. 이것이 가능하기 위해서는 변증법의 진행에 어떤 방향이 있다는 사실이 전제되어야 한다. 변증법적 운동은 아무 방향으로나 우연히 진행되는 것이 아니고 특정한 목적을 갖고 그 방향으로 나아간다는 것이다. 여기서의 목적 또는 방향은 다름 아닌 자신의 실현이요, 바로 이 점에서 변증법은 자기 목적적인 것이라는 사실이

드러난다. 신플라톤주의와의 차이를 찾아본다면, 플로티노스의 일자로의 변증법적인 회귀 과정은 프로클로스가 공식화했던 것처럼 원의 도형이 되지만 헤겔의 변증법은 원에 직선이 가미된 나선적 상승이 된다는 사실이다. 이는 헤겔의 사유가 플로티노스와 달리 존재의 변화 양상을 중시해 이를 설명하고자 함에 따른 것이다.

이러한 변증법의 특성을 헤겔은 한 마디로 '동일성과 비동일성의 동일성'**6**으로 정식화한다. 자신은 자신 아닌 것, 즉 타자를 통해서만 자신을 확인할 수 있고, 존재는 자기 아닌 것, 즉 무(無)를 통해서만 자신을 구체적으로 전개할 수 있게 된다는 것이다. 앞에서 말했던 자석 이야기, 그리고 헤라클레이토스의 대립사상, 또 역학의 사유가 조금씩 다 연관될 수 있다. 그리고 이 점에서 서양철학은 니체 이전에 이미 실체론에서 관계론으로 돌아서고 있다는 사실을 목도할 수 있다.

헤겔의 미학과 예술론:
미는 절대정신의 감각적 현현

헤겔의 미학에 가장 큰 영향을 미친 사람은 독일의 고고학자이자 미술사가였던 빙켈만J. J. Winckelmann*이다. 예술 취향에 있어서 극단적인 고전주의자였던 빙켈만은, 예술의 본질이 가장 잘 나타난 시대는 그리스 시대였고 그 후는

일종의 몰락이라고 보았다. 정신의 관점에서는 성장했을지 모르지만 적어도 예술의 관점에서는 그렇다는 것이다. 그래서 그리스 예술을 초역사적인, 모든 시간과 시대의 문화적 차이를 초월한 하나의 절대적인 규범으로 설정하였다. 그 유명한 "고귀한 단순과 고요한 위대(edler einfalt, stille größe)"라는 표현이 여기서 나온다. 그는 고대 그리스의 예술 작품의 탁월함을 이렇게 한 마디로 요약했다.

빙켈만의 그리스 예술 모방론은 당시 문화, 예술계에 큰 영향을 끼쳤다. 빙켈만 덕분에 바로크 말기에 다시 고전주의 취향이 부활했다는 측면도 있고 다른 한편으로는 독일 고전주의를 탄생하게 하는 배경이 되기도 하였다. 그의 영향은 철학에도 미쳤는데 대표적인 인물이 바로 헤겔이다.

헤겔에 의하면 정신은(즉자) 자기인식을 위하여, 즉 주객일치를 통한 자기완성을 위하여 외화하여 자연이 된 뒤(대자) 다시 원래의 자신으로 복귀(즉자대자)한다. 헤겔은 이러한 절대정신이 자신을 감각적으로 드러낸 것이 바로 미라고 주장한다.[7] 보편적인 것을 특수한 감각적인 형태로 구현해 낸 것이 예술이라는 생각이다. 그러면서 헤겔은 예술미가 자연미보다 우월한 것이라고 주장한다. 자연미는 정신에 속해 있는 미의 반사에 불과하지만 예술미는 정신의 미를 그대로 표출한 것이며 그렇기 때문에 자연미는 미학에서 특별히 다룰 범주가 되지 못하고 예술미만이 미학의 대상이 될 수 있다는 것이다. 정신의 미 – 예술의 미 – 자연의 미라는 미적 서열을 말했던 플로티노스의 예술관과 거의 동일하다.

237

• 빙켈만
Johann Joachim Winckelmann 1717~1768

독일의 미학자이자 미술사가로 로마와 이탈리아의 고대의 유물 연구에 과학적 방법을 접목해 미술사학 방법론의 기틀을 세웠다. 주요 저서로 고대 그리스 미술의 가치를 재발견하고 미의 전형으로 제시한 《그리스 미술 모방론》(1755), 미술사를 학문적으로 자리매김하는 데 공헌한 《고대 예술사》(1766) 등이 있다.

헤겔은 "예술이 보편적이고 절대적으로 필요한 이유는 인간이 사고할 수 있는 의식이기 때문이다."[8]라고 말한다. 예술은 한 개인이 아니라 인류 전체가 절대적으로 필요로 한다는 것이다. 헤겔은 이렇게 예술 발생의 필연성을 강조한다. 인간은 자연 사물 같은 존재가 아니고 자신을 재현하려고 하고 관조하려고 하며 인식하고 사고하려고 하는 존재이다. 왜냐하면 인간은 자아의식을 가지고 있기 때문이다. 헤겔에 의하면 의식이 있는 존재는 반드시 자기 부정, 자기 확정을 통해 자기 인식을 하고자 하는데 인간은 예술을 통해서 그렇게 한다는 것이다. 그렇다면 예술은 인간의 자기실현을 위한 것이다. 그리고 예술은 외적인 것의 모방이 아니고 정신적인 행위라고 헤겔은 주장한다. 예술가는 정신이 포괄적이면서 개성적인 형상을 직관할 수 있도록 만들어 내야 한다는 것이다. 예술 작품은 물론 감각적으로 이해되도록 만들어진 것이다. 그러나 동시에 본질적으로 정신을 위해서 존재하는 것이며 예술 작품에 의해 정신이 자극을 받고 그 속에서 어떤 만족을 찾는다. 헤겔은, 예술 작품이란 정신으로써 만들고 정신으로써 향유된다고 주장하고 있는 것이다. 헤겔에게 있어 인류의 역사란 절대정신의 자기 실현 과정이고 미는 절대정신이 예술 속에서 감각적으로 외화된 것이므로 예술 장르나 예술 양식(style)은 그때그때의 역사적이고 사회적인 상태와 연관되어 발생한다. 각 시대마다 특유의 양식이 나타나는 것이다. 그러므로 예술이란 가상을 통해, 감각적인 것을 통해 진리를 계시하는 것이다. 이런 점에서 헤겔의 미학은 칸트와 반대되는 내용미학이다. 미는 개념이 아니라는 칸트와 달리 헤겔은 미를 다시 개념으로

보고 있는 것이다. 그렇기 때문에 헤겔은 미학이라고 부를 때 심미와 관련되는 에스테틱(Aesthetik)이란 말을 거부하고 진, 선과 하나였던 고대적 미와 연결되는 칼리스틱(Kallistik)이라고 할 것을 주문한다. 또한 헤겔은 예술 작품을 이념의 담지자로 보기 때문에 그에게 있어 예술이란 감각 지각을 통해 철학적 사상으로 가는 길을 열어주는 것이 된다. 이는 예술 작품이 사상을 명백히 표현하고 있으며 철학자나 과학자가 그 사상을 얼마든지 알아낼 수 있을 것이라는 생각을 함축한다.

헤겔에게 있어 진리란 절대정신의 자기의식이다. 즉 절대정신이 자신을 객관화하여 스스로를 인식한 것이 바로 진리이다. 그런데 이런 절대정신을 파악하고 이를 드러내는 것이 인간의 정신적 능력이고 이를 담당하는 것이 예술, 종교, 철학이다. 따라서 예술이란 진리를 감각적으로 인식한 정신이 이를 자신의 내적인 분열과 극복의 과정을 거쳐 외적으로 표현해 놓은 것이다. 그러니까 예술은 진리를 깨달아가는 한 방편이 되는 것이다. 여기서 예술은 철학보다 두 단계 아래에 존재한다. 진리를 발견해 가는 과정에 있어 인간의 정신은 먼저 예술을 통한 감각적 이해 단계를 거치고 그 후 종교를 통한 절대자와 자신의 대립 및 통일의 단계를 거치며, 결국 이 단계도 뛰어넘어 철학을 통한 절대지의 단계로 나아간다. 요컨대, 절대정신은 곧 진리이고 이것을 드러내주는 방법은 예술, 종교, 철학이 있는데 예술보다는 종교가, 종교보다는 철학이 절대정신의 보다 발전된 표현 형식이라는 것이다. 왜냐하면 예술은 감각적인 특성을 지니기에 절대정신이 애매모호하고 명료하게 파악되지 않

239

지만 철학은 절대정신을 어렵지만 명료하게 표현할 수 있기 때문이다. 철학은 개념으로 구성되어 있고 개념이란 추상화 작업을 거친 것이기에 어렵긴 해도 일단 그 의미가 파악되면 명료해질 수 있다는 것이다.

이렇게 헤겔에게 있어 예술은 이념을 그 내용으로 담고 있으며 그것은 감각적이고 조형적인 형식으로 감각화된다. 예술은 정신과 물질의 결합인 셈이다. 헤겔은 의미와 재료 간의 관계에 의해 예술을 분류한다. 이념적인 것과 감각적인 것의 상호관계의 과정으로 예술을 구분하는 것이다. 여기서 의미와 재료 간의, 즉 이념과 감각적인 것 사이에 대립이 존재하는데 그 정도에 따라 예술은 세 가지 양태로 나누어진다. 단순한 양태상의 차이만 지니는 것이 아니라 시간적인 차이, 즉 발생 순서상의 차이도 지닌다.

세 가지 형식의 예술

240 헤겔에 따르면 세계사는 물질로 외화된 정신이 다시 자신에게 돌아가는 과정이며 예술도 물질로 외화한 정신이 다음 3단계를 거쳐 자기 자신으로 귀화하는 과정이다. 이 과정에서 제일 처음 나타나는 것이 상징적 예술이다. 예술사조 상징주의가 아니라 암시적 예술이라는 의미의 상징적 예술이다. 이런 암시적이고 상징적인 예술은 절대정신이 충분히 성숙치 않아 물질적 매체에 압도당해서 발생한다. 아직 충분히 성숙치 못한 정신은 자신을 분명히 드러내

지 못하고 어렴풋이 암시만 할 뿐이다. 예술을 감각화하는 데 동원되는 매체
가 그 안에 담겨질 절대정신보다 더 커서 절대정신이 잘 안 보이는 것이다.
어른의 옷을 입은 어린아이를 떠올리면 이해가 빨라진다. 아이는 잘 안 보이
고 옷만 보이는 것이다. 헤겔은 이런 예술의 예로 건축을 꼽았다. 건축물을 보
면 어떠한가? 돌덩어리나 나무, 즉 매체가 먼저 눈에 들어오지 건축물로 구현
된 어떤 정신은 잘 파악되지 않는다. 정신이 물질에 눌려있는 것이다. 시기적
으로는 고대 그리스 이전의 메소포타미아, 이집트, 오리엔트 지방의 예술이
여기에 해당된다. 아직 인류 역사의 초창기이니 만큼 절대정신이 채 성장하
지 못한 것이다.

〈사모트라케의 니케〉, 작자미상,
BC331~BC323경

헤겔에 따르면 고전적 예술은 절대
정신이 충분히 성장하여 물질적 매
체와 조화를 이룬 상태의 예술이다.
헤겔은 고전적 예술로 조각을 들며
고대 그리스 예술을 인류 최고의 예
술로 평가한다. 사진은 1863년 에게
해 북서부 사모트라케 섬에서 100여
개의 파편으로 발견된 조각상 〈사모
트라케의 니케〉로 그리스 미술을 대
표하는 작품 중 하나이다.

두 번째는 고전적 예술이다. 역시 고전주의 예술이 아니다. 헤겔은 이를 표현적인 예술이라고도 했다. 이는 절대정신이 충분히 성장하여 물질적 매체와 조화를 이룬 상태의 예술이다. 아이가 자라 이제 어른의 옷에 딱 맞은 것이다. 이런 예술로 헤겔은 조각을 꼽는다. 건축에 비할 때 조각은 매체만 보이는 것이 아니라 그 안에 담겨진 정신성도 느껴진다. 둘 간의 관계가 조화롭다. 마찬가지로 고대 그리스 예술이 여기에 해당된다고 헤겔은 주장한다. 빙켈만의 영향을 받아 헤겔 역시 고대 그리스 예술을 인류 예술의 최고점으로 보고 있는 것이다. 마지막으로 등장하는 예술은 낭만적 예술이다. 역시 낭만주의와 혼동해서는 안 된다. 관념적 예술이라는 의미이다. 역사가 흘러감에 따라 절대정신이 더 성장하여 물질적 매체를 압도하는 단계가 된 것이다. 그러므로 절대정신은 이제 형상 안에 갇히질 않고 형상을 파괴한다. 그리고 표상으로 나타나기 시작한다. 즉 매체의 조형성이 관념의 구체화에 저항하지 않는 예술이다. 아이는 완전히 다 자라 구척 장신이 되었는데 옷은 보통 어른의 옷이라면 어찌될까? 옷이 찢어질 것이다. 옷이 사람을 담아내지 못하는 것이다. 음악, 회화, 연극, 시에서처럼 관념이 매체를 넘어서거나 압도하는 예술이 여기에 해당된다. 이 예술들은 어떤가? 매체성이 거의 감지되지 않는다. 헤겔은 이런 예술을 시기적으로는 중세 이후의 예술로 보았다.

그렇다면 그 후의 예술은 어떻게 될까?

예술의 종말

낭만적 예술 이후 예술은 이제 그 존재 형식에 있어 종말을 고하고 필연적으로 종교의 형태로 바뀐다. 예술은 절대정신을 드러내는 정신적 활동으로서의 자신의 역할을 완수하고 종교에 그 임무를 넘겨준다는 것이다. 만약 계속 잔존한다면 그것은 단지 관습에 의한 것일 뿐이다. 그래서 절대정신을 드러내는 본래의 기능은 사라지고 그저 장식적인 용도를 지닐 뿐이다. 이것이 헤겔이 진단한 예술의 종말이다.[9]

그런데 헤겔의 말대로 오늘날 예술은 정말로 종언을 고했는가? 현대처럼 예술이 번성한 적은 없다. 〈오픈 유어 아이스Open Your Eyes〉장에서 보겠지만 보르리야르J. Baudrillard도 예술의 종말을 언급하는데 이 경우는 오히려 예술이 너무 많아서 예술이 없다고 하고 있다. 예술이라고 할 수조차 없을 정도로 예술이 많다는 것이다. 모든 것이 다 예술이라면 딱히 예술이라고 할 것이 없는 셈이다. 보드리야르는 이런 점에서 예술의 종말을 말한 것이다.

헤겔에게 있어 예술이란 이념의 감각적 현현이다. 헤겔이 현대 예술 작품을 접하게 된다면 '이것은 예술이 아니다'라고 하지는 못하겠지만 이런 예술은 본질적인 예술이 아니고, 이미 철학에 가까워진 예술이라고 말할 것이다. 현대 예술은 관념화의 길을 가고 있다. 모더니즘, 아방가르드 이후 그렇게 되었다. 오늘날 예술을 예술로 만들어주는 것은 예술의 물질적 속성이 아니라 무의식적이거나 관념적인 선택이요, 정신적인 해석이다. 이제 예술에서 가

243

장 중요한 건 작품이나 창작 행위가 아니라, 즉 물질적 노고 내지 실현이 아니라 관념이 되었다. 이것을 예술의 본질로 보는 시대가 도래한 것이다. 그러므로 헤겔의 예술의 종말 주장은 예술이 없어졌다는 것이 아니라 예술이 더이상 시대를 주도하는, 시대정신을 드러내주는 장르가 될 수 없음을 밝힌 것으로 이해하여야 할 것이다. 이미 예술은 오래전에 종교에, 그리고 근대에 들어서는 철학에 그 임무 수행 역할을 물려줬으며 따라서 예술의 시대는 끝났다는 주장이다.

둘을 하나로 보지 못하는 서양인

다시 〈블랙 스완〉으로 돌아가 보자. 아무리 보아도 안타깝다. 서양을 추켜세운 헤겔의 생각과 달리 21세기가 되었는데도 아직도 서양 사람들은 좀 미성숙한 것 같다. 주인공 니나를 보라. 결국 니나는 백조, 흑조 1인 2역을 성공적으로 연기해냈다. 완벽한 존재가 된 것이다. 그런데 그녀의 성공은 어떤 성질의 것인가? 자신 내부의 타자, 자기를 자기로 만들어주는 자신의 대립자 릴리를 결국 죽이고 이룬 성공이다. 릴리를 죽여 없애야만 성공이 가능한 것이다. 그녀의 성공은 릴리라는 내적 타자를 갈등과 분열, 투쟁 끝에 인정하고 끌어안은 성공이 아니라는 것이다. 나의 내적 대립자를 끌어안고 포용하지 못하고 아직도 극복해야 할 대상으로만 간주하고 있는 것이다. 비록 나와 대립관

계에 있지만 나는 그 대립자까지, '나 아님'까지 포함해야 내가 된다는 사실을 깨우치지 못하고 있는 셈이다. A가 스스로 자신을 부정해 non A를 만들어 대립하고, 지양하여 보다 높은 수준인 A′로 나간다는 헤겔의 변증법 도식에 비춰볼 때 자신의 내적 대립자를 죽인 니나는 아직 즉자 수준의 존재에 불과하다. 대립만 있지 지양이 없는 것이다. 만약 릴리를 끌어안고 그녀와 하나됨을 인정함으로써, 즉 자신이 원하지 않는 모습을 흔쾌히 자신의 일부라고 받아들임으로써 비로소 니나의 성공이 가능해지게 이 영화가 만들어졌다면 보다 원숙한 정신의 표현이 되었을 것이다. 헤겔 철학의 핵심인 변증법은 그저 희망사항이었나 보다. 아니면 헤겔의 진단과 달리 서양에서는 절대정신이 아직 덜 자란 것일까? 아니, 정신이라는 것이 정말 자라기는 하는 것일까? 역사는 정말 진보하고 발전하는 것일까?

컬트 무비와
'추'

표현주의 미학

9장.

안내자 :
〈블루 벨벳〉, 〈성스러운 피〉, 〈광란의 사랑〉, 〈록키 호러 픽쳐 쇼〉, 〈엘 토포〉, 〈파고〉, 〈저수지의 개들〉, 〈살로 소돔의 120일〉

영상으로 관객에게 린치를 가하는 데이비드 린치* 감독의 〈블루 벨벳Blue Velvet〉은 그의 영화답게 퍽 자극적이다. 최근에 와서는 세상이 갈수록 더 자극적인 쪽으로 가고 있는 실정이라 겨우 〈블루 벨벳〉 정도로는 감히 명함도 못 내미는 상황이 되었지만 아직 '엽기'라는 단어가 유행하지 않았을 때 이 영화 〈블루 벨벳〉은 지극히 엽기적인 분위기로 관객에게 큰 자극을 주었던 것이 사실이다. 데이비드 린치 감독은 훗날 〈광란의 사랑Wild at Heart〉에서 총에 맞아 부러져 땅에 떨어진 채 피가 흐르고 있는 사람의 팔뚝을 느닷없이 나타난 개가 물고 가는, 그야말로 엽기적인 장면으로 관객의 눈살을 찌푸리게 만들었는데 그에 앞서 〈블루 벨벳〉에서는 사람의 잘려진 귀에 곤충이 득실거

• 데이비드 린치
David Lynch 1946~

미국의 영화감독으로 1977년 〈이레이저 헤드〉로 데뷔한 이래 컬트 무비를 대표하는 이름이 됐다. 그는 화가가 되기를 꿈꿨고 영화감독이 된 것도 그림을 대신하는 예술로서였다고 한다. 그래서인지 그의 영화는 영상의 파격이 돋보인다. 〈엘리펀트 맨〉(1980), 〈블루벨벳〉(1986), 〈멀홀랜드 드라이브〉(2001)로 세 번 아카데미상 감독상에 노미네이트 되었고 〈광란의 사랑〉(1990)으로 칸 영화제의 황금종려상을 수상하였다.

248

리는 역겨운 장면으로 관객의 속을 메스껍게 한다.

〈블루 벨벳〉–"참 이상한 세상이야!"

〈블루 벨벳〉의 스토리는 간단하다. 산책길에서 우연히 사람의 잘려진 귀를 발견해 이를 신고한 주인공 제프리는 밤무대 여가수 도로시가 살인 용의자라는 사실에 의아해한다. 몰래 그녀의 집에 숨어 들어간 그는 우연히 그녀가 자기 남편과 아들을 납치해간 사이코패스 프랭크에게 성적 학대를 당하는 관계가 되어있음을 목격하게 된다. 문제의 귀는 프랭크에게 잘려진 그녀 남편의 것이었다. 제프리는 그녀를 도와주려고 하다 사건에 휘말리게 되고 프랭크가 협잡한 경찰의 비호 아래 마약을 판매하는 밀매업자임도 알게 된다. 프랭크로부터 생명의 위협을 받던 제프리는 도로시의 남편이 살해되는 등 사건이 확대되던 와중에 마침내 프랭크를 처단하게 된다.

　　이 영화를 만약 스릴러라고 본다면 뭔가 조악하고 좀 엉성하다. 90년대 초에 개봉된 영화니만큼 지금의 감각으로는 시시해 보이는 게 아닐까 라고 생각할 수도 있다. 그러나 그게 아니다. 감독의 의도는 스릴러 특유의 긴장과 쾌감을 맛보게 하려는 데 있지 않다. 이 영화는 병적이고 비정상적인 인물들과 기괴한 사건들을 통해서 평온한 현실 밑에 가려져 있는 인간의 뒤틀리고 사악한 욕망, 그리고 인간 무의식에 내재된 추함 등을 표현하고자 한 것이다. 주

249

인공 제프리의 여자친구가 그에게서 사건의 전모를 전해 듣고 말하는, "참 이 상한 세상이야."는 그래서 퍽 상징적인 대사이다.

그렇다고 이 영화가 뭔가 획기적이고 대단한 이야기를 다루고 있는 것은 아니다. 그럼에도 매력적으로 느껴지는 이유는 영화의 독특한 분위기와 감각적인 영상들 때문이다. 어딘지 모르게 불길한 예감, 그리고 병적이면서 사악한 분위기가 전체적으로 깔려 있는 이 영화는 마치 뭉크E. Munch*의 음산한 그림 〈생명의 춤〉을 보는 듯한 느낌을 준다. 악당 역을 맡은 데니스 호퍼의 악마적 광기의 명연기도 물론 한몫 했지만 화면을 가득히 채우는 화려한 색채라든가 변태적이고 뒤틀어진 인물들의 등장에 아주 서정적이고 감미로운 음악이 삽입되는 묘한 언밸런스함, 그리고 죽은 채 고정되어 피투성이로 서 있거나 귀가 잘린 채 손이 묶여 있는 사람의 끔찍한 모습 등 엽기적이고 실험적인 화면들은 이 영화의 잔상을 오래 남게 하기에 족하다.

250 마니아들을 거느리고 다니는 영화

이런 충격 영상 때문일까? 데이비드 린치의 인기는 대단하다. 물론 마니아들에게서 그렇다. 그들에게 데이비드 린치는 광적인 우상이다. 그의 초기작 〈이레이저 헤드Eraser Head〉에서부터 〈엘리펀트 맨Elephant Man〉, 〈사구Dune〉 그리고 TV 시리즈물 〈트윈 픽스Tween Peaks〉, 또 칸 영화제 황금종려상에 빛나

• 뭉크
Edvard Munch 1863~1944
노르웨이의 표현주의 화가로 존재가 가진 근원적 불안과 공포를 주제로 그림을 그렸다. 잦은 병치레로 기술학교를 나와야 했고 화가가 되기로 결심하고는 예술학교에 입학한다. 허약한 몸과 가난한 집안, 강박적이고 신경질적인 아버지, 어린 시절 경험한 어머니와 누나, 남동생의 죽음은 그의 화풍에 큰 영향을 끼친다. 대표작으로 〈절규〉(1893)를 비롯해 〈병든 아이〉(1886), 〈사춘기〉(1894~1895), 〈마돈나〉(189~1895) 등이 있다.

〈생명의 춤〉, 뭉크Edvard Munch, 1899~1900

영화 〈블루 벨벳〉은 뭉크의 〈생명의 춤〉을 떠올리게 한다. 어딘지 모르게 불길한 예
감, 그리고 병적이면서 사악한 분위기가 닮았다.

는 〈광란의 사랑〉 그리고 〈로스트 하이웨이Lost Highway〉, 여기에 가장 최근 칸 영화제 감독상을 수상한 작품 〈멀홀랜드 드라이브Mulholland Dr.〉에 이르기까지 그의 고정 마니아들은 글자 그대로 그의 영화에 광적인 지지와 열광을 보낸다. 그런데 이렇게 일부 마니아들에게 거의 숭배 차원의 인기를 구가하는 감독의 영화를 흔히 '컬트 무비(Cult Movie)'라고 부른다.

'컬트(Cult)'는 '제식(祭式)'이란 뜻으로 원래 이 말은 '숭배', '예배'를 의미하는 라틴어 '쿨투스(Cultus)'에서 왔다. 그러니까 마치 제식이라도 치르듯이 특정 감독을 추앙하고 그의 작품에 대해 편집증적으로 열광하는 소수 마니아들의 영화가 바로 컬트 무비이다. 따라서 이는 영화의 특정 장르를 일컫는 명칭이 아니라, 순전히 관객들에 의해 성립되는 용어이다. 다시 말해서, 일부 마니아들의 광적 선호 외에 달리 컬트 무비를 규정해줄 영화 내적 특징은 사실 없다는 것이다. 그렇기 때문에 컬트 무비로 분류되는 영화들은 그 분류 범위가 대단히 애매하다. 그 어떤 스타일의 영화이건 간에 관객들로부터 맹목적인 애정과 지지를 받는 특정 감독의 작품이면 그게 곧 컬트 무비이니까.

252

미국에서는 1960년대 저항문화의 영향을 받은 일부 영화 작가들의 저예산 영화들이 기존 상업영화의 배급망을 타지 못하고 대학가의 소극장을 중심으로 상영되면서 특정 영화에 대한 광적인 팬들이 형성되는 현상이 슬슬 나타나기 시작하였다. 그리고 이런 추세는 1975년 짐 샤먼 감독의 〈로키 호러 픽처 쇼Rocky Horror Picture Show〉의 상영으로 급속히 확산되었다. 영국에서 히트한 리처드 오브라이언Richard O' Brien의 록 뮤지컬을 영화화한 이 작품은 황

당무계한 전개와 기괴한 영상으로 개봉 당시 일반 극장에서는 관객의 외면을 받았으나 때마침 도심의 소극장이나 대학 강당 등에서 유행하던 심야극장의 상영을 통해 갑자기 젊은이들의 폭발적인 지지를 얻게 되었다. 그 후 이 영화는 이와 비슷한 현상을 이끌어낸 영화들의 대표적인 첫 사례로 꼽히게 되었다. 이것이 컬트 무비의 공식적인 탄생이다. 이렇게 볼 때 컬트 무비란 대개 비주류의 독립영화들이며 대중의 취향과는 무관한 실험성 강한 전위적인 영화라고 뭉뚱그려 말할 수도 있겠지만 사실 '컬트 무비'라는 말보다는 '컬트 현상'이라는 표현이 더 적절할지도 모른다.

하지만 그럼에도 불구하고 컬트 무비로 일컬어지는 영화들이 지니는 작품 내적인 유사성을 조심스럽게 찾아볼 수 있다. 그것은 이런 영화들이 대체로 잔혹하고 충격적인 영상과 함께 강렬하고 격한 표현을 즐겨한다는 사실이다. 그리고 서사 구조에 의존하는 소위 스토리텔링적인 영화보다는 다분히 이미지적인 영화를 지향한다는 점이다. 이야기보다는 영상 그 자체를 더 중시한다는 것이다. 그래서 대개 컬트 무비는 이야기가 재미있다고 여겨지고 말고 할 것도 없이 우선 장면이 그로테스크하거나 엽기적이라는 느낌, 그 결과 자극적이고 추하다는 느낌을 먼저 받는다. 특히 데이비드 린치의 영화는 거의 모두 이러한 특징을 지니고 있다.

253

컬트 무비와 영상

대개 컬트 무비는 잔혹하고 충격적인 영상을 연출한다. 이들 영화는 스토리텔링보다는 이미지에 집중하면서 보는 사람으로 하여금 그로테스크하거나 엽기적이라는 느낌을 갖게 한다.

〈성스러운 피〉-"우리 엄마가 죽었어요"

또 하나의 컬트 무비, 알레한드로 호도로프스키 감독의 1989년 작 〈성스러운 피Santa Sangre〉도 이와 비슷하다. 멕시코에서 실제로 있었던 엽기적인 살인 사건을 소재로 하여 만들어진 이 영화는 흔히 말하는 '마더 콤플렉스'를 다루고 있다.

어린 시절 서커스 단장이던 아버지가 자신의 외도에 질투하는 어머니를 죽이고 자기도 자살하는 모습을 목격한 주인공 피닉스는 그 충격으로 정신이 상자가 되어 정신병원에서 생활하게 된다. 그러나 얼마 안 있어 그곳을 탈출하고 어머니의 환영을 가슴에 품은 채 수많은 여성들을 살해하는 범죄를 저지른다. 어린 시절 어머니의 끔찍한 사망으로 인해 피닉스는 어른이 되었음에도 어머니로부터 정신적 이유가 이루어지지 못한 것이다. 어머니로부터 벗어나야 새로운 여자를 맞이할 수 있는 법인데 어머니에 대한 피닉스의 병적 고착은 이를 거부하게 만드는 것이다. 여자를 맞이한다는 것은 곧 가슴에 깊이 자리하고 있는 어머니를 쫓아내는 것이라고 받아들이기에 피닉스는 만나는 여자들을 모두 죽이는 것이다. 사이코패스 범죄자이지만 인간적으로 한편 불쌍하기도 하다. 삽입된 음악들도 퍽 슬픈 곡들이다. 영화 말미에 자기의 범죄를 깨달은 피닉스가 옛날을 회상하며 "우리 엄마가 죽었어요."라고 흐느끼는 대목은 관객의 눈시울을 붉히게 만든다. 결국 유년기 서커스단의 동료였던 장애 여인의 도움으로 피닉스가 경찰에 자수하게 되면서 영화는 끝난다.

단순한 줄거리지만 그 내용이 자극적이다. 그리고 내용도 그렇지만 우선 화면이 대단히 충격적이다. 원색이 극적으로 대비되어 난무하는 것은 기본이고 아주 끔찍하고 기괴한 장면들이 여과 없이 마구 나온다. 예를 들면 물론 국내 개봉 때는 삭제되었지만, 여자의 양어깨를 칼로 잘라 양팔이 떨어져 나가면서 어깨에서 피가 샘물처럼 터져 나오는 아주 잔인한 장면이 그대로 나온다. 또 코끼리가 코로 새빨간 피를 토해내면서 죽어가는 그로테스크한 모습이나 아침에 사람의 해골과 뼈가 널려 있는 길거리의 모습 등이 이야기와는 아무런 인과관계 없이 나오기도 한다. 이런 불쾌하고 의미를 알 수 없는 장면들이 한둘이 아니다. 이 영화는 이렇게 일단 강렬한 영상으로 관객의 시각을 압도해버린다.

그밖에 역시 컬트로 분류되는 코엔 형제의 〈파고Fargo〉에서는 분쇄기에 집어넣어지고 있는 사람의 나머지 다리 한쪽의 모습이 피범벅과 함께 그대로 나오는가 하면, '헤모글로빈의 시인'이라고 불리는 쿠엔틴 타란티노의 〈저수지의 개들Reservoir Dogs〉에서는 생포한 경찰의 귀를 악당이 칼로 절단하는 흉측한 장면이 등장하기도 한다. 그뿐 아니다. 피에르 파올로 파졸리니의 〈살로 소돔의 120일Salo, Or the 120 Days of Sodom〉 같은 경우는 아예 인분을 먹는 역한 장면까지도 나온다. 이런 식이다. 전체적으로 기괴한 분위기에 아주 징그럽고 비인간적인 장면들이 툭툭 튀어나와 이를 보는 관객, 특히 여성 관객들로 하여금 역겨움에 치를 떨게 만든다.

255

스토리텔링보다는 이미지즘

전위적이고 자극적인 장면들이 가득한 이미지 위주의 영화, 연결되지 않는 스토리, 그래서 난해하고 보기 힘든 비주류 영화. 이런 내용적 특징을 지닌 컬트 무비의 효시로는 보통 〈성스러운 피〉의 호도로프스키 감독이 1971년에 만든 〈엘 토포El Topo〉가 꼽힌다. 이 영화 역시 필연성과 개연성에 따른 플롯에 의존하고 있지 않기 때문에 기승전결의 논리적 인과율에 따라 내용을 이해하는 데 익숙했던 관객은 이 영화에서 말하고자 하는 내용이 과연 무엇인지 파악이 잘 되지 않는다. 아무것도 설명하지 않으면서 화면 자체가 초현실주의적인 그로테스크함으로 가득 차 있는 이 영화는 등장하자마자 70년대 컬트 무비의 고전이 되었다. 물론 〈엘 토포〉 이전에도 추하고 자극적인 장면은 아니지만 인과성 없는 장면 연결과 독특한 연출로 인해 도무지 내용 파악이 어려운 특징을 지님으로써 나중에 컬트 무비로 분류된 영화들도 있다. 원제와 전혀 다른 우리 제목이 붙여진 미켈란젤로 안토니오니 감독의 1966년

영화 〈욕망Blow Up〉같은 경우가 여기에 속한다.

컬트 무비로 분류되는 이런 영화들은 물론 다 그러한 것은 아니지만 대개 스토리보다는 감각적 영상 그 자체에 더 비중을 두는 경향이 있다. 그래서 설명되지 않는 미스터리, 앞뒤가 안 맞는 장면의 이상한 연결들이 다반사로 일어난다. 컬트 무비의 감독들은 어쩌면 애초부터 이야기에는 관심이 없는 것인지도 모른다. 그나마 〈블루 벨벳〉이나 〈성스러운 피〉는 줄거리를 이해하

컬트 무비에 열광하는 이유

어떤 사람들은 컬트 무비에 편집증적으로 탐닉한다. 아마도 무자비한 영상에서 배설의 쾌감 같은 어떤 후련함을 느끼는 모양이다. 그리고 그 거침없는 화법에서 어떤 해방감을 느끼는 모양이다.

기 쉽게 어느 정도 스토리텔링이 되어 있다. 하긴 〈파고〉처럼 아예 스토리텔링식으로 만들어진 경우도 없는 것은 아니다.

그런데 좀 이상하다. 이렇게 내용도 잘 모르겠고 게다가 잔인하고 역겨운 장면들이 마구 눈을 찔러대는데도 사람들은 이런 영화를 즐긴다. 그것도 편집증적으로 탐닉한다. 비록 일부 마니아들이라고는 하지만. 왜 그럴까? 아마도 그들은 이들의 무자비한 영상 표현에서 오히려 배설의 쾌감 같은 어떤 후련함을 느끼는 모양이다. 그리고 이성적인 논리적 이해보다는 감각에 직접적으로 호소하는 그 거침없는 화법에서 불쾌하지만은 않은 묘한 자극을 만끽하는 게 아닐까 싶다. 이것은 일종의 '추(醜)'의 미학이라 하겠다. 그리고 이런 식의 예술 경향은 표현주의 미학으로 설명될 수 있다. 표현주의와 추의 미학에 대해 알아보자.

표현주의 미학

257

본래 표현주의란 특정 양식이라기보다는 예술사에서 되풀이되는 하나의 예술적 경향이라고 예술사학자 보링거도 주장하였듯이, 어떤 특정 사조나 그룹만을 지칭하는 것이 아니라 반자연주의, 그리고 반사실주의라는 입장을 지닌 예술 현상 전체를 의미하는 폭넓은 개념이다. 따라서 프랑스의 야수파(Fauvism)는 물론이고 보다 광범위하게는 1차 대전 전후 시기 일체의 전위적

경향 전체, 또 중세 예술이나 바로크 예술 역시 표현주의라고 불릴 수 있다. 그러나 일반적으로는 협의의 개념, 즉 19세기말 독일에서 일어났던 새로운 경향의 예술 운동을 가리킨다. 그래서 보통 표현주의라고 하면 독일 표현주의를 의미한다.

독일 표현주의는 당시 전 유럽에 걸쳐 유행하던 인상주의에 대한 반대로 일어났다. 이들은 격한 감정 및 극단적인 심리 상태에의 천착 등 예술가의 주관적인 내면의 표출, 그리고 인습적인 형식의 해체와 거칠고 역동적인 표현 등 원시성의 추구, 또 상상력의 강조와 정상적인 것의 거부 등 과감한 가치 전도를 그 특징으로 한다. 이 명칭의 성립에는 회화에서 1905년 독일의 다리파(Die Brücke)의 결성이 결정적 역할을 했지만 독일 표현주의는 비단 회화뿐 아니라 게오르그 트라클G. Trakl*과 고트프리트 벤G. Benn**의 시, 카프카F. Kafka***의 소설 등 문학과 브레히트B. Brecht의 연극 그리고 쉔베르크A. Schönberg의 음악, 또 로베르토 비네R. Wiene나 프리츠 랑F. Lang의 영화 등 광범위한 영역에서 진행된 예술 운동이었다.

258 회화에 있어 독일 표현주의 발생의 배경이 되었던 인상주의는 사실주의를 극단적으로 밀고 간 예술 사조이다. 낭만주의의 상상력에 의한 뺑튀기에

• 게오르그 트라클
Georg Trakl 1887~1914

오스트리아의 시인으로 시집으로 〈시편〉(1913)과 사후에 출간된 〈꿈속의 세바스챤〉(1915)이 있다. 생애 내내 우울과 절망감에 시달렸으며 결국 27세 때 코카인 과다 복용으로 자살하였다.

•• 고트프리트 벤
Gottfried Benn 1886~1956

독일의 시인이자 수필가, 의사이기도 이다. 처녀시집 《시체공시소Morgue》(屍體公示所, 1912)를 발표하면서 주목을 받았고 1948년 《정학적 시편Statische Gedichte》(靜學的 詩篇)을 출간하면서 명성을 얻었다.

반발하여 현실을 있는 그대로 가감 없이 그려내고자 했던 시도가 사실주의였는데 그 객관적 '사실'이란 결국 '자연'으로 받아들여지게 됨으로써 문학에서 자연주의가 발원한다. 그러니까 자연주의는 사실주의가 추구한 미학을 더 엄밀한 쪽으로 끌고 간 경우라고 할 수 있다. 그런데 묘사 대상으로서 '사실'의 사태가 된 '자연'을 더욱더 있는 그대로 그려내려 하여 생겨난 것이 바로 인상주의이다. 사실로서의 자연이란 빛에 의해 그 모습이 드러나는 것이므로 이제 빛이 비춰진 자연의 대상을 그대로 그리면 사실에 대한 묘사를 충실히 수행한 셈이 된다. 그렇다면 자연 사물에 지금 빛이 비춰지고 있는 순간을 그리면 될 것이다. 이렇게 해서 탄생한 것이 인상주의 회화이다. 사물을 때리는 빛의 효과 그 자체를 그리고자 했던 이들은 말하자면 순간 포착주의요, 표면주의이다. 왜냐하면 빛은 시시각각 변하기 마련인데 그런 빛과 만나는 사물의 모습을 그리고자 했으니 빛의 의해 바뀌는 순간순간의 모습을 그려야 했기 때문이다. 그러다 보니 작품이 시리즈로 연작이 되었고, 또 빛은 옥외에 있지 실내에 있는 게 아니기 때문에 항상 화구를 들고 밖으로 나가서 작업을 해야 했다. 그래서 인상주의를 가리켜 외광파(外光波)라고도 부른다. 그런가 하면 빛은 사물의 겉만 비춰주지 속과는 무관하기 때문에 그리고자 하는 대상

259

●●● 카프카
Franz Kafka 1883~1924
유대계의 독일 작가로 인간의 존재와 불안, 고독을 탐구한 실존주의 소설가이다. 사후 모든 글이 소각되기를 원했으나 친구 막스 브로트가 모아 출간함으로써 빛을 보게 되었다. 주요 작품으로 《심판》(1925), 《변신》(1916), 《시골의사》(1924) 등이 있다.

의 내면은 중요치 않고 빛과 만나고 있는 그 표면만을 묘사 대상으로 삼게 되었다. 예컨대 모네C. Monet*의 〈루앙 대성당〉 연작물을 보면, 엄연히 성당이란 건물을 그렸음에도 그 모습에서는 돌덩어리의 질감이 전혀 느껴지지 않는다. 빛이 성당에 비춰지고 있는 순간의 인상과 분위기만 그리면 되는 것이었기에 무게감이나 질감 같은 사물의 재질 및 내부와 관련되는 것에 대한 표현은 전혀 할 필요가 없었던 것이다. 그 결과, 육중한 돌덩이임에도 불구하고 성당은 마치 물 표면에 비춰진 모습처럼 흐물흐물하게 그려졌다.

　이렇게 인상주의 회화는 빛이 사물에 작용하고 있는 그 순간의 인상을 그리고자 함으로써 어쩔 수 없이 사물의 내부를 놓치는 결과를 낳았다. 그래서 표면에만 집착함으로써 놓쳐버린 사물의 내부를 찾고자 하는 움직임이 뒤따르게 되었다. 물론 쇠라G. P. Seurat나 시냐크P. Signac 등의 신인상주의 같은 경우는 오히려 인상주의를 계승하여 이들의 빛의 미학을 더 정치하게 밀고 나가기도 하였지만 후기인상주의는 인상주의의 한계가 된 표면주의를 극복하고자 하였다.

260

• 모네
Claude Monet 1840~1926
프랑스의 인상파 화가로, '인상파'라는 용어는 모네의 작품 〈인상, 일출Impression, Sunrise〉(1872)를 조롱하고 비하한 데서 비롯됐다. 빛에 따른 대상의 변화를 탐구했으며 〈루앙 대성당〉, 〈수련〉(1906) 등의 연작을 남겼다.

자연 사물에 지금 빛이 비춰지고 있는 순간을 그린 인상주의 회화는 그리고자 하는 대상의 내면은 중요치 않고 빛과 만나고 있는 표면만을 묘사 대상으로 삼는다. 모네의 〈루앙 대성당〉 연작물을 보면 성당이란 건물의 돌덩어리 질감이 전혀 느껴지지 않는다. 빛이 성당과 만나는 순간의 인상만 그리면 되는 것이다.

〈루앙 대성당〉, 모네Claude Monet, 1850

세잔P. Cezanne*은 다시점(多視點)에 의한 그림이라든가 구(球), 원통, 원추 등으로 환원될 수 있는 사물의 형태상의 본질을 추구함으로써 인상주의를 극복코자 하였고, 고갱P. Gauguin의 경우는 색채를 통하여 묘사 대상이 되는 사물의 어떤 내적 상징성을 표현코자 함으로써 인상주의가 무시했던, 사물이 지니는 표면 이상의 깊이를 구제하고자 하였다. 세잔은 이후 태동한 지적인 회화, 추상에의 길을, 고갱은 상징주의의 길을 미리 열어놓은 것이다. 반면 후기의 고흐V. Gogh는 이들과 달리 대상과 관계 맺고 있는 주관의 내면적 상태나 감정을 표출해내려 함으로써 본질적으로 대상에 관심을 두었던 인상주의에서 벗어나고자 하였다. 그는 표면이건 내용이건 간에 관심을 대상에 두기보다는 그 대상을 바라보는 주관에 두기 시작했던 것이다. 그런데 이와 동일한 창작 태도가 뭉크에게서도 발견된다. 뭉크 역시 외부 대상보다는 자신의 내면을 표현하는 데 주안점을 두었던 것이다.

이렇게 고흐나 뭉크 식으로 한다면 묘사할 대상은 외부의 것이 아니라 그 대상을 접한 주관의 심적 상태가 되어버린다. 그리고 이런 태도를 계속 밀고 나가게 되면, 이제 외부 대상은 아무래도 좋다는 결론에 도달하게 된다. 중요한 것은 그 대상을 바라보는 자신의 마음이니까. 바로 여기서 표현주의가 탄생한다. 외부 사실에 대한 수동적 시각의 산물이 아니라 내면의 강한 반응으로서 능동적이고 주관적인 색채와 왜곡된 형체, 율동적인 화면을 구사했던 고흐와 뭉크는 표현주의 회화의 선구자였던 것이다. 이들 외에 연극의 스트린드베리J. A. Strindberg**, 문학에서 후기의 도스토예프스키F. M. Dostoevskii 등

262

• 세잔
Paul Cézanne 1839~1906
프랑스 화가로 '현대미술의 아버지'로 불린다. 피카소는 그를 '나의 유일한 스승'이라고 할 정도로 입체파 화가들에게 큰 영향을 끼쳤다. 대표작으로 〈카드놀이 하는 사람들〉(1892~1896), 〈대수욕도〉(1898~1905), 〈생트 빅투아르 산〉(1902~1904) 등이 있다.

도 표현주의의 선구자 역할을 한 인물들이라고 할 수 있다.

외부 대상을 그리기보다는 주관의 특정 심적 상태를 문제 삼는 표현주의는 한 마디로 '마음 그리기' 주의이다. 따라서 객관적 사실에 대한 자의적인 왜곡과 자유롭고 과장된 표현은 이들에게 당연한 것이었다. 이렇게 예술가의 내부를 문제 삼는다는 점에서 표현주의는 외부 사물을 그 대상으로 하는 예술과는 반대쪽에 있는 예술이다. 그러니까 인상주의뿐 아니라 전통적인 사실주의 계열의 예술과는 애초 그 출발과 대상에서 대립되는 예술인 것이다.

안에서 밖으로

예술 창조를 하기 위해서는 뭔가 정상에서 벗어난 정서 상태가 필요하다. 평범하고 밋밋한 감정 상태로는 노래도 안 나오고 시도 나오기 어렵다. 예술 창조의 동기부여가 되는 약간의 비정상적인 심적 상태를 일종의 어떤 '압박'이라고 보아도 좋을 것이다. 말하자면 작품을 만들어내기 위해서는 예술가에게 어떤 '프레스(Press)' 거리가 있어야 한다는 것이다. 지극히 정상적인 정서 상태에서 거리를 걷다가 기막히게 아름다운 노을을 보았다고 치자. 노을의 그 아름다움에 빠져 잠시 서정적인 감정 상태가 되는 등 뭔가 이질적인 정서에 휩싸인다. 그리고는 이내 노을의 아름다움을 사진으로 찍는다. 또는 그림을 그린다. 아니면 시를 쓰거나 선율을 만들어낼 수도 있을 것이다. 이렇게 해서

263

•• 스트린드베리
Johan August Strindberg 1849~1912
스웨덴의 극작가이자 소설가로,《인형의 집》의 헨리크 입센,《갈매기》의 안톤 체호프(Anton Pavlovich Chekhov)와 함께 현대 연극사를 대표한다. 스웨덴 최초의 근대 소설로 평가받는 장편소설《붉은 방》(1879)을 통해 이름을 알렸고,《아버지》(1887),《미스 줄리》(1888), 니체를 알기 전 이미 초인주의를 선보인《바닷가》(1890), 3부작 희곡《다마스쿠스에》(1898~1904) 등을 썼다.

예술 창조가 이루어진다. 외부의 어떤 프레스 거리가 예술가 안으로 들어와 그 결과 작품을 창조하게 되는 이런 메커니즘의 예술이 전통적인 예술의 양태였다. 이는 임(im)프레스(Press), 즉 '밖에서 안으로' 들어오는 예술이다. 이런 예술의 마지막이 바로 글자 그대로 '임프레셔니즘(Impressionism)', 인상주의이다. 인상주의는 전통적인 예술의 막내 격인 셈이다. 이런 예술의 작품 창조 원리는 모방이다. 모델이 객관적인 외부에 먼저 존재하고 그것을 여하히 유사하게 작품화 하느냐가 훌륭한 예술가의 요건이다. 물론 거기에 상상력이 가미될 수도 있고 개성과 독창성이 덧칠 될 수도 있겠지만 어쨌거나 예술의 출발은 예술가의 바깥이다. 그리고 이때의 인간 정신은 외부에 대해 수동적인, 반영의 태도를 취하는 것이 된다.

이런 식의 예술 창조와 정반대되는 메커니즘의 예술이 표현주의이다. 이 경우는 처음부터 예술가의 내면에 있는 뭔가 마음을 짓누르는 프레스 거리를 밖으로 표출해내는 예술이다. 섬세하고 예민한 영혼의 소유자라면 더욱 그러할 것이겠지만 개성에 따라서 남다른 정서를 품고 있을 수 있다. 표현하지 않고서는 못 견딜 것만 같을 정도의 어떤 주관적인 강렬한 내적 심상을 밖으로 내보내는 양태의 예술이 글자 그대로 '익스프레셔니즘(Expressionism)', 바로 표현주의인 것이다. 안에서 밖으로 나가는 예술이라는 점에서 이런 예술은 인상주의식의 임프레스 원리의 예술과 정반대된다. 이때의 예술 창조 원리는 표현이다. 예술가 자신의 내적 심상이나 정서도 남달라야 하고 또 이를 얼마나 강렬하고 개성적으로 작품화 하는가가 훌륭한 예술가의 요건이다. 이렇게

예술의 출발은 예술가의 주관적인 내면이다. 그리고 이때의 인간 정신은 외부를 주관적으로 주조하는, 투사(projection)의 태도를 취하는 것이 된다. 강한 투사일수록 좋은 만큼 표현주의 계열의 예술은 예술가의 강력한 개성이 요구되었고 이런 점 때문에 표현주의 예술 작품들은 관객들에게 쉽게 이해되기 어렵다. 가늠할 수 없는 예술가의 주관적 내면이 그려진 것이기 때문에 관객들은 난해해하는 것이다. 컬트 무비로 분류되는 대개의 영화들이 어렵고 난해하게 느껴지는 이유도 이 영화들이 표현 위주의 영화이기 때문이다.

그런데 한편 외부 대상을 그려내는 것보다는 자신의 마음속을 그려내는 이런 표현주의의 경향을 끝까지 밀고 가면 어떻게 될까? 종국에는 아예 외부 대상 없이 순전히 작가의 내부만을 표현해보고자 하게 되지 않을까? 그리고 거기서 더 극단적으로 나가게 되면 결국 그리고자 하는 대상은 작가의 순수한 정신 그 자체가 될 수 있지 않을까? 여기서 외부의 것을 그리지 않음으로써 비대상 회화가 되고, 정신의 순수한 관념상을 그려냄으로써 결국 무엇을 그린 것인지 도무지 알 수 없게 하는 그림, 칸딘스키의 추상회화가 탄생한다. 그러니까 추상회화는 두 가지 계열로 나눌 수 있다. 하나는 앞서 말했듯 세잔에서 시작해서 큐비즘, 몬드리안으로 이어지는 지적, 논리적 추상이고 다른 하나는 표현주의에서 칸딘스키로 변형된 직관적, 탈현세적 추상이다.

주지하는 대로 칸딘스키는 처음에 독일 표현주의 운동의 한 축을 담당했던 인물이다. 회화에 있어 독일 표현주의는 독일 드레스덴 지역을 중심으로 한 에른스트 키르히너E. L. Kirchner, 에리히 헥켈E. Heckel 등의 다리파와 뮌헨

을 중심으로 한 칸딘스키, 프란츠 마르크F. Marc 등의 청기사파(Der Blaue Reiter)의 두 계열의 그룹이 주축이 되었다. 그런데 처음에 독일 표현주의의 일원이었던 칸딘스키는 거기서 더 나아가 나중에 가서는 대상 자체를 아예 포기함으로써 추상의 길을 가게 되었다. 그리고 자신의 예술을 표현주의와 구별하였다.

표현주의와 칸트 철학

이렇게 내면의 표출로서의 표현주의 미학과 관련될 수 있는 인물은 우선 칸트를 들 수 있다. 〈타인의 취향〉에서 살펴 보았듯 칸트 철학에 의하면 자연이란 인간의 정신을 벗어나 존재하는 것이 아니었기 때문이다. 칸트에게 있어 실체와 속성은 인간 정신에 의해 구성되어지는 것이다. 즉, 실체나 속성은 인간 오성에 순수한 형식으로 먼저 선천적으로 갖추어져 있고 이것이 감성에 의해 형성된 외부 대상의 감각 자료들과 결합함으로서 비로소 구성되는 것이다. 이런 시각은 경험주의 철학과 정반대된다. 경험론에서는 인간의 오성과 상관없이 실체라 일컬어지는, 외부에서 경험되는 것이 본래부터 먼저 존재하고 그것을 뒤늦게 오성이 받아들이는 것으로 본다. 어디까지나 외부 대상의 선차성을 중심으로 해서 오성이 뒤늦게 그것을 인식하는 절차를 따르는 것이다. 칸트는 이와 반대로 우리가 실체라고 여기면서 경험하는 외부 대상이란

266

• 존 로크
John Locke 1632~1704

영국 경험주의를 대표하는 철학자이자 정치사상가이다. 국가는 개인의 자연권을 보장받기 위한 목적으로 상호계약에 의해 생성됐고 따라서 국가 권력은 절대적일 수 없다고 주장했다. 그의 사상은 미국의 독립 선언문에 반영되었을 뿐만 아니라 프랑스의 계몽주의 운동, 프랑스 대혁명에 영향을 끼치는 등 서구 민주주의의 뿌리가 되고 있다. 대표작으로 1689년 출간한 《통치론》을 비롯해 《인간오성론》(1690), 《시민정부론》(1690), 《기독교의 합리성》(1695) 등이 있다.

그 자체로 본래부터 오성과 독립해서 바깥에 존재하고 있는 것이 아니라, 오성이 지니고 있는 실체와 속성이라는 범주(형식)가 거기에 적용됨으로서 비로소 뒤늦게 구성된다고 주장한다. 실체로서 경험되는 외부 대상이 먼저 있는 것이 아니라 그에 앞서 그것을 그런 것으로 구성해내는 인간의 정신 활동이 먼저 있다는 것이다. 미의 문제에 있어서도 마찬가지다. 미 역시 인간의 내면이 구성해해는 것이다. 즉 우리의 상상력과 오성이 자유롭게 유희하기에 걸맞게 생긴 대상은 아름답다는 것이다.

이렇게 외부 자연은 인간의 내적 정신에 의하여 구성되는 것이라고 보았던 칸트의 관념론은 객관적 사실을 무시하고 정신의 주관성을 강조하는 표현주의 미학과 연결될 수 있다. 그러나 칸트 이전에 이미 표현주의 예술과 밀접히 연결될 수 있는 철학자가 있었는데 그가 바로 플로티노스이다.

표현주의와 플로티노스 철학

칸트에 앞서 플로티노스에게 있어서도 인간의 정신은 로크J. Locke*나 흄D. Hume** 같은 경험론자들의 주장처럼 외부 대상을 수동적으로 수용하여 지각하는 것이 아니라, 거꾸로 자신 안에 쌓여 있는 것을 바깥으로 방출해내고 그럼으로써 외부 대상을 스스로 형태 짓는 적극적이고 능동적인 것이었다. 반영이 아니라 투사인 것이다. 경험론자들은 인간의 정신을 '흰 도화지(Tabula

•• 데이비드 흄
David Hume 1711~1776

스코틀랜드 출신의 영국 철학자이자 경제학자이다. 로크, 버클리와 함께 18세기 영국 경험론을 대표하며 벤담의 공리주의에 큰 영향을 끼친 것으로 평가받는다. 그는 인간이 탐구하는 모든 학문의 공통점이 '인간 본성'이라고 주장하며 이 인간 본성에 대한 탐구도 관찰과 경험을 통해 가능하다고 설파한다. 대표작으로는 출간 당시 별 주목을 끌지 못한 처녀작《인간 본성론》(1739~1740)을 비롯해《정치논집》(1752),《영국사》(1762) 등이 있다.

Rasa)'로 본다. 외부 대상에 대한 경험과 학습과 정보가 아무것도 채색되어 있지 않은 인간 정신에 하나둘 쌓임으로써 비로소 인간은 대상을 이해하게 되고 앎이 이루어지게 된다는 시각이다. 한 마디로 인간의 정신을 외부 대상에 대해 수동적인 것으로 보는 입장이다. 이미 오래전 아리스토텔레스와 스토아 학파에서 나타난 바 있는 이런 태도는 인식 문제에 천착했던 근대에 이르러 영국을 중심으로 크게 일어났다. 플로티노스의 철학은 이런 전통의 시작점이라고 할 수 있는 아리스토텔레스와 정반대되는 것이다.

〈불을 찾아서〉장에서 이미 보았듯이, 플로티노스에게 있어 유출 개념에 의한 존재 서열은 인식론에도 그대로 적용된다. 그래서 영혼은 경험 세계로부터 수동적으로 대상을 수용하여 감각 지각하는 것이 아니라 거꾸로 정신(nous)으로부터 받은 형상을 실제 경험 세계에 적용함으로써 인식이 이루어진다. 인간보다 상위의 존재인 정신이 인식의 출발과 기준이 되는 것이지 반대로 인간보다 하위인 자연 대상에 의한 것이 아니라는 것이다. 〈불을 찾아서〉에서 강조했듯 인간의 영혼은 정신으로부터 영향 받지 경험으로부터 영향 받지 않는다고 한 그의 주장이 그래서 중요하다. 이것은 밖에서 안으로가 아니라 안에서 밖의 방향으로의 인식을 의미한다. 따라서 플로티노스에게 있어서는 임프레스 원리에 의한 예술이란 있을 수 없다. 반대로 내적 이데아를 표출해내는 것이 그가 말하는 예술이었다. 역시 안에서 밖으로의 양태이다. 이렇게 플로티노스와 표현주의 둘 다에게 있어 예술의 출발점은 외부로부터의 수용에 있는 것이 아니라 내면의 창조적 자아에 있다. 그러니까 안의 것을 표출

이나 표현을 통해서 바깥으로 내보낸다는 예술 창조의 형식면에 있어서 양자는 하나로 묶일 수 있다. 다만 그 내보내는 안의 것의 내용에 있어 둘은 차이가 난다. 플로티노스에게 있어서 밖으로 내보내지는 것은 어디까지나 미의 형상으로서 초월적이고 보편적인 것이며 형이상학적인 것이지만 표현주의의 경우는 예술가의 개인적인 내적 심상이나 주관적 정서 등이었다. 어쩌면 이것은 시대 간극에 따른 차이일수도 있다.

표현주의와 니체 철학

또 하나의 표현주의의 특징은 원시성에의 추구이다. 특히 표현주의 회화는 반문명을 표방하면서 극단적인 단순화와 변형, 강렬한 색채 등을 이용해 원시적이고 본능적인 충동이나 생명성을 표현해내고자 하였다. 여기에는 니체의 영향이 간과될 수 없다. 전통 형이상학을 부정하고 이성이 아니라 몸을 중시함으로써 몸적 자아를 인간의 주체로 간주한 니체 철학은 결과적으로 '생(生)' 그 자체에 대한 긍정이었다. 이것은 표현주의 화가들로 하여금, 인간이란 이상적인 미와 조화 또는 이성과는 관계없이 욕구나 본능에 의해서 동기를 부여받는다는 사실을 자각하게 하였다. 그 결과 원시지향적인 반문명의 경향을 낳았다. 또한 니체의 사상은 인간 경험에 대한 데카르트의 인식론적 구별에 있어 형태에 비해 저차원적인 것으로 폄하되었던 색채에 대한 재평가

를 낳았다. 그동안 조형 요소에 있어 형태는 지적인 것과 연관되는 것으로 인정받아왔던 반면 색채는 본능적 삶의 표현으로 여겨짐으로써 상대적으로 무시당해왔던 것이 사실이다. 하지만 이제 색채는 생의 찬미와 함께 본능을 오히려 긍정적인 것으로 간주한 니체 철학에 힘입어 새로이 주목받게 되었다. 표현주의 회화가 강렬한 색채의 사용을 그토록 즐겨했던 이유가 여기에 있다. 이렇게 독일 표현주의는 니체 철학에 기대어 반문명과 원시 지향의 신념을 더욱 굳건히 할 수 있었다. 니체의 사상과 예술론에 관해서는 영화 〈부에나 비스타 소셜 클럽Buena Vista Social Club〉을 보고 나서 자세히 살펴보기로 하겠다.

표현주의 예술과 추

그런데 표현주의는 원시적인 것을 동경하고 또 외부 사물의 객관적 상태를 무시한 채 순전히 주관적인 심정을 표출하고자 하다 보니 자연히 추를 끌어안지 않을 수 없게 되었다. 원시적인 것은 아직 문명의 세련을 겪지 못한 것이므로 그 거칠음과 투박함에는 응당 추가 포함되어 있을 수밖에 없다. 주관성의 강조라는 요소 역시 마찬가지이다. 우리가 어떤 사태나 사물을 접했을 때 기쁘고 행복한 긍정적인 감정만 일어나는 것은 아니다. 때로는 어떤 대상을 봄으로써 속에 숨겨져 있던 깊은 마음의 상처나 수치감 또는 어떤 괴로움

키르히너는 번화한 도시의 여자들의 모습에서 대도시 이면에 숨겨진 비도덕과 사악함이라는 추를 보았다.

같은 것도 일어날 수 있다. 이런 것들은 아무래도 쾌적하고 아름다운 것보다는 추하고 역겨운 것에 가깝다. 표현주의는 이런 것들을 애써 외면하지 않고 오히려 적극적으로 끌어들여 과감하게 표현하고자 했다. 가령 다리파의 대표적 인물이었던 에른스트 키르히너Ernst Ludwig Kirchner의 연작물 〈거리〉 시리즈를 보면, 이 그림은 시커먼 옷을 입은 여자들의 모습이 거의 여백 없이 화면을 가득 채워 우선 시각적으로 불편함을 준다. 그들의 검은 색 코트는 도회지적인 세련됨을 풍기기는커녕 거친 선과 질감으로 인해 어찌 보면 마치 바퀴벌레의 다리를 보는 듯한 느낌도 준다. 얼굴 또한 하나같이 못되게 생겼고 요사스러운 분위기를 풍긴다. 그래서 그림 전체가 아름다운 것과는 거리가 멀고 퇴폐적인 인상을 주며 불쾌감을 선사한다. 키르히너는 번화한 도시의

〈거리〉 연작 중, 에른스트 키르히너Ernst Ludwig Kirchner, 1913~1915

여자들의 모습에서 대도시 이면에 숨겨진 비도덕과 사악함이라는 추를 보았던 것이다.

또 오스카 코코슈카O. Kokoschka의 〈놀고 있는 아이들〉이란 그림을 예로 들어보자. 전통적인 서구 회화에서 어린아이들이란 언제나 해맑고 즐거우며 고운 모습으로 그려지던 아름다운 대상이었다. 그러나 이 그림은 완전히 정반대이다. 일그러진 표정과 곱살하지 않게 처리된 몸의 선 그리고 침울하고 어두운 아이들의 얼굴은 구김살 없이 밝고 아름다운 것과는 거리가 멀다. 이 그림은 오히려 어른이 되어 마음속 깊이 숨겨 끄집어내고 싶지 않은 유년기의 슬픔과 고통을 다시 기억하게 만드는 불쾌함을 관객에게 선사한다. 표현주의 화가답게 대상에 대한 주관적 감정 표출을 중시한 코코슈카는 아이들을 통하여 추를 표현해냈던 것이다.

음악에 있어서도 마찬가지이다. 표현주의 음악은 작곡가의 주관적 표현이 극단적으로 강조됨으로써 흥분, 고민, 불안, 공포, 죽음 그리고 급기야 악마적 환상까지도 즐겨 표현하였는데 이렇게 하다 보니 자연스레 추의 요소가 끼어들게 되었다. 주관적인 강렬한 마음 상태를 음악적으로 표현해내기 위해서는 미만으로는 부족하고 따라서 추의 요소들이 필요했던 것이다. 음악에서 추라면 부조화, 즉 조화롭지 못한 화음이나 불규칙적인 박자 및 리듬 그리고 파행적으로 급격하게 비뚤어진 멜로디 진행 등을 통해 나타날 수 있다. 무엇보다도 불협화음이 가장 먼저일 것이다. 여기에 가장 좋은 예가 바로 쇤베르크*의 무조음악(Atonality Music)이다.

272

• 쇤베르크
Arnold Schoenberg 1874~1951
독일의 작곡가로 12음기법(도데카포니dodecaphony)을 창안해 20세기 음악사에 큰 영향을 끼쳤다. 12음기법이란 한 옥타브 내의 12개 반음을 동등하게 다루면서 체계적으로 무조음악을 만드는 작곡기법으로 〈피아노 모음곡〉(작품 25, 1921)에서 처음 선보였다. 이외 작품으로는 《관현악을 위한 변주곡》(작품 31, 1928), 미완성 오페라 《모세와 아론Moses und Aron》(1932), 《바르샤바의 생존자》(작품 46, 1947) 등이 있다.

전통적인 서양음악은 하나의 음을 중심으로 확립되는 조(Key)에 의해 이루어졌다. 조성(Tonality)을 가진 이런 전통음악은 정연한 선율과 체계적인 화성이 뒤따르게 되는 조화롭고 아름다운 음악이었다. 그러나 표현주의 음악은 강한 표현에 중점을 두다보니 온음만으로는 부족함을 느껴 반음을 지나치게 사용하게 되었는데 이는 곧 조성의 안정을 위협하는 결과를 낳았다. 쇤베르크는 이런 경향을 더욱 밀고 나갔고 결국 전통적인 서양음악의 기본적 틀이었던 조성을 아예 파괴하였다. 으뜸음을 중심으로 이루어지는 선율과 화성의 체계를 완전히 없애버린 것이다.[1] 이렇게 되면 당연히 불협화음의 듣기 힘든 음악, 추한 음악이 된다. 쇤베르크 역시 표현주의 작곡가답게 자기 내부의 주관적 감정 표출을 위해 결과적으로 추의 요소를 포함한 음악을 구사한 것이다. 이와 같이 표현주의 예술가들은 추를 작품에 적극 끌어들였다. 그렇다면 추란 무엇인가?

추의 문제

추란 미의 대립 개념이고 반미적인 것이다. 그런데 대체로 고전적인 예술은 추와 전혀 관계없거나 거리가 먼 '미'만의 예술이었다. 따라서 고전 미학의 입장에서는 추가 미의 부정태로만 취급된다. 추는 따로 존재하는 독립된 실체가 아니라 단지 미가 결여된 것이라고 간주하는 것이다. 그러니까 추함이라

는 것은 사실상 없고 단지 덜 아름다움이 있을 뿐이라는 생각이다. 아름다움만을 실체로 인정하고 추함은 아름다움에 입각해 설명하는 것과, 둘을 대등한 무게의 대립적 실체로 인정하는 것은 완전히 다르다. 예컨대, '슬프다'와 '덜 즐겁다'는 다른 것 아닌가? 고전 미학에서는 추를 이런 식으로 이해했었다. 플라톤은 추를 이데아의 결핍이라고 규정했고 아리스토텔레스 역시 추를 미의 부정형으로 간주했다. 미와 존재를 동일시했던 플로티노스 역시 추를 일자의 빛이 희박한 어둠이자 비존재라고 보았고 여기에 영향 받은 아우구스티누스는 추를 낮은 단계의 미일 뿐 사실상 존재하지 않는 것이라고 하였다. 근대에 들어 미를 형식의 문제로 보았던 칸트는 추를 몰형식으로 봄으로써 여전히 미를 기준으로 추를 설명하는 전통에 머물러 있었다. 이는 헤겔 또한 마찬가지였다. 헤겔에게 있어 미란 감각적으로 현현한 절대정신이었는데 추는 절대정신의 순순한 현현을 저해하는 것이었다. 이 모두 추의 독립적 실체성, 고유 속성을 인정하지 않고 미에 의존해 설명했던 태도들이다. 왜 이렇게 됐을까? 그것은 플라톤 이데아론의 난점 때문이다.

274 플라톤에게 있어서 이데아는 그 자체로 아름다운 것이다. 왜냐하면 이데아는 완벽하고 영원불변한 진 실재로서 진리인데 진, 선, 미가 하나라는 생각은 당시에 지배적인 기본 사상이었기 때문이다. 진리인 이데아는 당연히 미이기도 한 것이다. 그렇다면 난감한 문제가 발생한다. 이데아는 이 현상 세계의 다양한 허상들의 원본인 바, 추한 얼굴, 추한 풍경, 추한 행위도 이 세계에는 얼마든지 있으니 그렇다면 이들의 원형, 즉 추의 이데아도 있어야 하지 않

겠는가? 현실의 각종 추를 가능케 한 추의 형상, 추의 이데아가 있어야 한다는 것이다. 그러나 추의 이데아를 인정하게 되면 이데아는 그 자체로 이미 아름다운 것이라는 전제와 모순된다. 이를 어쩔 것인가? 추는 독립적으로 존재하는 실체가 아니라 단지 미가 결핍된 것이라고 해야 이 문제에서 빠져나갈 수 있다. 추를 실체로서 인정하지 않는 것은 이데아론의 한계에서 초래된 어쩔 수 없는 귀결이었던 것이다.

　이런 논리는 중세에 그대로 재연되었다. 중세 기독교란 결국 플라톤 철학을 종교화한 것이나 다름없는데 더군다나 초기 기독교의 최고 교부인 아우구스티누스는 플라톤주의자였다. 문제는 이렇다. 신은 완벽함 그 자체이고 진, 선, 미 그 자체이며 이 세상은 그러한 신의 창조물인데 악 또는 추가 어떻게 세상에 존재할 수 있는가?라는 것이다. 성경 창세기의 "여섯 째 날, 만드신 모든 것을 바라보니 좋았다."라는 구절은 우주 전체가 신의 작품이기 때문에 아름답다는 사고를 함축한다. 그런데도 세상에는 외면할 수 없는 추, 악이 엄연히 존재한다. 그랬을 때 추, 악의 존재를 신에게 기인시킬 경우 신의 완전성이 부인되며 따라서 완전한 존재로서의 신의 존재 또한 그 타당성이 없어지게 된다. 완벽하고 선하고 미 그 자체인 신에 의해 추나 악이 생겨났다고 한다면 모순 아닌가? 기분 나쁜 딜레마다. 이런 논리적 난감함을 막는 방법은 무엇인가? 그것은 추, 악의 실체성을 부정하는 것이다. 추와 악은 그 자체로 존재하지 않고 그것은 다만 미와 선이 부족한 경우에 대한 별칭이라는 것이다.

　이런 식으로 해서 추는 고유 속성을 지닌 독립적 실체, 미에 대응하는 대

립적 실체로서의 지위를 인정받지 못했다. 그리고 이런 전통은 근대까지 이어졌다. 이러한 오래된 시각에 다소의 변화가 일어난 것은 19세기, 칼 로젠크란츠K. Rosenkranz에 의해서이다. 로젠크란츠는《추의 미학The Aesthetic of Ugliness》에서 비로소 추의 고유 속성을 밝히고 이를 적극적으로 인정한다. 추는 미의 부재 상태에 대한 별칭이 아니라 적극적 특징을 지닌 어떤 것이라고 주장하는 것이다. 그에 의하면 추는 부조화, 불균형 같은 몰형식성과 표현의 부정확성 그리고 왜곡을 그 내용으로 하는데 이 중 왜곡은 다시 비속한 것과 혐오스러운 것, 그리고 희화로 나누어질 수 있다고 주장한다. 그리고 천박함에는 하찮음, 취약함, 저급함이 하위 범주로 포섭되고, 혐오스러움에는 졸렬함, 죽어있고 공허함, 흉측함이 포괄되며 다시 흉측함에는 망측함, 구역질남, 악함이 있고 또 다시 악함에는 범죄적임, 유령적임, 악마적임이 각각 들어있다. 로젠크란츠는 추를 세밀히 분석하여 그 속성을 인정한 것이다.

이런 주장에 의거한다면 숭고는 몰형식성을 띤다는 점에서 추와 어느 정도 관련되고 비극의 비장미는 가끔 혐오스럽고 사악한 것에 대한 표현을 동반한다는 점에서, 또 희극미는 비루하고 왜소한 것을 표현한다는 점에서 추의 요소를 가진다고 볼 수 있다. 이렇게 볼 때 다양한 미적 유형은 사실 많든 적든 추를 그 구성요소로 어느 정도는 포함하고 있는 셈이다. 그래서 로젠크란츠도 예술은 추 없이 존재할 수 없다는 점을 인정한다. 이때 전체의 미를 구성하는 요소로서 추란 미적 인상에 활기를 불어넣고 전체의 생동감을 높여주는 일종의 자극제 같은 역할을 한다고 할 수 있다. 그래서 추가 배제되지

로젠크란츠의 추의 미학

칼 로젠크란츠(Johann Karl Friedrich Rosenkranz)는 19세기 독일의 철학자로 철학을 비롯해 신학, 교육학, 심리학 등을 아우르며 다양한 학문 분야를 탐구했다. 그는 자신의 저서《추의 미학Aesthetik des Hasslichen, Aesthetic of Ugliness》(1853)에서 그동안 미학의 범주가 될 수 없었던 추(醜)의 개념을 미와의 변증법적 관계 속에서 새롭게 보는 관점을 제시한다. 이외 주요 저작으로《칸트철학의 역사》(1840),《논리적 이념학》(1858~1859)을 포함해 65권을 저술했고 250편의 논문을 남겼다.

않고 어느 정도 적당히 잘만 가미된다면 예술 작품은 좀 더 선이 굵고 힘이 있는 것처럼 느껴질 수 있다. 사실 이것이 보다 탁월한 예술적 성취를 이룰 수 있는 방법 중 하나라고 생각한다. 반대되는 것을 끌어안음으로써 스케일이 훨씬 커질 수 있는 것이다.

로젠크란츠의 추 연구의 의의는 고유 속성을 지니지 못하고 미를 빌어서만 설명되어 왔던 추에 독자적 속성을 인정함으로써, 논의 대상이 되지 못하던 추를 미학의 영역으로 끌어들여 추의 미학적 개념을 새롭게 정립할 수 있는 가능성을 제시했다는 데 있다. 다만, 로젠크란츠 역시 추를 부정적인 미로 정의하고 있다는 점에서 여전히 미의 대립적 실체가 아닌 미적 범주의 하나로 이해하는 한계를 벗어나지 못하고 있다. "추는 결코 근원적인 것이 아니라 미가 그의 존재의 조건인 그 어떤 부차적인 것에 불과하다."[2]라고 로젠크란츠는 말하고 있는 것이다. 그도 미와 대등한 무게를 지닌 독립적 지위를 추에 부여하지 않았던 것이다. 그래서 현대의 크로체에게 와서도 추는 "성공하지 못한 표현"[3]으로 정의되고 있다. 비록 로젠크란츠에 의해 그 독자적인 속성은 인정된다 해도 여전히 추는 미의 대칭되는 자족적 실체가 아니라 미에 의지해야만 가능한 개념으로 규정되고 있는 것이다. 추에 대한 전통적인 입장이 오늘날까지 이어지고 있는 셈이다. 하지만 예술 영역에서는 모더니즘 예술을 거치면서 전에 없이 순정미(純正美)에서 벗어나 추를 표현하는 경향이 일어났다. 새로운 미학의 필요성을 요청하기라도 하듯, 이후 현대 예술은 과거에 금기였던 추를 버젓이 마구 그려내고 있다. 이런 변화에는 다다이즘 등

일군의 아방가르드 예술 외에 표현주의 예술이 지대한 역할을 했다.

추와 예술

추가 예술에 적극적으로 사용되기 시작한 것은 고전주의에 대한 일탈을 꾀했던 바로크 미술에서부터이다. 엄격한 규칙에 따라 자연을 모방할 것을 강조한 고전주의 미술이 데카르트적 이성의 예술이라면 이에 대립되는 바로크 미술은 감정의 예술이라고 할 수 있을 것이다. 그것은 바로크 미술이 격정적이고 역동적인 표현을 시도하였기 때문인데 여기서 과장과 왜곡이 용인됨으로써 추가 포섭될 수 있었다. 그 후 낭만주의 때에는 무한한 상상력을 강조하고 그에 따라 기이한 것을 그려내길 좋아했기 때문에 자연히 추가 끼어들 수 있었다. 사실주의와 자연주의도 추를 외면할 수 없었던 예술 사조이다. 왜냐하면 가감 없이 있는 그대로를 묘사해내야 할 객관적인 사실과 자연에는 오로지 미만 존재하는 것은 아니기 때문이다. 그러나 이들보다 훨씬 더 적극적으로 추가 예술에 활용되기 시작한 것은 독일 표현주의 전후에서이다. 가장 두드러졌던 경우는 아마도 포A. E. Poe나 와일드O. Wilde˙ 등의 소위 데카당스 문학일 것이다. 주지하는 대로 이들의 작품에는 전에 없이 악이나 불쾌, 허위와 배신 등 추의 요소들이 많이 그려져 있다. 추에 대한 이러한 적극적인 표현은 그후 사르트르J. P. Sartre˙˙의 《구토La Nausée》 등 실존주의 문학에로까지 연결

278

● 오스카 와일드
Oscar Wilde 1854~1900

영국 아일랜드의 소설가이자 극작가, 시인으로 19세기말 유미주의를 대표한다. 뛰어난 재치와 경구로 당대 사교계의 유명인사였다. 대표작으로 《도리언 그레이의 초상》(1891), 《살로메》(1894) 등이 있다.

되었다.

표현주의 이후 오늘날의 예술은 근대 이전과 달리 추를 오히려 적극적으로 표현하는 경향을 띤다. 다시 말해서 모더니즘 이후로 추는 버젓이 예술이 표현해야 할 어떤 것이 되어가는 중이라 하겠다. 쇤베르크의 〈제2현악 4중주〉를 들어보라. 혐오스런 붉은색으로 정육점의 고깃덩이를 그려놓은 듯한 베이컨F. Bacon의 그림은 어떤가? 아니, 수위를 좀 더 낮추어 공옥진 여사의 〈병신춤〉이나 김기창의 〈바보 산수화〉는 어떤가? 그리고 황석영의 《어둠의 자식들》은 또 어떤가? 이 모두 추가 표현된 훌륭한 예술 작품들이다. 그뿐인가? 불협화음에 엇박이 난무하는 재즈음악 역시 추의 미학에 포함될 수 있다.

사실 예술이 심미적인 것과 연결되기 시작한 것은 그리 오래전 일이 아니다. 주술과 하나였던 시절이나 테크네 시절을 떠올려보면 애초에 예술은 심미적인 것과 별반 관련이 없었음을 알 수 있다. 테크네의 산물인 구두는 도구적 기능을 위해 제작되는 것이지 미적 쾌감을 위해 감상용으로 만들어진 것은 아니었다. 고대 그리스 시절 심메트리아 등 조각 작품을 통해 구현코자 했던 미(Kalos)란 심미(Aesthetic)적인 것이라기보다는 진(眞)개념에 가까웠다고 할 수 있다. 그러니까 엄밀히 말해 심메트리아는 미학보다는 수학이나 형이상학과 더 관련되는 개념이다.

바뙤에 의해서 'Fine arts' 개념이 성립된 18세기에 와서 비로소 예술은 심미와 결합하게 되었고 이 밀월 관계가 그 후까지 지속되었다. 하지만 현대에 와서 다시 예술은 미와 결별하는 추세에 있다. 여기에는 표현주의, 그리고

•• 사르트르
Jean-Paul Sartre 1905~1980

프랑스의 대표적인 실존주의 철학자이자 문학가이다. 1964년 노벨문학상 수상자로 선정됐으나 '문학적 우수성에 등급을 매기는 일에 찬성할 수 없다.'며 수상을 거부하였다. 시몬 드 보부아르와의 계약결혼으로 유명하며 '인생은 B(Birth)와 D(Death) 사이의 C(Choice)이다.'라는 말을 한 사람도 바로 사르트르다. 대표작으로 철학적 사유를 담은 소설 《구토》(1938), 그의 철학 사상이 잘 드러나는 《존재와 무》(1943), 자서전 《말》(1964) 등이 있다.

반미, 반이성, 반전통 등을 외쳤던 다다이즘(Dadaism)의 역할도 무시할 수 없다. 예컨대 뒤샹M . Duchamp의 그 악명 높은 작품 〈샘〉은 과연 어떤 아름다움을 담고 있는 것이란 말인가? 또 〈모나리자〉에 낙서로 이루어진 그의 〈L.H.O.O.Q〉는 어떠한가? 오히려 원작의 아름다움을 훼손하고 있는 것은 아닐까?

이렇게 아방가르드 예술 이후 현대에 와서 예술은 미와 분리되어 가고 있다. 그 결과 오늘날 예술은 '공포와 충격'만을 줄 뿐 더 이상 아름답지 않다. 기괴한 이미지들이 난무하는 현대 회화나 음색 자체에만 집착한 채 불협화음 투성인 현대 음악, 그리고 '잘 빚은 항아리'에서 '조각난 유리 파편'으로 바뀐 현대 문학 등 현대 예술은 아름답기는커녕 오히려 역겹고 추하기까지 하다. 어쩌면 현대 예술이 이해하기 어렵다고 느껴지는 이유가 여기에 있는지도 모른다. 이미 예술은 미로부터 멀어져가고 있는데 우리는 아직도 18세기적 타성에 젖어 여전히 예술을 미와 관련된 어떤 것으로만 보려고 하기 때문이 아닐까 싶다. 아니면 추를 끌어안지 못하는 너무 '협소한 미'만을 예술에서 보길 원하기 때문은 아닐까? 추를 "난해한 미(difficult beauty)"[4]라고 보면 어떨까? 이런 시각에 동의한다면 오늘날은 과거에 비해 미적 범주가 넓어진 것이거나 예술의 표현 범위가 확대된 것이라는 판단도 가능해진다. 어쨌거나 미와 예술이란 참으로 설명하기 어려운 것이다.

한편 영화에 있어서 독일 표현주의는 타 예술 분야보다 약간 늦게, 1920 ~1930년대에 일어났다. 독일 표현주의 영화의 효시가 되는 작품은 1919년 로베르트 비네 감독의 〈칼리가리 박사의 밀실The Cabinet of Dr. Caligari〉이다.

그리고 이후 프리츠 랑이나 프리드리히 무르나우F. W. Murnau˙ 같은 감독들의 성공적인 작품들을 통해서 독일 표현주의 영화는 국제적인 인정을 받게 되었고 스타일 측면에서 훗날 공포영화와 필름 느와르에 커다란 영향을 주었다. 독일 표현주의 영화 역시 그 특징에 있어 타 장르의 표현주의 예술과 비슷하였는데, 다루는 주제부터 벌써 초현실적이거나 괴기스러운 것, 또는 부자연스러운 행위나 그러한 현실에 관한 것이었다. 그리고 등장인물의 주관적이거나 광적인 세계를 그려내기 위하여 카메라 각도를 기울여 신체와 사물의 형태, 무대를 왜곡시켰고 세트 역시 괴기적인 분위기를 자아내도록 기이하고 부조화로 가득 차게 꾸몄다. 여기에 조명까지 일부러 극적인 그림자가 생겨나도록 대조가 강한 것을 사용하였다. 그런데 이렇게 하다 보니 독일 표현주의 영화는 나중에 자연스럽게 공포영화 쪽으로 발전하게 되었다. 이들은 표현주의 예술답게 개연성이나 외부 사물에 대한 기술(記述)을 무시하고 극도의 주관성을 표출코자 했던 관계로 결국 환희와 분노, 절망, 공포 등 인간의 격한 감정에 천착하게 되었는데 여기서 과장, 왜곡의 표현이 나올 수밖에 없었고 따라서 그로테스크한 표현, 즉 추에 대한 표현을 서슴지 않게 되었다. 그래서 점차 공포영화로 나아가게 되었던 것이다.

281

이들의 예술 문법, 즉 추를 적극적으로 끌어들여 표현하는 추의 미학은 앞서 보았듯이 표현주의 전체의 특징이다. 이 점에서 표현주의 미학은 컬트 무비를 설명해줄 수 있다. 왜냐하면 컬트 무비 역시 혐오스럽고 사악한 것들에 대한 표현을 동반하는 추의 미학을 구사하고 있기 때문이다. 그러니까 추

• 무르나우
Friedrich Wilhelm Murnau 1889~1931

독일 표현주의를 대표하는 영화감독으로 1919년에 영화계에 입문해《지킬박사와 하이드씨》(1920), 최초의 흡혈귀 장편영화《노스페라투》(1922), 무성영화의 걸작으로 평가받는《마지막 웃음》(1924)을 발표하였고 미국 헐리우드로 건너가서 첫 번째로《선라이즈》(1927)를 만들었다.《선라이즈》는 영화사의 기념비적인 작품으로 그의 천재성이 유감없이 드러난다.

의 미학은 표현주의와 컬트 무비, 이들 둘을 묶어주는 공약수가 된다. 추는 이제 표현주의 미학을 통하여 중요한 예술적 가치가 된 것이다.

어떤 면에서 추는 합리주의적으로 정리된 현실이나 대상을 일그러뜨려 그 이면에 있는 참된 의미를 들여다보게 만드는 현대 예술의 한 표현 방식이라고도 할 수 있다. 추는 현대인에게 합리적 세계의 불완전함을 일깨우고 현실의 심층에는 좀 더 근원적인 삶의 다른 양태가 존재한다는 사실을 인식시켜주는 방법인 것이다. 고대인들은 뮈토스(Mythos)를 통해 이것을 이해하고 소통하였지만 로고스(Logos)의 합리성에 매몰된 현대인들은 추가 야기한 이성적 질서의 붕괴와 이로 인한 혼란을 통해서만 이를 인식할 수 있게 되었다. 그렇다면 추는 오늘날 미학적 해체주의의 한 현상인 셈이다. 이 점에서 추를 디오니소스적인 것의 일종으로 이해하는 것도 가능한 시도라고 본다. 이것은 과거 비정상적이고 예술적으로 가치 없는 것으로 생각되던 추나 무질서 등이 이제는 예술적으로나 철학적으로 오히려 인간성의 중심을 이루는 것으로 인식되는 경향이 도래했음을 시사하는 것일 수 있다. 인간성의 재발견, 또는 인간성의 확대로 해석해도 무방할 것이다. 미는 인간과 불가분의 관계의 것이라는 점을 상기해 볼 때, 근대 이전까지 진, 선과 결합되었던 고대적 미, 그리고 합목적성의 심적 쾌감으로 이해되는 근대적 미 등을 대체할 어떤 새로운 미가 모더니즘 이후 예술을 통해 자신을 드러내가고 있는 중인지도 모른다.

눈물 속에 피는 꽃

디오니소스적
긍정

10장.

〈부에나 비스타 소셜 클럽〉

그들은 아무도 울지 않는다. 무대 위에서 그저 자신의 노래를 충실히 부를 뿐이다. 그러나 그들을 보는 관객은 대부분 운다. 그렇다고 그들이 부르는 노래의 멜로디나 가사가 특별히 슬픈 내용을 담고 있는 것도 아니다. 노래도 그렇고 영화도 그렇고 아무것도 슬플 것은 없다. 그런데도 관객의 눈에서는 하염없이 눈물이 흘러나온다.

284

힘겹고 다사다난했던 삶의 여정을 걸어와 인생의 황혼에서 회한도 원망도 그리고 또 새로운 희망도 없이 그저 담담하게 자신의 삶을 돌아보는 듯 노래를 부르는 사람들. 전성기를 훨씬 지난 쿠바의 할머니 할아버지 대중 예술가들 각각의 과거 삶의 단면들을 그들의 음악과 함께 보여주는 영화 〈부에나

비스타 소셜 클럽Buena Vista Social Club〉은 그들의 고달팠던 지난날의 모습으로 대부분이 채워져 있지만 그렇다고 해서 무슨 〈인간 승리〉나 〈이것이 인생이다〉식의 감동을 목적으로 하는 영화가 아니다. 사실 좀 건조한 다큐멘터리식으로 짜여져, 줄거리도 없고 전달하고자 하는 강한 메시지도 별달리 없기 때문에 슬프고 말고 할 것도 없다. 그런데도 이 영화의 말미에 가서는 강한 슬픔이 느껴지고 눈물이 난다. 종착역을 바로 앞둔 황혼에 과거 자신들이 그토록 선망했던 카네기홀에 서서 노래하는 영광을 안게 된, 이들의 차라리 슬퍼하지도 않는, 그렇다고 체념하지도 않는, 한 차원을 뛰어넘어버린 듯한 그 담백함과 인생을 오래 산 사람만이 보여줄 수 있는 희로애락으로부터의 어떤 무심함이 엉뚱하게도 이를 보는 관객을 울리는 것이다. 이 눈물은 어떤 끓어오르는 격정이나 진한 감정의 복받침에서 나오는 게 아니다. 그것은 마음속 아주 깊은 곳에서 잔잔히 파동쳐오는 그런 담담한 슬픔의 눈물이다. 삶이 마음에 그어댄 갖가지 크고 작은 생채기들을 가지고 있고 그것을 오히려 소중히 보듬어 안을 줄 아는 정도의 인간적 깊이를 지닌 사람이라면 누구나 느낄 수 있는, 그런 인간 생로병사의 본질적 슬픔이요, 측은지심의 눈물이다.　285

삶이 희로애락보다 더 큰 사건이다

　이 영화를 다 보고 나면 왠지 살아간다는 것이 참으로 엄청난 사건이라

는 생각이 든다. 삶이라는 격랑 속에 내던져져서 생명을 유지하기 위해 우리는 모두 필사적으로 발버둥친다. 어떻게 보면 생명을 부지하고 살아간다는 것은 흡사 무슨 의무를 수행하는 것 같기도 하다. 삶과 생명이 우리에게 요구하는 것은 우리의 능력을 벗어나며 우리 의지와도 무관한 것이다. 왜 죽지 않고 살아있는가? 삶은 그 자체로 이미 우리가 해결할 수 없고 감히 대적할 수도 없는 하나의 사건이다. 그런 삶이라는 사건 한 가운데서 인간은 아무 대책 없이 알몸으로 그 사건의 추이를 일방적으로 목도당해야 하고 거기에 휩싸여야 하며 하나가 되어야 한다. 바다 한가운데서 벗어날 수 없으면서 바다가 일으키는 파도에 이리저리 휩쓸려야하는 한 조각의 나무토막 같다고나 할까? 생의 격랑에 휘말리는 것 자체가 이미 어떤 모습으로 휘말리는가, 그리고 그 안에서 어떤 양태를 띠는가 하는 것과는 비교될 수 없는 차원의 사태이다. 곧 삶은 희로애락보다 더 큰 사건이다. 그래서 어쩌면 '살아간다'는 것 자체가 중요하지, '어떻게 살아가는가'는 그에 비해 중요하지 않을지도 모른다. 실존적 자아가 실천적 자아보다 더 큰 자아일 수 있다는 것이다. 등장인물들이 노인

분들이어서인지 이 영화는 이렇게 삶에 대한 본질적 상념을 끌어온다.

　주인공들이 대중 음악가들이니만큼 일단 이 영화에서는 음악을 빼놓을 수가 없다. 이 영화를 만든 빔 벤더스Bim Venders 감독은 과거 〈파리, 텍사스Paris, Texas〉의 성공 후 영화음악을 담당했던 라이 쿠더Ry Cooder의 음악이 없었던들 자신의 영화 〈파리, 텍사스〉는 성공하지 못했을 것이라고 한 적이 있다. 영화에서 음악이 담당하는 몫의 중요성을 이른 말이라고 생각한다. 이 영

화에서도 영화의 고유 형식인 영상들의 결합 외에 음악이라고 하는 또 다른 요소의 참여가 영화의 완성도를 끌어올리는 데 있어 결정적인 역할을 했다. 왜냐하면 이 영화는 내용이 사실 미미하기 때문이다. 그래서 만약 음악이 가세하지 않았다면 아마 영화로서의 틀조차 제대로 갖추어지지 않았을 것이다.

그런데 이렇게 특정의 미적 자극에 더하여 또 다른 미적 자극이 부과됨으로써 미적 감흥에 있어 마치 어떤 시너지 효과 같은 것이 생겨나게 되는 경

인생을 오래 산 사람만이 보여줄 수 있는 담담함은 때론 묘한 울림으로 다가온다. 힘들고 고달픈 삶의 여정을 묵묵히 걸어와 인생의 황혼에서 회한도 원망도 새로운 희망도 없는 듯 보이는 저들의 모습은 산다는 것의 의미를 다시 생각하게 한다.

〈인생의 황혼〉, 오귀스트 오르페Auguste Oleffe, 1904

우를 미학에서는 '미적 강화의 원리(Prinzip der ästhetischen Steigerung)'라고 한다. 이것은 19세기 말 독일 미학자 구스타프 페히너G. Fechner*가 그의 경험주의 미학 이론에서 주장한 몇 가지 미적 경험의 원리 중 하나이다.

아래로부터의 미학

페히너는 그의 《미학 입문Vorschule der Ästhetik》에서 독일 관념론 미학 등 종래의 전통적인 사변 미학이 현실의 경험적인 미는 등한시한 채 '미' 그 자체를 어떤 관념적인 것으로 먼저 설정해놓고 그 '미'가 현실에 적용된 경우를 밝히는 연역적 방법을 사용했다고 비판한다. 그리고 직접 대상에게서 느껴지는, 미적 경험의 관찰을 통해 경험적이고 귀납적인 미학 법칙을 세우고자 하였다. 그리고 이를 위하여 그는 미적 한계의 원리, 미적 강화의 원리, 다양의 통일적 결합의 원리, 무모순성 또는 진리성의 원리, 명료성의 원리, 미적 연상의 원리 등 여섯 가지의 원리를 제시하였다. 페히너는 자신의 이런 귀납적인 방식의 미학을 '아래로부터의 미학(Ästhetik von Ungen)'이라고 명명하였다. 이 원리들 중 하나인 미적 강화의 원리란 원래 단독으로는 인식의 범위를 넘어서지 못할 만큼 미약한 쾌감의 조건도 두 개 이상이 모순 없이 협동하고 빚어질 때에는 개개의 쾌감이 자아내는 결과의 총합보다 더 큰 쾌감으로까지 고양될 수 있다고 하는, 미적 인상의 양적 원리이다.[1]

288

• 구스타프 페히너
Gustav Theodor Fechner 1801~1887

독일의 물리학자이자 철학자이다. 라이프치히대학의 물리학 교수와 철학 교수로 재임했었다. 물리학자로서 그는 '자극 강도와 감각 사이에는 일정한 비례 관계가 있다'는 이른바 '베버-페히너의 법칙(Weber-Fechner's law)'을 제안했다. 철학자로서 그는 사변적 미학을 거부하고 경험적 미학을 주장하였다. 주요 저서로 《정신물리학기초》(1860), 《실험미학》(1873), 《최고선에 대하여》(1846) 등이 있다.

그러니까 영화의 경우 영상만 볼 때보다, 또 음악만 들을 때보다 둘이 겹쳐졌을 때 우리의 미적 쾌감은 처음보다 훨씬 더 증가하게 되는 것이다. 예컨대 마일스 데이비스Miles Davis의 끈적끈적한 트럼펫 연주가 흐르는 가운데 밤의 샹젤리제 거리를 방황하는 잔느 모로의 모습(《사형대의 엘리베이터Ascenseur pour l'echafaud》), 끝없이 이어지는 밤의 고속도로를 질주하는 장면에 나오는 데이빗 보위의 음악(《로스트 하이웨이Lost Highway》) 또는 지루함이 더해가는 어느 건조한 한낮의 풍경을 배경으로 '콜링 유(Calling You)'가 울려 퍼지던 영화 〈바그다드 카페Baghdad Cafe〉, 아니면 은은히 깔리는 모차르트의 클라리넷 협주곡을 배경으로 메릴 스트립과 로버트 레드포드가 야외에서 대화를 나누던 〈아웃 오브 아프리카Out of Africa〉의 한 장면을 떠올려보라. 영상만 보거나 음악만 들을 때보다 훨씬 더 멋지고 아름답게 느껴지지 않던가?

　　라이 쿠더는 이번에는 직접 영화에 출연도 하여 쿠바의 노인 뮤지션들과 함께 연주하는데 그 음악이 참 좋다. 라이 쿠더 같은 세계 최고 수준의 기타리스트와 인간적으로도 음악적으로도 원숙할 대로 원숙한 할아버지 뮤지션들의 어우러짐은 애초에 나쁠 수가 없다. 우선 노인들의 음악 자체가 좋다. 그런데 이들의 음악은 어떤가? 맘보, 볼레로, 룸바, 차차차 등 수많은 라틴 리듬의 원산지인 쿠바 특유의 토속적인 리드미컬한 흥겨움에 재즈가 결합된 이들의 음악은 일반적인 쿠바음악과는 달리 어떤 면에서 집시음악을 떠올리게 한다.

　　물론 음악적 문법이 그렇다는 것이 아니다. 음악적으로 집시음악과 이 노인분들의 음악은 아무 연관도 없다. 한쪽은 서구의 음악이고 또 한쪽은 라

틴음악이다. 인종이 다르고 문화와 전통이 다르고 정서가 다르다. 그러나 얼핏 들어서 흥겹지만 그 흥겨움 속에는 이미 인생의 바닥까지 가보았던 사람의 슬픔이 어딘지 모르게 배어 있는 집시음악처럼, 힘든 삶의 노정을 완주해 온 사람에게 녹아들어 있는 고통 때문일까, 이 노인분들 음악의 흥겨움에는 역시 단순한 경쾌함 수준에만 그치지 않는 왠지 모를 슬픔이 묻어난다. 이런 면에서 듣는 이에게 두 음악은 유사하게 느껴지는 것이다. 적어도 영화를 보면서 듣는 이분들의 음악의 느낌은 그러하다.

서양 민중음악의 뿌리는 두 줄기라고 할 수 있다. 유럽 전역에 영향을 주고 그 속에 스며들어간 집시음악이 그 하나요, 미국에서 상업화되어 다른 형태로 변질된 흑인음악이 또 다른 하나이다. 먼저 유럽음악에 엄청난 영향을 미친 집시음악에 대해서 말해보자.

집시음악

5~6세기경 인도 북부 펀잡 지역에서 카슈미르 일대에 걸쳐 살던 사람들이 유럽으로 대거 유입되었는데 유럽인들은 이 낯선 사람들을 이집트인으로 오인하여 '이집시안(Egyptian)'이라고 불렀다. 그후 두음이 소실되고 표기법이 바뀌어 결국 '집시(Gypsy)'라는 명칭이 생겨났다. 히타노(Gitano 스페인어), 지땅(Gitan 프랑스어), 징가로(Zingaro 이탈리아어) 그리고 발칸 지역과 터키에서는 치

집시
이들은 특유의 방랑 습성으로 떠돌아다니며 사회의 하층민으로 살아왔지만 음악적 재능이 뛰어나 17, 18세기 유럽의 축제와 모임에서 없어서는 안 될 존재가 되었다.

간느(Tzigane)로 불리는 이들 집시는 14세기 중엽까지 동유럽은 물론이요, 보헤미아와 러시아 그리고 스페인, 프랑스와 영국으로까지 두루 퍼지게 되었고 18세기에 이르러서는 유럽 전역에서 살게 되었다. 민족 단위의 국가를 형성하지 못하고 늘 방랑을 일삼는 고유 습성으로 인해 이들은 거리의 악사, 점쟁이, 대장장이 등 사회의 하층을 형성하는 직업으로 생계를 유지하였다.

하지만 "집시는 바이올린을 손에 들고 태어난다."는 말이 생길 정도로 이들의 음악적 재능은 탁월해 17, 18세기 유럽의 각종 무도회나 축제, 농가의 결혼식, 마을의 선술집 등에서 집시 악사는 없어서는 안 될 존재가 되었다. 유럽 대부분 지역의 민중음악은 전부 집시 악사들이 도맡았던 것이다. 물론 그 이전 8세기경 프랑스의 종글뢰르(Jongleur), 영국의 민스트렐(Minstrel) 그리고 12세기 이탈리아의 트라바토레(Travatore), 13세기 독일의 민네쟁거(Minnesanger) 등 서민들의 음악을 담당한 현지의 음악가 부류들이 없었던 것은 아니지만 17세기 이후로는 집시들이 더 중심적 역할을 하게 되었다.

종글뢰르

종글뢰르와 민스트렐 같은 중세 시대 직업 음악가들은 노래를 부르고 연주를 하고 춤을 추었다. 굳건했던 봉건제가 흔들리면서 성직자와 교회에서 주도하던 중세 음악에도 지각변동의 바람이 일면서 세속 음악이 등장하였고 이들을 통해 더욱 활성화되었다.

집시들은 16세기 무렵부터 자기들 나름대로의 연주단을 조직하여 활동하였는데 그것이 바로 '집시 앙상블'이다. 전형적인 집시 앙상블은 원래 두 대의 바이올린과 베이스 하나 그리고 침발롬(Cimbalom)으로 구성되었다. 침발롬은 이란의 산투르(Santur)라는 토속 악기를 집시들이 자기들 식으로 개량한 일종의 실로폰이다. 유럽 서민들의 음악에 있어 이 집시 앙상블의 영향력은 대단하였는데 그중에서도 가장 두드러진 지역은 헝가리였다. 4분의 2박자 무곡인 헝가리의 민속음악 차르다시(Csárdás)는 이들에 의해 양식화된 음악이었으며 신병을 모집할 때 연주되던 행진곡풍의 민속음악 베르분코시(Verbunkos) 역시 마찬가지였다.

집시들은 그 어디가 됐든 자기들이 살고 있는 나라의 고유 악기를 사용하여 놀라울 정도로 독창적인 음악을 만들어냈다. 그래서 악기의 친숙함으로 인해 그들의 음악은 현지인들로부터 저항감 없이 수용될 수 있었고 그 결과 집시음악은 유럽 전역에 걸쳐 큰 영향을 미칠 수 있었다. 게다가 악보 없이 그때그때의 장소와 분위기에 맞추어 즉흥적으로 이루어지는 이들의 연주 스타일은 집시음악이 현지의 토속음악과 습합되는 것을 보다 용이하게 해주었다.

집시음악과 유럽 민속음악

집시음악은 주 본거지인 동유럽에서 범위를 넓혀 북쪽으로 코카서스, 우크라

부주키
기타와 비슷한 현악기로 만돌린 형태의 몸통과 긴 목을 가진 겹줄의 3~4현을 갖고 있다. '판두라(pandora)'라는 악기가 터키로 전해진 것이 다시 그리스로 넘어와 지금의 모습을 갖추게 되었다.

이나 지방의 토속음악과 만나 오늘날의 러시아 민속음악들을 생산해낸다. 저유명한 러시아 민요 〈검은 눈동자Dark Eyes〉와 〈두 대의 기타Two Guitars〉는 그 원본이 집시음악이다. 그래서 이 음악들을 들어보면 앞부분에는 느릿한 템포로 서정적이고 흐느끼는 듯한 연주가 이어지다가 후반으로 갈수록 급변하여 빠르고 격렬하며 열정적인 리듬이 터져나오는 전형적인 차르다시와 매우 흡사함이 느껴진다. 집시음악은 프랑스로 스며들어가 뮈제트(Musette)라는 작은 백파이프로 연주되던 목가풍의 현지 전통음악과 결합하여 아코디언 중심의 3박자 왈츠 발세 뮈제트(Valse Musette)로 변형되었는가 하면, 그리스 민속 악기 부주키(Bouzouki)와 만나 이들의 민속음악인 렘베티카(Rembétika)의 근간을 이루기도 하였다. 이것으로 끝나지 않고 서쪽으로 전파되어 스페인 안달루시아 지역의 민속음악 플라멩코(Flamenco)를 만들어냈으며 북아프리카 지역으로까지 그 영향력을 행사하였다. 특히 튀니지나 모로코, 알제리의 민속음악은 집시음악을 그 뿌리로 한다. 이뿐만이 아니다. 스메타나B. Smetana*, 드보르작 A. Dvorák 같은 이른바 국민악파 작곡가들이, 또는 바르톡B. Bartók**, 마누엘 드 파야M. de Falla 같은 현대 음악가가 집시음악에서 유래한 보헤미안 지역의

293

* 스메타나
Bedřich Smetana 1824~1884

체코의 저명한 작곡가로 '체코 음악의 아버지'로 불린다. 어릴 때부터 피아니스트로서 뛰어난 역량을 보였으며 1848년 오스트리아 2월혁명을 계기로 민족정신에 눈을 뜨면서 작곡가의 길로 들어섰다. 대표작으로 연작 교향시 《나의 조국》(1874~1879), 오페라 《리부셰》(1872)와 《팔려간 신부》(1886), 현악4중주곡 《나의 생활에서》(1879) 등이 있다.

** 바르톡
Bela Bartok 1881~1945

헝가리의 피아니스트이자 작곡가, 저명한 민족 음악학자이다. 그는 민족적 색채를 바탕으로 당시로서는 파격적인 화성과 불협화음, 선율 등을 사용해 그만의 독특한 음악 세계를 구축했다. 대표작으로 《알레그로 바르바르》(1911), 《피아노소나타》(1926), 《현악기 타악기 첼로를 위한 음악》(1936) 등이 있다.

민요들 혹은 안달루시아 지역의 민요들을 채보하여 클래식 음악으로 변형해 낸 것을 보면, 유럽 음악에서 집시음악의 영향이란 비단 민중음악만으로 한 정되지 않고 거의 절대적인 것이라 해도 과언은 아닐 것이다. 리스트F. Liszt의 〈헝가리언 랩소디Hungarian Rhapsody〉에는 집시음악의 음계가 그대로 사용되고 있다. 그리고 사라사테P. D. Sarasate*의 저 유명한 바이올린 곡 〈지고이네르바이젠Zigeunerweisen〉 역시 제목에서 나타나듯 집시의 민요를 소재로 하여 작곡한 것 아니던가.

이와 같이 집시음악을 빼놓고는 유럽음악을 이야기할 수 없을 정도이다. 물론 지금은 상업성과 결합된 미국의 팝음악이 실로 세계의 대중음악을 싹쓸이하여 문화적 자존심이 대단한 프랑스의 샹송에서조차도 소위 '프렌치 팝' 같은 음악이 나온 지가 이미 오래된 상황이고 보니 집시음악은 민요 외에 대중음악 형태로는 그 흔적이 거의 남아 있지 않는 실정이다. 오늘날 유럽에서 집시음악은 그 영향력이 재즈 일부에서나 미미하게 행사되고 있을 뿐이다.

흐느끼는 바이올린에 찰랑거리는 침발롬, 혹은 바람같이 스쳐가는 듯한 아코디언이 어우러진 집시음악은 경쾌하고 열정적이면서도 한편으로는 늘 진한 슬픔이 배어 있으며 때로는 주술적인 분위기를 풍기기도 한다. 아마도

294

• 사라사테
Pablo de Sarasate 1844~1908
스페인의 바이올리니스트이자 작곡가이다. 이미 10세 때 '신동'이란 말을 들었고 이사벨 여왕으로부터 '스트라디바리우스'란 바이올린 명기를 하사받을 정도로 음악에 탁월한 재능을 보였다. 이탈리아의 파가니니(Nicolo Paganini, 1782~1840)와 함께 바이올린 거장으로서 이름을 떨쳤다. 그가 작곡한 대표적인 바이올린 독주곡인 《지고이네르바이젠Zigeunerweisen》(Op. 20, 1878)는 독일어로 '집시의 노래'를 뜻하며 스페인 집시들 사이에서 전해지는 무곡을 소재로 만들어졌다. 이 곡은 연주 난이도가 최상에 속해 사라사테 생존 당시 누구도 완벽히 연주한 적이 없었다고 한다.

그것은 이들이 증2도(Aug 2)를 갖는 동양풍의 음계를 사용했기 때문일 것이다. 그리고 요들, 폴카, 발세 뮈제트 같이 밝고 화사한 느낌의 일부 음악을 제외한 유럽 대다수 지역의 민속음악이 다들 슬픔을 담고 있고 어딘지 동양적인 느낌을 주는 이유도 이들이 집시음악의 음계를 사용하거나 집시음악에서 나온 플라멩코의 프리지아 선법(Phrygian Mode)을 활용하고 있기 때문일 것이다.

한편 흑인음악은 락(Rock) 음악과 재즈의 모태이다. 오늘날 젊은이들을 중심으로 한 세계의 많은 사람들이 즐기는 락 음악의 뿌리는 블루스(Blues)요, 그 블루스가 바로 흑인 영가에서 나온 흑인음악이다. 흑인의 블루스와 백인의 컨트리(Country) 음악의 힐리빌리(Hily Bily) 리듬이 만나서 탄생한 것이 로커빌리(Rock-a-billy)라는 초기 로큰롤(rock'n roll) 음악이었는데 이 로큰롤이 더욱 세련화된 것이 바로 락 음악임은 주지의 사실이다. 또한 그 생성에 있어 블루스와 무관하지 않은 재즈 역시 흑인음악에서 비롯되었다는 것은 말할 것도 없는 상식이다. 현대 대중음악에 끼친 미국 흑인음악의 영향은 익히 잘 알려진 사실이라 새삼 거론할 필요가 없다.

295

농익은 슬픔에서 피어난 삶의 열정

그런데 집시음악은 어떠한가? 집시음악은 아주 절절하고 정열적이다. 그리고

산만하고 시끄러우며 그래서 흥겹기도 하다. 때로는 코믹하기도 하고 주술적인 느낌이 나기도 한다. 하지만 처음부터 아주 애절한 곡들은 물론이겠거니와 잘 들어보면 모두 공통적으로 어딘지 모르게 슬프다. 이는 집시들의 삶과 관련이 있다. 가령 제2차 세계대전의 경우를 생각해보자. 이때 유태인 못지않게 많은 수의 집시들이 무고하게 학살되었는데도 이에 대해 문제를 제기하는 사람은 고사하고 숫제 이러한 사실을 아는 사람들조차 별로 없다. 영악하고 약삭빠른 유태인들은 마치 벌집이라도 건드린 듯 유태인 학살을 전 인류적인 사건 개념으로 보편화시키는 데 성공하여 그에 대한 반사 이익을 취하고 있지만 그에 버금가는 학살을 당한 집시들은 정작 그런 데에는 관심도 없다. 그뿐 아니라 이들은 자기들이 오랜 세월에 걸쳐 많은 박해와 억울함을 당해왔음을 알릴 의지도 없다.

이건 그들의 지능이 모자라거나 현실 대처 능력이 떨어져서 그런 것이 아니다. 세상은 원래 그렇게 부조리한 것이며 삶은 잘해야 현상 유지요, 본래부터 고통이라는 사실을 인정하고 그것을 묵묵히 받아들이면서 긍정할 줄 알기 때문이다. 이것은 단순한 체념이 아니다. 이들은 삶의 고통을 적대시하고 극복하려고 전전긍긍하기보다는 그것을 인간의 숙명으로 받아들이고 거기서 한 발 나아가 외려 그것을 즐기고 유희할 정도로 삶에 대해 초탈해 있는 것이다. 집시의 음악을 들어보라. 그렇게 고달픈 종족의 음악이 이렇게 터무니없이 밝고 소란스러울 수 있단 말인가?

하지만 유심히 들어보면 어떤가? 리듬은 경쾌하지만 멜로디는 슬프다.

집시 박해

집시들의 음악은 애절하면서도 흥겹다. 이것은 순탄치 않은 그들의 삶과 관련이 있다. 제2차 세계대전 당시 무고하게 학살되었으나 세상의 부조리와 고통에 매몰되기보다는 인간의 숙명으로 받아들이고 유희할 정도로 초탈한 그들만의 삶의 자세에서 비롯된 것이다.

잘 음미해보면 집시음악은 겉으로 드러나는 밝음 속에 늘 짙은 슬픔이 배음으로 깔려 있음을 알 수 있다. 이들의 낙천성은 단순히 비현실적인 기질에서 나온 것이 아니라는 얘기다.

그러니까 이들 음악의 밝음은 처음부터 밝은 그런 단순한 밝음이 아니고 극에 달한 슬픔을 맛보고 난 뒤 그것마저도 포용해버림으로써 나온 밝음인 것이다. 이것은 어둠을 겪고 나온 밝음이요, 농익은 슬픔이 낳은 기쁨이다. 어쩌면 이것이 음악 예술 본연의 묘미인지도 모르겠다. 그런데 바로 이 할머니 할아버지들, 부에나 비스타 소셜 클럽 멤버들의 음악이 이러하다. 이 노인들의 음악도 집시음악과 마찬가지로, 슬픔을 겪고 거기에 빠져 한탄하거나 그것들을 없애려고 싸우지 않고 오히려 끌어안음으로써 한 차원 상승을 이룬, '삶의 긍정'에서 나온 음악이다. 그래서 이렇게 삶의 긍정을 통한 슬픔과 기쁨의 혼합된 감정의 카타르시스를 듣는 이에게 해준다는 점에서 두 음악은 유사하다는 것이다.

〈눈물 속에 피는 꽃L'immensita〉, 이탈리아의 전설적인 여가수 밀바M. Milva의 이 칸초네 제목은 너무나 진부한 시구 같지만 집시와 부에나 비스타 소셜 클럽 멤버들의 삶과 음악을 말해주는 좋은 표현이 될 것 같다. 진정 차원 높은 환희와 기쁨은 그와 정반대에 있는 것, 즉 진한 슬픔을 통해서 피어나는 법인가 보다. 이것은 말하자면, 디오니소스적인 긍정이다. 그런데 '생에 대한 디오니소스적인 긍정'이라고 하면 떠오르는 인물이 있다. 바로 광기의 철학자 니체이다. 여기서 니체의 사상과 미학을 알아보자.

니체의 철학:
아모르파티

니체는 쇼펜하우어Arthur Schopenhauer[*]에게서 막대한 영향을 받았다. 그래서 니체의 철학 역시 세상을 고해(苦海)로 보는 불교적 세계관으로 시작한다. 그리고 주의주의(主意主義)의 입장을 취한다. 쇼펜하우어는 과거로부터 헤겔까지 이어져 내려오던 전통의 주지주의(主知主義)를 배격하고 의지를 세상의 본질로 내세우는 철학을 전개하였다. '물(物) 자체'와 '현상'이라고 하는 이원적 구분은 쇼펜하우어에게는 '의지'와 '표상'의 구분으로 바뀐다. 그는 칸트의 물 자체를 의지라고 보고 이것이 모든 현상의 유일한 핵심이라고 주장하였다. 칸트의 물 자체가 어떤 인식 불가능한 실체라고 한다면 쇼펜하우어의 의지란 맹목적 충동, 무한한 노력, 영원한 생성 등으로 표현될 수 있는 것으로 이는 곧 '삶으로의 의지'라고 할 수 있다. 이 의지는 표상으로서의 세계의 근원이 된다. 니체는 이런 쇼펜하우어의 철학을 이어받았다. 그러나 세계의 근원으로서의 의지를 부정해야할 대상으로 보았던 쇼펜하우어와 달리 의지를 긍정해야할 것으로 본다는 점과 그래서 염세적 세계관을 갖지 않는다는 점에서 니체 철학은 쇼펜하우어와 구별된다. 세상은 삶에의 의지가 전부라는 사실을 직시하여 인정하고 삶으로 인한 고통이 있을지라도 끌어안아 사랑하자는 것이 그의 주장이다. 이런 그의 철학은 한 마디로 '아모르파티(Amor Fati)', 즉 운명에 대한 사랑이라 하겠다. 이를 행할 수 있는 비결로 니체는 이성의 소리나

• 쇼펜하우어
Arthur Schopenhauer 1788~1860
독일의 철학자로 염세주의자로 알려져 있지만 엄밀히 말하면 생의 철학자라고 할 수 있다. 서양의 이성주의, 합리주의 철학에 정면으로 반기를 들며 삶의 배후에 맹목적인 의지가 있고 세계는 표상의 세계에 불과하다고 주장한다. 동시대를 살았던 철학자 헤겔과 여자, 소음을 끔찍이 싫어했다고 전해지며 음악에도 조예가 깊었다고 한다. 논문 〈충족이유율의 네 가지 근원에 대하여〉(1813)와 대표 저서인 《의지와 표상으로서의 세계》(1819)로 독창적인 철학 체계를 구축하며 니체와 톨스토이, 프로이트, 비트겐슈타인 등 많은 철학자와 예술가에게 큰 영향을 끼쳤다.

298

하늘의 소리를 들으려 하지 말고 몸의 소리나 대지의 소리를 들을 것을 주문한다.

　니체 철학의 특징은 '디오니소스적인 것', '힘에의 의지', '영원회귀', '니힐리즘', '위버멘쉬(Übermensch)' 등의 개념으로 규정될 수 있다. 그리고 이 개념들은 '신(神)은 죽었다.'라는 그의 저 유명한 선언 하나로 집약된다. 종래의 철학이 신으로 비유되는 어떤 근원적인 것, 절대적인 것, 참된 것 등에 근거하여 인간과 세계를 해명하려고 한데 대하여 니체는 그것이 허구라고 반박하면서 그 대신 인간의 생생한 현실성, 적나라한 대지의 삶을 중요한 가치로 삼을 것을 주장하였다. 니체는 이 세계에 그 어떤 본래적 질서도, 일관된 목적도 또 도덕적 정부도 없다고 생각하였던 것이다. 그래서 니체가 부정한 신 또는 배후 세계는 곧 기독교와 형이상학, 초감성적 세계와 근본적인 것, 불변의 진리 그리고 도덕과 이성적 인식 등을 의미한다. 니체에 따르면 이러한 것들은 모두 허위요, 인식의 오류로서 적어도 소크라테스라고 하는 지나치게 이지적인 인물이 등장하기 전, 그러니까 디오니소스적인 것이 침해받지 않고 융성했었을 때에는 존재치 않았던 것이다.

　본래 디오니소스는 포도주와 도취, 광란의 신이요, 파괴의 신이다.[2] 한편 그와 대립, 상보적인 관계에 있는 신인 아폴론은 빛과 이성, 의술의 신이자 이미지를 창조하는 신이다. 아폴론은 가상이라는 베일을 이용하여 당면하고 있는 거친 현실로부터 인간을 보호해주는 역할을 하고 디오니소스는 그 베일을 거두고 인간이 현실을 직면하고 거기에 참여할 수 있게 해주는 역할을 한다.

299

이렇게 아폴론과 디오니소스 신이 각각 상징하는 두 세계를 이용하여 니체는 자신의 철학과 예술론을 펼친다. 아폴론적인 것을 형상에 대한 관조라고 한다면 디오니소스적인 것은 의지라고 할 수 있다. 그리고 디오니소스적인 것이 어둠과 파괴, 이성이 잠자고 관능과 의지가 꿈틀대는 세계를 상징한다면 아폴론적인 것은 이성과 질서와 규제를 상징한다.

고대 그리스의 아테네 시절은 바로 이렇게 디오니소스적인 것과 아폴론적인 것이 잘 결합되어 조화를 이루었던 때로 이때 형성된 정신으로부터 비극이라는 예술이 탄생한다. 그러나 이 시대가 끝나고 소크라테스가 등장하면서 상황은 달라졌다. 그와 더불어 시작된 주지주의및 윤리적 합리주의에 의해 디오니소스적인 세계의 카오스적 충동은 밀려나고 의식의 명료함만이 세상을 지배하게된 것이다. 그 결과 이 대지의 세계는 활기를 잃고 가상의 세계로 전락하게 되었다. 그리고 이후 플라톤주의의 대중적인 변형체로 성립된 기독교는 "노예 도덕"[3]을 강요하게 되었고 이지적 세계는 대지의, 현실의, 다양성의, 몸의 세계의 배후 및 근원으로 둔갑하여 난공불락의 형이상학으로서 막강한 힘을 행사하게 되었다.

니체는 이렇게 냉철하고 명증한 이성이 무소불위의 권력을 휘두르게 된 시기부터 서양의 정신은 퇴폐하기 시작하였다고 보았다. 이것은 정념과 본능적 충동이 외면당하고 대신 이성만이 선택된 결과라는 것이다. 소크라테스를 떠올려보자. 억울한 죄목으로 사형이 임박했는데도 자신을 살릴 생각은 추호도 없이 영혼의 고향으로 돌아가겠다면서 죽음을 순순히 받아들이는 태도가

300

니체에게 소크라테스는 비인간적인 괴물로밖에는 보이지 않았을 것이다. 지성보다 의지를, 정신보다 육체를 우선시한 니체가 보기에 억울하게 사형을 언도받았음에도 어떤 저항도 없이 순순히 죽음을 받아들이는 소크라테스가 정상일 리가 없다.

과연 뜨거운 피를 지닌 정상적인 인간의 모습일까? 어떻게 그럴 수 있을까? 지성보다 의지를, 정신보다 육체를 우선시한 니체에게는 그렇게 과도하게 이성적인 인물, 소크라테스가 비인간적인 괴물로밖에는 보이지 않았던 것이다.

힘에의 의지

그러므로 소크라테스 이후 전통이 된, 우리의 현상계 너머에는 참된 세계가 있다는 생각, 현실의 눈에 보이는 것은 궁극적인 것이 아니라고 일관되게 주장해온 기존의 철학을 니체는 뒤엎는다. 그에 의하면 이 세계 너머 배후 세계

〈소크라테스의 죽음〉, 자크 루이 다비드Jacques-Louis David, 1787

란 존재하지 않고 오직 현상 세계만이 참된 세계이다. 그리고 세계는 이성이 정해놓은 고정된 목표를 향해가는 것이 아니라 어떤 힘들로 인해 끊임없는 생성이 이루어지고 있는 현장이고 그런 '힘에의 의지(der Wille zur Macht)'가 영원히 돌고 도는 무대이다. 니체에게 있어 이 대지의 세계의 진정한 배후에는 '힘에의 의지' 외에는 아무것도 없다.

이때 '힘'이란 하이데거의 주석에 의하면, 아리스토텔레스가 말한 가능태, 현실태, 완전현실태 이 세 가지 모두를 의미한다.[4] 그러니까 '힘'은 어떤 동인(動因) 같은 것이다. 그런데 니체가 이 '힘'의 개념으로 칸트의 '물(物) 자체' 개념을 부정하는 것을 보면 '힘'이란 사물 간의 '관계' 그 자체를 의미하는 것이라고도 할 수 있겠다. '관계'란 영향의 상호교환을 의미하기 때문이다. "해석이나 주관성으로부터 독립해 그 자체로 존재하는 본질을 사물이 가지고 있다는 생각은 어리석은 가정"[5]이고 모든 '관계'에서 독립해 떨어져나온 사물은 사물이 아니라고 한 그의 발언[6], 사물의 성질이란 다른 사물에게 미치는 영향이며 다른 사물이 존재하지 않으면 어떠한 사물도 존재할 수 없으므로 '물 자체'란 존재하지 않는다고 한 그의 주장[7]은 이런 판단을 가능케 해준다. 그래서 힘이란 '관계'이고 사물이란 '힘', 즉 영향들의 종합이라고 볼 수 있다. 그러니까 모든 존재는 관계의 산물이라는 것, 상대적인 것이라는 사실, 다시 말해서 존재한다는 것은 곧 관계 맺고 있음에 다름 아니라는 주장을 니체는 하고 있는 것이다. 따라서 힘에의 의지란 흔히 오역하듯 권력을 향한 의지, 그런 정치적인 의미가 아니라 타자에게 영향 미치려는 의지, 즉 관계 맺고자 하

는 의지, 관계에의 의지이다. 관계에의 의지는 존재에의 의지이다. 그러므로 결국 힘에의 의지는 존재에의 의지라고 할 수 있다.

여기서 니체의 존재론은 전통적인 실체론에서 벗어나 관계론의 색채를 띠고 있음을 알 수 있다. 그리고 불가에서 말하는 '연기론(緣起論)'을 떠올릴 수 있다. 니체 역시 쇼펜하우어처럼 불교에 많은 영향을 받았고 불교를 잘 이해하고 있었던 것이다.

니힐리즘과 영원회귀

한편 니체는 신과 배후 세계를 무화시키는 니힐리즘(Nihilism)으로 부터 '영원회귀'를 말한다. 왜 니힐리즘인가? 이제까지 믿어 의심치 않고 의지해 왔던 모든 의미와 가치들이 허위임이 드러나 의지할 가치가 없어진 데 따른 허무이다. 신이 죽었으니 얼마나 허무할 것인가? 니힐리즘은 그래서 세계에 대한 부정을 뜻한다. 그런데 니체가 보기에는 기독교야말로 지독한 허무주의의 종교이다. 신, 야훼의 세계만 인정하고 인간 세계의 모든 가치와 의미를 부정하기 때문이다. 니체는 기독교와 정반대의 입장을 취한다. 오히려 이 세상을 인정하고 배후 세계를 무화시키고자 하는 것이다. 그래서 니체의 허무주의는 신의 세계를 부정하는 니힐리즘이다. 신은 인간에 의해 사유된 것, 즉 마음이 지어낸 존재일 뿐 실재하지 않으며 우리가 발 딛고 살아가는 이 세상, 이 대지가 설

303

수레바퀴
바퀴는 멈추지 않고 굴러가며 끊임없이 움직인다는 면에서
니체의 영원회귀 개념을 잘 드러낸다.

사 고통스러운 곳이라 하더라도 진짜라고 주장하는 것이다. 신에 의탁해서 이 세계를 부정하는 기독교가 수동적 허무주의라면 신의 세계를 부정하는 니체의 허무주의는 인간 스스로의 자발적 의지에 의한 능동적 허무주의라고 하겠다. 니체의 입장에서는 배후 세계나, 신이란 모두 인간이 만들어낸 것이니만큼 인간이 능동적으로 없애버릴 수도 있는 것이다. 이것은 이 세계의 실상에 대한 철저한 긍정을 의미한다. 이 세계의 실상을 니체는 영원회귀라고 말한다. 고대 헤라클레이토스Hērakleitos°의 '만물유전(panta rhei)', 그리고 불교의 윤회를 연상시키는 니체의 '영원회귀(ewige Wiederkehr)' 개념은 차안과 피안의 구별 없이 그리고 그 어떤 목적도 없이 무한히 반복되는 만물의 순환이자 생성과 소멸의 영원한 되풀이를 뜻한다. 니체에 의하면 이 세계란 그저 단순한 생성일 뿐, 아무런 목표도 아무런 의미도 없다. 단지 힘에의 의지만이 영원토록 회귀할 뿐이다. 모든 것은 가고 모든 것은 돌아오며 "그렇게 존재의 바퀴는 돌아가는 것이다."[8] 이 세계의 실상의 상징으로 수레바퀴를 내세운다는 점에서 니체 철학의 불교적인 색채가 느껴진다. 또한 니체의 시간관은 전통적인 기독교식의 직선적 시간관이 아니라 동양식의 원환적인 것임을 알 수 있다. 원환적 시간에서는 시작이라고 하는 그 어떤 기준도 있을 수 없다. 중심이 없다는 것이다. 이것은 돌려 말하면 모든 것이 중심이 될 수 있음을 의미한다. 탈중심, 해체를 외치는 현대 포스트모더니즘의 배아가 여기서 보인다.

중요한 것은 바퀴라는 상징이다. 니체의 말대로 존재의 바퀴는 돌아간다고 했을 때 그래서 시간은 원환적인 것이라고 했을 때, 바퀴와 원 간에는 중

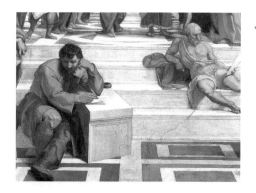

• 헤라클레이토스
Hērakleitos BC 540?~BC 480?

고대 그리스의 철학가로 '불'을 만물의 원리로 보았으며 세상은 생성과 소멸을 반복한다고 믿었다. 그가 했다고 전해지는 '인간은 같은 강물에 발을 두 번 담글 수 없다.'는 말은 이러한 그의 사상을 잘 드러낸다. 그림은 라파엘로의 〈아테네 학당〉의 일부분으로 사색에 빠져 얼굴을 괴고 무언가를 쓰고 있는 사람이 바로 헤라클레이토스이다.

요한 차이가 있음을 놓쳐서는 안 된다. 바퀴는 도형적으로 원의 모양을 띠지 만 원이라고 하는 도형의 고정성만을 의미하는 것이 아니다. 바퀴는 멈추지 않고 굴러가는 것이다. 이것은 무엇을 의미하는가? 바로 변화를 의미한다. 그 러니까 바퀴 그 자체로 보면 동일한 패턴의 반복이지만 그것이 멈추어 있지 않고 굴러간다는 점에서 바퀴는 고정되지 않은 변화를 상징하는 것이다. 영 원불변이 아니라 반대로 영원한 변화를 의미한다는 것이다. 곧 니체의 영원 회귀는 영원한 변화를 뜻하는 것이다. 이 역시 우주의 만물은 조건과 조건의 만남에 따라 윤회하고 동일한 상태로 머물러 있지 않는다는 불가의 가르침, '제행무상(諸行無常)', 그리고 모든 것은 본래의 실체나 그 자체 고유한 본성을 가지지 않는다는 '무자성(無自性)' 개념, 공(空)사상을 떠올리게 한다. 그리고 니체가 존재를 생성과 같은 것으로 보고 있다는 사실을 드러내준다. 니체는 존재를 고정된 실체로 보지 않고 그 자체 역동적인 것으로 보았던 것이다. 거 꾸로 그에게 있어서 '생성'이란 '존재'가 부여된 개념이다. 니체에게 있어서는 존재가 곧 생성이라는 것이다. 그래서 생성 그 자체의 끊임없는 원환 운동으 로써의 영원회귀는 허무주의가 아니라 최고의 긍정적 사상이다. 305

논리적 사유 비판, 관점주의

이렇게 힘에의 의지 개념을 바탕으로 니체는 전통 형이상학을 비판한다. 그

리고 그것은 논리적 사유의 허구성을 폭로하는 것으로 시작한다. 니체에 따르면 논리적 사유는 근원적인 것도, 영원한 것도 아니며 단지 역사적으로 형성된 것에 불과하다. 오히려 생명이 논리적 사유에 선행하며 논리적 사유는 인간이 생존하기 위해 만들어낸 하나의 허구에 불과할 뿐이다. 그런데도 이성에 대한 믿음은 인간으로 하여금 동일성, 통일성, 실체, 원인, 존재(Being)를 설정하도록 강요한다. 문제는 논리적 사유가 삶을 위해 만들어진 허구임에도 불구하고 이제는 영원불변의 규칙으로 굳어져버렸다는 점이며 니체가 정면으로 반박하는 것도 논리적 사유만이 존재를 파악할 수 있다고 하는 형이상학적 믿음이다.

논리적 사유가 절대화된 이유는 근본적으로 동일률 때문이라고 니체는 진단한다. 논리적 사유는 동일한 사태를 보고자 하는 의욕이며 동화를 위한 지속적 수단으로 이는 '비동일자의 동일화'에 의해 탄생한다는 것이다. 논리적 사유는 개념에 의거하는데 모든 개념은 실제적으로는 동일하지 않은 것을 관념적으로 동일하게 만듦으로써 생성된다. 개념은 추상화 작업을 필요로 하는 것인 만큼 유사성을 띠는 대상들에 대하여 개체 간의 실제적 차이를 무시하는 것이기 때문이다. 나뭇잎을 예로 들어보자. 소나무 잎, 전나무 잎, 은행나무 잎… 이들은 모두 다르다. 그럼에도 우리의 이성은 이들을 '나뭇잎'이라는 하나의 개념으로 묶어 동일시한다. 개념으로 개체 간의 차이를 무화시켜버리는 것이다. 바로 비동일자의 동일화이다. 니체가 보기에 이것은 오류이다. 니체는 이성에 의한 개념적 사유보다 몸에 현상되는 사실을 더 참된 것으

로 보고 이를 중시하는 것이다. 다분히 유물론적이다.

　니체에 따르면, 세계가 우리에게 논리적으로 질서지어진 것처럼 보이는 것은 그것이 객관적 사실로서의 사태이기 때문이 아니라 우리가 세계를 이미 논리적으로 질서지었기 때문이다. 주어진 세계가 감각을 통해 지각되고, 지각된 세계는 오성을 통해 논리적으로 질서지어 진다고 보는 전통 형이상학에 대해 니체는 세계가 의식 속에 질서화되기에 앞서 우리의 몸이 먼저 세계를 능동적으로 통제하고 지배한다고 반박한다. 그러므로 논리적 사유란 오류요, 허구이며 우리는 단지 힘에의 의지에 따라 자신의 관점을 설정하고 그에 따라 자기 외부의 것을 측정하고 자신에게 맞게 구성해낼 뿐이라는 것이다.

　결국 니체가 판단한 인간의 인식 행위란 사물에 대해 몸이 가한, 즉 힘에의 의지에 의한 능동적 동화작용이라고 할 수 있다. 이런 점에서 그의 인식론은 관점주의, 또는 원근법주의라고 불린다. 그림의 원근법에서 풍경이 화가를 중심으로 배치되듯이 인식 주체의 입장(몸)을 중심으로 이것의 제약에 의해 비로소 인식은 가능해진다는 것이다. 따라서 사실은 없고 단지 다양한 해석만 있을 뿐이다. 몸은 제각각이요 그래서 다양성을 의미하기 때문이다. 이렇게 몸이 사유보다 먼저인 점을 내세워 논리적 사유의 허구성을 주장한 니체는 또한 근대 철학의 시작점인 데카르트의 '코기토(Cōgitō)' 철학을 비판함으로써 주체 개념을 부정한다.

근대적 주체의 부정

니체에게 있어 의식이란 충동이나 기쁨, 고통처럼 직접적으로 주어진 것이 아닌 간접적 소여, 즉 언어를 매개로 해서 주어진 것이다. 따라서 의식이란 한마디로 언어적 파악, 언어적 사고와 동일시되며 주체 또한 이 언어의 문법적 습관에 의해 구성되는 것이다. 우리에게 신과 이성을 믿게끔 하고 주체라는 허구를 만들어 내는 가장 핵심적인 언어 형식은 '주어-술어'의 문법 구조이다. 이런 문법에서, 술어는 주어를 전제하게 되고 따라서 주어는 저절로 그 술어의 주체가 될 수밖에 없다. 그리고 모든 행위는 하나의 행위자를 전제한다고 믿게 된다. 하지만 행위에 대한 행위자라고 하는 인과관계는 사실 우리가 사건들을 이해하기 위하여 문법적 구조에 따라 인위적으로 부과한 것에 불과하고 삶의 과정에서 만들어진 하나의 습관일 뿐 실제로 객관적인 인과관계를 지니는 것은 아니다. 생각하는 자아, '코기토'는 그러한 언어 문법적 습관의 결과물에 지나지 않는다. '생각한다'라는 술어는 필연적으로 그 생각의 주체를 전제하지 않을 수 없으며, 따라서 데카르트는 '생각한다'라는 사건에 대해 실제로는 존재하지 않는 사유의 주체를 언어 습관에 의해 설정함으로써 오류를 범했다는 것이다. 즉 데카르트는 단지 문법적 규칙에 따라 사유 행위를 사유의 주체로 환원시키고, 사유의 주체를 실존하는 존재로 설정하였을 뿐이라는 것이다.

데카르트의 주장대로라면, 인간은 자신이 원할 때마다 무엇이든지 사유

할 수 있으며 또 모든 사상을 완전히 통제할 수 있을 것이다. 인간이 사유라는 행위의 주체이기 때문이다. 그러나 이는 인간의 유한성과 전적으로 배치된다고 니체는 반박한다. 사유의 현상을 조금이라도 세밀히 관찰하면, 우리는 우리가 사상의 주인이라기보다는 오히려 사유의 과정에 내맡겨져 있다는 것을 발견하게 된다는 것이다. 다시 말해서, 사상은 '그것이' 원할 때 찾아오지, '내가' 원한다고 해서 찾아오는 것이 아니라는 것이다. 따라서 우리는 사유라는 과정의 창시자가 아니라 관찰자라는 주장이다. 이렇게 니체에게 있어 주체란 애초에 존재하지 않는 허상이다. 진리도 마찬가지요, 도덕도 마찬가지다. 니체에 의하면 진리는 원래 수사학적 비유에 불과한 것인데 너무 오래 사용됨으로 인해 수사학적 성격을 상실한 비유일 뿐이다. 그러므로 진리란 없다. 다만 진리를 추구하는 힘만 있을 뿐이다. 따라서 더 이상 어떤 객관성도 없다. 도덕 역시 강자가 지배의 수단으로 만들어낸 기준일 뿐 자연 발생적인 것이 아니다.

이렇게 전통 형이상학을 비판하고 주체를 해체해내는 니체의 반역적 사유는 사건을 다르게 해석할 수 있는 능력, 다원성을 추구한다. 주체를 없애버리는 것은 세계를 그 어떤 통일성에로 수렴될 수 없는 다양한 해석들의 직조로 생각하는 것과 같은 것이기 때문이다.

309

몸의 긍정과 디오니소스적인 것의 해방

이와 같이 형이상학적 근거를 통해 설정되었던 전통적 가치들을 모두 부정한 니체는 그 대신 이제까지 전통 형이상학에서 배제되어 왔던 몸, 감정, 의지 등을 이성에 선행하는 것으로 보고 이를 새롭게 조명한다. 서양 철학사 내내 핍박의 대상이었던 몸으로 되돌아가 몸의 관점에서 모든 것을 다시 사유하려고 시도하는 것이다.

니체에게 있어서는 오히려 정신이 몸의 도구요, 몸은 "신체는 커다란 이성"[9]으로, 이 대지의 적나라한 생(生)의 박동이 우선적으로 발생하는 곳이다. 그에게 있어 인간의 생을 좌우하는 것은 이성이나 논리적 사유가 아니라 '지금, 여기에' 주어지는 몸과 감정이었으며 따라서 논리 정연한 이론보다는 자신의 격한 감정을 충족시키는 방식이 더 중요한 것이었다. 그러므로 전통 철학이 해왔던 대로 불투명한 감각적 이미지들의 표피를 벗기고 그 밑에서 고정불변적인 본질들의 보편성과 명증성을 찾아내는 것이 아니라, 그와 정반대로 몸을 인정함으로써 이성의 절제에 덮여져 있는 본능과 혼돈의 세계, 즉 '디오니소스적'인 세계를 드러내는 것이 바로 니체의 목표이다. 따라서 니체에게 있어 다원성과 역동성으로 특징지어지는 '몸'은 이 세계의 새로운 토대이자 출발점이 된다. 몸에 대한 이러한 긍정은 곧 생에 대한 긍정이요, 그동안 억압받아왔던 디오니소스적인 것에 대한 해방을 의미한다. 그는 예술도 같은 맥락에서 설명한다.

차이의 미학, 도취의 미학

니체는 우리의 삶의 세계를 신과 같은 어떤 배후 세계의 초월적 근원에 의해 창조된 것이 아니라, 인간들 자신이 마치 예술가처럼 끊임없이 창조하고 재창조하는 일종의 예술 작품으로 보았다. 세계 역시 일종의 예술 작품이라는 것이다. 그래서 예술만 가상인 게 아니라 삶 또한 가상이다. 이렇게 둘 다 가상이란 점에서 예술과 삶은 존재론적으로 친연성을 지닌다. 또한 우리가 사는 세계는 형이상학적인 세계나, 보편과 진리가 존재하는 세계가 아니라 감각의 세계라는 점에서 예술과 유사하다. 따라서 이 세계와 모든 존재는 오직 예술적 현상으로만 설명될 수 있으며 예술은 삶에 대한 긍정을 의미한다. 그리고 예술 작품이 어떤 진위 판단의 대상이 아니라 그저 바라보는 시선의 대상이듯이 세계 또한 단지 해석의 대상에 지나지 않는다. 그렇기 때문에 예술이란 삶과 세계와 인간을 설명하는 가장 확실한 표현이요, 이 세계에 유일하게 존재하는 것인 힘에의 의지를 정직하게 그려내는 것이다. 전통적으로 참된 것으로 여겨져 왔던 것들이 실제로는 단순한 해석 대상에 불과한 것이라는 사실을 드러내주기 때문에 예술은 정직하다는 것이다. 니체에게 있어 참된 것이란 전통 형이상학에서처럼 동일성이나 투명성 그리고 조화 같은 것이 아니라 생의 활력을 그대로 체현하는 몸적 자아에 따른 차이와 다양성인데 예술은 바로 이 차이와 다양성을 담아내는 것이다. 니체가 보기에 예술은 이렇게 차이가 극명하게 나타나는 몸의 세계, 껍데기의 세계를 여실히 드러내

주는 장소이다. 이 점에서 니체의 미학은 '차이의 미학'이라고 할 수 있다.

니체에게 있어 미와 예술은 근육이나 감각 등 생명과 연관되는 것이다. 왜냐하면 미나 예술은 감정, 사고, 정서 등과 분리하여 생각될 수 없는데 이런 내적 움직임들은 모두 혈관의 변화를 수반하며 그 결과 혈색, 체온, 분비물의 변화를 낳기 때문이다. 그래서 니체는 어떤 행위와 미적 인식을 가능케 하는 예술이 존재하려면 도취라고 하는 어떤 특정한 생리적 조건이 필수적으로 있어야만 한다고 강조한다. 예컨대, 아폴론적인 도취는 눈을 자극시켜 환영을 보는 능력을 부여하고 디오니소스적 상태에서는 격정의 체계 전체가 자극되고 고조된다. 이렇게 예술을 발생시키는 힘은 다양한 종류의 도취에 내재해 있다는 것이다. 니체는 종래의 미학의 개념을 뛰어 넘어, 칸트적이고 쇼펜하우어적인 '무관심적 관조의 미학'을 '향수의 미학', '여성의 미학'이라 여기고 자신의 미학을 '도취의 미학'이라고 불렀다. 또 미, 추의 기준은 생의 충만인가 아닌가에, 즉 힘의 문제에 달려 있다고 주장하면서 자신의 미학을 생명의 충실감과 고양감에 넘치는 '창조의 미학', '남성의 미학'이라고도 정의하였다.

312 니체는 이와 같이 미와 예술도 유물론적으로 이해한다. 그에 따르면 예술은 우리로 하여금 동물적인 활력의 상태를 느끼게 할 정도로까지 순수하게 물질적이다. 즉, 예술이란 한편으로 활력에 찬 육체가 이미지와 욕망의 세계 속으로 넘쳐서 범람하는 것이고, 또 다른 한편으로는 강화된 생의 이미지와 욕망들에 의해 동물적인 기능들을 촉발시키는 것이다. 그러므로 예술은 니체에게 있어 생의 자극제이다.

아폴론적인 것과
디오니소스적인 것의 결합으로서 예술

니체는 예술을 설명함에 있어서도 아폴론적인 것과 디오니소스적인 것이라고 하는 대립, 상보 관계에 있는 두 개의 원리를 이용한다. 앞서 말했지만, 아폴론적인 것이란 개체화의 원리이다. 그것은 현실이 주는 고통스러운 면을 접했을 때 꿈과 같은 가상을 통해 현실의 고통을 극복하게 해주는 원리이다. 꿈이나 가상은 개인적인 것이요, 각자 자기구원을 목표로 하는 것이기 때문에 아폴론적인 것은 개체화의 원리인 것이다. 디오니소스적인 것이란 전체와의 동일화 원리이다. 이것은 개체화의 원리가 깨어졌을 때 나타난다. 이 세상은 처음부터 이성이나 도덕 같은 것과 전혀 무관한 곳이며 생명에의 의지에 따른 약육강식의 장소이다. 인간은 문명이라고 하는 가상에 의존하여 이런 무시무시한 원시를 벗어나 있다. 바로 아폴론적인 것에 의해 이 대지의 적나라한 실상으로부터 보호받고 지내는 것이다. 그러나 아폴론적인 것이 붕괴되면 인간은 바로 자신이 생명의 각축장에 내던져진 존재라는 사실을 확인하게 된다. 그리고 공포를 느낀다. 이런 공포의 전율 속에서 인간은 힘에의 의지를 여실히 자각하게 되는데 이것이 디오니소스적인 것이다. 디오니소스 신이란 인간을 세상의 원시성이라는 민낯에 직면하게 해주는 신인 것이다. 그런데 날것으로서의 이 세계란 바로 '힘에의 의지'이므로 디오니소스적인 것은 힘에의 의지와 상통한다.

예술 영역 내에서 조화롭게 상반되는 이 두 요소의 적절한 결합은 니체에게 고대 그리스의 비극의 탄생만이 아니라, 예술 일반을 낳게 한다. 디오니소스적인 요소는 어떤 원초적 힘을 제공하고 아폴론적인 요소는 이 힘이 적절하게 쓰이도록 유도한다는 것이다. 그래서 두 원리는 실제 예술 장르에서도 각각 적용되는데, 아폴론적인 것은 시각과 관련된 조형예술이 되고 디오니소스적인 것은 비시각적인 것, 즉 음악이 된다. 이에 따라 니체는 제 예술들을 두 가지로 나누었는데 건축, 회화, 조각 등을 아폴론적인 것이 우세한 예술에, 그리고 시, 음악, 무용을 디오니소스적인 것이 주도적인 역할을 하는 예술

파르테논 신전

314

아폴론적인 것과 디오니소스적인 것이 적절하게 결합했을 때 예술은 탄생한다. 이 결합 원리는 문명 전반에 적용된다. 니체가 모든 문화의 모범으로 그리스 문화를 꼽는 이유도 여기에 있다. 사진은 고대 그리스를 상징하는 대표적인 건축물 파르테논 신전이다.

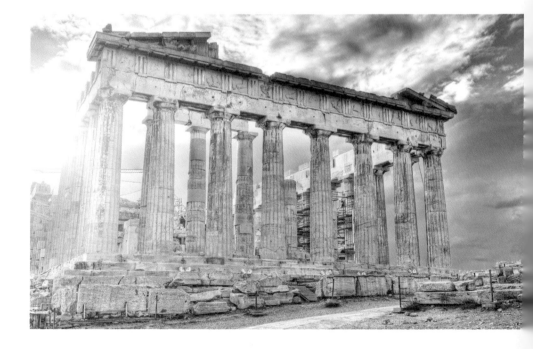

에 배치하였다. 예술의 발전은 아폴론적인 것과 디오니소스적인 것의 이중성과 관련이 있으며 훌륭한 예술이 되기 위해서는 두 요소가 조화롭게 결합되어야만 하는데 고대 그리스의 비극이 바로 여기에 해당된다.

사실 예술이란 순수한 열정과 영감만으로는 될 수 없다. 아직 예술이 되기 이전의 가능성으로서의 어둠과 혼돈 상황으로부터 현실의 감각적 완결체로서의 하나의 작품이 되기 위해서는 그 어둠과 혼돈 상황을 통제하고 조절할 수 있는 지적 능력과 표현의 기술이 필히 개입되어야만 한다. 그 결과 예술 작품은 매우 강렬한 열정을 뿜어내면서도 광분으로 넘어가지 않고, 또 감각적이면서도 관객으로 하여금 뭔가를 생각하게 만드는 어떤 것이 되는 것이다. 그러니까 열정에 부여되는 질서, 이것이 바로 예술 탄생의 요체이다. 예술은 그러므로 무한한 상상력과 뜨거운 파토스의 산물이기도 하지만 동시에 냉철한 로고스적인 작업이기도 하다. 즉 예술은 디오니소스적인 것과 아폴론적인 것의 황금 비율적 결합을 통해 이루어질 수 있다는 얘기다.

그런데 이 결합 원리는 예술에만 한정되지 않고 문명 전반에까지 적용될 수 있다. 문명 또한 원시적인 힘 없이는 불가능하다. 무의식 없이는 의식이 존재할 수 없고 죽음 충동 없이는 삶의 애착도 없는 것과 같다. 거꾸로 삶의 애착이 죽음 충동을 배가시키고 의식의 확장은 무의식을 증식시키듯이 아폴론적인 것이 없으면 역시 문명이 이루어지지 못한다. 실제로 고대 그리스 주변의 원시인들도 디오니소스적 에너지는 가지고 있었다. 그러나 그들은 그리스와 같은 찬란한 문화의 꽃을 피우지는 못했다. 이들의 차이는 어디에 있는가?

고대 그리스 문화를 모든 문화의 모범으로 여겼던 니체는 이 문제에 대한 답을 아폴론적인 것에서 찾는다. 즉 아폴론적인 것이 없으면 원초적 힘은 단순한 야만의 상태를 벗어나지 못하고 마는 것이다. 물론 디오니소스적인 것이 없으면 본질적인 에너지 자체가 결핍되어 버린다.

그런데 니체에 의하면 소크라테스로 상징되는 아폴론적인 것의 지나친 비대화는 자신을 지탱해주는 근거인 비합리적이고 본능적인 디오니소스적 세계를 사멸시켰다. 그러므로 니체의 전통 형이상학 비판, 기독교 비판, 배후 세계와 주체에 대한 비판은 거꾸로 디오니소스적인 것의 긍정이요, 디오니소스적인 것이란 관능성을 본질로 하는 것인 만큼 인간의 생(生)에의 주목이자 육체에의 천착이 되는 것이다. 그러니까 생명이 곧 힘에의 의지인 것이다. 여기서 니체는 '위버멘쉬' 개념을 통하여 사멸된 비극 정신의 재탄생을 기대한다.

위버멘쉬

니체의 '위버멘쉬'란 마치 영원한 어린아이처럼 생기 있으며 살아있는 세계를 있는 그대로 긍정하는, 인간의 이상으로, 최고의 가치들이 탈가치화된 니힐리즘에 대항할 수 있는 사람이다. 니체에 따르면 신의 죽음 이후 피안이라는 것이 사라져 버렸다. 그래서 이제 피안에서 가치를 추구할 것이 아니라 차안에서 새로운 가치를 추구해야 한다. 그 가치를 가르치는 사람이 바로 위버

멘쉬이다. 그러니까 위버멘쉬가 가르치는 것은 간단하다. 바로, "제발 피안에 대해서 말하는 사람의 말을 믿지 말라."는 것이다. 이렇게 위버멘쉬는 형이상학적 미몽에 싸인 지금의 인간을 넘어서는 새로운 인간을 의미한다. 흔히 '초인(超人)'이라고 오역되듯 어떤 초능력적인 인간을 지칭하는 것이 아니다. 그는 인간 현실 속에서 자신의 힘에의 의지를 체현함으로서 자신의 삶을 긍정하는 여유와 자유를 지닌 사람이다. 또, 신의 죽음을 확신하고 영원회귀를 알고 있으며 자신의 본질은 힘에의 의지임도 알고 있는, 한 마디로 니체의 사상을 정확하게 이해하고 있는 사람이다. 니체는 이런 사람의 지식을 천박하고 덧없는 지식과 대조적으로 '비극적 지혜'라고 명명하였다. 그리고 그는 짜라투스트라의 입을 빌어 세 단계에 걸친 정신 변용의 결과로서 위버멘쉬로의 노정을 말한다. 정신은 의무를 수행해야 하는 당위적 존재에서 자유를 욕구하는 의지적 존재를 거쳐 마침내 어린아이 같은 자유의 존재가 되어야 한다는 것이다. 이것을 니체는 각각 낙타 – 사자 – 어린아이의 상태로 비유한다.[10] 내세의 소망이라는 짐을 지고 힘든 현실을 걸어가야만 하는 사막의 '낙타'의 정신에서 쟁취한 자유를 마음껏 즐기는 '사자'의 정신으로 바뀐 뒤 다시 기만과 미몽을 벗은 순수 긍정의 '어린아이'의 정신으로 나아가야 한다는 것이다.

317

어린아이가 장난감을 가지고 노는 것을 보라. 천진한 어린아이는 그 어떤 도덕적 고려는 물론이요, 아무 마음도 없이 그것들을 가지고 만들고 부수는 행위를 단순히 반복하지 않는가? 위버멘쉬란 바로 이런 사람이다. 니체의 이런 생각은 역시 헤라클레이토스에게서 받은 영향의 결과이다. 헤라클레이

토스는 그의 단편에서 "삶(aiōn)은 놀이하는 어린아이"[11]라고 이미 말하고 있다. 여기서 헤라클레이토스는 놀이하는 아이를 왕으로 묘사한다. 그러니까 이 생각을 이어받은 니체에게 있어 힘을 지닌 이 아이는 힘에의 의지를 발동하고 있는 존재, 위버멘쉬의 비유인 것이다. 그리고 아이가 즐기는 놀이란 결국 힘에의 의지이다. 니체는 우리의 삶을 힘에의 의지로 보고 이 힘에의 의지에 자신을 내맡겨 그것을 그대로 실현하는 사람, 즉 삶의 고통을 이해하고 생을 긍정하는 사람을 위버멘쉬로 간주하는 것이다.

따지고 보면 니체의 철학은 역설의 철학이다. 그는 인정하기 싫은 동물적 본능을 인간이 굳이 극복하려고 전전긍긍해하느니보다는 오히려 인간의 짐승성을 있는 그대로 직시하고 그것을 받아들임으로써 고통을 거꾸로 즐거움으로 바꾸자는 것이다. 그러니까 삶의 고통을 느끼면서 그것을 유희하는 것, 이것이 바로 디오니소스적인 긍정이요, 니체 철학의 궁극 목표이다.

그런데 니체는 억압받는 디오니소스적인 것을 원래의 위치로 복권시켜 주려고 한 것이지 결코 그 짝으로서 아폴론적인 것을 폄하거나 극복 내지 타도 대상으로 본 것은 아니다. 원래의 지위로 올려주는 것은 원래 위치보다 어느 정도 내려갔는가에 따라 그 정도만큼의 강조가 대동될 뿐이다. 아폴론적 원리를 빌어서 디오니소스적인 것이 자신을 현시했던 고대 그리스 시절의 비극처럼 사실 이들 둘은 하나이다. 니체는 단지 아폴론의 옷을 입고 있는 디오니소스를 인정하고 어디까지나 겉모습은 아폴론이라는 것을 부정하지 않는 한도 내에서 실제로 옷 속의 존재는 디오니소스이지 아폴론이 아니라는

사실을 일깨워주고자 했던 것이다. 우선 겉으로 드러나는 것은 어디까지나 아폴론이다.

니체 철학의 많은 부분은 영·미의 해체론 등 현대 철학에 큰 영향을 미쳤다. 전통 형이상학과는 정반대로 현실적이고 직접적인 생을 강조하고 몸으로의 가치 전환을 시도한 점, 그리고 동일성에 의한 주체를 해체하고 차이를 중시하며 우리에게 무한한 해석에의 길을 제시해주었다는 점에서 그의 철학은 소위 탈주체 및 통일성에서 다원성으로의 전환을 외치는 현대의 사상적 경향, 즉 포스트모더니즘의 선구로 평가받고 있다.

다시 〈부에나 비스타 소셜 클럽〉으로 가보자. 겉으로 드러나는 이들의 음악은 우선 흥겹다. 누가 뭐래도 즐겁고 밝은 느낌이 먼저 든다. 하지만 아폴론의 옷을 입은 디오니소스처럼 이들 음악의 '밝음'이라는 겉옷을 살짝 들추어내면 그 속에는 '슬픔'이 들어 있다. 그리고 이것은 집시음악의 경우도 마찬가지이다. 사실 예술의 신비함은 여기에 있는 것인지도 모른다. 이성 원리와 감성 원리가 결합되어 있고 디오니소스적인 힘이 있는가 하면 아폴론적 질서가 있고 그래서 둘이면서 하나요, 하나면서 둘인 예술은 마치 육체와 정신이 결합되어 있고 의식과 무의식이 둘이면서 하나를 구성하는 우리 인간의 가상적 유비물인 것이다. 한 마디로 예술은 '인간적인, 너무나 인간적인' 것이다. 그렇기 때문에 예술은 인간에게만 존재하고 인간에게 영원한 매력의 대상이 되는 것이다.

예술과 비예술의
결정구

모더니즘,
낯설게 하기

II장.

안내자 :

〈매치 포인트〉

범죄 사건을 소재로 한 영화나 소설을 읽다보면 종종 자기도 모르게 범인에 대해 묘한 이율배반적인 태도를 취하게 된다. 범인이 분명 잡혀야 한다고 생각하면서도 무슨 이유에서인지 정반대로 그가 잡히지 않게 되길 은근히 바란다. 질서와 바람직함을 추구하는 당위적인 의식 밑에 꼭꼭 숨겨져 있는 반대적 욕망들이 꿈틀대는 것이다. 영화 〈매치 포인트Match Point〉도 그런 생각이 들게 만든다. 이것은 공공적으로 정해진 금기의 경계를 넘어 보고 싶은 어떤 일탈의 욕망과 질서를 유지하려고 하는 사회주도 세력들에 대한 놀림 같은 아나키즘적 어깃장 의식의 산물일 게다. 그런 불온한(?) 바램에 부응이라도 하듯, 영화 〈매치 포인트〉에서는 주인공이 살인을 하는 범죄를 저지르고도

예술로서의 영화
영화를 돈벌이 산업으로만 생각하고 예술로 받아들이지 않는 우리나라 현실이 안타깝다. 물론 킬링 타임용 영화도 있어야 한다. 문제는 오락영화만 우리나라 영화의 대부분을 차지한다는 사실이다.

잡히지 않는다. 이런 결말이 이 영화의 가장 두드러진 특징이다. 그리고 이것이 영화를 통해 전달하고자 하는 감독의 메시지이다. 그동안 예술영화를 주로 만들어왔던 우디 앨런 감독이지만 이번에는 지금까지의 스타일과는 다르게 오락성에 치중한 상업영화를 만들었다. 하지만 감각적 재미 이상의 삶에 대한 심도있는 통찰은 여전해 역시 거장의 면모를 잃지 않고 있다. 대중예술이란 예술성과 오락성 두 마리의 토끼를 다 잡아야 훌륭한 작품이 되는 것이니 순수 예술의 차원에서 영화 장르에 접근하는, 소위 예술영화보다도 어찌보면 만들기 더 어려울지도 모른다. 잘 된 오락영화는 그렇다. 재미 있으면서 동시에 관객에게 녹녹치 않은 생각할 거리도 던진다. 이것이 성공한 상업영화다. 소위 킬링타임용 영화들은 시종일관 눈을 뗄 수 없을 정도로 재미있기야 물론 한량없지만 극장을 나오는 순간 남는 것은 허무하게도 아무것도 없다. 그야말로 말초적 쾌감 외에는 아무것도 없는 것이다.

여기서 나는 평소 우리 영화계에 대한 안타까움을 피력하고 싶다. 우리나라는 그 수많은 영화 중에 어찌하여 예술영화가 〈달마가 동쪽으로 간 까닭은〉 단 한 편밖에 없어야 한단 말인지… 이것은 우리 모두 영화를 오로지 돈벌이 산업으로만 생각하지, 예술로는 받아들이지 않기 때문이라고 본다. 영화를 재미있는 오락 이상으로 보지 않고 있다는 것이다. 하지만 요즘 양산되고 있는 싸구려 폭력 영화나 조잡한 로맨틱 코미디를 보고 났을 때와 미하엘 하네케 감독의 〈하얀 리본The White Ribbon〉 또는 잉게마르 베리만 감독의 〈제7의 봉인The Seventh Seal〉 같은 영화를 봤을 때를 비교해 보라. 고급 쾌감이란 무

323

엇인가?

　그렇다고 〈제7의 봉인〉이나 타르코프스키 감독의 무슨 〈희생Sacrifice〉 또는 〈솔라리스Solaris〉 같은 무거운 예술영화만을 바라는 것은 아니다. 물론 그렇게 진지하고 순수 예술적인 성취만을 위해 만들어지는 예술영화도 우리에게 있어야 하겠지만 그와 별도로 일반 오락영화도 단순히 재미만으로 그치지 않는 수준의 영화가 되어야 한다는 것이다. 마찬가지로 고급 쾌감과 거리가 먼 킬링 타임용 영화도 있어야 한다. 당연히 필요하다. 문제는 비주류 독립영화를 제외하고는 그런 정도의 오락영화가 우리나라 영화에 대부분을 차지한다는 데 있다. 그랬을 때 재미도 있지만 뭔가 생각할 거리도 던져주는 영화를 만드는 감독들, 지금 등장한 우디 앨런이나 아니면 코엔 형제, 그리고 〈프로메제La Promesse〉, 〈차일드The Child〉, 〈자전거 탄 소년The Kid with a Bike〉의 다르덴 형제, 또 〈매그놀리아Magnolia〉, 〈데어 윌 비 블러드There Will Be Blood〉, 〈마스터The Master〉 등의 폴 토마스 앤더슨 감독, 〈집시의 시간Time of the Gypsies〉, 〈검은 고양이 흰 고양이Black Cat White Cat〉처럼 영화를 떡 주무르듯 자유자재로 만드는 에밀 쿠스트리챠 같은 감독들이 그저 한없이 부럽기만 하다. 우리의 경우는 감독들의 역량 부족이라기보다는 영화 제작과 관련된 자본 때문이 아닐까 한다. 예술에 금전이 영향력을 행사하게 되면 관객의 미적 감각이 180도 바뀌기 전에는 이미 예술성은 포기해야 한다고 본다. 극단적으로 말해서 돈은 모든 가치를 다 태워버리는 무서운 에너지다. 우리 사회를 이끌어나가고 있는 사람들은 늘 '경제 살리기'를 외쳐대고 있는데 지금 우리의 위기는

경제가 아니다. 물질이 지금 우리의 위기가 아니고 윤리, 도덕 등이 위기다. 정신이 위기인 시대라는 거다. 많은 사람들에게 묻고 싶다. 경제 살리기가 아니라 도덕 살리기, 인간성 살리기를 먼저 내세우면 왜 안 되는 걸까? 돈도 중요한 사회가 아니라 돈만 중요한 사회가 되어가고 있는 우리의 현실이 그래서 퍽 씁쓸하다.

아무튼 〈매치 포인트〉는 분명 오락영화지만 재미도 있고 작품성도 있는, 잘 만들어진 영화이다. 우리에게도 앞으로는 이런 잘 만들어진 상업영화가 많이 나올 것이다.

운칠기삼(運七氣三)

주인공 크리스는 테니스 강사로 활동하면서 부유한 사업가 아버지를 둔 클로이와 약혼한 상태이다. 어느 날 그는 클로이의 오빠 톰의 약혼녀인 노라를 만나게 되고 한눈에 그녀에게 매혹된다. 하지만 사회적 욕망이 강했던 크리스는 노라에 대한 연정을 가슴에 품은 채 클로이와 결혼하게 되고 장인 회사에 취직해 출세가도를 달리게 된다. 그러던 중 톰과 헤어진 채 홀로 지내는 노라를 우연히 미술관에서 만나게 되고 결국 노라와 연인관계가 된다. 아내 몰래 다른 여자와 밀애하는 유부남의 불륜행각이 시작된 것이다. 노라는 크리스에게 결혼생활을 청산할 것을 지속적으로 요구하지만 우유부단한 크리스는 결

단을 내리지 못한다. 이혼을 하기에는 클로이와 결혼함으로써 얻은 신분의 상승과 물려받을 장인의 재력이 아까운 것이다. 그렇다고 욕망이 시키는 대로 노라에게만 충실할 수도 없고…… 성공과 사랑 사이에서 이러지도 저러지도 못하는 크리스에게 노라는 임신한 사실을 알리며 더욱 재촉한다. 노라의 강한 채근에 못 이겨 크리스는 결국 특단의 해결책을 선택하게 된다. 노라를 죽이는 것이다. 나름대로 계획을 세운 크리스는 강도의 짓으로 꾸밀 요량으로 일전에 면식이 있는 노라의 아파트 옆방 노파부터 먼저 죽인다. 그리고 노파의 귀중품을 모두 수거해간다. 마침내 노라까지 두 사람을 다 살해한 크리스는 경찰의 조사를 받게 되지만 태연히 시치미를 뗀다. 그리고 범죄의 성공을 위해 증거물을 인멸하기로 결심하고 노파의 집에서 가져온 귀중품들을 몰래 강에 던진다. 강을 향해 목걸이, 팔찌 등 모든 것을 던진 다음 돌아선 크리스가 주머니에 남겨져 있던 나머지 하나를 찾아 마지막으로 강을 향해 세게 던진다. 그런데 돌아서서 가는 크리스의 등 뒤로, 강을 향해 던져진 반지는 강난간에 부딪혀 아뿔싸, 강이 아닌 인도 쪽으로 떨어지고 만다. 이 장면은 테니스경기에서 공이 예기치 않게 네트에 걸려 떨어지던 영화의 맨 처음 장면을 떠올리게 만든다. 증거물이 인멸되지 않고 인도에 떨어지고 말았으니 자, 이제 범인 크리스가 체포되는 것은 시간 문제일 것이다. 그러나 크리스는 잡히지 않는다. 그를 강력 혐의자로 의심하는 형사의 추론과 예감이 무색하게 다른 마약사범이 인도에 떨어졌던 그 반지를 주워갔고 그런 상태에서 또 다른 인명살해를 하는 범죄를 저지르고 검거된 것이다. 엉뚱하게도 그가 크리스의

326

"인생은 운이야."

선이니 악이니, 정의니 불의니 일일이 따지면서 지지고 볶아대는 우리네 일상을 누군가 하늘에서 내려다보며 콧웃음칠지도 모른다.

범죄를 덤터기쓰는 바람에 크리스는 잡히지 않는 것이다. 억세게 운 좋은 그에게는 뒤늦게 임신한 클로이가 출산을 하는 기쁜 일까지 겹친다. 영화의 말미, 새로 태어난 아기를 축복하며 "이 녀석은 훌륭하게 자랄거다."라는 등 주변인들이 던지는 덕담 중에는 "훌륭하던 말던 상관없어요. 운이 좋길 빌어야죠."라는 의미심장한 말도 있다. 이 말을 들으며 먼 곳을 바라보는 크리스의 뒷모습을 끝으로 영화는 막을 내린다.

이 영화에서 가장 인상적이었던 이 대사는 영화 맨 처음 테니스 코트에서 공이 양쪽 네트를 오가는 장면에 나오는 "불쾌하리만큼 인생은 대부분 운에 좌우된다."라는 멘트와 조응하면서 진한 여운을 남긴다. 미국 영화를 30년은 선진화시켰다는 평을 받는 천재감독 우디 앨런은 어찌 보면 이제 인생에 달관한 수준이 되었나 보다. 선이고 악이고, 정의고 불의고 다 우스운 일이고 급기야 그런 걸 따지면서 지지고 볶아대는 지상을 내려다보며 마치 '그런 건 다 인간이 만들어 놓은 유치한 이분법일 뿐이야.'라고 말하고 있는 듯하다.

악화가 양화를 구축한다

어떤 사람들은 이 영화를 보고 주인공이 살인을 했는데도 운이 좋아 체포되지 않는 결말에 대해 불쾌감을 느낄 수도 있을 것이다. 어쩔 수 없다. 세상은 처음부터 그렇게 불합리하고 부조리하다. 그런 난점을 없애거나 최소화하기

위해 고안된 것이 법이라는 장치이지만 유감스럽게도 인간이 만든 법은 하늘의 뜻과 꼭 일치하지 않는다는 데 문제가 있다.

이런 생각을 해보자. 평생을 가난으로 고생하면서 행상으로 한 푼씩 한 푼씩 모은 목돈 전액을 고아원이나 학교 같은 곳에 희사한 노파가 다음날 전혀 자신의 잘못 없이 일방적으로 차에 치여 숨지는 사건이 있을 수 있다. 심심찮게 접하는 사건인데 참으로 받아들이기 어렵다. 그런 선행을 한 사람이라면 적어도 그런 공덕 때문에라도 일어날 사고도 일어나지 말아야 하고 또 일어난다 해도 목숨까지 잃는 일은 좀 피해가줘야 하지 않을까?

반대의 경우를 보자. 정권을 찬탈하기 위해서 하극상의 쿠데타를 일으켜 헌정 질서를 파괴하고 그런 불의에 항거하는 수많은 사람들을 죽인 어느 독

재자는 분명 엄청난 죄를 저질렀음에도 노후까지 권세를 누리며 호의호식하고 무병장수까지 한다. 실제로 이런 인물들도 많다. 전쟁을 일으켜 무수한 사람들을, 그것도 같은 민족을 죽게 만든 김일성이나 킬링필드를 일으켜 무고한 사람들을 살해한 크메르 루즈의 폴 포트Pol Pot 같은 인물도 비슷한 부류이다. 소행머리를 생각하

328

정의의 여신

'정의는 이긴다'고 하지만 현실을 보면 언제나 불합리하고 부조리하다. 평생 착하게 살아온 사람이 누군가의 일방적인 잘못으로 목숨을 잃는가 하면, 무고한 시민을 죽인 독재자는 안락한 노후를 보내며 편안한 죽음을 맞이한다. 하늘의 법이란 과연 있을까?

면 당장 벼락이라도 맞아 급사해야 마땅한데도 정반대로 구름에 둥둥 떠서 잘만 살아간다. 속 터지는 일이다.

이미 오래 전 사마천司馬遷*은 〈사기史記〉를 저술하다가 이런 일들이 역사에서 비일비재하게 일어나고 있음을 목도하고는 한 마디로, "하늘의 뜻을 모르겠다."라고 하며 잠시 붓을 내던졌다고 한다. 하늘의 법이라는 것이 과연 있을까마는 그래도 사필귀정이니 뭐니 하는 현상들이 왕왕 벌어지는 걸 보면 또 완전 없다 할 수만도 없을 것 같다. 그럼, 사람의 법과 하늘의 법이 일치하면 좋으련만 이게 꼭 일치하지 않는다는 것이다. 착한 사람이 잘 사는 세상이 되어야 하는데 실상은 그렇지만은 않다. 세상은 그렇다. 불쾌하지만 나쁜 것이 더 잘 된다.

예를 들어 보자. 모범생과 문제아가 있고 그렇게 되기 쉽지 않겠지만 둘이 친구가 되었다 하자. 근묵자흑으로 둘은 서로에게 반반씩 영향을 미칠 것이다. 하지만 모범생이 친구 잘못 사귀어 성적 떨어지고 나쁘게 되었다는 말은 흔히 들어도, 반대로 문제아가 모범생에 영향을 받아 정신 차리고 공부도 잘하게 되었다는 말을 들어본 적이 있는가? 누구의 영향력이 더 큰 것인가? 컵에 맑은 물이 가득 차 있다 하자. 여기에 검은 색 잉크 한 방울을 떨어트리면 어떻게 되는가? 맑은 물이 탁해지지, 검은색 잉크가 맑아지지 않는다. 산술적으로 99대 1인데도 99의 맑은 물이 단 한 방울의 검은 잉크를 못 이기는 것이다. 이런 식이다. 화초는 물을 주고 정성을 들여야 하지만 잡초는 뽑아도 뽑아도 잘만 자란다. 범인은 한 명인데 그 한 명의 범인을 잡기 위해 몇 배에

329

● 사마천

司馬遷 BC 145?~BC 86?

중국 전한(前漢)시대의 역사가이자 《사기》의 저자로 '중국 역사의 아버지'로 불린다. 《사기》는 후세 사람들이 붙인 이름이고 본래는 '태사공이 지은 글'이라는 의미의 《태사공서太史公書》였다. 본기(本紀), 표(表), 서(書), 세가(世家), 열전(列傳)의 5부로 구성되어 있으며 인간과 역사, 운명에 대한 예리한 통찰이 돋보여 역사서로서 뿐만 아니라 문학서, 사상서로도 볼 수 있는 명작이다. 사마천은 48세 때 '이릉 사건'으로 성기를 자르는 궁형을 받고 환관이 되었지만 《사기》 저술의 집념을 꺾지 않았다.

달하는 경찰력이 동원되어야 한다. 결국 잡기야 하지만 대개는 놓치기 일쑤다. 그 뿐이랴, 건물 하나를 짓는 데는 수년씩 걸리지만 그 건물을 파괴하는 데는 단 몇 분만 필요할 뿐이다. 세상은 이렇다. 악화가 양화를 구축한다. 우리가 바라는 데로는 가지 않고 오히려 그 반대로 가는 이 세상의 이치를 물리학의 열역학 제2법칙은 잘 설명해준다. 모든 것은 질서에서 무질서로 간다는 것이다. 세상은 우리가 바라지 않는 쪽, 안 되는 쪽으로 가게 되어 있는 것이다. 이것이 인정하기 싫은 우리의 우울한 현실이다.

　　사실 따지고 보면 가치란 무엇인가? 그것은 욕구이다. 내가 욕구하니까 그 대상이 대단해 보이는 것이다. 욕구하지 않으면 가치 있어 보이지 않는다. 그럼 욕구한다는 것은 무엇인가? 그것은 뭔가가 부족하다는 것이다. 부족하다는 것은 무엇인가? 그것은 일정 부분이 결핍되어 있다는 의미이다. 소유하고 있다 해도 어느 정도 부족함을 느낀다면 그렇게 느껴지는 양만큼 결핍되어 있는 셈이다. 그렇다면 어떻게 되는가? 가치는 욕구인데 욕구는 부족이요, 부족은 결핍이니 결국 가치는 결핍이란 결론이 나온다. 우리가 바람직하다고, 가치 있다고 하는 것들은 실상 우리에게 결핍되어 있는 것들이란 얘기다. 그러니 행복이니, 정의니, 선량함이니, 성실함, 진실됨 뭐 이런 것들은 사실은 이 세상에 없거나 있다 해도 태부족한 것이다. 그것들은 추구 대상이고 이 현실은 그와 정반대의 상태로 흘러간다. 어쩌면 인간이 추구하는 가치와 하늘이 추구하는 가치가 애초에 다른 것인지도 모른다. 그래서 인간의 입장에서 악이라고 하는 것도 하늘의 입장에서는 악이 아닐 수도 있다. 악화가 양화를

구축하게 되어 있다. 이것도 인간의 입장에서나 성립되는 진단이다.

　이를 궤변이라 할 사람은 아무도 없다. 현세적 판단을 중지하고 보다 큰 시각을 적용할 것이 요청된다. 인간의 법과 하늘의 법, 인간의 뜻과 하늘의 뜻, 인간의 가치와 하늘의 가치는 꼭 일치하지 않는다. 인간과 하늘의 그런 불일치로 인해 인정할 수 없는 혜택을 보는 사람을 가리켜 우리는 흔히 '운 좋은 사람'이라고 말한다. 〈매치 포인트〉의 주인공 크리스 같은 인물이다. 양화를 몰아내고 있는 못된 악화에게 면죄부를 주고, 정당화시키려는 게 아니다. 소위 '운'이라는 것은 인간을 뛰어넘는 차원의 것이란 얘기이고 인간 차원에서 벌어지는 것과 그 이상의 차원에서 벌어지는 현상은 구별되어야 할 것 같다는 얘기다.

　그래서 나는 사형제도를 반대한다. 죄와 벌도 이런 맥락에서 이해할 수 있기 때문이다. 결론부터 말하자면 죄와 벌은 서로 다른 차원의 것이다. 죄는 인간이 짓는 것이지만 벌은 인간 이상의 차원의 존재가 되어야 행할 수 있는 것이다. 둘 간에는 위, 아래의 차원 차이가 있다는 것이다. 죄를 벌하기 위해서는 죄를 짓는 존재 이상의 존재가 되어야 한다. 잘못된 선택을 하는 실수를 저지르는 존재는 인간이지만 그런 인간을 단죄할 수 있으려면 그런 실수를 하지 않을 정도의 존재가 되어야 한다. 똑같은 부족함을 지닌 존재는 남을 벌할 수 없다. 벌은 죄보다 높은 수준의 것이다. 이것은 마치 어떤 억울한 누명을 밝히려면 그런 누명을 씌운 의심에 두 배 넘는 자료와 근거, 소명이 있어야 비로소 가능한 것과 같은 이치이다. 의심하는 차원과 그 의심을 일소해주

는 차원은 다른 것이다. 따라서 죄는 인간이 짓는 것이지만 그 죄를 벌하는 존재는 인간보다 나은 존재여야 한다. 예수가 창녀에게 돌을 던지려는 사람들을 보고 "너희 중에 죄 없는 사람은 저 여인에게 돌을 던져라."라고 했던 것도 바로 이런 이유에서라고 볼 수 있다. 마찬가지로 용서도 그러하다. 부족한 인간 존재가 같은 차원의 존재인 인간을 용서할 수는 없다. 용서도 잘못보다 한 차원 위의 것이다. 적어도 원론적으로는 그렇다.

하지만 현실에서 이렇게 살 수는 없다. 그래서 어쩔 수 없이 법이 만들어져 죄에 대한 단죄를 행한다. 당연히 그렇게 해야 한다. 동의한다. 다만, 사형만큼은 다르다고 본다. 생명까지 박탈하는 행위란 똑같은 인간으로서 범죄가아닌 단죄 차원에서는 불가능하다고 본다. 그래서 죄와 벌은 차원의 수준 차이가 있다는 것이다. 예컨대 무기징역 3,000년형 등으로 사형을 대체하면 어떨까 싶다. 감형에 감형을 받아도 형기가 최소 500년은 남도록 해서 죽는 그날까지 두고두고 자신의 지은 죄를 반성할 수 있게 말이다. 문제는 하늘의 뜻이다. 인간이 같은 인간을 차마 단죄할 수 없는 상황까지 몰리게 되었을 때 자연이, 하늘이 그것을 대신해주면 좋으련만 야속하게도 그들은 무심하다. 세상은 무엇을 향해 돌아가고 있는 것인지 결국 아무도 모른다. 〈매치 포인트〉는 인간이면 누구나 한번씩 해봄직한 이런 본질적인 문제를 새삼 고민해보게 만든다.

모더니즘의 미학

누가 보아도 〈매치 포인트〉는 흔하디 흔한 남녀의 불륜 문제를 소재로 하는 영화다. 하지만 참신한 반전을 통해 관객이 예상하는 안일한 결말을 어긋나게 함으로써, 소재의 진부함을 극복하는 것은 물론 흔한 일상이 언제 예술이 될 수 있는가를 제시해주는 훌륭한 미학적 성취를 이루어냈다. 이 영화에서 인도로 떨어진 반지의 클로즈업이 암시하는 대로 만약 주인공이 범인으로 체포되는 쪽으로 이야기가 진행되었다면 이것은 예술이 되기 어렵다. 된다 해도 3류 예술이다. 여기서 사용된 반전은 단지 관객의 허를 찌른다거나 예상을 뒤엎는 그런 식의 흥미 증폭을 위한 장치에 불과한 것이 아니다. 그것은 일상과 평범을 예술로 변환시켜 주는, '예술 작품 되기'의 더 큰 담론으로 설명되는 장치이다. 이것을 미학에서는 '낯설게 하기(Defamiliarization)'라고 말한다. 이에 대해 알아보자. 먼저 이런 이론이 탄생하게 된 배경으로서 모더니즘의 미학부터 살펴볼 필요가 있다.

모더니즘 예술은 대개 19세기 후반에서 20세기 초중반에 이르기까지 반리얼리즘적 성향을 가졌던 일련의 예술들을 모두 포괄하는 용어로서, 모더니티의 토대 위에 인간중심주의와 심미주의가 합쳐져 탄생한 문예사조이다.

왜 인간중심주의와 심미주의인가? 모더니즘 예술은 데카르트의 코기토 철학, 칸트의 미적 자율성, 그리고 바뙤의 '순수예술' 개념이 결합된 결과라고 할 수 있기 때문이다. 명석 판명한 인식만이 올바른 앎이라고 생각했던 데카

르트의 코기토 철학은 그 방법론적 회의에 의하여 결국 행위와 사유의 주체로서의 인간 개념을 탄생시켰으며 나아가 근대 이성 중심주의를 낳았다. 그런데 인간을 모든 사유와 행위의 주체로 보는 이런 시각은 인간 스스로 자신의 정신이 가질 수 있는, 자연 등 우주의 타 구성 요소들과의 무한한 연계성을 폐쇄해 버리는 결과를 초래하고 말았다. 그리고 자연을 객체화하여 정복 대상, 이용 대상으로 삼게 되었다. 역으로 생각하면 이것은 대자연으로부터의, 우주로부터의 인간 소외의 시작을 의미하는 것이라 하겠다.

'주체' 개념은 근대와 전근대를 가르는 경계선이요, 따라서 모더니티의 핵심은 바로 주체 개념의 탄생이라고 할 수 있다. 그런데 데카르트가 이렇게 전체 우주나 대자연으로부터 인간의 존재를 분리시켜 행위와 사유의 독립된 주체로 내세움으로서 근대를 연 것과 동일한 맥락의 변화가 미학과 예술에서도 나타나게 되었으니, 그것이 바로 칸트의 소위 미적 자율성 개념과 바뙤의 순수예술(Fine Arts) 개념이다.

칸트 이전까지 미는 진(眞)이나 선(善)에 동반되는, 그런 타 가치 의존적인 것이었다. 다시 말해서 고대의 미 개념은 진리의 감각적인 표현, 그리고 선한 의지나 도덕적 행위에 대한 인식적 경탄이었지, 심적 쾌감을 유발하는 그런 관상용 감각 현상이 아니었던 것이다. 그러나 칸트는 미를 거기 담겨진 내용과 무관한, 형식의 문제로 간주함으로써 이제 미는 전과 달리 진, 선 등 대동하던 타 가치들로부터 자유로운 자기 서술적 가치가 되었다.

한 마디로, 칸트에 의해 이제 미는 진실한 것, 선한 것과는 무관한 자신

만의 어떤 것이 된 것이다. 이것은 돌려 말하면, 이외의 여타 가치들로부터의 미의 소외를 의미한다. 데카르트의 철학에서 인간 소외가 야기되었던 것처럼 칸트의 미학에서 미의 소외가 초래된 것이다. 마찬가지로, 바뙤도 그동안 기술이나 학문 또는 종교적인 것과 연관되어 왔었던 예술을 예술 이외의 다른 것들과 전혀 무관한, 그런 독자적인 것으로 개념화하였다. 예술은 그 탄생 때부터 주술과 결합되어 있었듯이 처음부터 독립적인 것이 아니었다. 그러나 이제 18세기에 와서 바뙤의 '순수예술'이라는 명칭하에 타 가치, 타 영역과의 연관성을 모두 끊고 지극히 독자적이고 자족적인 것이 되었다. 이 역시 예술의 소외를 의미한다.

이와 같이 데카르트에 의해서 이루어진 행위와 사유의 주체로서의 개인의 탄생, 칸트에 의해서 이루어진 형식으로서의 미의 독립, 그리고 바뙤에 의해서 이루어진 순수예술로서의 예술의 정립이라는 변화에는 공통된 점이 있다. 모두 어떤 전체성, 통일성 그리고 총체적 덩어리로부터의 개별적 영역으로의 분화 및 전문화의 출발을 함축하는 변화라고 할 수 있는 것이다. 이는 하나(一)에서 여럿(多)으로의 이행이 시작되었음을 암시하는 것이기도 하다. 훗날 포스트모더니즘으로 본격화될 다원성, 다원주의의 씨앗이 이미 모더니즘에서 나타나고 있는 것이다. 그래서 포스트모더니즘은 모더니즘의 연장선상에 있는 현상이라는 주장이 가능해진다.

총체에서 구체로의 분화, 하나에서 여럿으로의 쪼개어짐은 필연적으로 주관주의, 상대주의를 불러올 수밖에 없다. 바야흐로 모더니즘에 들어서 예술

하나에서 여럿으로

모더니즘에 들어서 사람들은 우주, 자연, 사물을 객관적·절대적·불변적인 것에서 주관적·가변적인 것으로 보기 시작했다. 전체성, 통일성, 그리고 총체적 덩어리로부터 개별적 영역으로의 분화 및 전문화로 접어든 것이다.

은 이제 절대적인 하나의 세계관, 하나의 진리관으로부터 벗어나 입체적 시각에 입각하여 창작되기에 이른다. 우주, 자연, 사물을 객관적, 절대적, 확고 불변한 것으로 간주했던 전통적 시각과 반대로 주관적, 가변적인 것으로 보기 시작한 것이다. 미술에서 세잔, 입체파 등에 의해 시도된 다시점화, 무의식적 이미지의 표현을 통해 의식의 입체성을 조망한 초현실주의 그리고 문학에서의 의식의 흐름 수법, 음악에서 중심음을 없앤, 탈중심적인 무조음악 등이 좋은 예이다. 또한 모더니즘 예술은 현실에 대한 객관적 묘사보다는 주관적 내면 세계를 그려내는 데 몰두했다. 모더니즘 당대 예술가들은 인간의 의식이란 외부에 대해 피동적인 것이 아니라 능동적으로 의미를 창출하고 실재를 구성하는 창조적이고 의도적인 것이라고 보았던 것이다. 대표적인 경우가 표현주의인데 이에 관해서는 〈타인의 취향〉장에서 칸트와 플로티노스를 거론하며 이미 설명한 바 있다.

또 하나 중요한 사항은 모더니즘이 예술의 자기 목적성 그리고 심미성을 강조했다는 점이다. 단일하고 객관적이며 절대적인 진리란 없다는 시각에 입각해 작가의 결론이 독자의 결론과 당연히 같을 수 없다고 전제하고 작품에서 작가의 개입을 일체 배제하는 경향이 나타나기 시작한 것이다. 이는 예술을 자기 목적적인 어떤 것으로 여기게 되었음을 의미한다. 그리고 모더니즘은 현실에서 일반적으로 받아들여지는 이치나 현실에서 추구하는 가치를 그리거나 현실에서 요구되는 당위, 공리적 사실을 연상케 하는 예술을 반대하고 예술 같은 예술을 추구하였는데 이것도 마찬가지로 예술의 자기 목적성

강조의 한 단면이라고 할 수 있다. 요컨대 모더니즘은 현실 같은 예술을 반대하고 예술 같은 예술을 지향한 것인데 이런 성향으로 인해 모더니즘은 예술지상주의, 심미주의, 유미주의, 탐미주의라는 특색을 띠게 되었다.

　돌이켜 보면 19세기 말, 20세기 초는 세기말적 불안과 함께 한 마디로 격변의 시대 그 자체였으며 그에 따라 예술도 급진적 격동기의 인간 삶의 모습과 같이 갈 수밖에 없었다고 하겠다. 모더니즘 예술 탄생에 모태가 되었던 데카르트의 철학, 칸트의 미학, 바퇴의 예술 개념이 공유하는 것은 다시 말하지만 결국 하나로 통합되었던 어떤 전근대적 전체성으로부터의 분화, 그리고 개별화이다. 종교는 종교대로, 학문은 학문대로, 예술은 예술대로, 또 삶은 삶대로 각각 쪼개져 각자 자기만의 영역을 특화시켜 나가기 시작한 것이다. 모더니즘 예술이 '예술만을 위한 예술'의 길을 가게 된 이유가 여기에 있다 하겠다.

　한편 사회적으로 볼 때, 모더니즘은 시장경제 논리에 대한 일종의 예술적 대응 방식의 결과라고 할 수도 있다. 만연해 가던 당대 자본주의의 시장논리는 존재하는 모든 것을 상품화하게 되었던 바, 모더니즘 예술은 예술 작품이 상품적 지위로 전락하는 것을 피하기 위해서 실재 세계에 대한 판단을 버려 반리얼리즘으로 나가고, 작품의 구성을 일부러 복잡하게 하면서 형식을 교란시켜 신비로운 자기 목적적인 것이 되고자 도모한 결과라는 것이다. 모든 것이 상품화되어 가고 있는 자본의 시장에서 그에 복속되지 않는 예술만의 자율성을 주장함으로써 예술만의 문법이 따로 분명히 존재한다는 인식을

강조한 예술이 바로 모더니즘 예술이라고도 볼 수 있는 것이다. 모더니즘 예술이 내용보다는 형식을 중시함으로써 형식미학의 길을 가게 된 것도 이런 맥락에서 이해할 수 있다. 내용적인 면에서 다른 것들과 차별화하여 상품의 지위에 처해지지 않는 것보다는 부단히 형식을 난해하게 함으로써 예술만의 영역을 순수하게 하고자 한 일종의 자구책인 것이다. 이 역시 '예술을 위한 예술' 개념으로 이어지게 된다. 타 영역과 확연히 구별될 수 있는 예술만의 고유 형식에 몰두했기 때문이다.

러시아 형식주의

예술의 자율성, 자기 목적성을 강조한 모더니즘 예술은 예술 작품에서 예술 외적인 것을 제거하고 작품 그 자체에만 주목하는 미학을 낳았다. 예술은 외부 현실의 반영이라는 전통적 시각을 부정하면서 예술을 그 스스로의 내적인 법칙들의 지배를 받는 독특한 미학적 실체로 간주하려는 이론들이 등장하기 시작한 것이다. 이는 예술 작품이란 예술 외적인 다른 상황이나 창작자, 감상자 등과의 관계로부터 독립된 고유의 속성을 가졌기 때문에 그 자체로 이해되어야 하고 독립적 가치를 지닌 대상으로 인식되어야 한다는 생각으로 구체화되었다. 예술 작품을 그와 관련된 외적 요소들로부터 분리해내어 작품 그 자체에만 초점을 맞추고자 하는 이런 시도는 문학이론의 형태로 나타났다.

러시아 형식주의(Russian Formalism)라는 이름으로 먼저 동유럽에서 일어났고 조금 지나 영국과 미국의 신비평(New Criticism)이 뒤를 이었다. 훗날 프랑스에서 일어난 구조주의(Structuralism) 문예비평도 이런 경향의 결과이다. 구조주의 역시 작품 바깥의 것들은 무시하고 작품 자체에만 천착해 작품의 구조라고 하는 내적 상태를 밝히려 하고 있기 때문이다.[1]

러시아 형식주의는 빅토르 슈클로프스키V. Schklovsky, 로만 야콥슨R. Jakobson* 등이 중심이 되어 1915년에 러시아, 폴란드, 체코에서 일어났던 문예운동이다. 이 문학이론은 예술 창조에 있어 예술성이란 예술가의 정신 속에 있는 것이 아니라 작품 그 자체 속에 있다는 관점으로부터 출발했다. 처음부터 작품 자체, 작품 내적인 것에만 주목하는 이런 태도는 예술을 독립적이고 자족적인 것으로 간주하고자 함에 따라 자기 폐쇄성을 초래할 수밖에 없었던 모더니즘 미학의 예상 가능한 귀결이다.

러시아 형식주의자들은 종래의 문학 연구가 사회학이나 심리학, 철학에 따라 이루어지고 있음을 비판하고, 문학작품을 언어로 이루어진 세계로 받아들여 언어 표현의 방법과 구조 면에서 작품을 해석하려고 했다.[2] 이들은 문학작품이란 작가와 무관하게 탐구되어야 한다고 주장하였으며 문학과 관련되는, 문학 외적인 것에 대한 관여를 철저히 배제했다. 문학을 작가의 개성의 표현으로 간주하지 말아야 하며 주어진 사회의 한 그림으로도 간주하지 말라는 것이다.[3] 이렇게 문학에 대한 심리학적 접근과 사회학적 접근을 배제하고 대신, 언어로 이루어진 순수한 형식에만 주목할 것을 주문했다. 그러니까 러시

339

아 형식주의자들의 주장은 첫째, 문학작품과 그 구성 요소들의 강조, 둘째, 문학 연구의 자율성의 주장으로 요약된다. 따라서 이들은 미학이나 철학, 사회학 등의 문제에 무관심하고 아름다움과 예술의 의미 문제를 낡은 문제로 치부하는 반면 예술적 형식과 그 진화 과정을 중시한다.

이들의 연구는 문학 중에서도 특히 시 분야에 집중되었다. 대표적 인물인 슈클로프스키는 1916년 〈기법으로서의 예술〉이라는 논문을 발표하는데 이 논문은 러시아 형식주의의 선언서로 불리기도 한다. 여기서 그는 시가 이미지들에 의한 사유라는 견해를 비판한다. 시를 특징짓고 그 역사를 결정짓는 것은 이미지가 아니라 문학적 재료를 정리하고 처리하는 방법이라고 주장하면서 문학의 형식 문제에 중요성을 부여한다. 또한 시에서 사용되는 은유는 낯선 것을 낯익게 하기 위해 사용되는 것이 아니라 이와 정반대로 낯익은 것을 낯설게 하기 위해 동원되는 것이라고 주장했다.[4]

러시아 형식주의는 1920년대 중반부터 사회주의가 추구하는 문학노선에 반대된다고 판단되어 정치적 탄압을 받았다. 그리고 1930년대에 이르러 결국 강제 해산되었다. 많은 연구자들이 연구를 포기당하거나 국외로 망명하게 되었는데 언어학자였던 로만 야콥슨도 그중 하나였다. 그는 당시 공산화되지 않았던 체코로 망명하였는데 그의 문학이론에 프라하의 문예학자들은 매력을 느끼게 되었고 그렇게 해서 러시아 형식주의 문학운동의 맥은 소멸되지 않게 되었다. 다만, 체코의 형식주의자들은 문학 연구를 언어적 측면에만 국한시키고 있던 러시아 형식주의자들의 경향에서 탈피하여 문학작품의 구

조로 관심을 돌렸는데 이런 변동은 훗날 프랑스의 구조주의를 탄생하게 하는 한 요인이 되었다. 그러니까 러시아 형식주의는 구조주의의 선조 역할을 한 셈이다.

신비평

한편 신비평은 1930년대 영국과 미국에서 일어났던 문학비평 이론이다. 신비평은 러시아 형식주의에 직접 영향을 받은 것은 아니지만 요컨대 작품 외적인 것을 제거하고 작품 그 자체에만 주목한다는 점에서 러시아 형식주의와 많이 닮아 있다. 이들 역시 작품을 내적으로 형성해주고 전체를 부분과 조화시키면서 부분을 전체와 적절히 어울리게 해주는 유형을 자족적인 언어구조에서 확인하려는 태도를 취하고 있는 것이다. 러시아 형식주의와 신비평 모두 모더니즘의 개별화 및 분화적 경향의 결과이자, 모더니즘이 추구했던 예술의 독립성 내지 자기 목적성에서 초래된 이론들이라고 할 수 있는 것이다. 341

리챠즈I. A. Richards, 엘리엇T. S. Eliot* 등 신비평주의자들은, 문학이란 언어로 이루어진 구조물이란 인식하에 작품은 그 나름의 복합성과 통일성을 가진 자족적이고도 유기적인 통합체로 읽혀야 한다고 주장한다. 이를 위해 일체의 작품 외적인 요소를 배제하고 텍스트 자체, 작품 내재적 연구를 강조한다. 그리고 내용보다는 형식에 초점을 둔다. 이들은 문학을 이해함에 있어 지

• 엘리엇
Thomas Stearns Eliot 1888~1965
미국계 영국 시인이자 극작가, 비평가로 1992년에 발표한 시 《황무지》로 1948년 노벨문학상을 수상하였다. 《황무지》는 《프루프록 및 그 밖의 관찰》(1917), 《4개의 4중주》(1943)와 함께 현대 모더니즘 문학에서 빼놓을 수 없는 중요 작품이다. 주요작으로 《칵테일 파티》(1950), 《시와 극》(1951), 에세이집 《시와 운율》(1957) 등이 있다. 어린이를 위한 우화시집 《지혜로운 고향이가 되기 위한 지침서》(1933)는 뮤지컬 〈오페라의 유령〉의 작곡가 앤드류 로이드 웨버가 만든 뮤지컬 〈캣츠〉원작으로 유명하다.

금까지 범했던 오류를 세 가지로 요약해 지적한다. 발생의 오류(Genetic Fallacy), 의도의 오류(Intentional Fallacy) 그리고 영향의 오류(Affective Fallacy)가 그것이다. 발생의 오류란, 작품을 그 작품이 생성된 사회적 맥락과 동일시하지 말아야 하는데 전통적인 문학 연구는 그런 오류를 범해 왔다는 것이다. 러시아 형식주의에서 문학에 대한 사회학적 접근을 거부했던 것과 비슷하다. 의도의 오류란 작품을 쓴 작가의 의도와 텍스트를 관련짓지 말 것을 지적하는 것인데 이 역시 러시아 형식주의에서 강조되었던, 작품에 대한 심리학적 접근의 거부를 연상시킨다. 영향의 오류란 작품을 독자들의 반응과 동일시하지 말아야 올바른 문학작품 이해가 이루어질 수 있다는 주장이다.

러시아 형식주의나 신비평은 물론이고 조금 지나 일어난 구조주의는 모두 예술 작품 이해의 방법론으로서 현상학적인 태도를 취하고 있다. 작품 외적인 모든 것을 배제하고 오직 작품 그 자체에만 주목할 것을 요구하는 이들의 주장은 일체의 것에 대한 에포케(epoche)와 함께 '사태 그자체로!'를 슬로건으로 하는 현상학과 일치하고 있는 것이다. 실제로 야콥슨은 현상학으로부터 많은 영향을 받았고 현상학적 방법을 자신의 이론에 상당 부분 적용하였다. 이렇게 볼 때 현상학의 탄생에는 어떤 면에서 예술의 자기 목적성과 독립성을 주장했던 모더니즘 미학도 일정 부분 관련성이 있다고 할 수 있을 것이다.

낯설게 하기

영화 〈매치 포인트〉와 관련해서 우리가 알아야 할 중요한 것은 러시아 형식주의에서 주장한 '낯설게 하기'라는 이론이다. 낯설게 하기, 이화(異化)는 슈클로프스키가 제안한 개념이다. 슈클로프스키는 문학이 사회학, 철학, 심리학 또는 역사 등의 다른 학문들과 구별되는 특징이 무엇인가를 연구하던 중 그것이 언어를 다루는 방식에 있다고 판단하게 되었다. 그래서 문학을 문학답게 하는 것은 문학이 사용하는 언어적 특질(말하는 방식)에 기인하며 그것은 바로 낯설게 하기에 의해 특징지어진다는 결론을 내리게 되었다. 흔히 사용하는 언어를 낯설게 만들었을 때 문학이, 예술이 된다는 것이다.

가령, 일상적인 보행과 발레를 비교해 보자. 걸음을 걸으면서 자신의 걸음걸이의 의미를 하나하나 생각하고 주의를 기울이는 사람은 없다. 그러나 일상적인 걸음걸이를 낯설게 만들고 구조화한 발레의 경우는 그렇지 않다. 발레는 걸음이라고 하는 그 흔한 동작을 관객에게 낯설어 보이게 만듦으로써 관객으로 하여금 걸음 하나하나에 주의를 집중시키고 그 의미를 생각하게 만든다. 일상적인 보행에서는 그러한 지각이 일어나지 않는다.[5] 문학도 마찬가지다. 문학의 언어 역시 일상 언어를 낯설어 보이게 사용함으로써 독자들의 관습적인 지각을 막고 언어에 새로운 의미를 부여하게 만드는 것이다. 시의 경우, 운율이라고 하는 시의 고유 형식은 무미건조한 생활 언어의 억양을 일그러뜨리는 어떤 낯설음을 가하는데 이로 인하여 우리의 청각은 습관화된 반

응에서 벗어나 새롭게 자극받는다. 그리고 거기서 나아가 또 다른 의미를 창출하기에 이른다.

러시아 형식주의는 기본적으로 예술이란 습관적인 것에 대립되는 것이라는 예술관을 가지고 있다. 이들에 의하면 예술은 실생활의 정확한 재현이 아니라 도리어 생활의 모습을 일그러뜨려 낯설게 만듦으로써 우리의 관심을 불러일으키는 것이며 삶과 경험에 대한 우리의 감각을 새롭게 하는 것이다. 사실 우리의 지각이란 지극히 일상화되어 있으며 우리의 삶 또한 자동적이며 습관화된 틀 속에 갇혀 있다.[6] 일상적 세계는 이런 지각의 굳은살에 덮혀 최초의 신선함을 잃은 상태이다. 그랬을 때 이러한 자동화된 일상적 인식의 틀을 깨고 낯설게 하여 사물의 최초 신선함을 지각할 수 있게 해주는 것이 바로 예술이라는 것이다.

다시 말해서 예술은 새로운 사태를 창발해 내는 것이 아니라 우리의 습관적 반응을 일으키는 일상의 사실을 비상(非常)하게, 낯설게 보이게 하는 것이라는 주장이다. 그러므로 예술성이란 '이상하게 만들기'에서 나오는 것이

344

낯설게 보는 방법

러시아 형식주의는 낯설게 보는 방법으로 몇 가지를 제안하는데, 그중 하나가 '현미경적 시각으로 관찰하기'이다. 눈의 결정을 현미경으로 자세히 들여다보라. 대수롭지 않게 보던 평범한 눈이 이렇게 아름다운 자연물이었다는 사실을 발견하고 새삼 놀랄 것이다.

다. 이를 위해서 예술가는 현실의 객관적 사물의 형태를 왜곡하여 익숙하지 않아 보이게 만들고, 그들을 지각하기 어렵게 만들며, 또 지각하는 데 소요되는 시간이 오래 걸리도록 만들어야 한다. 지각의 과정이야말로 그 자체로 하나의 심미적 목적이며, 따라서 되도록 연장시켜야 한다는 것이다.[7] 이를 위해 러시아 형식주의는 다음과 같은 구체적인 방법들을 제시하고 있다. 순수하게 자신의 경험으로 발견할 것, 비일상적 시각을 동원할 것, 현미경적 시각으로 관찰할 것, 인습적인 인과관계에서 벗어나 역전적인 발견을 할 것, 그리고 낯선 대상과 병치함으로써 낯선 인상을 줄 것 등이다. 한 마디로 '다르게 보기'를 요청하는 이 주문은 결국 예술가의 독창성과 상상력 그리고 깊은 통찰력을 요구하는 셈인데 사실 이런 것들은 무릇 예술가라면 당연히 갖추어야 할 덕목들이기도 하다. 러시아 형식주의가 아니더라도 예술가들에게는 알게 모르게 낯설게 하기가 요청되고 있는 셈이다. 누구나 다 그것의 필요성을 조금씩 인정하고 있는 것이라 하겠다.

예술과 비예술을 가르는 결정구

낯설게 하기는 시와 소설 등 각 장르별로 서로 다른 방식으로 구사된다. 장르적 관습이 다르기 때문이다. 일반적으로 시에서는 시어와 일상 언어의 대립에 의해, 소설에서는 이야기와 플롯 사이의 대립에 의해 이루어진다. 시에서

는 일상 언어가 갖지 않거나 중요하게 생각하지 않는 리듬, 비유, 역설 등을 사용하여 일상 언어와 다른 결합 규칙을 드러내며, 소설에서는 사건을 있는 그대로 제시하는 것이 아니라 플롯을 통해 낯설게 하고 주의를 환기시킨다. 이런 것들은 모두 형식에 주의를 기울임으로써 자동화된 지각을 방해하고 사물과 세계를 생생하게 지각하도록 만들기 위한 문학적 장치들이다.

〈매치 포인트〉 영화의 경우를 보자. 앞서 말했듯, 이 영화의 반전은 단순히 반전의 묘미에 그치지 않는, 미학적으로 시사하는 바가 많다. 보통 삼류 영화의 경우, 주인공 범인이 강물에 던진 반지가 난간에 부딪혀 다시 인도로 떨어지는 장면을 클로즈업까지 했다면 결국 이로 인하여 완전 범죄가 실패하는 쪽으로 내용이 전개될 것이다. 그 대신 반지를 강에 투척하게 되기 전까지의 과정을 좀 복잡하게 만든다든가, 아니면 반지에 어떤 특별 의미를 부여해 놓는 등 좌우간 뭘 어떻게 해서든 반지 투척이 클라이맥스가 되도록 이야기를 전개했을 것이다. 그러나 어느 경우이건 이 단서로 인해 범인이 검거되는 건 관객의 눈길을 전혀 끌지 못하는 이야기 전개이다. 왜 관객의 눈길을 끌지 못하는가? 그것은 현실의 일상적인 사태를 그대로 반영한 것일 뿐이고 따라서 관객으로 하여금 흔한 일상에서의 습관적이고 자동적인 지각 반응에서 벗어나게 하지 못하기 때문이다.

〈매치 포인트〉는 현실을 모델로 하되 그것이 낯설게 느껴지도록 비추고 있다. 강물에 던진 반지가 난간에 부딪혀 떨어짐으로써 범인이 잡히는 일반적 현실의 모습과 다르게 그려지고 있는 것이다. 이것은 낯설게 하기의 성취

를 위해 러시아 형식주의자들이 주문했던, 구체적 방법들 중 인습적인 인과관계에서 벗어난 역전적 발견에 해당된다. 이 영화에서 범인이 잡히지 않는 플롯은 관객에게 익숙한 일상적 인과관계에서 벗어난 것이고 그래서 관객에게 낯설어 보이는 것이다. 그리고 그 낯설음이 일상에 대한 관객의 자동적인 지각을 막을 뿐 아니라 지각을 오래도록 연장시키는 것이다. 그러니까 현실에서 소재를 취하되 현실과는 다른 형식으로 만들어서 낯설어 보이게 할 때, 바로 이때 예술이 된다는 얘기이고 〈매치 포인트〉는 이를 잘 수행해내고 있다는 것이다. 따지고 보면 사실 모든 예술 작품에는 약간의 왜곡이 가미되어 있다. 애초에 뭔가 비정상적이고 과장된 모습이 담겨져 있어야 예술이 되는 것이다. 우리가 어떤 대상을 보고 '예술적이다'라고 말할 때 그것은 그 대상이 현실에서 지각되는 것과 다른, 그래서 낯선 지각을 이끌어내기 때문에 그런 말을 하는 것이다. 현실과 똑같이 느꼈을 때는 현실적이라고 말하지, 예술적이라고 말하지 않는다. 현실과는 뭔가가 다른, 관객의 지각이 자동적인 것이 되지 않게 만드는 요소가 예술 작품의 요건이다. 러시아 형식주의자들은 현실과 구별되는 이 차이를 '낯설음'이라고 파악했던 것이다. 그래서 러시아 형식주의자들처럼 반리얼리즘의 시각에서 본다면 낯설게 하기는 예술과 비예술을 나누는 결정구, 에스테틱 포인트다. 매치 포인트가 경기 승패의 결정구이듯.

쉬운 예를 들어보자. 우리 가요의 클라이맥스 구절 중에 만약 '내 사랑'이라는 가사가 있다고 하자. 이 부분을 우리말 '내 사랑'이라고 부르지 않고 영

어로 '마이 러브'라고 부른다면 어떻게 될까? '내 사랑'보다 더 그럴듯해 보일 것이다. 이것은 문화 사대주의 때문이 아니라 낯설게 하기가 이루어졌기 때문에 그런 것이다. 우리말 '내 사랑'보다는 외국어인 '마이 러브'가 우리말이 사용되는 현실과의 이질성으로 인한 낯섦음 때문에 보다 더 예술적으로 느껴지는 것이다. 의미가 아니라 형식에 있어서 그렇다는 것이다. '내 사랑'이라는 우리에게 익숙한 소리보다 '마이 러브'라는 영어의 음운이 청각적으로 낯설게 느껴지는 것이다. 거꾸로 영어권의 노래 중 '마이 러브'라는 그들에게 일상적인 소리보다 '내 사랑'이라는, 낯선 소리가 들어갔을 때 그들에게는 더 멋있게 느껴질 것이다. 우리 가요의 경우 '마이 러브'보다도 '아모르'가 더 예술적으로 느껴질 것이다. 둘 다 외국어지만 '아모르'가 우리에겐 영어보다 상대적으로 더 낯설게 느껴지기 때문이다. 한 여름 티셔츠에 한글 레터링보다는 외국어 레터링이 더 멋져 보이는 이유도 같은 맥락에서 설명될 수 있다. 한글의 도형적 디자인이 외국어만 못해서가 아니다. 낯설게 하기는 일상적인 것을 틀어 놓는 어떤 형식에 의해서 가능해지는 것인데 가사의 '내 사랑'의 경우와 마찬가지로 한글 레터링은 그걸 보는 이에게 우선 의미로 다가오기 때문에 낯설게 하기가 이루어지기 어려운 것이다. 의미 파악이 우리말보다 더디게 이루어지거나 의미를 알 수 없는 외국어 레터링은 그래서 더 장식적으로 보이는 것이다.

이와 같이 일상적인 것이 예술이 되기 위해서는 그것이 낯설어 보이게 해줘야 한다. 남녀의 삼각관계와 불륜이라고 하는 흔해 빠진 일상의 이야기

를 예술로 승격시키기 위해서는 단서가 드러났음에도 범인이 잡히지 않게, 뻔한 이야기 전개를 틀어 관객이 낯설게 느끼도록 해줘야 하는 것이다. 이것이 바로 일상을 예술화하는 비결이다.

그렇다면 여기서 한 가지 질문이 발생할 수 있다. 현실을 왜곡하지 않고 그냥 있는 그대로 보여주는 소위 다큐멘터리의 경우는 어떠한가? 낯설게 하기가 이루어지지 않았는데도 훌륭한 다큐멘터리 예술 작품은 부지기수로 많다. 왜 그럴까?

다큐멘터리는 애초에 일상적이지 않은 현실을 비추기 때문에 특별히 형식을 교란시켜 그것이 낯설어 보이게 할 필요가 없다. 그 자체로 이미 지각의 자동화를 벗어나게 만드는 경험이다. 다큐멘터리를 보라. 아주 기구한 삶이거나 대단히 특별한 사태, 일상에서 접하기 힘든 희한한 현상 등이 다큐멘터리가 되지 일상적이고 흔한 대상은 처음부터 다큐멘터리가 되질 못한다. 이렇게 다큐멘터리는 처음부터 그 자체가 낯설어 보이는 것이기 때문에 가감없이 있는 그대로를 비춰주면 되는 것이다.

한편 지금까지 살펴 본 낯설게 하기와는 또 다른 낯설게 하기가 있다. 이것은 러시아 형식주의와 달리 브레히트B. Brecht*의 연극이론에서 제기된 것으로 사실 이론이나 개념이라기보다는 하나의 기법이라고 해야 할 것이다. 이를 아주 간략하게 소개하면 다음과 같다.

349

• 브레히트
Bertolt Brecht 1898~1956
독일의 시인이자 극작가이다. 초창기에는 표현주의 작가로 출발했으나 나중에는 반전(反戰), 반파시즘 성격의 사회주의를 지향하였다. 1992년에 발표한 처녀작《밤의 북소리》로 독일 최고의 문학상인 클라이스트 상을 받았다. 이외 나치즘을 비판한 연극《제3제국의 공포와 빈곤》(1938), 30년 전쟁을 소재로《배짱 좋은 엄마와 아이들》(1941) 등이 있다. 유명한 시 작품으로는〈살아남은 자의 슬픔〉,〈1492〉등이 있다.

브레히트의 낯설게 하기

독일 표현주의 극작가이자 연극이론가인 브레히트는 연극적 환상을 일으키는 전통에서 벗어난 서사극 이론으로 세계 연극사에 큰 영향을 끼친 인물이다. '서사극(敍事劇, epic drama)'이라는 용어를 처음으로 사용한 인물은 에르번 피스카토르(E. Piscator, 1893~1966)였다. 그러나 그는 그 개념을 체계적으로 정립하지는 못했다. 원래 표현주의 연극을 구사하던 브레히트는 1926년 즈음 마르크스주의에 젖어들면서 피스카토르의 서사극을 이어받아 그 이론을 완성했다. 그는 서사극을 감정이 아니라 관객의 이성에 호소하는 극이라고 정의했다. 서사극은 관객이 눈앞에서 벌어지는 사건을 사실로 받아들이고 카타르시스를 경험하게 하는 것이 연극의 목적이라는 아리스토텔레스의 연극론에 대한 대립개념으로 생겨난 것이다.

아리스토텔레스식의 연극은 카타르시스가 최종 목적이었기 때문에 극의 진행을 통해 관객들에게 환상을 갖게 하는 것이 필요했고 관객과 극중 인물 간의 감정 교류 및 공감이 중요했다. 극중 인물의 고뇌가 나의 고뇌요, 그의 슬픔은 나의 슬픔이라고 느끼는 아리스토텔레스적 전통 연극이 요구하는 관객 태도이다. 그러나 브레히트의 서사극은 카타르시스를 요구하지 않고, 관객의 반환상적인 냉철한 관찰을 유도해 관객의 판단력과 비판의식을 제고시키는 데 그 목적이 있다. 브레히트는 '공포'와 '연민'을 '지식욕'과 '도우려는 마음'으로 바꾸고 싶었으며[8] 관객의 정서를 쓰다듬기보다는 그들의 사회적인

350

인식을 일깨우는 연극의 교육적, 사회비판적 기능을 한층 부각시키고 싶었던 것이다.

이를 위해 그는 관객에게 자기 앞에 표현되고 있는 것이 꾸며낸 연극적 환상임을 항상 의식하게 만들고, 또 매우 부자연스러운 연극 같은 느낌을 들게 하는 어떤 '낯설게 하기(Verfremdung)' 기법을 통해 관객을 극에서 분리시킬 것을 주문한다. 그 결과 감정이입을 막고 관객으로 하여금 이성적 상태에서 극의 사회적 의미를 파악하게 해주어 새로운 비판적 정신을 낳을 수 있게 하라는 것이다. 한 마디로 연극은, 예술은 사회적 모순들에 대응할 수 있는 냉철한 분석력을 키워줘야 한다는 것이다. 그러니까 브레히트에게 있어 예술가의 과제는 현재 살고 있는 세상의 모순에 관객의 관심을 집중시키는 어떤 새로운 차원의 형식적인 기구를 통해 세상을 변화시키는 것이다.

이렇게 브레히트의 낯설게 하기는 관객으로 하여금 무대의 사건에 대해 냉철한 태도를 갖게 하고, 극의 사건으로부터 거리를 두게 함으로써 지금껏 당연시 해오던 현실의 일들을 비판적으로 볼 수 있게 만드는 연극 기법이다. 이것은 말하자면 "관객의 수동성에 대한 투쟁"[9]을 의미한다. 결국 브레히트가 요구하는 연극은 감정이나 정서 자체보다는 인식과 지적 이해의 확대를 도모하는 것이라 하겠다.

따라서 극은 서사적인, 즉 비(非)극적인 서술 기법을 통해 관객과 일정한 거리를 두어야 하며 연출에 있어서도 관객이 익숙해 하던 것들을 낯설게 느끼도록 만들어야 한다. 예컨대 전통극은 무대 위의 어둠을 밝히는 조명을 통

해 극의 시작을 알린다. 극장 내의 불을 끄는 것은 관객을 극장 밖의 현실과 구분 짓기 위함이다. 그리고 무대 위로 향하는 여러 색의 조명들은 어떤 환영을 자아내기 위한 수단이고, 관객은 긴장된 상태에서 때로는 무아의 경지에 빠져들기도 한다. 그러나 서사극은 전통극에서와 같은 비현실적인 분위기가 생겨나지 못하도록 한다. 가령 관객이 극장에 입장했을 때 이미 막이 열려진 채 있고 극 진행 중에도 조명은 변하지 않고 그대로 있다. 조명기구나 장치들도 관객들이 다 볼 수 있게 그대로 노출되어 있다. 극이 시작되면 무대 전면을 넘어 배우가 관객을 향해 직접 질문과 독백을 하는 등 관객에게 말 걸기를 한다거나 극의 흐름과 무관한 배우의 의도된 연기를 삽입하기도 한다. 또는 장면마다 표어, 명구, 격언을 내걸어 붙이기도 하고 막을 내리지 않은 상태에서 무대를 개조하는 방법을 쓰기도 한다. 그 외에도 감정이 격화될 만한 곳에는 의식적으로 춤과 노래를 삽입한다거나 극 진행 도중에 중간 발언을 넣어 지금까지 전개되어 온 사건의 내용을 종합 설명하기도 한다. 예컨대, 브레히트의 대표작 〈서푼짜리 오페라Die Dreigroschenoper〉에서는 막이 끝날 때마다 피날레를 장식하는 노래가 삽입된다. 또 각 장마다 내용을 미리 알리는 소제목들이 제시되기도 하고 관객들에게 직접 말을 거는 대사들도 있다. 이런 식이다. 지금 진행되고 있는 것은 꾸며낸 극이라는 사실을 관객에게 알려주는 갖가지 방법을 사용하여 관객들이 그동안의 연극 관람을 통해 익숙해진 경험과는 다르게 느끼게, 낯설어 보이게 만든다. 어떻게든 관객이 극에 몰입되고 환영을 갖는 것을 막는 것이다. 그 결과 관객들은 극의 사건과 인물로부터 끊

임없이 소외되는 경험을 겪게 되고 그래서 모방된 현실을 더 이상 불변의 것이나 운명적인 것이 아니라, 역사적이고 사회적인 것으로 인식하게 되어 현실에 개입할 수 있는 교육적 효과를 얻게 된다.

브레히트의 낯설게 하기는 보통 소격효과(Verfremdungseffekt), 또는 소외효과, 그리고 거리두기라는 명칭으로 더 많이 불려진다. 브레히트의 서사극과 거리두기 기법은 부조리극, 잔혹극 등과 같은 수많은 새로운 연극의 형태를 낳으며 현대 연극의 새 장을 열었다. 아리스토텔레스적 전통극이 카타르시스를 목적으로 하는 끌어들임의 극이요, 체험의 극이라면 브레히트가 새로 내세운 서사극은 안티 카타르시스를 이루기 위한 밀어냄의 극이자 관찰의 극이다. 전자는 감성을 수단으로 동일시를 요구하고 후자는 이성을 수단으로 거리두기를 요구하고 있는 것이다.

이러한 브레히트의 낯설게 하기는 영화 장르에도 영감으로 작용하였다. 프랑스의 영화 잡지 〈카이에 뒤 시네마Cahier du Cinéma〉는 1960년대부터 브레히트의 이론을 영화에 적용하는 작업을 했다. 브레히트로부터 가장 많은 영향을 받은 영화감독인 장 뤽 고다르는 1972년에 만든 〈만사형통Tout Va Bien〉 같은 영화를 통해 브레히트의 이론을 영화적으로 응용하고자 했다. 또 〈주말Weekend〉 같은 영화에서는 움직이는 피사체를 따라서 수평으로 찍는 수평 트래킹 쇼트를 개발해 관객과 스크린의 사건 간의 비판적 거리를 확립하는 방법으로 영화적 서사극의 가능성을 타진하기도 했다. 그 외에도 관객이 주인공에게 동화되는 것을 방지함으로써 주인공을 냉정하고 객관적인 시선

으로 바라보게 연출한 〈비브르 사 비Vivre Sa Vie〉나 관객을 향한 대사를 삽입한 〈네 멋대로 해라Breathless〉 등 고다르는 가장 브레히트적인 영화감독으로 꼽히고 있다. 국내에서도 이광모 감독은 〈아름다운 시절〉(1998년)에서 연기자 및 피사체를 극단적으로 멀리서 찍음으로서 낯설게 하기를 시도한 바 있다.

참여냐 향유냐, 그것이 문제로다

이런 브레히트의 연극이론은 예술을 사회 개선과 진보의 수단으로 보는 사회주의 예술관에서 나온 것이다. 이것은 유미주의, 탐미주의와는 정반대되는 입장이다. 사회주의 리얼리즘 등 예술을 사회와의 연계성 속에서 이해하는 쪽에서는 항상 예술의 사회적 몫에 대해 주목한다. 하긴, 세상이 엉망이 되어가

예술의 갈림길

예술은 사람을 행복하게 만들기 위한 것인가 아니면 예술은 세상과 상관없이 그 자체로 하나의 목적으로 취급되어야 하는가. 예술의 지위 문제는 해결되기 어려운 난제이다. 둘 다 맞고 둘 다 틀리기 때문이다.

고 있는데 그런 현실에 눈감고 마냥 아름다운 것만 찾으면 어찌하겠는가? 예술은 사람을 행복하게 만들기 위한 것이며 인간이 있고 예술이 있지 그 반대가 아니라는 입장을 취할 때 이들의 주장은 대단히 설득력을 지닌다. 그렇지만 반대의 입장도 만만치 않다. 예술이 세상과 전혀 별개의 것은 아니지만 그럼에도 예술만의 고유 세계와 문법이 따로 있다. 예술은 그 자체 하나의 목적으로 취급받아야 하며 예술이 추구하는 고유 가치는 인정받아야 한다는 것이다. 사회 개선의 수단이 되어 예술의 순수성을 헤쳐서는 안 된다는 이런 입장도 또한 일리가 있다. 목적인가 수단인가, 참여인가 향유인가 라고 하는 이 예술의 지위 문제는 해결되기 어려운 난제이다. 둘 다 맞고 둘 다 틀리기 때문이다. 이래저래 예술은 어렵다. 양가적이고 애매모호하며 상징적이고 불투명하다.

지금 다룬 낯설게 하기도 그렇다. 동일한 낯설게 하기이지만 한쪽은 순수 예술 계열(러시아 형식주의)의 개념이고 또 한쪽은 반대로 참여 예술 계열(브레히트)의 개념이다. 지향하는 미학이 정반대인데도 비슷한 방법이 주장되고 있다. 그렇지만 예술성을 획득하기 위해서, 즉 탁월한 예술적 성취를 위해서 필요한 것이 낯설게 하기라고 주장하는 점은 동일하다. 다만, 그 예술성이라고 하는 것이 사회와의 연계성을 염두에 둔 차원의 것이냐 아니면 예술 그 자체로 한정되는 것이냐의 차이가 있는 것이다. 결국 예술이란 무엇인가 라고 하는 똑같은 문제가 또 다시 제기된다. 좌우간 예술은 어렵다.

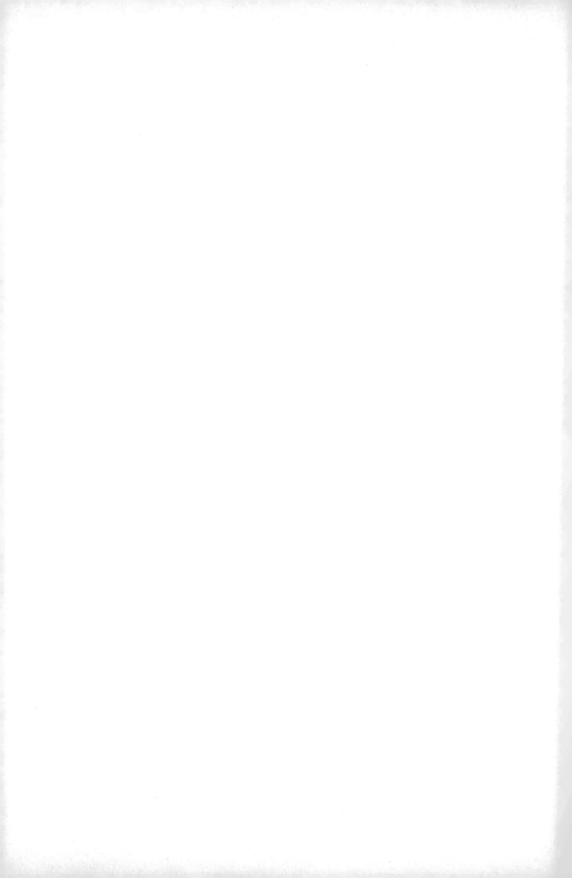

나비의 꿈,
시뮬라크르와
하이퍼 리얼리티

현대 예술에 관하여

12장.

제목 그대로 '눈을 뜨세요.'라는 자막으로 시작해서 역시 '눈을 뜨세요.'라는 동일한 자막으로 끝나는 영화 〈오픈 유어 아이스Abre Los Ojos〉는 혼란스럽긴 하지만 참 매력적인 영화다. 관객은 분명 눈을 뜨고 보고 있는데도 영화 내용이 어떻게 되는 건지 몹시 헷갈린다. 이 영화는 라틴 예술 특유의 소위 마술적 사실주의(Magical Realism)도 모자라 의도적으로 꿈과 현실을 뒤죽박죽 뒤섞음으로써, 앞뒤가 맞지 않는 다층적 내러티브 형식을 취하고 있다. 그 결과 관객은 마치 뫼비우스의 띠와도 같은 알쏭달쏭한 미로 속에서 헤매는 듯한 기분이 되어 뭐가 뭔지 모르겠다고 푸념하게 된다. 제대로 내용을 파악하기 위해서는 한 번 이상을 봐야 할 영화지만 그럼에도 불구하고 이 영화는 치밀한

358

눈을 뜨라
꿈과 현실이 뒤섞여 혼란스러운 우리에게 영화는 제대로 보고 판단해 보라고 말하는 듯하다.

구성과 잘 짜여진 각본을 통하여 관객에게 녹녹치 않은 지적 자극을 준다. 이런 점을 인정받았는지 이 스페인 영화는 훗날 헐리웃에 스카웃되어 리메이크되었다. 바로 톰 크루즈 주연의 〈바닐라 스카이Vanilla Sky〉이다. 하지만 원작 〈오픈 유어 아이스〉에 비해 완성도가 떨어진다는 평이 일반적이다.

꿈이면 현실이길, 현실이면 꿈이기를…

주인공 세자르는 부모로부터 받은 막대한 유산과 수려한 외모로 많은 여성들과 자유분방하게 지내는 바람둥이다. 그는 자기 생일 파티에 참석한 친구의 여자 소피아에게 접근해서 자신의 여자로 만들어 버린다. 이런 세자르의 무절제한 애정 행각에 평소 질투와 앙심을 품고 있던 여자친구 누리아는 어느 날 세자르를 차에 태운 채 낭떠러지로 돌진한다. 누리아는 죽고 세자르는 그 아끼던 잘생긴 얼굴이 아주 흉측하게 망가져 버린다. 얼굴 성형수술에 실패하고 소피아로부터도 냉대를 받는 세자르는 변화된 현실을 받아들이지 못하고 괴로워하다 결국 정신이상이 된다. 소피아를 누리아로 오인하여 살해했음을 기억하지 못하는 세자르는 감옥에 수감되어서도 일관되지 않는 기억으로 인하여 소피아와 누리아를 혼동하고 얼굴 성형수술이 성공했는지 실패했는지 알지 못하는 등 심한 혼란을 겪는다. 그는 얼굴이 엉망이 된 현실에서 꿈을 꾸어 그 꿈속에서 고친 얼굴로 소피아를 만났던 것인지, 아니면 실제로 얼

굴을 고쳤으며 그 현실에서 아직도 자신이 얼굴을 고치지 못한 채 소피아에게 가까이 하지 못하는 내용의 꿈을 꾸고 있는지 헷갈려 하는 것이다. 그러던 그는 뇌 기능만 살려놓은 채 육체를 냉동하고 가상현실을 만들어주어 그 속에서 원하는 대로의 생을 살 수 있도록 해주겠다는 생명연장 회사의 권유대로 결국 자신이 모든 것을 잃기 전 상태가 유지되는 꿈속에서 영원히 살기 위해서 자신의 몸을 버렸다는 정보를 접하게 된다. 그리고는 자신의 지금 현실이 결국 꿈이라고 판단하고 이 모든 꿈에서 깨어나기를 결심하며 다시 몸을 버린다. 세자르가 고층 빌딩 꼭대기에서 몸을 날려 바닥으로 떨어져 가는 마지막 장면에 화면은 암흑이 되고 역시 시작 장면 그가 잠에서 눈을 뜰 순간 암흑 상태에서 나오는 멘트와 동일한 멘트, 바로 '눈을 뜨세요.'라는 말이 나오며 영화는 끝난다. 절묘한 수미쌍관이다.

뇌를 제외한 몸 전체를 냉동 상태로 만들어놓고 정신이 지닌 그동안의 기억을 지운 채 꿈이라고 하는 가상현실로 정신을 데리고 가면, 어쩌면 정신만은 영원히 그리고 새로운 현실을 사는 것이 아닐까 라고 하는 심신 이원론적 SF 아이디어에서 만들어진 이 영화는 결과적으로 주관적 관념론의 입장을 취하고 있다. 낯선 현실과 꿈속의 이미지들을 의심하는 주인공 세자르에게, 모든 것은 당신이 마음먹는 순간 눈앞에 나타나게 되며 존재하는 모든 것은 당신의 머릿속에 있는 것이라고 대답해주는 생명연장 회사 사장의 대사를 통해 그렇게 생각해볼 수 있다.

꿈과 현실을 나눌 수 있는 기준이란 무엇인가? 그 애매함을 관객이 여실

• 보르헤스
Jorge Luis Borges 1899~1986

아르헨티나의 소설가이자 시인, 평론가로 자크 데리다, 미셸 푸코, 움베르트 에코 등에게 큰 영향을 끼쳤다. 스페인어를 비롯해 영어, 프랑스어 등 5개 국어를 자유롭게 구사했으며 30대 후반부터 시력을 잃기 시작해 인생의 대부분을 실명의 상태에 있었지만 남다른 철학으로 자기만의 문학세계를 구축했다. 주요 저작으로 시집 《부에노스아이레스의 열정》(1923), 《음모자들》(1985)을 비롯해 수필집 《심문》(1925), 《또 다른 심문》(1952), 단편소설집 《픽션들》(1944) 등이 있다.

히 느낄 수 있도록 하기 위해서 이 영화는 마지막까지도 주인공의 꿈과 현실을 계속 중첩시키면서 어떤 것이 과연 꿈이고 어떤 것이 실제인지 알 수 없게 한다. 끝 장면에 만약 세자르가 눈을 뜨고 난 뒤 본 것이 있다면 그것은 과연 무엇이었을까? 되찾은 현실일까, 아니면 새로운 꿈의 시작인가?

의식과 기억

시종일관 몽환적인 분위기 속에서 마치 달리(S. Dali)의 초현실주의 회화를 보는 듯한, 그리고 자주 현실과 꿈, 현재와 과거가 뒤섞이는 보르헤스J. L. Borges*의 소설을 읽는 듯한 느낌을 주는 이 영화를 접하고 제일 먼저 떠오른 것은 저 유명한 장자(莊子)의 '호접지몽(胡蝶之夢)'이었다. 그러니까 나비가 되어 훨훨 날아다니는 꿈을 꾸고 난 뒤, 장자는 그 꿈의 생생함으로 인하여 자신이 정말 꿈속에서 나비가 되어 날아다닌 건지, 아니면 원래 나비인데 지금 사람이 되어 있는 꿈을 꾸고 있는 것인지를 고민하지 않을 수 없었다는…… 어느 쪽이 맞을까? 장자가 나비가 된 꿈을 꾼 것인가? 나비가 장자가 된 꿈을 꾼 것인가? 그리고 둘을 가르는 기준은 무엇일까? 장자를 세자르로 바꾸어 본다면 혹시 알레한드로 아메나바르 감독이 장자를 읽고 이 영화를 만든 것은 아닐까 하는 생각마저 들 정도로 둘은 유사한 문제를 건드린다.

〈오픈 유어 아이스〉는 이와 같이 현실과 가상을 나누는 기준에 대한 문

361

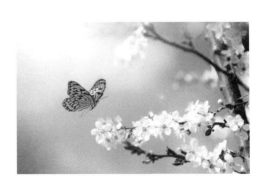

호접지몽
"내가 나비가 된 꿈을 꾼 건가, 아니면 나비가 내가 되어 꿈을 꾼 건가?" 장자는 현실과 꿈의 경계선을 묻고 있다.

제를 우리에게 던지는 영화이다. 그래서 크게 보면 이 영화 역시 앞서 다루었던 〈13층〉 같은 영화와 같은 범주로 묶일 수 있다. 다만 〈13층〉에서는 현실과 가상의 구별 문제가 단순한 소재였을 뿐 결국 '나'라고 하는 의식의 정체성 문제에 보다 초점이 맞추어져 있는 반면, 〈오픈 유어 아이스〉는 과연 현실과 가상의 경계는 어디까지이며 그러한 구분의 기준은 정당한가를 묻는다.

현실과 꿈이라는 가상세계 간의 구별은 사실 분명치 않다고 본다. 그럼에도 현실의 입장에서 꿈을 타자로 변별해낼 수 있는 것은 어디까지나 주체가 현실을 자기 기반으로 하여 축적해놓은 기억의 자기 동일성 때문일 것이다. 만약 꿈속에서 축적되는 주체의 기억의 자기 동일성이 유지된다면 그 반대가 될 것이다. 다시 말해서 지금이 현실이고 아까 잠 속에서 겪은 것은 꿈이라고 말할 수 있는 것은 내가 '현실'이라고 느끼는 시·공간에서 얻은 나의 기억이 자기 동일성을 띠고 지금의 나에게 연장되고 있기 때문이다. 꿈속에서 기억을 쌓아나간다면 물론 반대가 되는 것이다. 그렇다면 의식이란 어쩌면 기억의 주체이기도 하지만 동시에 기억의 산물인지도 모른다. 의식은 자기가 작성한 기억을 다시 자료로 하여 자기 동일성을 획득한다. 문제는 기억이다. 자신을 자신으로 여기게 해주는 나의 자기 동일성에 대한 확신은 기억에서 온다. 그래서 기억 상실증에 걸리면 자기가 누구인지 모르게 되는 것이다. 이 영화에서도 주인공에게 꿈속에서 새로운 삶을 살게 하기 위해 그동안 정신에 각인되어 있던 기억들을 삭제해버린다.

그러나 주체의 자기동일적 의식 문제와 별도로, 객체로서의 현실과 가상

간의 경계가 애매해질 때가 있다. 이런 경험은 가상이 너무나도 현실과 유사해서 전혀 가상처럼 느껴지지 않을 때 발생한다. 어떤 원본을 모방하여 나온 사본이 너무나도 원본 같아서 오히려 원본의 지위를 누리게 되는 경우 원본과 사본 간에는 존재론적 지위의 역전이 일어난다. 가령 모창대회에 참가한 모창 대상의 본인이 오히려 1등을 하지 못하는 경우가 바로 이런 예이다. 그러니까 가짜가 진짜를 대체해버리고 사본이 원본의 행세를 하는 것이다. 프랑스의 사회학자 장 보드리야르[•]는 이와 같이 원본과 사본 간에 일어날 수 있는 본말전도 현상을 우울하게도 현대 사회의 포스트모던적인 특징으로 이해한다.

이미지의 시대

보드리야르는 사회학자답게 우선 현대 사회를 소비사회로 규정짓고, 이 소비사회를 철저하게 교환가치의 법칙에 의해서 지배되는 사회로 파악하였다. 그에 따르면, 현대의 소비사회에서는 사물이 도구로서가 아니라 기호로서의 존재론적 지위를 지니기 때문에 상품의 사용가치보다는 교환가치가 더 주목받는다.

예를 들어보자. 소위 명품과 일반 상품과의 차이란 무엇인가? 둘 간의 실질적인 품질 차이는 둘 간의 가격 차이만큼 크지 않다. 어쩌면 일반 상품이

• 보드리야르

Jean Baudrillard 1929~2007

프랑스의 철학자이자 사회학자로, 복사본이 원본보다 더 원본으로 받아들여지는 과정을 일컫는 '시뮬라시옹' 이론을 주창하며 포스트모던 사회의 본질을 날카롭게 꿰뚫는다. 주요 저작으로 《사물의 체계》(1968), 《소비의 사회》(1970), 《시뮬라크르와 시뮬라시옹》(1981), 《불가능한 교환》(1999) 등이 있다.

상품의 도구적 기능을 더 잘 수행해낼 수도 있다. 명품과 일반 상품 간의 차이는 그런 질적인 데 있는 것이 아니다. 흔히 말하는 브랜드 값, 그러니까 상표가 가져다주는 이미지의 격차일 뿐이다. 명품은 상대적으로 더 고급스러운 이미지를 교환해온다. 이렇게 둘 간의 차이는 사용가치에 의한 것이 아니라 교환가치에 의한 것이다. 물자가 귀하지 않고 지나치게 흔하고 많아져서 생기는 현상이다. 기계 발달로 대량생산에 성공한 결과 상품들이 남아도는 판이 됐으니, 이제 소비자들은 더 이상 상품의 실질적인 도구적 기능 수행과는 별 관계없는 소비를 하게 되는 것이다. 상품 이상의 것을 구매한다고나 할까, 이를테면 상품을 통한 이미지 구매를 하는 것이다. 이것이 오늘날의 우리 사회의 모습이다. 상황이 이렇게 되니 생산자는 소비자의 생활에서 필요한 실질적 필수품을 생산하기보다는 소비자들의 욕망을 자극하는 상품들을 생산한다. 그리고 욕망을 자극하기 위해서 만들어지는 대중매체 속의 광고들은 끊임없이 기호들을 만들어낸다. 그 결과 이제 소비자들이 선택하고 욕망의 대상으로 삼는 것은 광고되는 상품이 아니라 오히려 광고를 통한 기호 그 자체가 되어버린다. 즉 상품 자체보다는 그 상품을 지시하는 기호를 욕망하고 소비하게 되는 셈이다.[1]

364

이것을 기표(signifiant)/기의(signifié)의 기호학적 개념으로 환원시켜 말한다면 상품의 사용가치, 즉 기의적 측면과는 무관한 비본질적인 것인 기표적 측면이 소비되고 있으며 이것이 오히려 경제적 교환의 법칙을 좌우한다는 얘기가 된다. 이렇게 기표가 기호로서 소비자의 욕망을 선정적으로 부추기는

넘쳐나는 소비
이제 소비자들은 실생활에 필요해서라기보다는 욕망을 충족하기 위해 상품을 구매한다. 그리고 그러한 욕망을 자극하기 위해 생산자들은 광고를 통해 끊임없이 기호를 만든다. 소비자들은 상품 자체보다는 그 상품의 이미지, 상품이 지시하는 기호를 소비하고 있다.

시대, 그리고 기의와 무관히 유리되어 있으며 기의보다 오히려 우위에 서는 시대가 곧 보드리야르가 파악한 현대 소비사회이다. 그러니까 오늘날의 문명 사회는 풍요로운 것이 아니라 단지 풍요의 기호를 가지고 있을 뿐이라는 것이다.[2]

한편 오늘날 정보를 제공하는 매체의 폭발적인 증가는 모든 것을 표피적 층위의 것으로, 전부 볼 수 있는 것으로 만들어 놓는다. 매체란 정보가 있는 곳과 없는 곳을 매개해주는 것이므로 둘 사이에 존재하는 거리를 좁히는 역할을 하는데, 매체의 과도한 지배력은 모든 관계 간의 거리를 무화시켜버리기 때문이다. 그러므로 이제 타자와의 거리를 상실한 모든 것들은 그 무거리성 속에서 무차별적 가시성을 띠게 된다. 그리고 그 무차별성에 의해 사적인 공간과 공적인 공간은 균질화되고 따라서 두 영역에 대한 정보의 구분도 소멸되어버린다. 그 결과 이제 모든 것들이 투명해지고 낱낱이 드러나 버리는 "외설성"[3]의 시대가 되고 만다.

피터 위어Peter Weir 감독의 영화 〈트루먼 쇼Truman Show〉에서 주인공 트루먼을 떠올려보자. 그는 자신의 삶의 장소가 실제로는 방송국에서 만들어 놓은 거대한 세트 속이라는 사실을 전혀 모르는 채 자기의 일거수일투족을 전 세계 사람들에게 24시간 적나라하게 드러내 보여주는 삶을 살아가고 있다. 어쩌면 우리 모두가 트루먼인지도 모른다. 신문 방송 등으로 모든 것이 공개되는 것은 물론, 휴대폰으로 각자의 소재지가 훤히 밝혀지고 인터넷이나 전산망 등에 의해 개인적 영역의 것이 눈앞에 그대로 드러나거나 개인 정보

사적인 공간은 없다

우리는 일거수일투족이 실시간 공개되는 시대에 살고 있다. 공적인 공간과 사적인 공간이 균질화되고 모든 것이 투명해지며 내 모든 것이 적나라하게 드러나는 그야말로 외설의 시대가 왔다.

가 무단히 노출되고 있는 현대는 보드리야르의 진단대로 사적인 것이 지나치게 까발겨지는 가히 외설의 시대라고 할 수 있을 것이다.

시뮬라시옹, 과실재, 시뮬라크르

이렇게 매체의 과도한 발달로 인해 정보가 과잉 공급되고 그에 따라 사물 간의 거리 소멸이 일어나는 시대에 있어서는 현실과 재현 간의 관계가 그 이전 시대와는 다른 양상을 띠게 된다. 이미지와 실재 간의 경계가 '내파(impulsion)', 즉 안에서 파열되어 결국 실재의 근거와 경험이 사라지게 된다. 그뿐 아니라 이미지가 실재를 대체하다 못해 아예 더 실재 같은 역할을 담당하게 된다. 말하자면 진짜보다도 더 진짜 같은 짝퉁이 탄생하는 것이다. 보드리야르는 이를 '과실재(hyperréel)'라고 명명한다.[4] 이런 상황에서는 모사가 오히려 원본보다 더 높은 가치를 지닌다. 실제로 현대를 사는 우리는 진짜보다 더 진짜 같은 가짜를 여러 경우에 다반사로 겪는다.

366

　가령 우리가 알고 있는 유명인들의 이미지는 전부 미디어가 만들어낸 이미지다. 우리는 그들을 실제로 만나본 적이 없다. 그러나 우리는 미디어에 의한 이미지를 실재인양 의심없이 받아들인다. 피상적 이미지 뒤에 숨어 있는 그들의 진정한 모습 따위는 문제 삼지 않을 뿐더러 관심도 없다. 이미지 너머에는 아무것도 없는 셈이다.

대단히 기구한 삶을 산 사람의 수기가 있었고 모든 사람들이 공감했다 치자. 만약 그 수기를 원작으로 하여 영화가 만들어지면, 어떤 배우가 그의 역을 맡아 연기를 할 것이다. 그가 호연을 했다고 하면 다음에 비슷한 영화가 만들어졌을 때 주인공으로 발탁된 또 다른 연기자는 그를 흉내 내어 연기할 것이다. 실제 수기의 주인공인 원래 인물을 제쳐두고 말이다. 그러니까 모사 (Simulation) 과정을 통해서 만들어진 모사물이 현실의 잣대가 되어버리는 가치 역전 현상이 일어나는 것이다. 이런 현상에 대해 보드리야르는 실재가 이미지들과 기호들의 안개 속으로 사라진다고 표현한다. 기호와 이미지가 실재를 대체해버린다는 것이다. 그리고 원래 인물이 아니라 그를 연기했던 인물을 모방하는 연기자가 나오듯이, 실재에 기초한 이미지가 재현되는 게 아니라 실재와는 무관한 이미지가 생산되는 이런 시대를 보드리야르는 "시뮬라시옹(Simulation)의 시대"[5]라고 정의한다. 아울러 모방이나 재현과는 또 달리 지시 대상 없는 이미지를 '시뮬라크르(Simulacre)'라고 명명하였다.

시뮬라크르는 이미 플라톤에게서 나왔던 개념이다. 〈13층〉장에서 언급했던 플라톤의 침상의 비유를 기억할 필요가 있다. 이 세상에는 이데아 침대, 목수의 침대, 그리고 화가의 침대가 있다. 원본은 이데아 침대이고 목수의 침대는 그것을 모방해서 나온 사본이다. 그렇다면 화가의 침대는 시뮬라크르이다. 사본의 사본, 이미지의 이미지인 그것은 사본인 목수의 침대를 지시할 뿐 실제 원본인 이데아 침대를 지시하지 않기 때문이다. 그러니까 원본을 지시하지 않는 이미지, 이것이 시뮬라크르이다.

요컨대 보드리야르에 의하면 현대는 실재를 잃어버리는 시뮬라시옹과 그 결과로 발생하는 시뮬라크르, 그리고 과실재에 의해 구분의 말소, 무차별, 탈경계의 시대가 되었다는 것이다. 그러니까 보드리야르가 통찰한 시뮬라시옹의 시대, 현대는 이미지의 물신 숭배가 풍미하는 시대라고 할 수 있다. 이렇게 이미지가 실재를 대신하고 오히려 우위에 서는 현대에는 의사소통에 있어서도 단순한 커뮤니케이션적인 환희만 남을 뿐 실재 의미가 부재한다. 그도 그럴 것이 서로 교환하는 모든 것은 이미 실재와 무관한 기호요, 이미지의 이미지들일 뿐이기 때문이다.

시뮬라크르의 미학

그렇다면 이러한 상황 속에서 과연 예술이 할 수 있는 것이란 무엇이 있을까? 기껏해야 이미 생산된 것들의 재조합과 유희밖에 더 있겠는가? 예술 역시 시뮬라시옹을 통해서 사라져버린 실재의 흔적일 뿐이요, 따라서 껍데기, 기호의 장난이 되어버리는 것이다. 팝아트(Pop Art)라든가 현대 예술의 패러디 경향 등은 이런 맥락에서 이해될 수 있다. 말하자면 '참을 수 없는 예술의 가벼움'이 일어난다고나 할까?

팝아트를 보라. 그들은 이미 실재에서 한 발 떨어진, 기호화된 대중문화의 이미지들을 즐겨 차용하고 재조합한다. 예컨대 대중스타 마릴린 먼로의

사진을 대량 생산품처럼 실크스크린 판화 기법으로 반복해 프린트한 앤디 워홀A. Warhol*의 〈마릴린 먼로〉나 매스미디어가 생산해낸 각종 상업광고들을 소재로 하여 이들을 다시 재조합해놓은 리처드 해밀턴R. Hamilton의 〈오늘의 가정을 그토록 색다르고 멋지게 만드는 것은 무엇인가?〉라는 작품은 어떠한가? 그리고 아예 만화를 작품으로 이용한 로이 리히텐슈타인R. Lichtenstein의 그림은 어떠한가? 워홀은 복제품인 상품 브릴로 박스를 모사해 예술 작품 〈브릴로 박스〉를 그렸듯이, 역시 사본인 마릴린 먼로의 사진을 원본으로 삼아 〈마릴린 먼로〉라는 작품을 만들어냈다. 해밀턴은 이미 대중매체를 통해 만들어진 상업광고들을 조합해 작품으로 만들었다. 마찬가지로 리히텐슈타인은 만화를 원본으로 하여 작품을 만들었다. 이 모두 그야말로 이미지, 껍데기들을 재구성해낸 것 아닌가? 그리고 이 작품들은 결국 이미지의 이미지, 시뮬라크르 아닌가?

이렇게 이미지의 이미지를 가지고 유희하는 팝아트의 경우가 아니라면 브리짓 라일리B. Riley나 빅토르 바자렐리V. Vasarely의 작품들 같은, 소위 옵아트(Op Art)는 또 어떤가? 옵티컬 아트(Optical Art)라는 명칭 그대로 사고나 정서는 전혀 배제된 채 그저 망막의 자극이라는 시각적 효과 외에는 아무것도 없지 않은가? 역시 껍데기의 미학이다.

이런 식의 예술이 가능케 된 것은 보드리야르의 주장대로 대중매체에 의해서 모든 것이 한낱 볼거리, 즉 의미가 거세된 '스펙터클'에 불과한 것이 되어버렸기 때문일 수 있다.[6] 테크놀러지와 매체의 과도한 지배가 그 근본 원인

• 앤디 워홀
Andy Warhol 1928~1987
팝아트를 대표하는 미국의 화가이다. 대학을 졸업한 1950년대에는 잡지의 광고와 일러스트를 담당하는 상업 디자이너로 활동하다 1960년대 화가로 길로 들어서 파격적인 시각 예술을 선보였다. 대량생산 상품과 유명인을 소재로 실크스크린 기법을 이용한 그의 작품은 순수미술과 상업미술의 경계를 허물며 예술의 대중화를 불러왔다. 주요 작품으로 〈캠벨 수프〉(1962), 〈재키〉(1964), 〈마오〉(1973), 〈자화상〉(1986) 등의 그림과 〈첼시의 소녀들〉(1966), 〈나의 허슬러〉(1965) 등의 영화가 있다.

일 수 있는 것이다. 그런데 사실 근대 이후 기술 및 대중매체의 비약적인 발달과 함께 예술 작품들이 자본주의 시장에서 일상적인 삶의 문화 현상을 위한 상품으로 교환되는, 그런 예술의 위기에 대해서는 일찍이 벤야민W. Benjamin°이 그의《기술 복제 시대의 예술 작품Das Kunstwerk im Zeitalter seiner technischen Reproduzier barkeit》에서 소위 '아우라(Aura)의 상실'이란 표현으로 예견했었다.

아우라란 원본 특유의 유일성이 만들어내는 어떤 영적(靈的)인 분위기를 의미한다. 벤야민에 의하면 예술이란 원래 예배나 종교의식과 관련된 것으로, 진품으로서의 예술 작품은 시·공간상의 일회적 현존성을 구성하는 어떤 거리로 인하여 마치 종교와도 같은 신비한 분위기, 아우라를 지니게 된다는 것이다. 그런데 과거 특권 엘리트들이 향유하던 전통적인 예술 작품들은 늘 이같은 아우라를 가지고 있었으나 예술 작품의 무한복제와 전달이 가능해진 현대에 이르러서는 그것이 완전히 사라졌다는 것이다. 아우라는 유일무이하게 존재하는 대상에서만 나타나는 것이므로 사진이나 영화와 같이 복제되는 작품과 아우라는 결합될 수가 없기 때문이다.

370 이러한 아우라의 상실은 애초에 "사물을 공간적으로 또 인간적으로 보다 자신에게 가까이 끌어오고자 하는"7 대중의 욕구에서 기인한다. 그리고 이런 거리 좁히기 욕구는 현대 테크놀러지에 의해 충족된다. 그러므로 존재 신비의 상실로 이해될 수 있는 아우라의 상실이란 어찌 보면 예술 작품과의 거리의 상실을 의미하는 것일 수도 있다. 기술 복제에 의해 아우라를 잃은 예술 작품은 자신의 형이상학적 토포스(topos)를 빼앗기면서 새로운 위상학적 변화

첨단 매체의 과도한 지배
예술을 포함해 모든 것이 한낱 볼거리에 불과한 것이 되어버린 데는 테크놀로지와 매체의 과도한 지배가 근본 원인일 수 있다.

를 겪게 되었다. 이제 예술 작품은 예배 가치를 상실하고 대신 전시 가치, 즉 볼거리로서의 가치만을 지니게 된 것이다. 그러나 벤야민은 예술 작품이 복제에 의해 아우라를 상실한 현대적 상황을 부정적인 것으로만 간주하지는 않았다. 예술은 복제라는 방법을 통해서 과거 소수 엘리트 귀족들의 전유물로부터 드디어 대중의 것이 될 수 있었다고 그는 보았던 것이다.

예술의 종말

보드리야르는 아우라의 상실을 말하지는 않았지만 다른 이유에서 예술에 대해 매우 허무적인 입장을 취한다. 오늘날 예술적 형식들은 지나치게 증식되어 상품을 비롯한 모든 대상들에까지 침투하였으며 그 결과 모든 것이 하나의 미학적인 기호에 불과한 것이 되어 버렸다고 그는 진단한다. 그리고 그로 인하여 현대 예술은 이제 무가치하며 "초미적(transthetique)인 것"[8]이 되고 말았다고 주장한다. 미적인 것이 극에 달할 대로 달함으로써 외려 미적인 것이 없어졌다는 것이다. 존재하는 모든 것들이 다 아름답다면 '아름다운 것'이란 사실 존재하지 않는 것이나 마찬가지인 셈이다. 이렇게 예술이 가히 죽게 된 것은 "예술이 더 이상 없기 때문"이 아니라 오히려 "예술이 너무 많기 때문"이라고 그는 주장한다.[9] 대중매체에 의해 예술이 무한정 퍼져나감으로써 예술이 지극히 평범해지고 또한 미학적 대중주의가 이루어진 이제는 아무것이나

371

• 발터 벤야민
Walter Benjamin 1892~1940

독일 출신의 유태계 철학자이자 문예평론가로, 아우라(aura)라는 용어의 발안자로 알려져 있다. 그는 어떤 작품에서 느껴지는 독특한 기운, 분위기, 고유한 특성 등을 가리키는 이 아우라의 상실이 예술의 위기를 불러온다고 주장한다. 주요 저서로 《괴테의 친화력》(1924~1925), 《기술 복제시대의 예술 작품》(1936), 《계몽》(1961), 《아케이드 프로젝트》(1982) 등이 있으며 그의 철학은 슬라보예 지젝, 조르조 아감벤 등 많은 현대 지성인에게 영향을 끼쳤다.

다 예술이 되고 있다는 것이다. 헤겔이나 아서 단토A. Danto가 말하는 예술의 종말과는 또 다른 의미의 예술의 종말이다.

현대에 와서 전통적 예술 개념은 이제 설자리를 잃어가고 있다. 예술과 비예술을 나누는 기준이 불분명해졌으며 따라서 예술 개념의 본질적인 변화가 일어났다. 가령 전위 음악가 존 케이지J. Cage의 유명한 〈4분 33초〉는 연주자가 피아노 앞에서 정확히 4분 33초 동안 앉아 있다가 그대로 내려오는 작품이다. 이런 어이없는 해프닝도 이제는 예술이 된다. 길거리의 돌멩이도 예술가에 의해서 미술관에 전시되면 그럴듯한 예술 작품이 된다. 반대로 몬드리안의 추상화가 학생들 노트나 스케치북 껍데기로 사용되었으면 그건 예술작품이 아니다. 이런 식이다. '무엇이 예술인가'가 문제되질 않고 '언제 예술이 되는가'가 문제가 되고 있는 오늘날, 예술은 스스로의 본질보다는 자신이 처한 상황과 맥락에 의해 개념 규정이 되고 있는 것 같아 보인다. 그래서 아서 단토나 조지 딕키G. Dickie 등의 분석미학이 예술 해명의 새로운 대안인 듯한 위치를 점하게 되었다.

예술 제도론

형이상학의 명제들은 참·거짓을 판별할 수 없는 명제들이기 때문에 사이비 명제이고 이런 검증 불가한 명제는 무의미한 것이니 이런 명제에 대한 해답

을 구하는 기존의 전통적 방법을 버리고 철학의 모든 문제를 언어분석으로 해결하자고 하는, 분석철학의 논리 실증주의를 방법론으로 택한 이들은 예술에도 이를 적용하였다. 예술의 본질에 대한 정의는 참·거짓을 판별할 수 없는 명제이므로 그동안 예술의 본질이 무엇인가를 물어왔던 전통적 미학은 오류에 빠질 수밖에 없었다는 것이다. 그래서 이들은 '예술이란 무엇인가'라고 묻지 말고 대신 '예술'이라는 말이 다른 말들과의 관계 속에서 어떤 차이를 지니며 어떤 맥락에서 사용되었는가를 문제 삼을 것을 주장한다.

딕키 같은 경우는 어떤 대상이 예술이 되기 위해서는 예컨대 예술론의 분위기나 예술계 같은 작품 외적이지만 예술과 관련되는 배경적 맥락이 필요하다[10]고 본 단토의 생각에 영향 받아 소위 '예술 제도론(Institutional Theory of Art)'을 내세운다. 그에 의하면 예술 작품이란 예술계(The Artworld)에서 작품으로서의 자격을 수여한 대상이다. 가령 뒤샹의 〈샘〉의 경우, 예술 작품 전시장이라고 하는 예술계에 의해서 제도적으로 공인된 장소에 전시되었기에 그 레디메이드 변기는 비로소 하나의 예술 작품이 된 것이다. 동일한 변기가 동일한 시간에 그 전시장 화장실에 존재하고 있어도 화장실이라고 하는 곳은 예술 작품 전시를 위해 제도적으로 인정받은 장소가 아니기 때문에 그 변기는 예술 작품이 될 수 없다. 그래서 일반인이 해프닝을 벌이면 자칫 경범죄로 구속되지만 제도적으로 이미 예술가로 인정받은 특정 인물이 행하게 되면 그것은 범죄가 아니라 그럴듯한 퍼포먼스가 되는 것이다. 딕키의 주장대로라면 이렇게 예술계가 인정한 것인가, 아닌가의 여부가 예술 작품이 되고 안 되고

373

맥락에 좌우되는 예술
동일한 변기라도 화장실에 있느냐 예술 작품 전시장에 있느냐에 따라 예술 작품이 될 수도 그냥 변기에 지나지 않을 수도 있다. 마르셀 뒤샹의 〈샘〉은 제도적으로 공인된 장소에 전시되었기에 예술 작품이 될 수 있었다.

의 기준이 된다.

이런 시각은 얼핏 예술의 현대적 상황을 잘 설명해주고 있는 것 같아 보인다. 하지만 이런 식으로 예술과 비예술을 구분하는 것은 근본적인 기준이 되지 못한다고 본다. 딕키의 주장대로 어떤 대상에 대해 예술계가 자격을 부여한 것이 예술 작품이라고 한다면 그 대상을 예술 작품으로 인정한 예술계 역시 그것에게 예술계라는 자격을 부여해줄 또 다른 준거를 요청받게 되고 그래서 결국 순환논리에 빠지게 되기 때문에 이런 방법은 미봉책에 지나지 않는다. 그리고 대상의 내적 본질에 대한 탐구는 무시한 채 그것이 처한 맥락에 따라 그 대상을 이해하려고 하는 분석미학의 방법론 자체가 구문론으로 의미론을 대체해버리는 우를 범할 수 있다는 점에서 처음부터 한계가 있다 하겠다.

사실 예술은 자기를 설명해주는 다른 동반 가치를 항상 대동하고 다녔다. 애초 탄생 때에는 쌍둥이 역할을 하였던 주술이 예술을 설명해주었고 고대의 테크네(Technē) 때는 순수 기능술 또는 어떤 규칙이나 학문성으로 예술이 이해되었다. 중세 때는 종교의 시녀가 되어 거기에 봉사함으로써 자신을 해명할 수 있었고 르네상스 때에는 일종의 과학성으로 그렇게 하였다. 18세기에 와서 ‘순수 예술(Fine Arts)’ 개념이 성립되었을 때는 심미성과 결합함으로써 그것을 빌어 자신의 정체성을 표현하였다. 그러나 모더니즘 이후 예술은 자신만의 독자성과 자율적 영역을 구축하고자 함으로써 자신과 연루된 나머지 요소들을 전부 배제하였고 그렇게 해서 얻은 자율성과 독자성이 결과적으로 예술의 자기 소외를 불러오게 만들었다. 진공 상태를 자처한 예술은 결국

자신이 무엇인지 스스로 밝히지 못하는 모순적 상황에 빠지게 된 것이다. 이렇게 모더니즘 예술의 문제는 자기 입법화를 통하여 너무나 '예술적인 예술', '예술만을 위한 예술'을 구사함으로써 자기 폐쇄를 초래했다는 데 있다.

현대 예술 소묘

모더니즘 이후 예술에 있어서 일어난 가장 큰 변화 중 하나는 아마도 예술이 전통적으로 수행해왔던, 원상에 대한 재현 역할의 폐기일 것이다. 과거 예술은 보통 재현이라는 방식으로 자기 원상과의 관계를 가졌다. 그래서 때로는 직접적인 감각으로, 또 때로는 통념적인 이미지로 그 원상을 지시했었다. 하지만 모더니즘 이후 이런 재현 역할을 버림으로 인해서 이제 현대 예술은 마치 아무것도 지시하지 않는 것처럼 되었고 그 결과 예술 작품을 통해서 진술되는 작품 바깥의 것은 아무것도 없는 것 같아 보인다. 아니, 이제 예술은 더 이상 원상을 아예 지니고 있지 않거나 원상과 전혀 무관한 것 같아 보이기까지 한다.

그러나 사실은 이와 다르다. 예술은 어디까지나 가상의 창조이다. 어떤 경우에도 예술은 '무로부터의 창조(Creatio ex Nihilo)'는 될 수 없으며 또한 스스로가 실재가 아닌 가상이기 때문에 어떤 식으로든 표현 대상이라고 하는 원상을 지닐 수밖에 없고 또 그것을 어떤 식으로든 진술해준다. ~를 그리고

~에 대해서 글을 쓴다거나 작곡을 하는 것은 그 '~'를 다른 식으로 보여주는 작업이요, 따라서 그 '~'가 원상이 되는 것이다. 그 '~'를 갖지 않는 예술이란 실로 존재할 수 없다. 본질적으로 예술이란 무엇인가를 비춤으로써 생겨나는 것이기 때문이다. 즉 예술 작품은 무엇인가를 모델로 해서 나온, 그 모델에 대한 이미지인 것이다. 예술 작품이 만약 이미지가 아니라면 그것은 또 다른 실재이지 이미 예술 작품이 아니다. 그렇기 때문에 인상주의까지의 외부 대상이 되었건 표현주의 이후 작가 내부의 것이 되었건, 혹은 감각으로 파악할 수 있는 것이 되었건 정신으로 이해할 수 있는 것이 되었건 예술이 그려내고자 하는 대상은 분명히 존재한다. 그럼에도 불구하고 현대 예술이 마치 원상을 지니지 않고 있는 듯이 보이는 데에는 두 가지 이유가 있다고 본다. 첫째, 현대 예술이 주로 관념적, 추상적 또는 비현실적인 것을 그려내고 있기 때문이고 둘째, 재현이 아닌 다른 식으로 맺고 있는 현대 예술의 원상과의 관계 방식을 우리가 미처 파악하지 못하고 있기 때문이다. 그려진 대상도 예술가의 머릿속의 알 수 없는 것이요, 그것을 지시하는 방식도 과거와 달라진 오늘날의 새로운 예술 형식이 마치 현대 예술은 원상 자체를 파기한 예술인 듯한 판단을 하게 만드는 것이다.

　자신의 모델을 그려내는 방법에 있어서 오늘날의 예술은 과거의 예술과 많이 달라졌다. 이는 재현이라는 전통적인 방식을 버렸기 때문이다. 그러나 재현이란 예술이 자신의 원상과 관계 맺는 여러 가지 방법 중의 하나에 불과하다. 예술은 그런 방법 말고도 예컨대 상징, 또는 은유 같은 또 다른 방법으

무에서 유는 없다
예술은 스스로가 실재가 아닌 가상이기 때문에 어떤 식으로든 표현 대상이라고 하는 원상을 지닐 수밖에 없다. 즉 예술 작품은 무엇인가를 모델로 해서 나온, 그 모델에 대한 이미지인 것이다.

로도 얼마든지 원상과 관계 맺을 수 있다. 그러니까 모더니즘 이후 예술은 그 원본을 지시하는 여러 가지 방법 중에서 단지 전통적이고 일반적인 방법만을 버렸을 뿐이라는 것이다. 재현의 폐기는 당연히 원본을 지시하는 방식상에 있어서 다양한 시도를 초래할 수밖에 없는데 현대 예술은 여기에 충실하고 있는 것이다. 따라서 현대 예술 역시 과거 재현 예술과 마찬가지로 여전히 원상을 갖고 있으며 그 방법만 다를 뿐 그것을 지시하는 양태를 띤다 하겠다. 단지 우리가 그 새로운 방법을 알지 못하고 있을 뿐이다.[11] 이렇게 본다면, 모더니즘 예술에서 일어난 재현의 포기는 사실은 원상으로부터 독립해서, 또는 원상을 버림으로써 자기지시적, 자기참조적 예술로의 방향 전환을 시도한 것이라기보다는 원상을 지시하는 방식의 변화를 도모한 결과로 보아야 할 것이다. 즉 모더니즘은 예술이 자기 원상과의 관계 맺는 방식에 있어서 새로운 실험을 한 시기였다고 할 수 있다. 이는 예술적 인식론의 변화를 의미한다. 재현의 포기는 예술의 자기 폐쇄와는 무관한 것이다.

그러므로 원본을 지시하는 전통적인 방식의 폐기가 원본 부재라는 진단을 이끌어낼 수는 없다. 재현이라는 원본 지시의 방법론적 문제와 원본 부재라는 존재론적 문제는 별개인 것이다. 그런데도 재현이라는, 익숙한 원본 지시 방식에서 벗어남으로써 인식 불가 내지 난해함으로 읽혀지는 현대 예술에서 우리는 원상 부재를 진단해낸다. 이것은 존재의 문제를 인식의 문제로 해결하고자 함으로써 생겨난 오류의 결과라고 본다. 무엇을 그려낸 것인지 알 수 없다고 해서 그 작품을 가능케 한 원상이 없다고 말할 수는 없는 것이다.

그럼에도 불구하고 현대 예술에 대해 그런 식으로 진단하는 것은 데카르트 이후 열린 근대적 사고의 영향 때문이라고 생각한다.

데카르트의 코기토 철학은 결과적으로 인식의 범위 내에 세계를 가두어 버리는 사유를 초래하고 말았다. 주지하는 대로 데카르트는 명석 판명하게 인식되는 것만 참된 것으로 인정하고자 했다. 명석 판명한 인식을 얻기 위해 모든 것을 의심한 그의 방법론적 회의는 마침내는 존재론의 경계까지 월담해 버리게 되었다. 감각의 불확실함을 지적하는 과정에서 명석 판명한 인식을 존재의 문제에까지 적용하게 되었다는 것이다. 예를 들어, 내가 지금 컵을 보고 있다고 하자. 데카르트는 이 사실에 대해서 '내 눈에 컵이 보인다.' 또는 '나는 컵을 보고 있다고 생각한다.'라는 것은 명석 판명하지만 그렇다고 해서 내가 보고 있는 컵이 지금의 나의 그러한 관념과 별도로 실제 내 밖에 존재하는지는 확실치 않다고 판단한다. 컵이 존재하고 있다는 것은 명석 판명하게 인식되지 않기 때문이다. 물론 데카르트는 그렇기 때문에 컵이 존재하지 않다고 주장하지는 않는다. 다만, 컵이 실제로 존재하는지 확실하게 인식되지 않고 증명할 수도 없기 때문에 그 사실을 의심하는 것이다. 다시 말해서 감각으로는 참된 앎에 도달할 수 없다고 주장하는 것이다. 그럼에도 불구하고 어떤 대상이 명석 판명하게 인식되지 않으면 그것이 존재하고 있다고 할 수 없다는 결론이 도출되는 것은 마찬가지다. 이것은 존재의 확신을 인식의 검증을 통해 획득하고자 하는 태도이다. 데카르트는 존재하는 실존과 인식되는 본질을 실재적으로 구별하지 않고 이것을 이성에 의해 구별되는 것으로 통합

해 버린 것이다. 쉽게 말해서 있다, 없다의 문제가 인간의 머릿속에서 안다, 모른다의 문제와 뒤섞여버렸다는 얘기다. 인식론의 원리로 존재의 문제를 이해하는 사고이고 존재의 근거를 인식으로 보는 시각이다. 한 마디로 존재론을 인식론의 범주 안에 가두어버린 셈이다. 이렇게 되면 '명확한 인식을 보장하는 것'만이 '존재하는 것'이 된다. 그리고 '확실하게 아는 것'만이 '존재하는 것'이 되어버린다. 그래서 저절로 '탈신비'로 나갈 수밖에 없다. 명석 판명한 인식을 이끌어내지 못하는 대상은 존재하지 않는 것이 되기 때문에, '확실하게 알지 못하는 것'은 '없는 것'이 되며 따라서 알 수 없는 신비한 대상은 아예 처음부터 존재하지 않는 것이 되어버리는 것이다. 콜럼버스C. Columbus에 의해 아메리카 대륙이 사람들에게 알려지기 전까지 그 대륙은 존재하지 않았던 것일까?

또 다른 예를 들어보자. 아프리카 부시맨은 핸드폰을 모른다. 그럼 핸드폰은 과연 이 세상에 없는 것일까? 아니면 그래도 존재하는 것일까? 이때 적어도 부시맨에게만큼은 그것이 존재하지 않는 것이라고 답할 수 있을 것이다. 그는 그것을 모르니까 그에게는 없는 것이나 마찬가지다. 틀린 답은 아니다. 하지만 이렇게 답한다면 그 얼마나 좁은 세상을 호흡하는 것인가? 이것이 바로 데카르트로부터 시작된 근대적인 사고이다. 존재를 인식의 범위 안에 가두어버린 협소한 사유인 것이다.

이와 마찬가지로 무엇을 그렸는지, 무엇을 지시하는지 알 수 없다는 이유로 현대 예술이 원상을 지니지 않는다고 판단하는 것은 '아는 것'만을 '존재

379

하늘을 나는 기계
새 외에는 하늘을 나는 무엇을 본 적도 생각해본 적도 없는 사람이 비행기를 본다면 어떤 반응을 보일까? 존재는 인식 여부에 따라 달라지는 것일까, 상관 없는 것일까?

하는 것'으로 인정한 근대적 사고의 결과인 것이다. 예술 작품이 관계 맺고 있는 원상을 둘 간의 달라진 관계 방식에 대한 이해 부족으로 인하여 우리의 인식이 포착해내지 못한다고 해서 그 원상이, 그리고 둘 간의 관계성이 존재하지 않는다고 보는 것과 같기 때문이다. 그러나 인식론의 불가가 존재론의 폐기로 이어질 수는 없다. 따라서 역으로 볼 때, 현대 예술은 우리에게 작품을 통하여 원상을 파악하는 새로운 인식론을 요청하고 있는 중이라 하겠다.

이러한 오늘날의 예술은 크게 보아 두 가지의 방향으로 전개되어가고 있다고 볼 수 있다. 하나는 매체 실험적 경향이고 또 하나는 정신성에로의 귀환을 열망하는 경향이다. 전자가 표현 매체 자체를 탐닉하거나 기존의 현실적 이미지들을 새로운 매체로 재조합 내지 재구성해내는 예술이라고 한다면 후자는 추상적이거나 초현실적인 이미지들을 통한 초월에의 동경이 담긴 예술이라 하겠다.

두 경향 모두 작품으로 감각화된 표현 대상이 작가의 정신 속의 것이기 때문에 작품을 통한 원상과의 유사성 인식이 이루어지지 않는 것일 뿐, 원상을 파기한 것은 아니다. 매체 자체에 천착함으로써 자기 충족적인 유희가 된다거나 혹은 기존 이미지를 차용하는 전자의 경우, 특정 매체를 택해 그것을 어떤 식으로든 구사할 때, 또 빌려온 이미지를 재구성할 때에도 그것은 무작위적으로 이루어지지 않는다. 예술가는 당연히 뭔가를 고려해서 선택할 것이다. 그랬을 때 거기에 반영된 자신만의 어떤 의도나 내적 관념, 바로 이것이 표현 대상으로서의 원상이 되는 것이다. 다만 매체만의 고유 효과에만 주안

점을 둠으로써 작가의 의도나 관념이라는 원상을 진술해주는 것을 등한시하고 관련 장치를 소홀히 했기 때문에 마치 원상이 부재하는 것처럼 보이는 것일 뿐이다.

반면 후자는 애초에 인식될 수 없는 고도의 관념적이고 추상적인 대상, 즉 무한한 것을 그려내고자 했기 때문에 무엇을 그린 것인지, 원상이 무엇이었는지 알 수 없는 것이다. 무한한 내용이 예술 작품이라고 하는 유한한 형식으로 표현될 때는 필연적으로 불일치가 발생할 수밖에 없다. 이 불일치가 상징이라는 장치를 부른다. 무한은 유한 속에서 마치 어떤 흔적과도 같이 그저 암시의 형태로만 나타날 수밖에 없기 때문이다. 그래서 이 경우 예술은 상징적인 것이 되기 쉽고 그 결과 작품을 통하여 거꾸로 원상을 결정하게 되는 원상 결정적인 특성을 지니는 것이 될 수도 있다. 그려진 것을 보고 거꾸로 그것이 상징하는 원상을 유추해나가는 작업이 될 수 있기 때문이다. 그리고 상징은 일(一)대 다(多)의 관계에 있으며 지시 대상이 밝혀지지 않는 것이기 때문에 그 원상은 잠정적인 것이 될 가능성이 크다. 훗날이 되면 그 작품이 상징하는 내용이, 즉 원상이 달라질 수도 있다는 것이다.

어쩌면 이 후자의 경우를 숭고와 연결지어 말할 수도 있을 것이다. 숭고란 어떤 것인가? 〈나이트메어〉와 〈지옥의 묵시록〉장에서 언급했듯이, 그것은 본질적으로 우리의 상상력, 우리의 이해 능력을 벗어났던 것 아니었던가? 숭고는 우리의 인식범위 바깥의 것이다. 인식이 존재를 한정하는 근대적 사고로는 포착해내기 어려운 것이다. 그래서 이는 '무한' 내지 '초월'과 관련될 수

381

있다. 그렇다면 지금 나눈 현대 예술의 두 경향은 결국 초월과 내재라는 대립되는 개념으로 환원될 수 있을 것이다.

근대 이후 소위 '탈신비'와 함께 진행된 시대적 의식 전환은 결과적으로 존재의 어떤 깊이를 망각하게 만들었다. 하지만 보이지 않는 것을 생각해낼 줄 아는 인간의 추상적 사고 능력은 현대에 와서도 역시 인간으로 하여금 현실 속에서도 늘 초월을 동경하게 하고 있으며 또 인간은 그러한 욕구를 예술로 표출하고 있는 중이라 하겠다. 18세기 이후 잠잠하던 숭고론이 현대에 와서 다시 부활하여 논의되고 있는 현상도 이런 맥락에서 이해될 수 있다. 그러니까 예술은 고도의 정신적 작업이니만큼 현실 세계를 반영하는 것 외에 어떤 초월적인 것과도 관련될 수 있는 것이다. 이것은 예술이 한편으로는 현실 다음에 위치하여 현실의 가상 역할을 하기도 하지만 다른 위치에서 다른 역할을 수행하는 또 다른 존재론적 지위를 지닐 수 있음을 시사하는 것이다. 즉 예술은 현실 앞에 위치하여 초월적 세계와 현실 세계를 연결해주는 매개 기능을 수행할 수도 있는 것이다. 그랬을 때 예술에 의해 '지금, 여기에' 감각 가

능한 것으로 변환되는 '저 너머 세계'의 '그 무엇'은 아무래도 '숭고'라는 의상을 입고 나타나기가 쉽다.

숭고의 본질을 '제시할 수 없는 것의 제시'라고 요약한 칸트는 그러나 숭고의 체험이란 모든 인간에게 경험적으로 가능한 것은 아니라고 지적한다. 사실 기적이란 보이는 사람 눈에만 보이는 것이다. 지금까지의 습관에 의해 알고 있던 안일함을 벗어던지고 모든 사태에 의문 부호를 붙이고 보면 사실 이 세상의 모든 것은 전부 다 기적이다. 왜 태양은 불타고 있는 것이며 왜 겨울이 가면 봄이 오는 것일까? 지구는 왜 도는 것이며 물은 왜 위에서 아래로 흐르는 성질을 갖는 것인가? 무의식은 왜 존재하는 것이며 슬프다고 해서 왜 눈물이 난단 말인가? 우주와 천체는 왜 존재하는가?

분명한 것을 추구하는 것은 학문의 의무요 목적이다. 그러나 추상적이고 형이상학적인 것을 지나치게 실증주의적 방법으로만 해결하려 하고 영혼, 초월, 또는 초감성 같은 개념들을 마치 신비주의의 대명사마냥 취급하는 일부 학문적 태도는 문제가 있다고 본다. 마찬가지로 존재를 인식의 범위 안으로

인식 너머

추상적이고 형이상학적인 것을 지나치게 실증주의적 방법으로만 해결하려 하고 영혼, 초월, 또는 초감성 같은 개념들을 마치 신비주의의 대명사마냥 취급하는 학문적 태도는 문제가 있다고 본다. 존재를 인식의 범위 안으로만 한정시킨다면 숭고의 체험이란 있을 수 없다.

한정시켜버린 근대적 사고의 입장에서는 인식범위를 벗어나는 숭고에 대한 체험이란 애초에 있을 수 없다. 오로지 합리성과 과학적 사고에만 매몰된 채 보이지 않는 것은 쉽게 무시해버리는 현대인의 정신적 편협과 그에 따른 불안을 작품이라고 하는 감성적 암시물을 통해서 한편 경고하기도 하고 한편 극복하고자 하는 것이 현대 예술의 한 양태라고 본다. 생명의 영역마저 넘보는 정도까지 최첨단의 과학을 구가하면서 일구월심으로 경제와 실용이라고 하는 지상의 논리에만 충실한 오늘날에도 말하자면 저 너머 세계와의 접속이라고 하는, 모더니즘 이후 잃어버린 듯한 예술의 기능은 여전히 작동하고 있는 것이다. 그리고 새로운 자기 형식을 통해서 우리에게 어떤 각성을 요구하고 있다.

오픈 유어 아이스! 바로 예술이 우리에게 던지고 있는 말이다.

주석

1장

1. F. Nietzsche, *Über Wahrheit und Lüge im außermoralischen Sinne*, Kritische Studienausgabe in 15Bänden, Bd.1, München, 1980. p.875

2. A. G. Baumgarten, *Meditationes Philosophicae*, §116

3. A. G. Baumgarten, Ästhetik, §1, ed&trans., H. R. Schweizer, Basel, 1973. p.109

4. 황금비율은 0.618 : 0.382라는 수적 관계가 유지되는 경우이다. 그리고 캐논이란 원래 '규범'을 뜻하는 말로 서 기원전 5세기 고대 그리스의 조각가 폴리클레이토스(Polykleitos)가 인체의 비례를 연구하여 써낸 같은 의미의 저서 제목이기도 하다. 폴리클레이토스는 미란 전체를 구성하는 각 부분의 조화적 비례에 있다고 생각하고 미로 현상되는 가장 완벽한 인체 비례를 연구했다. 그리고 그는 자신의 연구 결과를 〈창을 든 사 람〉이라는 작품으로 실증해냄으로써 '비례의 입법자'라는 명칭을 얻었다. 그 후 고전주의자들은 이상적인 비례를 정해놓고 그걸 반드시 지켜야 할 규칙, 즉 캐논으로 삼았다.

5. Plotinus, *Enneads.*, I. 6. 1

6. St. T. Aquinas, *Summa Theologiae*, II-a II-ae q.180a. 2ad 3

7. Cicero, *De oratore*, III. 50

2장

1. 모든 것은 마음이 만들어 낸 것이라는 뜻의 일체유심조는 마음을 실체시한 후 그런 마음이 물질을 포함한

외부 전체를 만들었다는 가르침(유심론)이 아니다. 그것은 주/객이 존재하지 않는다는 사실을 가르치고 그런 2분법을 비판하기 위해 동원된 방편적 가르침일 뿐이다. 실재론에 대한 비판적 가르침이지 일체유심조 그 자체를 주장하는 가르침이 아니라는 얘기다. 모든 것이 마음일 뿐 객관적 실체가 없다(유식무경唯識無境)고 한다면 모든 것이 마음이니 딱히 '마음'이라고 구별해 낼 것도 없다. 실체를 마음과 별개로 인정하는 유경무식(唯境無識)에서 마음이 지어낸 것이라는 유식무경을 거쳐 그보다 더 높은 단계인, 객관적 실체도 마음도 없다는 경식구민(境識俱泯)의 경지, 또는 색심불이(色心不二 ; 물질과 마음은 둘이 아니다)에 이르기 위한 것이다. 그러니까 일체유심조는 분별을 하지 말라는 가르침을 담고 있다. 분별이란 잘라냄을 의미하는데 모든 것들은 다 얽혀있기 때문에 잘라질 수 없다는 것이다.

2. Aristoteles, *Metaphysica*, XII, 7, 1072a25

3. ibid, IX, 1074b15

4. 실제로 미메시스 개념의 기원과 의미를 문헌학적으로 연구한 대표적 학자 중 한 사람인 콜러(H. Koller)는 Mimesis란 말이 나온 동사군인 Mimeisthai는 원래 음악과 무용을 지칭하는 맥락에서 사용되었다고 하면서 Mimesis는 단순히 '모방(Imitation)'뿐만이 아니라 '재현(Representation)' 또는 '표현(Expression)'의 의미도 포함한다고 주장한다.(Hermann Koller, *Die Mimesis in der Antike ; Nachahmung, Darstellung, Ausdruck*, Bern, 1954. pp.15~18) 또 쇠르봄(G. Sörbom)은 플라톤, 아리스토텔레스 이후 고대의 철학적 미학에서 나오는 Mimeisthai에는 원래 '은유(Metaphor)'의 의미도 포함돼 있었다고 주장한다.(G. Sörbom, *Mimesis and Art: Studies in the Origin and Early Development of an Aesthetic Vocabulary*, Uppsala, Appelberg, Boktryckeri AB, 1966. pp.11~12) 한편 타타르키비츠(W. Tatarkiewicz)는 Mimesis가 원래 춤이나 음악에 적용되었으며 따라서 외적인 현실을 재현하는 의미보다 내적인 현실을 표현하는 데 주로 사용되었다고 주장한다.(W. Tatarkiewicz, *A History of Six Ideas*, The Hague : Martinus Nijhoff, 1980) 이렇게 Mimesis는 모방, 재현이라는 가장 일반적인 의미로만 국한되지 않고 표현이나 은유 등의 의미도 가지고 있다. 그리스적 주지주의가 시작되면서 시각적 사고의 우세로 말미암아 미메시스 개념은 본래 의미보다는 '모방'과 '재현'이라는 의미로 더 많이 통용되었다. 그러나 현대에 와서 아도르노(Th. W. Adorno) 같은 경우는 미메시스의 그 원래 의미에 충실하여 '순화'나 '동화' 같은 개념으로 이해한다. 그리고 이것으로 음악과 비재현 예술을 설명하기도 한다. 또 벤야민(W. Benjamin) 역시 미메시스를 모방이나 재현이 아니라 '같은 것 되기'의 어떤 '동화'의 개념으로 이해하여 자신의 이론에 적용한다.

5. Platon, *Symposium*, 200d-e

6. ibid, 199d-e

7. ibid, 249d

8. Aristoteles, *Poetica*, 1454 b10

1. Platon, *Gorgias*, 465a

2. 필로스트라투스는 피타고라스 학파의 신비적인 인물 아폴로니우스(Apollonius)의 생활에 대해 쓴 그의 저작 《아폴로니우스의 삶The Life of Apollonius of Tyana》에서 피디아스와 프락시텔레스는 하늘에 올라가서 신들의 모습을 묘사해왔다고 생각하느냐는 질문에 대해서 다음과 같이 대답한다. "상상력이 이 작품들을 만들어냈다. 상상력은 모방보다 훨씬 현명하고 정교한 예술가이다. 왜냐하면 모방은 보이는 대로만 제작해낼 수 있을 뿐이지만 상상력은 보지 않은 것도 만들어낼 수 있기 때문이다. 그것은 실재를 참조하여 그 이상적인 것을 생각해낼 수 있다."(Philostratus, *The Life of Apollonius of Tyana*, vol. II, tran., F. C. Conybeare, Harvard University Press, 1969. VI, XIX) 바로 이것이 고대에 있어서 예술과 상상력 간의 관계를 적극적으로 인정한 유일한 문헌적인 예이다.

3. "디오메데스여, 자 이제 용기를 내어 트로이아 인들과 싸우도록 하라. 내(아테네) 그대 가슴 속에 그대의 아버지가 갖고 있던 불굴의 용기를, 방패를 휘두르며 전차를 타고 싸우는 튀데우스가 갖고 있던 그러한 용기를 불어 넣었노라."(《일리아스》, 천병희 역, 단국대학교출판부, 서울, 1996. 5권 125행)

4. 플라톤은 시인들이 자신의 시에 대해서 '앎'을 가지고 있지 못하다고 판단하였고 그래서 자신이 읊는 시의 내용에 대해서 마치 자신의 지식에 의한 것인 양 했던 시인들을 비난했다. 지식은 이성과 관련되는 것이므로 비이성적인 상태에서 작시하는 시인의 경우는 당연히 시의 내용을 자신의 지식이라고 주장할 수 없다는 것이다.

5. Platon, *Ion*, 534b

6. Platon, *Nomoi*, 719c

7. bid, 265a, *Politeia*, 601b

8. 여기서 플라톤의 영감 이론은 고대 영감론과 달라진다. 전통적인 고대 영감론에서는 신적 광기에 의한 시가 담는 내용에 제한이 없었다. 그러나 플라톤에게 있어서 그것은 선한 내용뿐 아니라 초월적 진리를 담는 것이어야 했다. 말하자면 예언이나 계시 등을 담는 것이다. 그러니까 전통적인 고대 영감론이 시의 발원지로서 시인 외부를 가정하여 작시에 있어서 인간 능력을 벗어난 어떤 신비적 과정에만 관심이 있었다면, 플라톤은 작시 과정의 신비성에 덧붙여 시의 발원지에 형이상학적인 초월성을 부여하고 그 신비적 과정을 그것에 접촉 수단으로 간주함으로써 그 접촉 결과물에 대해 가치를 인정한 것이다. 즉 과정의 신비성을 결과가 지녀야 할 가치와 연결시킨 셈이다. 혹자는 호메로스의 경우를 예로 하여, 신이란 존재하지 않는 것이고 따라서 영감은 사실상 시인의 무의식적 도취일 뿐이며 실제로 호메로스의 시에는 초월적인 내용이 없지 않느냐고 반문할지도 모른다. 이것은 형이상학적 사고를 배제한 채 미학을 마치 실증주의적인 입장에서만 접근한 결과이거나 아니면 플라톤의 광기 이론을 고려하지 않은 탓이다. 우선 엔투시아스모스를 무의식적 도

388

취라고 간주하는 것은 오로지 오늘날의 입장에서 보았을 때나 비로소 가능한 판단이다. 또 호메로스의 시에는 물론 초월적인 내용이 없다. 당연하다. 그에게는 이데아론이 없기 때문이다. 하지만 그런 호메로스적 작시 전통에 이데아론을 접목하여 자신의 이상적인 예술관을 피력했던 플라톤의 경우는 다르다. 그의 이데아론에는 광기 개념이 개입되는데 플라톤은 광기를 이성적 에로스로 보았기 때문에 그에게 있어 시적 광기는 에로스와 동일한 역할을 하며 그렇게 해서 작시된 시는 이데아와의 접촉의 결과물이 된다. 이데아는 초월적인 것이니 그것과 접촉한 경험은 당연히 초월적인 것을 내용으로 갖는다. 이것은 시인을 매개로 하여 신의 말씀이 전달되어 오는 것으로, 결국 초월적인 것을 인간의 언어로 옮기는 작업이며 초감성계의 형상을 감성계의 감각적인 것으로 구체화해내는 작업이다. 이렇게 작시된 시는 이데아를 비추는 것이지 현실을 비추는 것이 아니기 때문에 플라톤은 이런 시를 인정했던 것이다. 그리고 플라톤은 시가 그러해야 한다는 당위를 말한 것이지 아리스토텔레스처럼 당대의 작품에 대해 평론을 한 것이 아니다. 이때 주 텍스트는《이온》보다는《파이드러스》가 된다. 왜냐하면《이온》은 시가 시인의 능력에 의한 산물이 아니라, 뮤즈로부터의 영감이라고 하는 신비한 동인에 의해 작시되는 것이고 그렇기 때문에 시인은 자신의 시의 내용에 대해서 '앎'을 주장할 수 없다는 점을 부각시키는 데에만 집중되어 있는 반면,《파이드러스》에서는 광기 개념을 동원하여 신적 영감을 에로스와 동일한 역할을 수행하는 것으로 취급하고 그것을 이데아로의 상승 기재로 간주하고 있기 때문이다. 그래서 "영감은 미와 거의 동의어"(J. G. Warry, *Greek Aesthetic Theory*, Methuen & Co LTD, 1962. p.81)가 되며 이렇게《파이드러스》가 개입되는 한, 미학에서 다루는 플라톤의 입장은 호메로스 등 전통적인 영감론과는 동일하지 않다. 플라톤에게 있어 광기란 신과 통하는 능력이며 신이 주신 축복이다. 아폴론과의 합일로 신탁을 얻고 디오니소스와의 합일을 통하여 억눌렸던 개인적 욕망을 분출하여 자유를 얻으며 뮤즈와의 합일로 도덕적이고 참된 예술작품을 얻는다. 그리고 에로스와 아프로디테를 통해 경탄과 황홀함을 얻는다. 앞의 둘은 종교적인 것이고 뒤의 둘은 미와 예술에 관한 것이다. 이는 종교적인 것과 미, 예술이 동등한 가치를 추구한다는 의미가 된다. 즉 플라톤에 의하면 종교와 등가를 이룰 수 있는 미와 예술은 신적인 절대적이고 초월적인 것과 관련되어야 한다는 것으로 바꾸어 말하면 신으로부터, 초월적이고 초감성적인 것으로부터 오는 것이 미요, 그것만이 참된 예술이라는 것이다.

389

9. 가령, 라틴어에 있어, "나는 부른다."라고 말할 경우, 'I call'이라고 하는 영어 문법처럼 'égo(나는) vócō(부른다)'라고 하지 않고 동사의 1인칭 변화 어미형 그대로 그냥 'vócō'라고만 한다. '부르다.'라고 하는 행위의 주체로서 인칭대명사 주어 égo를 동사 앞에 따로 내세우지 않는 것이다. 마찬가지로 2인칭은 그냥 'vócās'로, 3인칭은 'vocat'로만 각각 표기하지, 인칭주어를 앞에 두지 않는다. 이런 어법은 고대 희랍어에서도 마찬가지였다. 이들은 동사의 행위의 주체로서 인간을 전면에 내세우지 않았던 것이다. 바꾸어 말해서, 고대인들은 인간이 어떤 사고와 행위를 비록 직접 행한다고 하더라도 그것은 오로지 자기 스스로만이 주체가 되어서 그렇게 하는 것이 아니라고 보았던 것이다.

10. 낭만주의는 르네상스를 경유하여 신플라톤주의로부터 인간의 머릿속으로 장소 이동된 미의 이데아, 즉 내적 이데아 개념을 물려받았다. 그런데 낭만주의는 이데아를 플로티노스에게 있어서까지 유지되었던 영역으로부터 자연의 세계와 인간 경험의 세계로 완전히 옮겨놓았다. 주관적 관념론의 입장을 취한 것이다. 이에 따라 낭만주의부터는 개인의 주관이 문제가 되기 시작했고 신플라톤주의에서 예술이 그려내야 할 대상인 내면 형상은 현실을 사는 인간의 감성과 뒤섞이게 되었다. 예술은 이제 예술가의 영혼에 내재된 미의 이데아와 함께 그의 개인적 감정이라고 하는 인간적 체취를 함께 그려낼 대상으로 삼게 된 것이다. 이렇게 낭만주의는 신플라톤주의의 전통에 따라 초월적인 것을 인간 내부로 완전히 이동시킨 뒤 그것을 개인적인 것과 혼합하여 형질 변형시킴으로서 예술가의 지위를 격상시켰다. 이 시기에 왜 상상력은 신적인 것과 연결될 수 있는 능력으로 간주되어졌는가? 상상력은 플라톤과 고대 시문학의 영감 개념의 근대적 변형이기 때문이다. 이미 르네상스기의 피치노(M. Ficino)에 이르러 신으로부터의 영감은 예술가의 내면 형상과 동일시되기 시작했다. 신적 영감이 내면 형상이라는 생각은 거꾸로 말해서, 영감은 예술가의 내면에 존재한다는 것, 즉 영감이란 더 이상 신에게서 오는 것이 아니고 인간에 내재되어 있는 어떤 것임을 자각했음을 의미한다. 고대인들이 외부에서 유입되어 오는 것이라고 여겼던 그 신비한 힘은 이제 인간의 내면 세계에 둥지를 틀기 시작한 것이다. 그러니까 이제 신에게서 영감을 받는다는 것은 예술가 내부에 있는 내면 형상을 대면하는 것과 같은 것이 되는 셈이다. 인간이 행위와 사유의 주체가 됨으로써 예술 작품 창조의 신비한 동인이었던 신적 영감은 날 때부터 인간이 소유하고 있는, 그렇지만 비합리적인, 예술적 상상력이 된 것이다. 낭만주의 미학은 이런 배경 속에서 형성되었다. 따라서 상상력은 신적인 것과 연결될 수 있는 능력으로 여겨지게 되었다.

11. I. Kant, *Kritik der Urteilskraft*, 이석윤 역, 《판단력 비판》, 박영사, 1992. pp.186~201

12. 앞의 책, p.187

13. W. Kandinsky, *Über das Geistige in der Kunst*, 권영필 역, 《예술에 있어 정신적인 것에 대하여》, 열화당, 1998. p.30

4장

1. 《현대성의 철학적 담론Der philosophische Diskurs der Moderne》과 《의사소통 행위의 이론Theorie des kommunikativen Handelns》 등에서 하버마스에 의하면, 우리의 이성은 하나의 동질적인 것이 아니라 세 가지 영역으로 나누어진다. 인지적·도구적 영역과 규범적·도덕적 영역 그리고 표현적·미학적 영역이 그것이다. 그런데 이 중에서 도구적 이성만이 지나치게 비대해진 결과 우리는 세계를 단지 사물과 사태의 총체로,

즉 객관적 대상으로 이해하게 되었으며 이 객관적 세계에 상응하는 진리 문제를 해결하는 것만이 합리적이라고 여기게 되었다. 문제는 이렇게 불균형하게 비대해진 도구적 이성 때문에 의사소통의 장애가 온다는 것이다. 왜냐하면 도구적 이성을 원리로 하여 움직이고 있는 것이 사회의 공적인 영역인데 이 공적 영역이 생활 세계를 식민지화하기 때문이다. 하버마스에 따르면 원래 생활 세계에서는 의사소통에 문제가 없다. 생활 세계는 공통된 배경이요, 그래서 생활 세계에 참여하는 한, 이미 그 참여자들은 모두 의사소통을 행하고 있는 것이기 때문이다. 하나가 언어행위를 실행하고 타자가 그것에 대해 자신의 입장을 밝히면 이들 둘은 이미 상호주관성에 의해서 의사소통을 이루고 있다는 것이다. 이렇게 하버마스에게 있어 생활 세계는 의사소통을 뒷받침하는 역할을 한다. 그런데 도구적 이성의 팽창으로 인해 생활 세계는 침해를 받게 되고 그 결과 의사소통은 장애를 겪게 된다는 것이다. 그렇다면 이 문제에 대한 해결책이란 이성이 본래의 비판적 기능을 회복하고, 도구적 이성 외에 다른 이성의 영역들이 제자리를 찾는 것이다. 하버마스는 말하자면 탈중심적 의사소통 이론을 제시하고 있는 것이다.

2. I. Kant, *Kritik der Urteilskraft*, 이석윤 역, 《판단력 비판》, 박영사, 1992. p.65

3. 앞의 책, p.59

4. 앞의 책, p.76

5. 앞의 책, p.98

6. 가장 대표적인 것이 '감정이입(Einfülhung)' 미학이다. 감정이입 미학은 19세기 말 독일의 피셔(R. Vischer)에서 시작하여 립스(Th. Lipps)나 폴켈트(J. Volkelt) 등에 이르러 집대성되었다. 이들의 입장은 미적 경험론으로서, 주관이 자신의 활동을 대상에게 이전시킬 때에만 미적 경험이 생겨날 수 있다는 것이다. 따라서 이들에 의하면 미란 한마디로 '객관화한 자기 향수'이다. 즉 아름다운 사물은 사실 우리가 그 대상 속에 집어넣은 우리 자신의 감정일 뿐이라는 것이 이들의 주장이다.

7. I. Kant, 앞의 책, p.169

8. 앞의 책, p.31

9. 앞의 책, p.241

5장

1. Aristoteles, *Poetica*, 1459 a7

2. ibid, 1457 b7~10

3. ibid, 1459 a8

4. Aristoteles, *Rhetorica*, 1406 b25

5. Aristoteles, *Physica*, 193 이하

6. Aristoteles, *Metaphysica*, 1050 a7~10

7. Aristoteles, *Physica*, 257 b7

8. Aristoteles, *Poetica*, 1461 b10

9. ibid, 1454 b2

10. ibid, 1449 b25~27

11. ibid, 1450 b35

12. 카타르시스가 종교 제식에서, 죄의 더러움을 씻고 심신을 깨끗이 하는데서 나온 말이라고 주장하는 입장에서는 카타르시스를 순화(Purification), 정화(Lustration), 속죄(Expiation)개념으로 이해한다. 카타르시스란 일정한 감정을 불순한 것으로부터 깨끗이 씻어내는 것으로, 카타르시스를 '감정이 과잉에 달하지 않고 적절한 상태로 건강하게 유지되게 하는 것'이라는 의미로 해석하는 것이다. 연민과 공포 감정 자체는 나쁜 것이 아니고 다만 그것이 과할 때가 문제라고 보고 따라서 비극을 통하여 감정을 순하고 무디게 만드는 도덕적 조절작용이 이루어진다고 보는 이런 입장에는 레싱(G. E. Lessing), 괴테(J. W. Goethe)등이 있다. 반면, 카타르시스를 의학용어로 접근하는 입장에서는 이를 배설(Purgation)개념으로 이해한다. 카타르시스를, 동종요법을 통해 불필요한 감정을 제거하는 것으로 이해하는 것이다. 비극적 흥분은 관객의 심리에서 이러한 울적한 정서를 배출시켜 감정의 중압으로부터 해방 및 경감의 쾌감을 생기게 한다는 것이라는 주장이다. 부처(S. H. Butcher), 베르나이스(J. Bernays) 등의 주석가가 여기에 해당된다. 한편 엘스(G. F. Else), 옷테(H. Otte)등의 주석가들은 카타르시스를 예술 작품의 한 요소로 해석하여 비극적 순화로 이해한다. 카타르시스는 비극을 보는 관객에게 일어나는 감정이 아니라 예술 작품 속에서 일어나는 어떤 것으로, 작가가 소재로 주어진 사건에 연민과 공포를 도입하여 그것을 비극적으로 되게 하려고 변형하는 것을 의미한다는 주장이다. 즉 비극적인 행동에서 표현된 연민과 공포는 작품의 미적 운율과 완전히 합치됨으로서 그것들이 일어나는 순간 비극적 사건은 완전히 순화된다는 것이다.

13. J. W. Goethe, *Zur Farbenlehre,* 장희창 옮김,《색채론》, 민음사, 2003. p.40

14. Aristoteles, *Poetica*, 1448 b5~17

15. 골든(L. Golden)은, 비극이란 인간행위에 대한 모방이고 모방의 쾌는 학습의 쾌이므로 카타르시스는 비극이라고 하는 모방을 통한 일종의 학습의 과정이라고 주장한다. 관객은 비극의 의미 없는 나열들 속에서 앞뒤가 맞지 않다고 생각하다가 어느 한 순간에 모든 플롯들이 연결될 때 비로소 깨달음을 느끼게 되는데 이 순간이 카타르시스라는 것이다. 즉, 카타르시스란 극의 모든 것을 이해하게 되어 지적으로 명료해짐으로써 편안함을 느끼는 순간을 의미한다는 주장이다.(Golden, L. and O. B. Jr. Hardison, *Aristotle's Poetics,* Englewood

16. 현대에 와서 아리스토텔레스의 미메시스 이론을 가장 잘 흡수하여 새롭게 응용한 이론은 아마도 루카치의 리얼리즘론일 것이다. 《미학Ästhetik》이나 《소설의 이론Die Theorie des Romans》 그리고 《영혼과 형식Die Seele und die Formen》 외에도 다수의 저작을 통해 루카치는 아리스토텔레스적인 예술관을 견지하면서 미메시스를 자신의 리얼리즘 예술론의 본질적 원리로 삼았다. 그에 의하면 인간의 자아가 세계와 화합 상태에 있고 따라서 삶 속에서 본질을 경험할 수 있던 고대 서사시의 시대 이후 그 잃어버린 '총체성(totalität)'을 미적 형식을 통해 만들어내는 것이 바로 예술이다. 물론 그의 리얼리즘론은 마르크스의 유물사관과 정치 경제학으로부터의 영향의 결과이다. 그에 의하면 자본주의는 반드시 계급적 모순을 낳을 수밖에 없는 구조로 되어 있는데 이런 모순에는 어떤 법칙성이 있으며 그것은 객관적인 것이므로 예술가는 작품을 통해 이러한 모순을 그려내야 한다는 것이다. 위대한 리얼리즘 예술에는 자본주의 사회의 이러한 모순이 가감 없이 잘 반영되어 있으며 바로 이런 작품이 총체성을 보여줄 수 있는 작품이라는 것이다. 그런데 이때 총체성은 사회학적 개념이요, 변증법적 통일성 개념이다. 즉 그것은 사회 현실의 발전 과정을 보여주는 주체와 객체 간의 어떤 합법칙적인 연관 관계를 의미한다. 루카치는 헤겔의 영향을 받아, 사회 발전에는 역사적 합법칙성이 존재하고 있다고 보고 있었으며 그래서 그에게 있어 예술은 사회현실을 그리면서 그 안에 담겨져 있는 역사적 발전의 핵심적인 관계들을 드러낼 때 비로소 총체성을 얻는다. 특히 "소설은 형상화하면서 숨겨진 삶의 총체성을 찾아내어 이를 구성하고자 한다."(G. Lukács, *Die Theorie des Romans*, 반성완 역, 《루카치 소설의 이론》, 심설당, 1998. p.54) 다만 총체성이란 현존의 고정된 실체가 아니고 하나의 과정을 의미하는 것이므로 예술은 총체성이 이미 실현된 현실을 그리는 것이 아니라 그 실현 목표를 향해 나아가는 과정을 통해서 총체성을 드러내는 것이다. 이 점, 예술이란 가능태에서 완전 현실태를 이루어가는 자연의 과정을 모방하는 것이라고 한 아리스토텔레스의 주장을 떠오르게 한다. 그리고 개개의 삶의 현상을 그림으로써 본질을 드러내는 것이 바로 예술이라고 본 루카치의 시각은 개별적 사태들이 함유하고 있는 이상적 형상, 즉 보편을 모방하는 것이 예술이라고 한 아리스토텔레스의 주장과 유사하다고 할 수 있다. 이렇게 루카치에게 있어 예술이란 한마디로 객관 현실을 미적으로 반영하는 것이다. 물론 이때의 '반영'이란 마치 거울처럼 대상을 있는 그대로 되비치는 식의 어떤 복제, 복사의 개념이 아니라 여러 방향으로 운동하고 발전하는 현실을 생기 있게 능가하는 것을 의미한다. 그리고 그에게 있어서는 "현실 자체가 그 객관적 본질상 역사적인 것"(G. Lukács, Ästhetik, 이주영 역, 《루카치 미학》제1권, 미술문화, 2000, p.24)이다. 따라서 예술을 통해 현실의 본질을 드러낸다는 루카치의 반영론은 아리스토텔레스가 말한 모방의 핵심, 즉 사물의 응당 그러해야 할 상태에 대한 모방 개념과 연결된다고 볼 수 있다.

6장

1. W. Worringer, *Abstraktion und Einfühlung*, trans., Michael Bullock, 《Abstraction and Empathy》, International Universities Press, INC., New York, p.36

2. ibid, p.61

3. ibid, p.122

4. Platon, *Nomoi*, 802d

5. Platon, *Philebus*, 51b

6. C. Longinus, *Peri Hypos*, 김명복 역, 《롱기누스의 숭고미 이론》, 연대출판부, 2002. p.34

7. E. Burke, *A Philosophical Inquiry into the Origin of our Ideas of the Sublime and Beautiful*, ed., James T. Boulton, London, 1958. S. 40f

8. I. Kant, *Kritik der Urteilskraft*, 이석윤 역, 《판단력 비판》, 박영사, 1992. §23

9. 앞의 책, p.108

10. 앞의 책, §25, §28

11. 앞의 책, pp.128~129

12. J. F. Lyotard, *The sublime and the avant-garde*, 이현복 편역, 《지식인의 종언》, 문예출판사, 1993. p.172

13. 앞의 책, p.157

14. M. Heidegger, *Holzwege*, 59, Vittorio Klostermann, GA.5, Frankfrut am Main, 1952

15. J. F. Lyotard, 앞의 책, p.178

7장

1. Ben Bova, *The story of Light*, 이한음 역, 《빛 이야기》, 웅진닷컴, 2004. p.407

2. Aristoteles, *De Anima*, 429a

3. Plotinus, *Enneads*, I. 6. 9

4. ibid, II. 1. 5

5. ibid, V. 8. 9

6. ibid, VI. 7. 22

7. ibid.

8. ibid, IV. 4. 23

9. 今道友信, 美の位相と藝術, 東京, 東京大學出版會, 1994. p.272

10. 보장케(B. Bosanquet)는 그의《미학사A History of Aesthetics》에서 말하길 "fine art에 대한 모방 이론은 플로티노스와 함께 깨졌다. 플로티노스는 처음으로 예술이 모방적인 것이라는 입장을 거부하고 상징적인 것이라는 입장을 취했다."라고 주장한다.(B. Bosanquet, *A History of Aesthetics*, 2nd ed, London, 1949. p.114) 또한 홉스태터(A. Hofstadter)와 쿤스(R. Kuhns) 역시 "예술의 상징적 본성이 처음으로 이해할 만한 공식을 받은 것은 플로티노스와 함께이다."라고 하면서 플로티노스가 예술을 상징으로 보았음을 주장한다.(A. Hofstadter, R. Kuhns, *Philosophies of Art and Beauty*, New York, 1964. pp.139~141)

11. Plotinus, *Enneads*, I. 6. 9

12. ibid

13. ibid, Ⅲ. 8. 3

14. 매너리즘기의 화가 엘 그레코는 일설에 의하면 옥외의 햇빛이 자신의 내면에 있는 빛을 방해한다고 어두운 방에서 떠나지 않으려고 했다고 한다. 그리고 미켈란젤로는 작품을 조각하기 전에 자신이 조각해낼 작품의 형상을 가장 잘 받아들일 수 있는 대리석을 고르느라 채석장을 찾아다니는 데 작업 기간을 다 소비하였고 마침내 맘에 드는 돌을 발견해내면 그 자리에서 그야말로 일필휘지로 조각을 완성했다고 한다. 그는 저항하는 질료, 돌덩어리로부터 조각행위를 통해 드러나야 할 형상이 비로소 해방되는 과정으로 조각 작업을 간주하였던 것이다. 이는 플로티노스의 예술론과 그대로 일치한다. 플로티노스에게 있어서도 질료는 미의 형상을 거부하는 저항물이었다. 그리고 미켈란젤로는 미가 외부 대상에 있는 것이 아니라 예술가의 정신에 있는 것이며 이런 미는 어떤 신비적 근원에서 유래하는 초개인적이며 객관적인 것이라고 생각하였는데 이는 그 역시 예술을 작가의 내면 형상에 따른 활동으로 보았음을 의미한다. 콜리지 역시 플로티노스와 마찬가지로 인간 정신을 외부 자극에 대해 수동적인 것이 아니라 적극적이고 능동적인 존재로 파악하였고 예술 또한 이미 만들어진 자연의 산물을 모방하는 것이 아니라 신적인 지성(Divine Intelligence)의 패턴에 따라 작용하는 창조적인 지성의 작업이라고 생각하였다.

15. B. Croce, *Aesthetic*, 이해완 역,《크로체의 미학》, 예전사, 1995. p.43

16. 앞의 책, p.41

17. 앞의 책, p.37

395

8장

1. 사실 변증법은 훨씬 오래전 호메로스의《오디세이아》에서 이미 드러난다. 전쟁에 출정한 오디세우스는 험한 전투는 물론이요, 사이렌(Siren)이나 키클롭스(Cyclops) 같은 괴물들, 즉 장애를 겪고 귀환한다. 특히 키클롭스를 대면했을 때 오디세우스는 공포 속에서 "나는 아무것도 아니다(I'm nobody)."라고 하면서 자신의 정

체성을 부정한다. 자기를 부정하는 대립자의 입장이 되는 것이다. 하지만 이런 과정을 거치면서 이들을 모두 물리치고 귀환한 오디세우스는 이미 처음 출정할 때의 그가 아니고 자기 부정의 과정을 겪음으로써 의식의 질적인 함량 증가가 이루어진, 즉자대자의 새로운 오디세우스인 것이다.

2. G. W. F. Hegel, *Phänomenologie der Geistes*, 임석진 옮김,《정신현상학1》, 한길사, 2005. p.220

3. 자기의식은 다른 의식들과 대립함으로써만 확립된다. 만일 나 혼자라면, '나라는 말은 아무런 의미도 갖지 못할 것이다. '나'라고 말하는 것은 다른 사람들의 독자성을 인정하는 것이요, 나의 '나' 와는 다른 '나가 있다는 것을 인정하는 것이다. 또한 그와 동시에 나를 그들과 구별하는 것이며, '나'는 그들과의 갈등, 투쟁 속에 있다는 것을 인정하는 것이다. 이 투쟁하는 자기의식은 주인의 의식과 노예의 의식으로 나누어져 대립된다. 이는 '나'를 '나'로 의식하는 근거인 '자기의식(들)'이 같은 자기의식(들)임에도 불구하고 서로 균등한 형태를 갖는 것은 아니라는 점을 분명히 하기 위한 것이다. 헤겔에 의하면 어떤 인간도 추상적으로 주인이 될 수 없다. 주인이 되기 위해서는 또한 노예가 있어야하기 때문이다. 곧 노예만이 주인에게 의존하는 것이 아니라 주인 또한 자신의 정체성을 노예에 의존하는 것이다. 개념적으로 뿐 아니라 실제적으로도 그러하다. 주인이 지배권을 행사할 수 있는 입장이 되는 것은 오직 노예가 주인에게 필수적인 자기의식을 매개해주기 때문이다. 노예를 통하여 주인은 자신이 누구인지를 확실히 인식할 수 있는 것이다. 그렇다면 이렇게 볼 때 주인이 스스로 주인이라고 생각하는 것은 외부로부터 규정되는 것이며, 따라서 본래적으로는 자신으로부터 나오는 것이 아니라 노예에 속해 있는 것이다. 반면, 노예는 주인과 상대적 입장에 있는 존재이긴 하지만 스스로 자기의식을 확립하기 위해 주인에게 의존하지 않는 존재이다. 노예는 주체적, 자립적 존재가 아니기 때문이다. 노예는 자신의 목숨을 연명하기 위해 주인에게 의존하고 있을 뿐이다. 핵심은 노동에 있다. 노예는 노동을 통해 자신을 대상한다. 즉, 노예는 스스로 노동을 통해 무엇을 만듦으로써 자기의 노력과 의지를 표현한다. 노예는 자신이 만들어 내는 생산물을 통해 어떤 의미에서는 참된 주인이라는 생각을 가질 수도 있다. 노동은 노예를 자립적인 인간으로 자각하게 하는 각성제인 것이다. 그럼에도 노예 역시 자족적인 존재는 되지 못한다. 자유를 실현하지 못하기 때문이다. 주인임에도 노예에 의존하고 있는 주인의 불완전한 자립성, 노동을 통해 자립적인 인간임을 각성하지만 여전히 주인에게 예속되어 있는 노예, 이 두 인간은 모두 불완전하고 부족한 인간이다. 결국 양자는 서로를 인정하게 되는 상호인정의 과정을 거쳐 보편적 자기의식의 과정으로 발전한다.

4. G. W. F. Hegel, *Phänomenologie der Geistes*, 임석진 옮김,《정신현상학2》, 한길사 2005. p.357

5. G. W. F. Hegel, *Phänomenologie der Geistes*, 임석진 옮김,《정신현상학1》, p.268

6. 앞의 책, p.52

7. "정신적인 것은 이런 식으로 예술 속에서 감각적인 것이 되어 현상하므로, 감각적인 것은 바로 예술 속에서 정신화 되는 것"(G. W. F. Hegel, *Ästhetik, oder Die Philosophie der Kunst*, 두행숙 옮김,《헤겔 미학 1》, 나남, 1996.

p.80), "예술은 감각적인 예술의 형상화(Kunstgestaltung)를 통해서 진리를 드러내고 화해된 대립들을 표현하는 소명을 지니며, 따라서 예술은 자신 속에 그리고 예술이 표현하고 드러내는 것 자체 속에 그 궁극적인 목적을 갖는다."(p.100)

8. G. W. F. Hegel, *Phänomenologie der Geistes*, 임석진 옮김, 《정신현상학2》, p.259

9. G. W. F. Hegel, *Ästhetik, oder Die Philosophie der Kunst*, 두행숙 옮김, 《헤겔 미학2》, 나남, 1996. pp.420~436

9장

1. '조(key)'라는 것은 온음계(5개의 온음과 2개의 반음으로 된 음계)에서 하나의 으뜸음을 정하고 그 으뜸음에 따라 음 간의 관계가 맺어지는 체계를 말한다. 만약 어떤 한 음이 으뜸음으로 결정되면 그 으뜸음에서 5도 위의 음이자 4도 아래 음(딸림음)과 으뜸음에서 4도 위의 음이자 5도 아래의 음(버금딸림음)이 정해진다. 이 중요한 세 음들을 제일 밑에 두고 다른 음들을 3도 간격으로 쌓아 올리면(예컨대, 도-미-솔, 솔-시-레, 파-라-도) 화음이 되는데 이것이 으뜸화음(Ⅰ도화음), 딸림화음(Ⅴ도화음), 버금 딸림화음(Ⅳ도화음)이라고 하는 주요 3화음이다. 이 주요 3화음을 골격으로 하여 이루어진 음악이 조성음악이다. 으뜸음을 중심으로 다른 음들 간의 인력 관계가 성립되고 이에 따라 선율 및 화성이 이루어지는 것이다. 그러니까 결국 으뜸음 하나가 곡 전체를 지배하는 셈이다. 가령, 어느 음악이 '바장조'라고 한다면, 그 음악은 '바' 음(F)을 으뜸음으로 하는 음계와 화성에 근거하여 작곡된 곡이라는 뜻이다. 이러한 조성은 전통 서양음악의 기본 뼈대이자 기초 문법이었다. 따라서 조성의 파괴는 으뜸음을 중심으로 이루어지는 선율과 화성의 체계를 완전히 없애는 것을 의미한다. 무조라는 것, 즉 조성 파괴란 중심음의 상실을 의미하며 이것은 상대적으로 으뜸음에 지배를 받던 나머지 음들의 지위를 향상시켜주는 결과가 되므로 이제 한 옥타브 내에 12음이 모두 동등한 음가적 지위를 지니게 됨을 야기한다. 그러므로 무조음악은 당연히 12음 기법의 음악으로 진행되어갈 수밖에 없다. 그런데 조성은 바로크 음악 이후 성립된 개념이며 그 이전의 서양음악에는 중세 교회 음악을 중심으로 발달한 '교회 선법(Church Modes)'이 있었다. 이것은 하나의 으뜸음 대신 마침음(Finalis)과 지배음(Dominant)의 위치에 따라 곡이 결정되는 것으로 물론 조성과는 다른 음악적 문법이지만 특정 음으로부터 각 음 간의 인력 관계가 형성되어 곡이 성립된다는 점에 있어서는 조성과 결국 상통한다. 따라서 쇤베르크의 무조음악은 비단 당대까지의 음악 문법이었던 조성의 파괴로만 그치는 것이 아니라 서양음악 전체에 대한 하나의 혁명이라 할 수 있다. 교회 선법은 그리스 선법에서 유래한 것이기 때문이다. 사실 무조음악이 쇤베르크에게서 갑자기 나타난 것은 아니고 이미 바그너나 스트라빈스키에게서 이중 조성의 음악이 나옴으로써 그 씨앗이 잉태되고 있었다. 이중 조성은 다중 조성으로, 결국에는 모든 음이 중심이 되는 범조(凡調)

로 나갈 수 있는 것이다. 그리고 범조란 곧 무조(無調)를 의미한다. 실제로 쇤베르크는 자신의 음악을 무조음악이라 칭하지 않고 '범조음악(Pantonality Music)'이라고 불렀다.

2. K. Rosenkranz, *Ästhetik der Häßlichen*, 조경식 역, 《추의 미학》, 나남, 2008. p.441

3. B. Croce, *Aesthetic*, 이해완 역, 《크로체의 미학》, 예전사, 1995. p.151

4. S. Alexander, *Beauty and Other Forms of Value*, New York: Thomas Crowell, 1968. p.164

10장

1. 실질적인 경험으로부터 미학법칙을 수립코자 한 페히너의 '아래로부터의 미학'은 실제 경험을 중시하는 관계로 자칫 주관성에 함몰될 우려가 있다. 페히너는 이를 방지하기 위해 이러한 원칙들을 세웠던 것이다. 나머지 원리들의 내용은 다음과 같다. ① 미적 한계의 원리 : 이것은 제1의 원리로서 어떤 대상이 미적인 인상으로서 의식되기 위해서는 일정한 강도나 정도를 지녀야만 한다는 원칙이다. 너무 약한 음, 지나치게 흐린 색, 너무 멀리서 관람하게 된 미인 선발대회를 떠올려보라. ② 다양의 통일적 결합의 원리 : 이것은 미적 강화의 원리 다음의 제3의 원리이다. 미적 인상은 항상 변화성을 지녀야 하되 무계획하고 무질서한 혼돈상태가 되어서는 안 된다는 원리이다. 단조로운 통일성만 있거나 연관없는 변화에는 미적 인상을 받을 수 없듯이 자연스레 흐트러지되 전체적으로 질서 있게 흐트러져 있어야 미적 인상이 생길 수 있다는 것이다. 카드 섹션이나 뜯어 붙이기 등이 좋은 예이다. ③ 무모순성, 일치성, 진리성의 원리 : 제4의 원리로서 동일한 대상을 상이한 유발요인으로부터 지각할 경우에 생기는 여러 표상들이 서로 잘 어우러질 때 미적 인상이 일어날 수 있다는 원칙이다. 가령 천사의 날개가 전혀 쓸모없는 것처럼 그려져서는 미적인 느낌이 들 수 없다는 것이다. 또 이것은 여러 번에 걸친 동일한 대상의 관찰 결과가 서로 모순되지 않아야 한다는 원칙이다. ④ 명료성의 원리 : 제5의 원리인 이것은 형식적인 원리이다. 제3, 제4의 원리가 효력을 발생하기 위해서는 관조의 명료성이 필요하다는 것이다. ⑤ 미적 연상의 원리: 페히너 이론의 핵심이 되는 원리이다. 미적 쾌감이 일어날 때는 두 가지의 다른 요소가 결부되어 작용한다는 것으로 특정 대상이라고 하는 직접적으로 주어진 외적 요소 외에 그것을 대하는 향유자의 특정 심리적 연상이라고 하는 내적인 요소가 첨가되어야 한다는 것이다. 예컨대 진품과 모조품에서 각각 느껴지는 미적 쾌감의 차이를 떠올려보라.

2. 디오니소스 신은 대중적인 신이었으며 디오니소스 제의가 담당한 사회적 기능은 대중들의 심리적 정화였다. 즉 그것은 비이성적 충동들에 대한 종교적 배출구 역할을 해줌으로써 개개인의 억압받았던 욕망들을 완화, 해소시키는 기능을 수행하였던 것이다. 디오니소스는 그런 초자아로부터의 해방을 의미하는데 이것을 성취하기 위하여 개인으로 하여금 잠시나마 자기 자신을 잊고 멈출 것을 권하였다. 이것은 가면의 사용을 초래하였다. 가면을 쓰는 것은 자기 자신이기를 멈출 수 있는 가장 손쉬운 방법이기 때문이다. 따라서 디

오니소스는 가면의 신이 되었으며 나아가 연극의 신이 되었다. 디오니소스 신이 연극 예술의 대명사가 된 이유가 여기에 있다.

3. F. Nietzsche, *Die Geburt der Tragödie*, 4

4. M. Heidegger, 김정현 역,《니체철학강의》, 이성과 현실, 1991. p.89

5. F. Nietzsche, *Der Wille zur Macht*, 560

6. ibid.

7. ibid, 557

8. F. Nietzsche, *Also Sprach Zarathustra*, 정동호 옮김,《니체전집 13(KGW VI 1)》, 책세상, 2002. p.364

9. 앞의 책, p.52

10. 앞의 책, pp.38~41

11. C. H. Khan, *The art and thought of Heraclitus*, Cambridge University Press, 1987. p.71

11장

1. 구조주의란 숨겨져 있으면서 표피적 현상을 가능케 하는 심층체계를 찾아내는 접근법으로 스위스의 언어학자 소쉬르(F. D. Saussure)의 주장, 즉 말의 구조나 문법적 체계인 랑그(langue)가 개인적인 말, 빠롤(parole)보다 중요하다는 언어학적 통찰이 모태가 되어 프랑스에서 일어났던 사상이자 문예비평운동이다. 토도로프(T. Todorov)등 구조주의자들에 의하면, 의미란 본질적으로 주어져 있는 것이 아니고 구조에 의한 것으로, 구조를 이루는 요소 간의 차이에 의해서 발생하는 것이다. 의미는 '차이'에서 발생한다는 것으로, 결국 사물은 그 본질로서 파악되지 않고 다른 것과의 차이를 통해서 파악, 인식된다는 입장이다. 따라서 구조주의는 차이가 발생되도록 관계 지워진 근본적인 구조를 밝혀내는 것을 그 목적으로 한다. 문예이론으로서 구조주의는 텍스트 분석을 통해 의미화의 과정을 찾아내고 그 의미화의 구조를 분석하고자 하는 입장을 취한다. 어떤 구조로 이 작품은 이루어져 있는가, 작품의 형식을 밝히는 것이다. 구조주의는 데카르트의 '생각하는 자아' 같은 절대적 주체개념을 반박하고 주체란 언어, 진리체계 등 다양한 구조들에 의해서 설정되는 것일 뿐이라고 반박한다. 그러나 구조를 밝혀 주체를 부정하려고 하다 보니 지나치게 구조를 강조하게 되었고 그 결과 구조자체가 하나의 주체적인 것이 되어버리는 사태 초래하고 말았다. 이를 극복하기 위해 후기 구조주의가 일어났다.

2. 러시아 형식주의의 탄생에는 미래파(Futurism)로부터의 영향을 간과할 수 없다. 러시아 형식주의자들은 미래파 시 이론으로부터 "언어 자체"라는 슬로건을 그대로 이어 받았다. 미래파의 시인 이탈리아의 필리포 마리네티(F. T. Marinetti)는 일찍이 '언어에게 자유를!'이라는 주장과 함께 논리적 문장구조를 완전히 거부하

는 지극히 실험적인 작품 창작을 했다. 그는 시의 운율, 각운 등 채널화 된 소리를 부정하고 운율 파괴, 무질서, 부조화를 시의 중요한 요소로 사용하였던 것이다. 이러한 미래파 문학의 소위 우연성의 미학은 훗날 다다이즘과 포스트모더니즘 시문학 탄생에도 많은 영향을 주었다. 문학이라는 전체 맥락에서 이탈하여 오로지 문학의 최소 존재형식인 언어 그 자체에만 초점을 맞춘 미래파의 실험적 문학관은 총체적인 것에서 구체적인 것으로 분화되어 개별화의 길을 걷게 된 모더니즘 예술의 한 단면이라고 할 수 있다. 그리고 이러한 사실은 러시아 형식주의의 탄생이 모더니즘 미학으로부터 연유했다는 사실을 분명하게 드러내준다.

3. 앤 제퍼슨/ 데이비드 로비, 《현대문학이론》, 김정신 역, 문예출판사, 1992. pp.35~36 참조

4. 츠베탕 토도로프 편, 《러시아 형식주의 문학의 이론》, 김치수 옮김, 이화여자대학교 출판부, 1997. p.16

5. 이러한 이유로 슈클로프스키는 말하길, "무용은 느낌을 주는 걷기이다." "더 정확하게 말하면 무용은 느껴지도록 구조된 걷기이다"(《현대문학이론》, p.37에서 재인용)라고 한다.

6. V. V. 슈클로프스키, 〈기법으로서의 예술〉, 《러시아 형식주의 문학의 이론》, p.85에서 재인용

7. 권철근, 김희숙, 이덕형 공저, 《러시아 형식주의》, 외국어대학교 출판부, 2001. p.76참조

8. 엘리자베스 라이트, 《포스트모던 브레히트》, 김태원·이순미 옮김, 현대미학사, 2000. p.43

9. 조지 랠리스, 《브레히트와 영화》, 이경훈·민경철 옮김, 말길, 1993. p.23

12장

1. J. Baudrillard, *La sociétéde consommation;ses mythes et ses structures*, 이상률 역, 《소비의 사회》, 문예출판사, 1996. p.102

2. 앞의 책, pp.83~84

3. J. Baudrillard, *The Ecstasy of Communication*, tran., Bernard & C. Schutze, 1988. Semiotext, New York. p.22

4. J. Baudrillard, *Simulacres et Simulation*, 하태환 역, 《시뮬라시옹》, 민음사, 2001. p.12

5. 앞의 책, p.17

6. J. Baudrillard, 《소비의 사회》, p.178

7. W. Benjamin, *Das Kunstwerk im Zeitalter seiner technischen Reproduzierbarkeit*, 반성완 편역, 《발터 벤야민의 문예이론》, 민음사, 2000. p.204

8. J. Baudrillard, 《예술의 음모》, 배영달 편저, 백의, 2000. p.8

9. 앞의 책, p.37

10. A. Danto, *Art world*, 〈Journal of Philosophy〉, 61, 1964, p.580

11. 예술 역시 시뮬라크르들의 유희일 뿐이라는 보드리야르의 이론은 시각예술에서만, 그것도 팝 아트와 차용

미술에만 잘 적용될 뿐이다. 미국의 사회학자 스콧 래쉬(S. Lash)는 의미란 기표 간의 차이에 의하여 발생한 다는 소쉬르(F. de Saussure)의 언어학 이론을 후대 이론가들이 오독하여 그것을 기표의 '자기 지시성(self-referentiality)'으로 오해했다고 주장한다. 그에 의하면 소쉬르의 주장처럼 의미란 단지 기표 간의 차이에 의해서 생기는 것일 뿐 실재와는 무관한 것이 사실이지만 그렇다고 해서 이것이 곧 기표의 자기 지시성을 의미하지는 않는다는 것이다. 즉 기표 간의 차이에 의해서 의미가 생긴다는 것은 "기표들이 자신들 외부의 기의를 지시할 수 있는 능력이 자신들 간의 차이에 의해서 결정된다는 것을 의미(Scott Lash, *Sociology of Postmodernism*, London and New York: Routledge, 1990. p.9)"할 뿐이라는 것이다. 그러니까 기표 간의 차이에 의해서 생겨나는 것은 기표의 새로운 기의 지시 능력이지 기의 자체는 아니며, 또 기의 지시 능력이 기표 간의 차이로 생겨난다는 사실이 기표란 기의와 무관하게 존재하는 것이라는 점을 시사하는 것은 아니라는 것이다. 따라서 기표는 어떤 방식으로든 기의와 관계하고 그것을 지시하지, 스스로 자기 충족적인 것이 될 수 없다는 주장이다. 이 점은 대단히 중요하다. 기표의 자기 지시성 개념은 기의에 종속되어왔던 그동안의 지위로부터 기표를 해방시켜줌으로써 그 존재론적 지위를 향상시키는 것이기 때문이다. 그것은 기표의 자족성 및 독립성을 의미하는 것이며 따라서 여기서 기의를 지시하지 않는 기표의 성립이 가능해질 수 있다. 시뮬라크르의 존립에는 기표의 이런 존재론적 변화가 전제된다. 시뮬라크르는 원본을 지시하지 않는 이미지이지만 그럼에도 어디까지나 이미지이기 때문에 결국 자기 지시적인 또는 자기 참조적인 이미지라고 할 수 있다. 왜냐하면 이미지란 원상이 아니므로 그 속성상 반드시 그 무엇인가를 지시할 수밖에 없는 숙명을 지니기 때문이다. 그러나 만약 래쉬의 주장대로 기표의 자기 지시성이 확립되지 못한다면 시뮬라크르란 있을 수 없다.

본문 도판 출처

12쪽 shutterstock.com

15쪽 shutterstock.com

16쪽 By Elke Wetzig(Elya) [GFDL or CC BY-SA 3.0], via Wikimedia Commons

17쪽 shutterstock.com

20쪽 shutterstock.com

24~25쪽 By Public domain, via Wikimedia Commons

26쪽 Photo by Szilas [Public domain], via Wikimedia Commons

27쪽 By Jossi [Public domain], via Wikimedia Commons

28쪽 By Sailko [CC BY 3.0], via Wikimedia Commons

30쪽 By Fra Bartolomeo [Public domain], via Wikimedia Commons

31쪽 (위)By nach einem Stahlstich, herausgegeben von Gustav Schauer Photographische Kunstanstalt, Grosse Friedrichs Str. 188 Berlin. [Public domain], via Wikimedia Commons

(아래)By Drebbel [Public domain], via Wikimedia Commons

32쪽 By Heribert Pohl [CC BY-SA 2.0], via Wikimedia Commons

33쪽 By Noël Coypel [Public domain], via Wikimedia Commons

35쪽 By Gustave Moreau [Public domain], via Wikimedia Commons

38쪽 By Cracksinthestreet [Public domain], via Wikimedia Commons

40쪽 By C. Ruf, Zurich, ca. 1918 "Revolutionary Joyce" [Public domain], via Wikimedia Commons

41쪽 By Rosino (life in the mirror Uploaded by tm) [CC BY-SA 2.0], via Wikimedia Commons

43쪽	By Ne0Freedom [CC0], via Wikimedia Commons
46쪽	By Vassil [CC BY 3.0], via Wikimedia Commons
48쪽	By Matthew G. Bisanz [GFDL, CC BY-SA 3.0, GPL, LGPL], via Wikimedia Commons
50쪽	By Agence de presse Meurisse [Public domain], via Wikimedia Commons
53쪽	By Raffaello Sanzio [Public domain], via Wikimedia Commons
57쪽	By Vincent van Gogh [Public domain], via Wikimedia Commons
63쪽	By unknown, upload by Adrian Michael [Public domain], via Wikimedia Commons
65쪽	By Leonardo da Vinci [Public domain], via Wikimedia Commons
70쪽	By shakko [CC BY-SA 3.0], via Wikimedia Commons
71쪽	shutterstock.com
72쪽	By Bibi Saint-Pol [Public domain], via Wikimedia Commons
75쪽	By Wellcome Images, a website operated by Wellcome Trust, a global charitable foundation based in the United Kingdom, (http://wellcomeimages.org/indexplus/obf_images/86/69/657420816f3eb913 9a9236e704dc.jpg) [CC BY 4.0], via Wikimedia Commons
76쪽	By Samuel Griswold Goodrich [Public domain], via Wikimedia Commons
77쪽	(위의 왼쪽)By Ernst Wallis et al (own scan) [Public domain], via Wikimedia Commons (위의 오른쪽)By Public domain, via Wikimedia Commons (아래쪽)By William-Adolphe Bouguereau [Public domain], via Wikimedia Commons
87쪽	By Public domain, via Wikimedia Commons
88쪽	아마존 닷컴
89쪽	Wassily Kandinsky [Public domain], via Wikimedia Commons
94쪽	shutterstock.com
97쪽	shutterstock.com
98쪽	360b/shutterstock.com
99쪽	shutterstock.com
100쪽	By Public domain, via Wikimedia Commons
106쪽	By Gustav Borgen [Public domain], via Wikimedia Commons
107쪽	By Public domain, via Wikimedia Commons
109쪽	shutterstock.com
115쪽	Vincent van Gogh [Public domain], via Wikimedia Commons

256쪽	shutterstock.com
258쪽	(왼쪽) By K. Trakl (Die Unvergessenen, Herausgeber Ernst Jünger, 1928) [Public domain], via Wikimedia Commons
	(오른쪽) By Bundesarchiv, Bild 183-1984-1116-500 [CC BY-SA 3.0], via Wikimedia Commons
259쪽	By Public domain, via Wikimedia Commons
260쪽	By Jacques-Ernest Bulloz [Public domain], via Wikimedia Commons
261쪽	By Claude Monet [Public domain], via Wikimedia Commons
262쪽	By unknown [Public domain], via Wikimedia Commons
263쪽	By A Reiners förlag, Mjölby (Hos svenska författare och konstnäre) [Public domain], via Wikimedia Commons
266쪽	By Sir Godfrey Kneller [Public domain], via Wikimedia Commons
267쪽	By Allan Ramsay [Public domain], via Wikimedia Commons
271쪽	(왼쪽) By Ernst Ludwig Kirchner [Public domain], via Wikimedia Commons
	(오른쪽) By Ernst Ludwig Kirchner [Public domain], via Wikimedia Commons
272쪽	By Man Ray [CC BY-SA 2.0], via Wikimedia Commons
276쪽	인터넷 교보문고
278쪽	shutterstock.com
279쪽	By unknown (Dutch National Archives, The Hague, Fotocollectie Algemeen Nederlands Persbureau (ANEFO), 1945-1989) [CC BY-SA 3.0], via Wikimedia Commons
281쪽	By Unknown БережнойСергей at ru.wikipedia [Public domain], via Wikimedia Commons
287쪽	By Auguste Oleffe [Public domain], via Wikimedia Commons
288쪽	By Public domain via Wikimedia Commons
290쪽	By Jean-Baptiste-Camille Corot [CC BY 2.0 or Public domain], via Wikimedia Commons
291쪽	By Henry Shaw [Public domain], via Wikimedia Commons
292쪽	By Bouzouki tetrachordo [CC BY 2.5] via Wikimedia Commons(Original image was dark-revised image, all credits to original uploader (own image). Based on Image:BouzoukiFront.jpg made by Arent, Derivative works of this file: Bouzouki tetrachordo horizontal.jpg
293쪽	(왼쪽) shutterstock.com
	(오른쪽) By Bela Bartok: Piano! derivative work: Ninrouter (This file was derived from: Bela Bartok. jpg:) [CC BY 2.0], via Wikimedia Commons

294쪽 By unknown [Public domain], via Wikimedia Commons

296쪽 By unknown [Public domain], via Wikimedia Commons

298쪽 By Schäfer, J. (Frankfurt am Main University Library) [Public domain], via Wikimedia Commons

301쪽 By Jacques-Louis David [Public domain], via Wikimedia Commons

303쪽 shutterstock.com

304쪽 By Raffaello Sanzio [Public domain], via Wikimedia Commons

314쪽 shutterstock.com

322쪽 shutterstock.com

326쪽 By alant79 (https://www.flickr.com/photos/alant79/12980248035/) [CC BY 2.0]

328쪽 shutterstock.com

329쪽 By Public domain, via Wikimedia Commons

335쪽 shutterstock.com

339쪽 By Philweb Bibliographical Archive [CC BY 3.0], via Wikimedia Commons

341쪽 chrisdorney/shutterstock.com

344쪽 By Wilson Bentley [Public domain], via Wikimedia Commons

349쪽 By Bundesarchiv, Bild 183-W0409-300 / Kolbe, Jörg [CC BY-SA 3.0], via Wikimedia Commons

354쪽 shutterstock.com

358쪽 By roldiexp (https://www.flickr.com/photos/roldiexp/4478518921/) [CC BY 2.0]

360쪽 By Sara Facio [Public domain], via Wikimedia Commons

361쪽 shutterstock.com

363쪽 By Europeangraduateschool [CC BY-SA 2.5], via Wikimedia Commons

364쪽 shutterstock.com

365쪽 shutterstock.com

369쪽 Jstone/shutterstock.com

370쪽 shutterstock.com

371쪽 By Photo d'identité sans auteur, 1928 [Public domain], via Wikimedia Commons

373쪽 By Norbert Nagel, Mörfelden-Walldorf, Germany [CC BY-SA 3.0], via Wikimedia Commons

376쪽 shutterstock.com

378쪽 shutterstock.com

382~383쪽 By Paul Keller (https://www.flickr.com/photos/paulk/13561750133/) [CC BY 2.0]

407

처음 만나는 미학

1판 1쇄 인쇄 2015년 3월 10일
1판 1쇄 발행 2015년 3월 17일

지은이 노영덕

발행인 양원석
본부장 김순미
책임편집 엄영희
해외저작권 황지현, 지소연
제작 문태일, 김수진
영업마케팅 김경만, 임충진, 이영인, 김민수, 장현기, 송기현, 정미진, 최경민, 이선미

펴낸 곳 ㈜알에이치코리아
주소 서울시 금천구 가산디지털2로 53, 20층 (가산동, 한라시그마밸리)
편집문의 02-6443-8841 **구입문의** 02-6443-8838
홈페이지 http://rhk.co.kr
등록 2004년 1월 15일 제2-3726호

ISBN 978-89-255-5566-9 (03600)

RHK 는 랜덤하우스코리아의 새 이름입니다.